现代西方学术文库

主编 甘阳　副主编 苏国勋 刘小枫

启 迪
本雅明文选

汉娜·阿伦特 编
张旭东　王斑 译

生活·讀書·新知 三联书店

Simplified Chinese Copyright © 2014 by SDX Joint Publishing Company.
All Rights Reserved.
本作品简体中文版权由生活·读书·新知三联书店所有。
未经许可，不得翻印。

图书在版编目（CIP）数据

启迪：本雅明文选/阿伦特编；张旭东，
王斑译．—北京：生活·读书·新知三联书店，2014.9（2025.7重印）
（现代西方学术文库）
ISBN 978-7-108-05101-1

Ⅰ．①启… Ⅱ．①阿… ②张… ③王… Ⅲ．①艺术评论-文集
Ⅳ．① J05-53

中国版本图书馆 CIP 数据核字（2014）第 168838 号

责任编辑	冯金红
装帧设计	蔡立国
责任印制	董 欢
出版发行	生活·讀書·新知 三联书店
	（北京市东城区美术馆东街22号 100010）
网 址	www.sdxjpc.com
经 销	新华书店
印 刷	河北鹏润印刷有限公司
版 次	2014年9月北京第1版
	2025年7月北京第5次印刷
开 本	880毫米×1230毫米 1/32 印张 9.375
字 数	250千字
印 数	16,001－18,000 册
定 价	58.00 元

（印装查询：01064002715；邮购查询：01084010542）

现代西方学术文库
总　序

　　近代中国人之迻译西学典籍，如果自 1862 年京师同文馆设立算起，已逾一百二十余年。其间规模较大者，解放前有商务印书馆、国立编译馆及中华教育文化基金会等的工作，解放后则先有 50 年代中拟定的编译出版世界名著十二年规划，至"文革"后而有商务印书馆的"汉译世界学术名著丛书"。所有这些，对于造就中国的现代学术人材、促进中国学术文化乃至中国社会历史的进步，都起了难以估量的作用。

　　"文化：中国与世界系列丛书"编委会在生活·读书·新知三联书店的支持下，创办"现代西方学术文库"，意在继承前人的工作，扩大文化的积累，使我国学术译著更具规模、更见系统。文库所选，以今已公认的现代名著及影响较广的当世重要著作为主，旨在拓展中国学术思想的资源。

　　梁启超曾言："今日之中国欲自强，第一策，当以译书为第一事。"此语今日或仍未过时。但我们深信，随着中国学人对世界学术文化进展的了解日益深入，当代中国学术文化的创造性大发展当不会为期太远了。是所望焉。谨序。

<div style="text-align:right">

"文化：中国与世界"编委会
1986 年 6 月于北京

</div>

目 录

中译本代序
从"资产阶级世纪"中苏醒　张旭东 1

导言
瓦尔特·本雅明：1892—1940　汉娜·阿伦特 21

打开我的藏书
　　谈谈收藏书籍 71

译作者的任务
　　波德莱尔《巴黎风光》译者导言 81

讲故事的人
　　论尼古拉·列斯克夫 95

弗兰茨·卡夫卡
　　逝世十周年纪念 119

论卡夫卡 151

什么是史诗剧？.......... 157

论波德莱尔的几个母题 167

普鲁斯特的形象 215

机械复制时代的艺术作品 231

历史哲学论纲 265

附录　本雅明作品年表（选目）.......... 277

中译本代序
从"资产阶级世纪"中苏醒

<div align="center">张旭东</div>

德国文化批评家瓦尔特·本雅明（Walter Benjamin, 1892—1940）在西方思想界的地位和影响，自60年代以来，一直蒸蒸日上，目前已毫无疑问地跻身于20世纪最伟大作者的行列。而在这一小群杰出人物之中，本雅明又属于更稀有、更卓尔不群的一类。对此，早在60年代末，当"本雅明热"横跨大西洋在北美登陆之际，汉娜·阿伦特（Hannah Arendt）就在她为英文版《启迪》（*Illuminations*）所作的长篇导言中详加阐述。阿伦特的文章已收在本中译本，在此毋庸赘述。值得指出的是，在80年代后期"文化热"期间，本雅明已进入中国年轻一代学人的视野。《读书》杂志曾在1988至1989年间连载有关本雅明的介绍，《文学评论》与《文化：中国与世界》都发表了长篇、系统的评论文章，《世界电影》与《德国哲学》分别刊载了其名篇《机械复制时代的艺术作品》和《历史哲学论纲》的中译，而本雅明的代表作《发达资本主义时代的抒情诗人》（英文版题为 *Charles Baudelaire-A Lyric Poet in the Era of High Capitalism*）亦作为"现代西方学术文库"丛书的一种于1989年由三联书店出版，90年代又数次重印。从那时起，本雅明的名字，连同

"震惊"、"灵韵"、"寓言"等等带有他独特标记的批评术语，就回荡在激进的文学、电影和理论批评文章之中，并同巨变中的当代中国社会文化现象碰撞出引人注目的思想火花。

十年后的今天，本雅明主要文章的合集终于同中文读者见面，但阅读的语境无疑已与80年代的大为不同。在"文化热"期间，本雅明是随同尼采、克尔凯郭尔、韦伯、海德格尔、维特根斯坦、萨特、阿多诺以及从俄国形式主义、阐释学直到女性主义和解构主义的当代文学批评理论一同抵达改革开放的中国的。这样一个爆炸性的理论话语空间自然同当时中国复杂的社会、经济、政治环境密切相关，更与80年代特定的意识形态氛围和知识分子心态彼此呼应。但是，正因为这样一个新的文化空间回应着当下的社会期待和想象，传达着"新时期"的集体欲望和政治热情（它们都带有巨大的历史补偿的压力），它更多地成为80年代中国变革的一种此时此刻的文化表象和症候；相对而言，这一空间和表象体系本身内部的知识汲取、循环、积累和再生产机制并未得到充分发展的机会。在面对全新的20世纪晚期西方学术理论时，年轻一代的中国学人处在兴奋、震惊、焦虑、急迫的状态，往往没有条件和心情去耐心地梳理现当代西学的脉络，辨析其复杂的走向和演变，破解种种概念体系的内码，并进而把握它们外部的知识系谱学、知识社会学和意识形态的意义。结果是，80年代"文化热"虽然通过大规模的翻译、介绍为人们打开了一个崭新的视野，但却未能真正建立起自己的问题史框架，更没有为新的知识话语和文化表述方式找到其现实历史中的坐标和成熟的意识形态立场。在这个语境里的本雅明，更多的是作为一种情愫的象征、思想的姿态留在热情、诗意的读者的心目中。也就是说，80年代的本雅明（乃至整个"西方马克思主义"批评家群体）并没有超出其"文

人"形象而给我们留下一个深远、宽广、严格的理论坐标。

不言而喻,当代中国历史境况和集体经验的特殊性使得中国读者能以令西方学者感到吃惊甚至难以接受的方式创造地阅读西方文本,并跨越西学内部不同理论传统和意识形态立场为我所用地选择和组合。80年代后期,对包括本雅明在内的西方马克思主义者的接受,就常常同中国读者对德、法浪漫主义,存在主义和"诗化哲学"传统的"同情的理解"交融在一起。尽管20世纪西学语境中,马克思主义唯物史观和批判立场同这些传统形成尖锐对立和长期争论,有时达到势不两立的白热化程度(比如阿多诺就宣称海德格尔的哲学"每一毛孔里都渗透着法西斯主义"),但在中文读者的"期待视野"里,这些不同的话语,却可以摆脱其具体语境中的理论和政治切关性,而诉诸他们自身的历史经验、人文背景和思想旨趣。在80年代的特定背景下,对马克思主义种种"存在论"的、"诗化"的、结构主义的,或者精神分析的理解,尽管有粗浅生硬之嫌,却都绕开了一般读者对庸俗、教条、公式化马克思主义的冷漠和反感,开启了年轻一代读者对马克思主义问题性的新的知识学兴趣,从而为中国知识界在"全球化"的今天有效地分析市场化、商品化、跨国资本主义及其文化、意识形态霸权作了初步的理论铺垫。事实上,自80年代中期"文化热"以来,西学引进最富成果、最具活力的几个方向,如阐释学、女性主义、精神分析和法兰克福学派为代表的"西方马克思主义"都可以看到西方理论同当代中国(社会和思想)现实问题在更为深广的层面上产生契合,从而产生出相对广泛、持久的影响。本雅明及其他"西方马克思主义"作者在中文语境里的短短的接受史,只有放在这一知识社会学背景里,才有明确的意义。

然而,这种"据为己有"的方式必须建立在对西学内在纹

理和意识形态含义的全面、透彻了解的基础上。同所有独具耀眼的个人风格的作者一样，本雅明的思路和行文只有在社会史和"形式史"（更不用说两者内部的众多潮流）的错综复杂的交汇点上，并作为这一特定局势的结晶才能被理解。若对一次世界大战后的欧洲精神危机和魏玛共和国特定的阶级、社会和政治矛盾缺乏总体的把握，就可能会淡化本雅明和一大批欧洲知识分子选择马克思主义和共产主义的坚定性和明确性（对于进步的自由知识分子来说，这种选择的对立面只能是法西斯主义）；如果不了解本雅明作为德国犹太富商的儿子，在世纪之交迅速变成现代大都会的柏林度过的教养良好的童年，也许就无法把握他对"资产阶级世纪"的终其一生的研究兴趣和其中的精神分析意味；不了解中学时代的他在反叛布尔乔亚身世、继承浪漫主义传统的德国青年运动里的学生领袖角色，也许就会对他冷静、审慎分析中涌动的桀骜不驯和浪漫激情感到陌生（值得一提的是，本雅明日后在瑞士伯尔尼大学的博士论文，题为《德国浪漫主义的艺术概念》）；不了解他在弗莱堡、柏林、慕尼黑的游学时代所深受的新康德主义哲学训练和影响（以及日后他对这一当时占统治地位的认识论和历史哲学传统的批判），也许就无法领会他的认识论批判方面的功力及其他在文化批判中的地位；不了解他在犹太宗教哲学、犹太神秘主义，甚至犹太复国主义方面的复杂的心路历程（在此他同舒勒姆的思想交流和终生友谊尤为关键），就会觉得他行文中常常出现的犹太文化、宗教、神学和法律术语诡谲而神秘；不了解他对达达主义、超现实主义、未来主义、先锋派电影等现代主义流派特别是布莱希特的戏剧实验及其理论的贴切领悟和相当程度上的参与，就会低估本雅明艺术、美学理论上强烈的现代主义倾向，即在形式和政治两方面的激进性。可以说，在他自己的著作和

大量书信里，本雅明对几乎所有当时的社会、政治、思想和文化的重大问题和潮流都作出了直接或间接的回应。而他的写作，也正应该放在这个还原的历史语境里来审视。

如果在80年代，把不同的思想传统和意识形态混为一谈的做法还可以原谅的话，在90年代，中国学人就没有任何托词再继续那种仅凭社会心理支撑的、粗放性的读书思考方式。那种从不加反思的个人体验和集体欲望出发，将西方理论话语的一鳞半爪拿来当作表达或形式的权宜之计的做法，无论其意象和术语多么新奇险怪，在90年代已难激起读者的兴趣，甚至无法赢得他们的尊重。那种不顾学术、理论问题的内在关联，只用"激进、自由、保守"划界的陋习，同无视学术的社会政治内涵和意识形态倾向，一味讲求"纯学术"和形而上"哲理"的怪癖，一样误人子弟。在严肃的学术探讨内部，这只会造成空疏、混乱和简单化的弊病。最终离开当代中国思想文化自身的理论创造，任何方式的搬弄西方"新方法、新理论、新思潮"都会沦为一种不关痛痒的"私人话语"，或是成为时尚的风向标，或市场上流通的新的文化资本（或不如说是资本的新的文化符号）。

早在80年代，新一代中国学人就已认识到西学讨论本身就是"当代中国文化意识"的有机组成部分（见甘阳《当代中国文化意识·序》）。十年后的今天，也许更有需要强调，深入、细致、批判地研读"西学"是形成和阐明当代中国的问题意识的必要条件。当代中国的社会财富在市场经济条件下的再分配正在造成越来越明显的意识形态分歧和对立，理论和学术讨论必然通过知识生产领域日益发达的自律性和内部分工反映、回馈社会政治领域的分化。在这样的"当代中国文化意识"面前，"西学"再也不可能是一个非意识形态化的、中立的观念符号仓库；也就是说，其自身的历史性、社会性和政治性必将通过与

启　迪

当代中国文化思想的历史性、社会性和政治性撞击而呈现出来。因此，对不同思想、理论传统的诠释，不能不带有特定的意识形态功能，折射出迅速成形中的中国社会各阶层的利益和立场。反之，对西学内部各种不同视野、声音和选择的细致辨别和分析也极大地关系到中国知识分子对个人和集体命运思考的成熟性，关系到对当代中国社会经验的表述和总结的有效性，关系到我们能就自身和人类共同的历史处境提出什么样的问题、寻求什么样的答案。自从中国社会和文化被推入现代性的历史大潮；一代代在"向西方寻真理"的人，在西方思想不同阶段、不同传统、不同情怀和不同立场相互间的冲突、斗争和交融之中，为复杂多变的中国社会现实矛盾寻找理论表述的基本框架，并逐步批判性、创造性地发挥出其自身历史性的理论潜力。这正是现代中国知识分子的激进阐释学传统。这种传统经历了"冷战时代"的封冻期，在"改革开放"的80年代以"文化热"这样的天真方式迸发出新的热情，在90年代，我们有责任去恢复和发扬这一传统（在这方面我们远不如30年代的知识分子，特别是30年代的马克思主义知识分子），而绝没有理由让这一宝贵传统湮没在全球市场主义、消费主义意识形态的神话之中。在历史仍充满不均衡和动感的今天，这种批判的阐释学态度无疑更适合于知识内部的生产和更新，也更能够积极地回应复杂的社会历史动态。在此，唯一的"恒常之物"是概念和论述的严格性和对思想史和社会史资料的把握。如果说本雅明在中文语境里的意义来自于中文读者自身的问题，那么阅读本雅明则可以为这种问题性提供一个参照系；或者说，作为一个相对稳定的观念和表述体系，它可以成为我们体验和测绘变化中的历史事件和内心生活的一个支点。

在很大程度上，本雅明吸引当代读者的是他思考和文字的

难以归类的独特性和神秘性（后者来自于他对犹太神学传统的独特体会），但这只不过是我们阅读和理解的一个方便的起点。尽管他更多的是作为一个现代主义文学批评家、文化史家、审美理论家被人欣赏，尽管不同知识训练和意识形态背景的读者不约而同地在他精微透辟的形式分析中聚首，本雅明却既不是神秘主义者也不是形式主义者（后者在中文语境中越来越变成现代主义者的狭隘的、不恰当的代名词）。在"西方马克思主义"的中文接受史上，本雅明并不是一位"代表性人物"，与卢卡奇、葛兰西、阿尔都塞、萨特和阿多诺相比，本雅明缺乏一种作为思想领袖或知识路标的明晰性、单纯性和系统性。而他那罕见的深奥、犀利、广博、跳跃的思维和文风也根本无法顺利地通过教育、宣传等文化再生产机器而制造出大量的追随者和复制品。但唯如此，本雅明的著作才变成了一个知识和信念的小小圣地，吸引着一批又一批的读者，并逐步形成了一个自成一体的概念、意象和指涉体系。在20世纪众多的理论流派之中，除精神分析学派，恐怕没有哪一种理论话语（更不用说单枪匹马的个人）具有这样的自足性和思想魅力，以至于能够支撑起一个叙事、表象和诠释的小宇宙。用本雅明偏爱的莱布尼茨的哲学术语，这就是"单子"；思想变成单子，是本雅明知识论的理想。

　　本雅明为自己确定的目标是在"智慧的史诗性方面已经死灭"的时代找到"艺术"和"理性"的最富成果的存在方式；是要在寓言的真理中最大限度地展现现代历史的"堕落的具体性"；是在一个看似无法逆转的灾难过程中提示赎救的微弱的、但却是值得期待的可能性。对这一目标的一心一意的追求使本雅明终其一生拒绝对任何一种文体或知识领域宣誓效忠。他的文章既是个人随笔又是哲学论文，既是美学分析又是社会调查，

启迪

既是直面当下的时论又是鸟瞰宏观时空的历史研究,既是源自个人经验的自传性思考又是批判的客观性的最无情、最彻底的实践。通过这种灵活多变、极具内在张力的包容性的独特文体,本雅明把一个时代问题变成了一场大胆的文学实验的主题。

这一文学实验形式和内容两方面的不可穷尽的丰富性,只有通过细致地阅读文本才能体味和把握。对本雅明作品和思想的学术论文式的概括无法代替原作本身,就如同陀思妥耶夫斯基小说的梗概无法代替他笔下人物的永无终止的对话和内心独白。不过,对于中文读者来说,在细腻地玩味本雅明的批评文字的同时,有必要抓住他思想的一些纲要性脉络(哪怕这种努力总不免流于粗疏),以便在一个问题史的上下文里将他的作品非神秘化,从而服务于我们当前的思考。在《历史哲学论纲》的最后本雅明写道:

> 一位现代生物学家写道:"比起地球上有机生命的历史来,人类区区五万年历史不过像一天二十四小时中的最后两秒钟。按这个比例,文明开化的历史只占最后一小时最后一秒的最后五分之一。"现时代作为救世主时代的模型,以一种高度的省略包容了整个人类历史。它同人类在宇宙中的身量恰好一致。

能够从这个精确的宏观视点看问题的,自然只能是现代人。同时,也正是现代人特有的问题,才要求我们把一个尽可能深远、完整的过去包容在面向未来的视野之中。本雅明在评论波德莱尔的巴黎时说,最新的事物总是出其不意地同史前的事物混合在一起,而"想象出史前史的总是现代人"。作为现代性的文化批评家,本雅明从没有放过"现代"这个标签后面的政治

经济学关系。资产阶级文明在创造出巨大的、前人所不可想象的物质、文化财富的同时，也把人放在了自然的对立面。在通过知识、技术和社会组织征服自然、掠夺自然的过程中，资本主义社会更进一步把人变成了资本、生产、商品和消费的奴隶。一如人创造出上帝的偶像，继而对它顶礼膜拜；现代人创造出商品，随之让自己臣服于它的神秘的魔力之下。与此同时，资产阶级为自己的阶级地位和生活方式构造出一整套价值的、意识形态的和历史观的理论体系。通过"主体与客体"、"历史与自然"、"进步与落后"、"意识与无意识"等等价值的二元对立，人把理性同理性赖以存在的物质和社会基础割裂开来（因而卢卡奇就把资产阶级现代性所标榜的"理性"称为"非理性"或"理性的毁灭"），把工业文明时代的社会生产方式和生活方式同环境、资源和大自然的内在平衡割裂开来，把意识的功利性谋划同意识自身的经验、理想、记忆、遗忘和压抑割裂开来。本雅明的文化史研究和认识论批判，无论其具体课题和方法如何变化，总是同重建技术时代的"史诗性智慧"，为批判的历史意识找到观念和风格的形式这个目标息息相关。本雅明的"自然史"概念，就是这种努力的表现。所谓"自然史"（Naturgeschichte这个德语术语，西方语言里同样找不到对应），并非字面上的"大自然的历史"，而是一种批判意识的时空框架，它在自然的进程中看到人的因素，也在技术、社会、文化的进程中看到自然的因素。它是人与其环境之间的辩证法，是过去在现在之中富于教益的存在，也是现在对过去的充满记忆的承诺。在此，主体和客体互相包容、互相占有，而非彼此排斥。历史作为"人化的自然"，而自然作为"自在的历史"，都在对方的存在中看到了自己的"合目的性"（purposesiveness）。如果说这种"史诗性智慧"带有强烈的乌托邦色彩，那么这种乌托邦憧憬总会通过批判的意识和行动

而变得现实而具体。

随着资本主义商品经济日渐强大和普及，进入20世纪以来，对资本主义生产方式所代表的惊人的社会弊病和环境灾难的批判越来越集中于对资产阶级"进步"观念或"进步史观"的质疑。本雅明的"历史的天使"，是这种批判传统的一个令人难忘的形象。

> 保罗·克利的《新天使》画的是一个天使看上去正要从他入神地注视的事物旁离去。他凝视着前方，他的嘴微张，他翅膀张开了。人们就是这样描绘历史天使的。他的脸朝着过去。在我们认为是一连串事件的地方，他看的是一场单一的灾难。这场灾难堆积着尸骸，将它们抛弃在他的面前。天使想停下来唤醒死者，把破碎的世界修补完整。可是从天堂吹来了一阵风暴，它猛烈地吹击着天使的翅膀，以至他再也无法把它们收拢。这风暴无可抗拒地把天使刮向他背对着的未来，而他面前的残垣断壁却越堆越高直逼天际。这场风暴就是我们所称的进步。

本雅明沉痛地批判了这种进步神话，指出它所依据的只是对工具理性的无穷威力和人类自身的无限完美性的自以为是的信赖。这种神话总把自己说成不可抗拒的历史必然规律，仿佛它能自动开辟一条直线的或螺旋的进程。本雅明认识到，真正的批评必须穿透这些信条的论断而击中其共同的基础，这就是现代性的时间观念。线性的、进化论的历史观只有在"雷同、空洞的时间中"才有可能。形形式式的历史目的论总是试图把丰富、复杂、不可穷尽的个人和集体经验从时间中剔除出去；它们总想把人类充满矛盾、压迫、不满和梦想的历史经验描绘成一个

量化的机械的时间流程,好像时间后面不过是更多的时间,好像历史不过是一串可实证的孤立事件的念珠。这种"雷同、空洞的时间"概念无视人类个体和集体经验的完整性,却在追逐工具理性目标的同时制造越来越多的残垣和尸骨。因而在人类能够在自身的手段与目的间建立起和谐、合理的关系之前,所谓的"进步"只能是一场持续不断的灾难,甚至连天使也无法在这场风暴中合拢翅膀,停下来唤醒死者,并把破碎的世界修补完整。

这样的批判史观必然在生活的具体实例中寻找一条摆脱机械时间、突入经验、回忆和对未来想象之精神整体的途径。这样审视历史的眼光不仅是忧郁的,而且必然带着寓言家的洞察、睿智和乐观。在本雅明的世界里,堕落、衰败、遗忘和停滞总是在它们自身的存在中预设了赎救的可能。而所谓的赎救,不过是指这样一种似乎仅仅属于上帝的记忆,它不但是生者记忆的总和,还包括了死者的记忆;它不但注视着当下的时间,也听到过去和现在所有被迫陷入沉默的时间与生命。换言之,赎救是这样一种批判意识的制高点,在此我们忧郁的凝视得以瞥见那个包含了现在的过去的整体。用本雅明的话说,任何发生过的事情都不应视为历史的弃物,但"只有被赎救的人才能保有一个完整的、可以援引的过去,也就是说,只有获救的人才能使过去的每一瞬间都成为'今天法庭上的证词'"。通过这种拯救性的记忆,现在与过去结成了一个"历史的星座",而过去未酬的期待构成现在的、指向更理想的未来的动力,一如当下为了更美好未来的斗争反过来给过去灌注了意义,使之变成活生生的、负有赎救使命的现在的内在构成部分。本雅明借用《旧约》里"末日审判"的意象来传达批判所承担的"微小的救世主"的力量。作为批评家的本雅明,在普鲁斯特重建记忆和

个人经验世界的努力中，在超现实主义对物质世界和社会秩序的全面改写和对艺术自身自由的追求中，在先锋派电影对摄影技术和视觉心理的创造性利用及其服务于无产阶级大众的潜力中，都看到了这种救赎的寓言式的可能。而作为文化史家的本雅明，则在资产阶级文明的颓废时代的艺术作品里寻觅着来自下一个历史纪元的"破晓前的清风"。正是在这个意义上，他把"现代性时代"称为"救世主时代"的模型。

以赎救意识为核心的寓言式的历史观不但是一种再现方式，也是一种知识理论。在这个结构中，历史事件的悬置被视为一种拯救的标记，用本雅明的话说，它是"为了被压迫的过去而战斗的一次革命机会"。因而认识历史、描绘历史并非像实证主义所说的那样意味着"按它本来的样子"（兰克）去把握。相反，

> 这意味着捕获一种记忆，意味着当记忆在危险的关头闪现出来时将其把握。历史唯物主义者希望保持一种过去的意象，而这种过去的意象也总是出乎意料地呈现在那个在危险的关头被历史选中的人的面前。这种危险既影响了传统的内容，也影响了传统的接受者。两者都面临同样的威胁，那就是沦为统治阶级的工具。同这种威胁所作的斗争在每个时代都必须赋予新的内容，这样方能从占绝对优势的随波逐流的习性中强行夺取传统。

本雅明一再强调，知识的保管人不是某个人，也不是某些人，而是斗争着的被压迫阶级本身。那些仅仅在风格的层面上欣赏本雅明的审美趣味和批评智慧的读者，或那些认为可以在这位作者的"哲学深度"和"政治立场"间作轻易取舍的读者，都必须面对这样一个事实：本雅明的哲学和认识论批判的核心正

是他政治立场表现得最明确、最充分的地方。他下面这段话长期以来一直是西方文化左派和几乎所有反主流历史写作和知识论传统的座右铭：

> 一切统治者都是他们之前的征服者的后裔。因而寄予胜利者的移情总是一成不变地使统治者受益。历史唯物主义者明白这意味着什么。登上胜利宝座的人在凯旋的行列中入主这个时代，当下的统治者正从匍匐在他脚下的被征服者身上踏过。按照传统做法，战利品也由凯旋队伍携带着。这些战利品被称为文化财富。历史唯物主义者打量这些文化财富时都带着一种谨慎的超然态度，因为他所审视的文化财富无一例外可以追溯到同一源头。对此，历史唯物主义者不能不带着恐惧去沉思。这些财富的存在不仅归功于那些伟大的心灵和他们的天才，也归功于他们同时代的无名的劳作。没有一座文明的丰碑不同时也是一份野蛮暴力的实录。正如文明的记载从没有摆脱野蛮，它由一个主人到另一个主人的流传方式也同样被暴力所败坏。因而历史唯物主义者总是尽可能切断自己同它们的联系。他把同历史保持一种格格不入的关系视为自己的使命。

对"资产阶级世纪"的批判的文明史研究衍生出两条意义深远的路向：一是对资本主义大生产和商品交换时代的技术（本雅明特别提到现代物理学、现代战争武器和技术，以及现代社会的官僚行政管理技术）和大城市生活经验的穷形尽相的"面相学"或"生理学"考察。二是对日渐衰败的传统，对消失了的自然、对前工业社会生活方式和交流方式，以及对以否定的方式存在于现代之内的人类时间和经验的整体所作的"自然

史"重建和历史批评带来了至今难以穷尽的活力和可能。而他本人留给我们的文字,则是这两种兴趣、两种关切、两种批评取向、两种历史时间和两种社会文化空间的紧密而变动不居的交织的产物,其现象上和理论上的丰富性每每令人有目不暇接之感。他论波德莱尔、普鲁斯特、卡夫卡、列斯克夫、布莱希特、超现实主义和先锋派电影的篇章都是生动的例子。

这种思考和问题无疑带有 20 世纪的普遍性(这部分解释了为何西方右翼保守主义者和左翼先锋派都在本雅明的作品中寻找灵感),但本雅明面对历史境况的道德、政治立场和他切入问题和"文本"的方式都将他置于"西方马克思主义",特别是法兰克福学派的传统之中(虽然他从未加入共产党,同法兰克福社会研究所的关系也一直若即若离)。在对现代主义的分析和评价上,本雅明(以及深受他影响的阿多诺)同以卢卡奇为代表的西方马克思主义主流有明显的不同,但在某种意义上,他的写作一直在以自己的方式回答青年卢卡奇在《小说理论》中提出的问题。这就是,当人同传统这个"先验之家"(transcendental home)的纽带被割断,"孤独的个人"如何重建人与历史的关系。在社会政治领域,两人都坚定地认同被压迫阶级的集体斗争,并以此为实现个人价值的唯一途径(尽管本雅明从未像卢卡奇或葛兰西那样把政治理念付诸行动)。在文学艺术领域,两人的分歧表现在对写实主义和现代主义的表象或再现概念(representation)的不同侧重上。在卢卡奇看来,现代主义用静止的真实性(其外在表现方式是自然主义的"细节肥大症";内在表现方式是以"意识流"为代表的内心孤岛的风景画)取代写实主义的动态真实性;用"空间的在场性"顶替"时间的在场性"。即使卢卡奇转而强调陈旧的亚里士多德式的"人物—情节"叙事原则,从而未能贴切地体察现代艺术伟大的丰富性和创造力,但这丝毫不损伤

他提出的问题的深刻性和迫切性。因为卢卡奇向我们指出了这样一个事实：写实主义旨在把握社会生活的整体性真理，其"人物—情节"的叙事方法通过主人公的戏剧性经历，即通过"典型环境中的典型人物"向读者展现广阔的社会生活画面，揭示出以阶级关系、社会关系为内容的历史真理。只是在20世纪，随着物质和技术的空前膨胀，发达资本主义生产分工的日益细密和专业化，以及由此而来的文化、社会、心理方面的复杂化、个体化和内部割裂，写实主义的再现原则已成为一个难以企及的思想抱负，同时，作为一种文学创作方法，它也再不具有垄断地位，甚至在许多人眼里失去了吸引力。在这些人看来，巴尔扎克笔下的英雄，能否通过完整的个人行动去上演20世纪后期的"人间喜剧"，实在是大可怀疑的事情，倒是越来越多的证据表明，主体的整一性和历史在人类意识中被再现的可能性，原来都是19世纪特有的神话。本雅明的"寓言式批评"（allegorical criticism），则是要在一个不大连贯的、非整体的、缺乏时间动感和历史意义、没有任何价值确定性的时空里，在物的过剩、形象的雷同、重叠和灵魂的无家可归的状态中耐心地搜集、捕获和阐明那些看似彼此无关，但却以各自的方式同经验、回忆和拯救暗地里相通的具体、发人深省的实例。在本雅明的视野里没有英雄；或者说，现代主义的"英雄"本身只能是反英雄，因为资产阶级的价值和道德早已站在了人类自由的反面；在一个由物和金钱统治的世界里，洞察真理或仅仅是体验真实的角度并不是人的角度，而是物的角度，商品的角度，是"异化了的人"的角度。本雅明毕十年之功研究波德莱尔，正是为现代主义建立一个反英雄的原型。他的"寓言式批评"突破了19世纪的表象和再现理论，瓦解了整体性的神话，但却为我们在20世纪的条件下有效地思考"表象"和"整体"开辟

了现象的空间和方法的道路。这是为什么保罗·德曼（Paul de Man）这样的形式主义者反倒比别人更能看到本雅明在整个现代批评传统中的分水岭位置。在《象征与寓言》这篇文章中，德曼把本雅明的批评实践和方法示范认作当代文学批评的出发点。在当前西方"文化研究"的热潮中，本雅明的文字更从德国研究领域大举进入人文学和文化批评、艺术史、哲学、电影研究、建筑理论、史学理论和政治学领域，成为一个独特而持久的灵感源泉。目前，在对德国思想反应迟钝的英文世界，几乎每一两个月就有一本研究本雅明的专著问世，哈佛大学出版社更是雄心勃勃地计划翻译出版多达三千页的《本雅明文集》，第一卷（收本雅明1913至1926年间的作品）已于1996年底出版。

本雅明的中文读者自然会面对这样的问题：为什么在20世纪行将盖棺，过去一百年的历史在思想领域重新受到更苛刻检验的今天，一位生命和写作终止于法西斯主义肆虐欧洲的"最黑暗的日子"的作者，却通过他作品的越来越多的译本和数量急速增长的研究专著，成为西方学界和出版的热点？为什么他不无神秘色彩的历史哲学思考，以及他对德国巴洛克艺术、19世纪的巴黎和20世纪初先锋派的分析至今在现象和理论上难以穷尽，从而能够超越学科和意识形态分歧而激发着人们的兴趣和思考？

留心的读者会发现，波德莱尔和普鲁斯特的巴黎处在本雅明批判的历史面相学的核心；它是"资产阶级世纪"的文化纪念碑。在波德莱尔现代主义自我形象中，本雅明看到的是新时代的寓言诗人第一次"以一个异化了的人的目光凝视巴黎城"；而整夜在拱廊街上游荡的妓女和闲汉更挑明了这个"异化的人"茫然凝视的具体的、历史的、物质的对象：商品。在"为艺术

中译本代序　从"资产阶级世纪"中苏醒

而艺术"口号的遮掩下，发达资本主义时代在马克思所谓的"商品的灵魂"中找到了其真实性的第一个叙事角度（这是波德莱尔寓言技巧的核心机制）。同时，在从人到物的移情过程（即马克思所谓的"商品拜物教"）中，支离破碎的人则在商品无孔不入的流通旅程中体验到种种有关主体和艺术的"自律"和"自由"。在这样的凝视下浮现出来的巴黎城时而像阳光下的一块破布暴露着错综复杂的织纹，时而像一座沉入地下、有待考古发掘的古代城市。波德莱尔那代人面对近代巴黎时的震惊和用来抵挡震惊的种种古典意象，则把"19世纪的都城"变成了自然史旷野上的一片废墟。因而本雅明告诉我们，资产阶级文明的丰碑，早在竖立起来之前就已坍塌了。

同样，在评论普鲁斯特的时候，本雅明关注的不仅是"非意愿记忆"作为一种文学实验，如何在使个人生活本身更质密、更专注、更绵延不绝的形式中，暴露出这个时代自己无法认识"真实历史存在的全部具体性"。在本雅明看来，19世纪与之窃窃私语的不是阿纳托利·布朗士，而是年轻的普鲁斯特。而这个看似随波逐流的病恹恹的阔少若无其事地捕获了这个颓废时代最惊人的秘密，好像它不过是又一场喧哗而空洞的沙龙闲谈。本雅明说普鲁斯特被挑中了来为记忆把19世纪孕育成熟。一方面，他从深深的怀旧和乡愁中孕育出来的文字"像一条语言的尼罗河，泛滥着，灌溉着真理的国土"；另一方面，他所展现的"复得的时间"却包含着无情的阶级关系和政治经济学真实。本雅明写道：

> 普鲁斯特描绘的是这样一个阶级，它在任何场合都把自己的物质基础伪装起来，并由此同某种早已没有任何内在的经济上的重要性，但却足够充当上流中产阶级面具的

17

封建主义文化结合在一起。普鲁斯特知道自己是个幻灭者。他无情地去除了"自我"和"爱"的光彩，同时把自己无止境的艺术变成了他的阶级的最活跃的秘密，即其经济活动的一层面纱。这样做当然不是为这个阶级效力。因为普鲁斯特作品中表现出来的是一种铁石心肠，是一个走在其阶级前面的人的桀骜不驯。他是他创造出来的世界的主人。在这个阶级尚没有在其最后挣扎中最充分地展露其特征之前，普鲁斯特作品的伟大之处是难于为人所充分领悟的。

在又一个世纪的转折点上阅读本雅明，我们不能不在一个"自然史"的坐标上测量我们时代同他的时代以及同他所阅读的时代的距离，并思考这一距离的微妙的含义。商品时代在中国姗姗来迟，随即却以复仇的激情横扫城市的大街小巷。我们能在购物中心的橱窗旁注视着商品的行人身上认出本雅明笔下的"游走者"么？我们能在王府井或淮海路的广告牌和霓虹灯影中感受到19世纪巴黎"拱廊街""把室外变成了室内"的梦幻色调么？在流行歌曲的唱词和没有读者的诗行中，我们能看到那种"异化了的人"凝视自己的城市时的激烈和茫然的眼神么？我们还能在已变得像一张花里胡哨的招贴画一样的城市风景面前感到那"灵晕"的笼罩，并想起这是我们父辈生活过、并留下了他们印记和梦想的地方么？我们能在自己的日益空洞的时间中感到那想"停下来唤醒死者，把破碎的一切修补完整"的天使的忧郁，感到那"狂暴吹击着他的翅膀"、被人称为"进步"的风暴了吗？这个由跨国资本、股票指数、金融投机、温室效应、遗传工程、卡拉OK、好莱坞巨片、房屋按揭、仓储式购物、牙医保险、个人财务、高速路、因特网维持着的时代究竟是资本的来世，还是"一个阶级的最后挣扎"呢？在这个

"后冷战时代",这个"历史已经终结"的时代,这个"美国时代",这个"亚洲太平洋时代",重访"波德莱尔笔下的巴黎"或超现实主义者们在梦中巡视的欧洲还会给我们带来什么教益吗?在这个传统、集体、记忆、价值和语言的整体都被无情地打碎的变化过程中,重建个人和集体经验的努力从何开始?对于当代中国的社会和文化矛盾,我们能否作出寓言式的描绘和分析,甚至为"赎救"的审判准备好今天的证词呢?阅读本雅明自然无法为所有这些问题找到答案,但却也许能为它们在思想和语言中的成熟找到最初的、朦胧的形式。

1998年7月,洛杉矶—新泽西

导言 瓦尔特·本雅明：1892—1940 *

汉娜·阿伦特

一　驼背人

名声，这人们企慕备至的女神，有许多面目。名声鹊起，类型不同，大小不等——从头版头条一周的臭名到流芳百世的辉煌。身后之名是名声之神较为稀罕、受企羡最少的货品，但由于身后名很少追封加谥于区区商品，这种名声臆断性较少，比别种更扎实可靠。坐而受益者已亡故，所以不可出售，这种不可交易、无利可图的身后名今天来到德国，降临到瓦尔特·本雅明的名字和著作。本雅明是德籍犹太作家，他在希特勒篡权、他自己移居国外之前，曾为杂志报纸的文学副刊撰文近十年之久，他以此为人所知但并不出名。当他在1940年秋叶纷落之季决定自尽时，已经很少人知道他的名字。对不少于跟他出身相同的同代人，那个时期标志着大战最黑暗的时刻，法国沦陷，英国危在旦夕，苏德和约仍在生效，此和约当时最可怖的后果是欧洲最强悍的两个秘密警察势力狼狈为奸。十五年后本雅明的著作以两卷本在德国出版，

* 本文"Walter Benjamin: 1892—1940," by Hannah Arendt, 原为阿伦特编《启迪》(*Illuminations*) 的导言。中译：王斑。

几乎一夜间他获得了极大的声誉,远胜于他一生熟悉的小圈子对他的赏识。单纯的名誉,不论有多高,由于有赖精英的判断,从来不足于让作家艺术家维持生计。生计只有大众口碑的赫赫名声才能保证,尽管不必是恒河沙数的大众。因此我们就有双倍的诱惑引用西塞罗(Cicero)的话:"生时若处不败之地,死时则功成名就。"倘若如此,一切都会是另一番情形了。

身后之名过于蹊跷,不能归咎于世人的无知或文学环境的败落。也不能说它是超越时代者的苦涩奖掖。似乎历史是一条跑道,有些竞赛者跑得太快,结果消失在观众的视野之外。相反,身后之名常常先有同仁的最高赏识。卡夫卡1924年去世时,他出版的几部书才卖了不到几百册,但几近偶然地撞见他散文短篇的文友和少数读者却毫无疑问地意识到卡夫卡是一位现代散文的大师。瓦尔特·本雅明很早就赢得这样的承认,这不仅限于当时名字还鲜为人知的人物,如盖哈尔德·舒勒姆(Gerhard Scholem),本雅明青年时的朋友,及西奥多·阿多诺(T. W. Adorno),第一个亦是唯一师承本雅明的人。这两人合力促成他的著作和信札在死后编辑出版。① 有理由说,直接、直觉的赏识来自雨果·冯·霍夫曼斯塔尔(H. von Hofmannsthal)。他在1924年出版了本雅明论歌德《亲和力》的论文。布莱希特(Bertolt Brecht)也有这样的慧眼,据称他收到本雅明的死讯时说,这是希特勒给德国文学首次造成的真正损失。有没有终身不遇的天才,或天才梦只是平庸之辈的白日梦,我们不得而知。但有理由肯定身后之名不是平庸者的命运。

名声是社会现象,如塞内加(Seneca)睿智而学究气的说法:

① 瓦尔特·本雅明:《文集》(*Schriften*)上下卷。法兰克福 a. M., Suhrkamp Verlag 出版公司, 1955。《书信集》(*Briefe*)上下卷。法兰克福 a. M., Suhrkamp Verlag 出版公司, 1966, 下文引语出自这两个版本。

"一己之见绝不够造就名声",虽然私心所好足以构成友谊和爱情。一个社会没有分门别类的系统,没有对事物和人群在等级和预设的类型上的安排,是无法正常运转的。这种必要的分类是所有社会鉴别的基础,而鉴别作为社会领域的构成因素不亚于平等是政治范畴的构成因素,尽管这观念与时下流行的意见相反。重要的是在社会中每个人都必须回答他是什么这个问题,以区别于他是谁的问题。"是什么"的问题意味着一个人的角色,他的职能,回答当然绝不能是:我独一无二。这并不是因为隐含的傲慢而是由于这样回答毫无意义。回顾本雅明的情形,他的困境(如果确是困境的话)可以十分精确地诊断。当霍夫曼斯塔尔读了无人知晓的作者写的论歌德的长文,称之:"绝对无与伦比。"不幸的是,这话字字都是对的:此论文无法跟现存文学的任何其他东西相比。本雅明所有著述的棘手之处是它们总是自成一体。

这样,身后之名似乎是那些无法归类的作者的命运,也就是说,他们的作品既不投合现存的规范也不能引进一种新的文类以便将来归类。模仿卡夫卡的企图多得不可胜数,但无一不遭惨败,这只加剧了卡夫卡的独特性,那种前无古人、后无来者、不容学步的超绝独创。这是社会最难容忍、总是最不愿盖上赞许印章的。说得唐突点,今天把本雅明推崇为文学评论家和散文家,一如在1924年将卡夫卡推荐为短篇和长篇小说家,都会导致误解。要在通常的规范里恰当描述他的著作和作家身份,我们得作许多否定的陈述。如:他博学多闻,但不是学者;他所涉题目包括文本和诠释,但不是语文学家;他不甚倾心宗教却热衷于神学以及文本至上的神学诠释方式,但他不是神学家,对《圣经》也无偏好;他天生是作家,但他最大的雄心是写一部完全由引语组成的著作;他是第一个翻译普鲁斯特(与法朗兹·赫塞尔合作)和圣约翰·帕斯(St.-John Perse)的德国人,此前还译了波德莱尔的《巴黎

景致》，但他绝不是翻译家；他写书评，写论述在世和过世作家的文章，但他绝不是文学批评家；他写了一部论德国巴洛克戏剧的著作，留下一部未完成的19世纪法国的浩大研究，但他不是历史学家，不是文学或别的什么史家。我将力求说明他诗意的思考，但他既不是诗人也不是哲学家。

然而，在他有心界定自己所事所为的稀有时刻，本雅明把自己视为文学批评家。如果可以说他的确有意追求生活中某个位置的话，这位置会是"德国文学唯一真正的批评家"（如舒勒姆在已发表的、给友人的优美信函中所说）。但是成为社会有用成员这念头本身便会使他厌恶。无疑，他与波德莱尔心有默契，"做一个有用的人于我似乎永远是一件丑恶不堪之事"。在论《选择的亲缘》一文的导言文字中，本雅明解释他所理解的文学批评家的任务。他一开始就先把评论和批评区别开来。（他没提起，也许没意识到，他用的批评一词 Kritik，通常用法意味着批判，如康德谈到《纯粹理性批判》时的用法。）

批评（他写道）关心的是艺术作品的真理内容，评论则注重题材，两者的关系由文学的基本规律决定。根据这规律，作品的真理内容愈是不露痕迹，愈是和题材相融无间，就愈是意味深长。因而如果正是那些真理内容深深沉浸于题材之中的作品能长久流传，那么在作品早已过了鼎盛之时去观赏的人会发现，随着作品从世间消逝，作品的实在就更加触目。这意味着题材和内容，虽在作品早期相融无间，在后世却分离开来。题材变得更清晰而真理内容则保留它最初的隐蔽。因此，在越来越大的程度上诠释触目和诡奇的因素，即题材，成了任何一位后来的批评家的事先准备，我们可以把他比作一个面对羊皮文稿的古文字学家，陈迹微茫的文本上覆盖着

的更为明晰的书写线条指涉着文本。正如古文字学家得先披阅手稿，批评家也必须以评论文本为开端。从这一活动中立即产生了一个价值无量的评判标准，只有此时批评家才提出一切批评的基本问题，这就是：作品中闪烁的真理内容是否源于题材，抑或题材的存活是否依赖真理内容。因为随着两者的分离，它们决定着作品的不朽。从这个意义上说，艺术作品的历史为其批评做了准备，这就是之所以历史距离会增加作品的力度。如果，打个比方，我们把不断生长的作品视为一个火葬柴堆，那它的评论者就可比作一个化学家，而它的批评家则可比作炼金术士。前者仅有木柴和灰烬作为分析的对象，后者则关注火焰本身的奥秘：活着的奥秘。因此，批评家探究这种真理：它生动的火焰在过去的干柴和逝去生活的灰烬上持续地燃烧。

批评家作为一个炼金术士，演习神秘的艺术，将现存无用的素材转化成闪光的、永恒的真理金丹，或观察、诠释导致这种魔幻变形的历史过程——不管我们怎样对待这个形象，它都无法投合我们界定一位作者为批评家时心里通常浮现的任何一种现象。

然而，与"死时功成名就"的人生无从分类的现象相比，还有另一个因素更少客观性。这就是倒运。这因素在本雅明的一生中很突出，不能在此忽略。因为他自己，一个恐怕从未想过或梦想有身后名的人，对倒运却异常清楚。在著作和谈话中他常提到一个"驼背侏儒"，这是个德国童话人物，出自著名德国民间诗集《儿童的优美号角》。

> 当我走下地窖，到那儿去取酒；
> 当我走进厨房，到那儿去煮热汤；

启 迪

> 驼背侏儒躲在暗角，夺我酒壶窜逃。
> 驼背侏儒躲在暗角，把我小锅砸了。

驼背侏儒是本雅明的早期熟人，他孩提时就在一本儿童读物中的一首歌谣里首次与之邂逅，从未忘怀。但只有一次（在《1900 年前后的柏林少年时代》的结尾），当他预料死亡将至，企图抓牢据说会在弥留之人眼前掠过的整个人生时，才清楚地表明何人何事在他一生那么早的时候使他惊恐万状，伴随他至死。像德国千千万万的母亲一样，每当无数幼儿的小灾小难发生时，他母亲总是说："笨拙先生向您致意。"这孩子当然知道这奇怪的笨拙行为是什么。母亲指的是"驼背侏儒"，他让物件在孩子身上玩恶作剧。跌跤时绊着你的是他；东西摔碎了，把东西从你手上打落的也是他。童年之后的成年人了解孩子童蒙未知的东西：即并不是孩子盯着"驼背侏儒"而招惹了他，仿佛他是有意探究恐惧为何物的男孩，而是驼背侏儒盯上了他，笨拙的举动就是倒楣。因为驼背侏儒盯着的任何人对自己对这小尕子都不搭理，而恐惧万分的孩子却站立在一堆废墟之前（《文集》上卷，第 650—652 页）。

由于本雅明的信件最近出版，他一生的故事现在便可勾画出大致的轮廓。确实有极大的诱惑把他的生平说成是一连串此起彼伏的瓦砾堆，因为他本人无疑也是这么看的。事实上，他深谙神秘的互动交错，那虚弱和天资巧合的所在，这点他那么高超地在普鲁斯特身上诊断出。当本雅明赞同雅克·里维埃尔（Jacques Rivière）并引用他谈论普鲁斯特的话："他死于无经验，但无经验又让他写出了作品。他死于无知……因为他不会生火，也不知怎么打开窗户"（《普鲁斯特的形象》），他当然也是自画像。一如普鲁斯特，他完全无能力改变"他生存的境况，即使当困境就要碾碎他时也是如此。"（他的笨拙一再把他推向厄运的旋涡或险情四

导言　瓦尔特·本雅明：1892—1940

伏的境地，其准确无误有如梦游者。因而在 1939 至 1940 年的冬天，轰炸的危险使他决定离开巴黎去更安全的地方，可是巴黎一颗炸弹也没落下，而他去的莫市却是一个扎营点，在那徒有战争喧嚣的月份里大概是法国少有的几处最危险的地方。）恰如普鲁斯特，他完全有理由祝福诅咒，重复他儿时回忆录结尾引用的、民间歌谣尾声中的奇怪祈祷：

啊，亲爱的孩子，我求求你，
也为那个驼背侏儒祈祷。

回首往事，本雅明一生深陷其中的、编织着才具、天资、笨拙和倒运的牢固网络甚至在启动其作家生涯的第一件大好运中就已见端倪。通过友人的大力协助，他得以把《歌德的〈选择的亲缘〉》发表于霍夫曼斯塔尔主编的《新德国评论》（1924—1925）上。这部专著是德语散文的杰作，在德国文学批评的广阔领域及歌德研究的专门范围内至今仍有独特的地位。稿件已多次被拒绝，霍夫曼斯塔尔热情赞许的来临，恰是本雅明几乎陷入无法找到一个接稿人的绝望之时（《书信集》上卷，第 300 页）。但是，有一个可避免的祸殃在当时情形下与此事相连，显然从未被充分理解。发表论文的突破可能带来的唯一物质上的保证是博士后论文，这是本雅明当时正在为之准备的学院生涯的第一步。当然博士后论文的通过并不能使他能自食其力，所谓"大学讲师"不带薪俸，但或许会说服父亲支持他，直到他成为正教授。这是当时惯常的做法。现在看来真是难以想象，他和朋友们居然丝毫没意识到在那个庸常的大学教授手下作博士后论文势必以惨败告终。如果那些参与论文讨论的先生们事后宣布，本雅明提交的研究《论德国悲剧的起源》（The Origin of German Tragedy），他们一字都没

27

读懂，他们说的字字是真话。本雅明引为自豪的是"行文大部分是由引文语录组合而成，是最离奇的镶嵌技术"。他在专著的前言着重六个警语，声称"没人能搜集到更稀有或更珍贵的引语了"（《书信集》上卷，第366页）。这些先生们怎么能理解这样一位作家呢？实际上，反犹太主义或对外国人的恶意——本雅明战争时期是在瑞士取得学位，而且没师事什么学者，以及惯常的学界对任何不安分于平庸举动的怀疑，都不必是灾祸的原因。

然而，那时的德国还有另一个致祸的途径，这里就是笨拙和倒运作乱的地方。恰恰是他的歌德论文毁了本雅明学院生涯的唯一机会。像本雅明的不少其他作品，这项研究激起于学术论战，批驳锋芒指向弗里德里希·贡道夫（Friedrich Gundolf）论歌德的著作。本雅明的批判准确有力，但他倘若能从贡道夫和斯蒂芬·格奥尔格（Stefan George）圈子里的人那儿得到谅解——这毕竟是本雅明青年时期就对其知识架构相当熟悉的团体——他却不能见容于"统治势力"。而且，他大概不必成为圈子里的一员，以求从当时已开始在学术界安身立足的某人那里得到学术承认。但他万万不该做的是对圈子里最出众最有才能的学者发起攻击，攻势之猛，以至于人人都势必意识到，如他后来回顾此事解释的那样，"他与学术界毫不沾边，恰如与贡道夫或恩斯特·贝特拉姆（Ernst Bertram）树立的丰碑无缘"（《书信集》下卷，第523页）。是的，事情正是这样。本雅明的笨拙和倒楣，在他还未被接纳进学院大门时，就向世人宣布了他与学术界无缘。

但我们确实不能说他有意无视应有的谨慎。相反，他知道"笨拙先生向他致意"，比我所知的任何人都谨言慎行。但他防范潜在危险的系统，包括舒勒姆提到的"中国人的礼节"[②]，每每以

② Yearbook of the Leo Baeck Institute, 1965, p. 117.

奇怪、神秘的方式舍真正的危险而不顾。正如大战初期他逃离平安的巴黎躲避到危险的莫市，就是说反而到了前方，他论歌德的文章也引起了完全多余的忧虑。文章对鲁道夫·勃夏特（Rudolf Borchardt），霍夫曼斯塔尔的学刊的主要撰稿人之一，有些谨慎的批评，他担心后者会见怪。可是他却觉得"找到这个地方来抨击格奥尔格学派的意识形态……学派成员难以在此忽略抨击语言"是件大好事（《书信集》上卷，第341页）。他们的确觉得难以忽略这抨击。因为本雅明比谁都更孤立，更孤独无援，甚至连霍夫曼斯塔尔的权威，这位本雅明在喜悦之极称为"新恩主"（《书信集》上卷，第341页）的人都爱莫能助，他的声音与格奥尔格学派的非常实在的威力相比真是微不足道。与其他类似的组织一样，在这个影响极大的组织里只有意识形态的效忠最重要，因为只有意识形态，而不是等级和品质，才能聚合一个团体。尽管他们摆出超越政治的态度，格奥尔格的门人对于文学界的权变逢源的基本原则了如指掌，恰如教授们深谙学院政治的常识，雇用文人和新闻记者懂得"善有善报"的ABC一样。

然而本雅明弄不清胜负恩怨，从未学会如何处理这种事情，从不会在这种人当中回旋应酬，即使"外在生活的厄运有如恶狼从四面扑来"（《书信集》上卷，第298页），已经使他洞悉了世事的险恶，他仍是无能为力。每当他力图调整、合作，以求在脚下获得一方坚实的立足之地，事情总是要出错。

20年代中期本雅明几乎加入共产党。他用马克思主义的观点作的一项歌德的重要研究从未发表，既没出现在俄国大百科全书上，尽管文章是为此而作，也未在今日德国问世。克劳斯·曼（Klaus Mann）为其刊物《搜集》（*Die Sammlung*）约本雅明写布莱希特《三毛钱小说》的评论，他退还了稿件，因为本雅明要求二百五十法朗稿费，当时值十美元，而克劳斯·曼只愿付一百五十

法朗。而且，更严重的困难终于产生于跟社会研究学院的牴牾。这个学院原是法兰克福大学的一部分（现在又是了），后来迁移到美国，本雅明在经济上依靠这个学院。学院的精神领导阿多诺和马克斯·霍克海默（Max Horkheimer）都是辩证唯物论者。在他们看来，本雅明的思想是非辩证的，在"唯物的范畴里打转，根本不符合马克思主义的概念"，"缺乏中介调解"。如在一篇论波德莱尔的文章中，他把"上层建筑的某些明显因素……直接附会于基础结构中的相应因素"。结果，本雅明的原作《波德莱尔作品中第二帝国的巴黎》不论在当时学院期刊或逝世后出版的二卷本文集中都未得到发表。（其中有些部分现在已发表，以《游荡者》[Die Neue Rundschau] 刊于 1967 年 12 月的《新全景》和《现代性》载于 1968 年 3 月的《论坛》。）

本雅明大概是这个运动所产生的最为奇特的马克思主义者，且不论这运动天晓得有多少奇崛怪癖人物。注定要吸引他的理论方面是上层建筑的论述。这个理论马克思只是简要勾画一下，但在运动中却占有过大的比重。因为这个运动由过多的知识分子组成，所以都是热衷于上层建筑的人。本雅明使用这一理论，只是作为方法上的诱发和启示，并不太注重它的历史或哲学的背景。这个问题对他有兴味之处是精神和物质表象如此密切相连，似乎随处可窥见波德莱尔的"通感"。若联系得当两者可相互说明阐发，以至于最终无须任何诠释或解释的论说。他关注一片街景，一桩股票交易买卖，一首诗，一缕思绪，以及将这些串通连缀的隐秘线索，使历史家或语言学家能够认识到这一切都得置放于同一时期。当阿多诺批评本雅明"对现实惊诧而瞠目的呈现"（《书信集》下卷，第 793 页），他击中了要害。这正是本雅明所做并愿做的事。深受超现实主义的影响，这种企图"力求在最微贱的现实呈现中，即在支离破碎中，捕捉历史的面目"（《书信集》下卷，

第685页）。本雅明热衷于细小，甚至毫厘之物。舒勒姆说过，他有志把一千四百条引语挤进普通笔记本的一页中去，谈到本雅明对克吕尼博物馆犹太展品中的两颗麦粒的敬慕，在上面"一位知音刻上了整篇《以色列忏悔》（*Shema Israel*）"。③对于本雅明，一个对象物越小，其意蕴越大。这种热情远不是忽发奇想，而是源于唯一对他有决定性影响的世界观，来自歌德的一个信念，认为原型现象的实际存在是一个有待在表象世界中发现的具体事物，在其中"意义"（Bedeutung，最富歌德色彩的词，频频在本雅明的著作中出现）和表象，词和物，观念和经验将融为一体。对象物越小，似乎越能够在其最凝练的形态中包含别的一切。因而他欣喜两颗麦粒居然能够容载整篇《以色列忏悔》。这犹太教的精髓，其最细微的精华显形于最渺小的实体，于两者中别的一切得以衍生，但意义上又无法与此源头相比。换言之，从一开始就深深吸引本雅明的从不是一个观念，而总是一个具象。"一切恰当地称为优美的事物含有的悖论是：它呈现为表象。"（《文集》上卷，第349页）而这悖论，或简言之，表象奇观，总是他关怀的焦点。

这些研究距马克思主义和辩证唯物论有多远，可由其中心人物"游荡者"（Flâneur）得到证实。④ 游荡者漫无目的地在大都市的人群中闲逛，与人们匆忙而有致的活动形成考究的对照。而正是对这个游荡者事物袒示了它们隐秘的意义："过去的真实图景就像过眼烟云"（《历史哲学论纲》），只有游手闲逛的游荡者才能神会其奥义。阿多诺极其尖锐地指出本雅明的滞留因素："要恰当地

③ Yearbook of the Leo Baeck Institute, 1965, p. 117.

④ 对"游荡者"的经典描述见于波德莱尔论康斯坦丁·吉斯（Constantin Guys）的著作《现代生活的画师》，Pléiade版，第877—883页，本雅明频繁地直接引述此书，并在论波德莱尔的文章中援引书中句段。

31

理解本雅明，我们必须在他每个句子后面感觉到剧烈的震动转化成一种静止，实际上就是以滞留的观点来思考运动。"自然，没有一种态度比此更为"非辩证了"。在这种态度中，"历史的天使"（在《历史哲学论纲》第九则）并不辩证地朝着未来挺进，而是将脸"转向过去"。"在我们认为是一连串事件的地方，他看到的是一场彻底的灾难，这场灾难堆积着尸骸，将它们抛向他面前。天使想停下来唤醒死者，并把破碎的世界修补完整。"（这也许意味着历史的终结。）"但从天空吹来一阵风暴，并无可抗拒地把天使刮向他背朝着的未来，而他面前的残垣断壁却越堆越高直逼天际。这场风景就是我们所称的进步。"在本雅明于克利（Klee）的《新天使》中看到的这个天使身上，游荡者体验到自己最终的变形。因为，正如游荡者以漫无目的的游荡姿态背离人群同时又被群众推挤而踉跄，死死盯着茫茫废墟场的历史天使也被进步的风暴刮向他背对着的未来。要这种思维去考虑一个前后一贯、辩证可信、合理可解的过程，似乎很荒谬。

同样明显的是，这种思维既不致力于也不能达到综合的、大致合理的陈述，而是如阿多诺所批评的那样，这些陈述"被隐喻的语言所取代"（《书信集》下卷，第 785 页）。由于他对直接的、实际可证明的具体事实的关心，对显示其"意义"的单一事件和事端的关注，本雅明对不能直接体现为极其明确的外在形态的理论或观念兴趣不大。对于这一十分复杂的但仍是现实主义的思维方式，马克思的上层建筑和基础的关系，在严格意义上，成了一个隐喻关系。举例说，如果抽象的理性（Vernunft）观念回溯到其动词 Vernehmen（感觉，视听）的原意——这一定符合本雅明的精神，那么，可以想象，一个来自上层建筑领域的词可以回复它的感性基础，或反过来，一个概念能转化成一个隐喻，条件是"隐喻取其原有的、非寓言的含义'移置'（transfer）"。这是因为

一个隐喻建立了一种可直接感受的关系，无须诠释，而一则寓言总是从一个抽象的观念出发，然后生造一个可感可触的外物，近乎随心所欲地再现那观念。寓言必须解释才能获得意义，谜语必须找到谜底。所以寓言修辞格通常是费力的解释，总是令人不快地想起猜谜语，尽管所需的聪敏不过是知道死亡的寓言呈现即是骷髅。自荷马以降，隐喻就一直承载着传达认知的诗性因素，其使用建立了物理上天壤之遥事物间的感应。如在《伊里亚特》中希腊人心中摧心剖肝的恐惧和悲哀对应着来自北面的狂风和西面的黑浪的交相袭击（《伊里亚特》卷9，第1—8页）；又如，层层叠叠逼近战事的军旅对应着大海的滔天巨浪，风卷着浪在大洋远处积仇蓄怨一排排向岸边涌来，打在陆地轰响如雷鸣（《伊里亚特》卷4，第422—423页）。隐喻是世界浑然一体得以诗意地呈现的途径。本雅明的费解之处在于他不是诗人却诗意地思考，所以必然把隐喻视为语言最大的馈赠。语言的"置换"使我们能赋予不可视睹者以物象的形态——"一个强大的堡垒是我们的上帝"——从而使之能被体验。他毫不费力地将上层建筑的理论理解为隐喻思维的终极原理，这正是由于他不费太多气力便摒弃了所有的"中介"，直接将上层建筑与所谓"物质"基础连在一起，而后者对他意味着感官体验的信息的总体。他显然觉得饶有兴味的，恰是别人诟病为庸俗"马克思主义"或"非辩证"的思维方式。

可以说，本雅明的精神存在，是经由歌德的影响而形成和充实的。歌德是诗人，不是哲学家，他的兴趣几乎纯粹激发于诗人和小说家，尽管也研究哲学。因此，有理由推断，本雅明一定觉得与诗人交流要比与理论家交谈更容易，不论后者是辩证的还是形而上类型的。毫无疑问，他与布莱希特的友谊是本雅明平生第二次无可比拟的、极为重要的幸运。在这旷世奇缘的友谊中，在

世的最伟大的德国诗人与当时最重要的批评家会际,两人对此都很清楚。然而这不久便产生恶果:它使本雅明为数不多的朋友反目为仇,危及他和社会研究学院的关系,对学院的"建议"他很有必要"俯首听命"(《书信集》下卷,第683页)。他和舒勒姆的友谊经此波折仍完好无损,唯一的原因是舒勒姆不渝的忠诚,在与本雅明相关的所有事情上可敬的宽宏大量。阿多诺和舒勒姆都认为,本雅明非辩证地运用马克思的范畴,他与所有形而上学的决裂,应归罪于布莱希特的"灾难性影响"⑤(舒勒姆语)。问题是本雅明通常还愿意妥协,尽管大多情况下无必要,但他深知并坚持他与布莱希特的友谊构成绝对的极限,不仅不能让步于驯顺,甚至可以无视礼节。因为"我与布莱希特的剧作意趣相投,这是我整个立场中最为重要、最有战略意义的位置"(《书信集》下卷,第594页)。在布莱希特身上,他发现了一位有罕见智能的诗人。那时对他同样重要的是,虽为左派,布莱希特不顾人们侈谈辩证法,跟他一样也不是辩证的思想家,但其思想不同寻常地贴近现实。随同布莱希特他可以从事自己所称的"朴素"的思维:"当务之急是要学会朴素的思维。朴素的思维乃是卓越思想者的思维",

⑤ 两人最近都重新强调了这点。舒勒姆在1965年理欧·贝克纪念讲座的一个讲演中说,"我觉得布莱希特对本雅明30年代作品的影响很糟,在某些方面是灾难性的。"阿多诺在写给他门人的一封信中提到此事。信中说,本雅明向阿多诺承认他写"艺术品的论文目的是要胜过布莱希特,他在激进情绪上害怕布莱希特"(见鲁道夫·梯德曼,《本雅明哲学的研究》,法兰克福,1965,第89页)。本雅明竟然表示害怕布莱希特,这不大可能,阿多诺也没提到过。至于这些话的其余部分,不幸的是本雅明这么说完全可能。因为他惧怕阿多诺,诚然,本雅明在与他青年时代并不相识的人交往时很羞涩,但他只是惧怕他必须依赖的人。这种依赖只有在他遵循布莱希特的建议,从巴黎移居到后者的身旁,即生活便宜得多的丹麦,才有可能。事实上,对于这种"对一个人的完全依赖",又在一个"讲一点都不熟悉的语言"的异国,本雅明抱有深深的疑虑(《书信集》下卷,第596、599页)。

布莱希特说。本雅明加上注解:"许多人认为辩证论者热衷于微奥……相反,朴素的思想应是辩证思维不可或缺的组成部分。因为它不是别的,而是将理论指向实践……一个思想必须朴素才能自行运作。"⑥朴素思维吸引本雅明之处大概不是指向实践而是走向现实。对他,这现实最直接地现形于日常语言的谚言和俗语。"谚语是朴素思维的学院",他在同一篇文章里写道。只取谚言俗语字面意义的艺术,使本雅明写出一种独特的、魅力无比的、神奇地接近现实的文体。这有如在卡夫卡那里,修辞格常常清晰可辨,成为创作的源泉,为谜语提供谜底。

无论我们注视本雅明一生的哪个地方,都会发现那个驼背侏儒。早在第三帝国肆虐之前驼背侏儒就已施展他的恶技,致使答应付给年薪,聘用本雅明审稿或编辑期刊的出版商,首期未出便破产了。后来驼背人竟允许印行一个洋洋大观的德语信函集成。这集子的编辑精益求精,附有极好的评论,书名是《论无名的荣誉,论无辉煌的伟大,论无薪俸的尊严》。但驼背人却暗中作祟,让此书弃置于破产的瑞士出版商的地窖,而没有按本雅明的意愿在纳粹德国发行。本雅明为此还在集子上签了一个假名。这个版本1962年在那个地窖里被发现,可此时一个新的版本已在德国付梓。〔也得怪罪驼背侏儒的是,少许的几件后来成为好运的事,初始却常以不善的面目出现。翻译阿列克西·雷热尔(Alexis SaintLéger)所著《阿拿巴斯》就是一例。本雅明认为此书"无足轻重"(《书信集》上卷,第381页),但还是着手翻译,因为像普鲁斯特著作的翻译一样,是霍夫曼斯塔尔为他得到这项任务的。

⑥ 见《三毛钱小说》的评论。参见《试论布莱希特》,法兰克福,1966,第90页。

这部译作直到战后才在德国出版，但本雅明与雷热尔的交往应归功于此事。雷热尔是个外交家，能斡旋劝说战时的法国政府赦免本雅明在法国再次受拘留。这是极少数难民所能享有的优遇。〕但恶剧终了就遇上了"成堆的残垣断壁"。在西班牙边境的大难发生之前，最后一堆"废墟"是本雅明1938年以后一直感到的危机：在纽约的社会研究院会将他弃置一边，而学院是他在巴黎生存的唯一"物质和精神的支持"（《书信集》下卷，第839页）。"正是那种大大危及我在欧洲处境的情况会使我不可能移居美国"，他在1939年4月这样写道（《书信集》下卷，第810页）。当时他仍震慑于阿多诺1938年11月拒绝他波德莱尔研究的初稿的来信给他的"打击"（《书信集》下卷，第790页）。

当舒勒姆说除了普鲁斯特，在当代作家中本雅明感到与卡夫卡有最密切最体己的亲缘，他的话千真万确。无疑，当本雅明写道，"理解〔卡夫卡〕的作品，除了别的诸多条件外，必须直接地认识到他是一个失败者"，他心里想的是他自己的著作的"废墟和劫难场"（《书信集》下卷，第614页）。本雅明对卡夫卡如此精当的评论也适用于他自己：•"失败的原因是多样的。我们不禁想说，一旦他明白将以失败告终，凡事他做来都一路顺风，恰似在梦境。"（《书信集》下卷，第764页）他无须读卡夫卡的作品就能像卡夫卡那样思考。当《司炉》是他读过的卡夫卡的唯一作品时，他就在论《亲和力》一文中援引歌德谈希望的言论："希望在他们头顶掠过，如流星从夜空陨落。"他结束这篇论文的句子读来像是卡夫卡写的："只是为了那些无望者我们才被赋予希望。"（《文集》上卷，第104页）

1940年9月26日，即将移居美国的本雅明在法国—西班牙边境自杀身亡。此事有各种原因。盖世太保没收了他巴黎的寓所，那里有他的藏书（他已把藏书"最重要的一半"运出德国）和许

多手稿。他也有理由担忧其他手稿。这些手稿经乔治·巴塔耶（George Bataille）的大力协助，已在他逃离巴黎前往鲁赫德之前，安放在未受占领的法国的国立图书馆。⑦ 没有藏书他怎么生活呢？没有手稿中搜集的大量引言和摘录，他怎么去做事谋生呢？况且，美国也毫无可吸引他的东西。他常说，在美国，人们兴许会认为他唯一的用处就是用马车载着到乡村四处游街，作为"最后一个欧洲人"展览示众。但是本雅明自杀的直接原因是一桩少有的倒运。由于法国维希政府和第三帝国的停战和约，来自希特勒德国的难民——Les refugiés provenant d'Allemagne，他们在法国官方的名称——面临被遣送回德国的危险，假使他们是政治反对派的话。应注意的是，这批难民从未包括无政治倾向的犹太人，而这些犹太人结果却最受威胁。为了营救这些来自德国的难民，美国通过在未被占领的法国的领事馆颁发了一些紧急签证。通过纽约的社会研究学院的努力，本雅明加入了第一批在马赛获得这种签证的人，而且他又迅速得到一个西班牙的过境签证，使他能到里斯本搭船离境。但是他没有法国的出境签证，那时仍必须持有此签证才能出境，而法国政府急于讨好盖世太保，对德国难民一概拒发此证。一般情况下这不会造成太大的困难，因为有条不长、不太艰险的山路广为人知，步行就可穿山到达布港，也没有法国边防警卫。然而，本雅明显然当时心脏不适（《书信集》下卷，第841页），即使短小的步行都十分费力，他到达时一定是筋疲力竭。与他同行的那群难民一到西班牙边境就听说西班牙当局当天

⑦ 现在看来几乎所有的手稿都保留下来了。藏在巴黎的手稿听从本雅明的嘱咐已寄给阿多诺。根据梯德曼（见前文，第212页），这些手稿存于阿多诺在法兰克福的私人收藏中。大多数文稿的重印和复件也保存在肖托在耶路撒冷的个人珍藏中。被盖世太保没收的材料在民主德国被发现。见 Rosemarie Heise, "Der Benjamin-Nachlass in Potsdam," in *alternative*, October-December, 1967.

启迪

已关闭了边境,边防官不承认在马赛颁发的签证。难民们得在翌日沿来路返回法国。当天夜里本雅明就自杀了。边防官闻死讯颇受震动,便允许同行的难民前往葡萄牙。几周之后签证的禁令就解除了。早一天本雅明就能轻易地通过;晚一天马赛的美国官员就会得知难民暂时还无法穿过西班牙。不早不晚偏偏在那一天灾难才可能发生。

二 黑暗的时代

> 凡是活着的时候不能对付生活的人,都需要有一只手挡开笼罩在他命运之上的绝望,……但用另一只手记录下他在废墟中的见闻,因为他所见所闻比别人更多,且不尽相同。毕竟,他生时已死,是真正的幸存者。
>
> 弗兰茨·卡夫卡:《日记》,
> 1921 年 10 月 19 日

> 像一个遭船难的人想浮在水面而爬上已经在倾摧的桅杆的顶端。但从那上面他有机会发出信号,唤来搭救。
>
> 瓦尔特·本雅明:《致舒勒姆的信》,
> 1931 年 4 月 17 日

一个时代往往在那些受其影响最小、离它最远,因而也受难最深的人身上打下最清楚的烙印。普鲁斯特是这样,卡夫卡也是,卡尔·克劳斯和本雅明亦如此。本雅明的举止姿态,谛听和谈话时抬头举目的样子,行走的步态,风度做派,尤其是言谈的风格,直至遣词造句的方式,最后,他古怪至极的趣味,这一切都显得老派过时,仿佛他是从 19 世纪漂游至 20 世纪,像一个被海潮冲

到异乡海岸的人。在 20 世纪的德国他有过故乡之感吗？我们有理由怀疑。1913 年他风华年少，第一次来到巴黎时，仅数日之间巴黎的街道就比熟悉的柏林街市"几乎更富故园感"（《书信集》上卷，第 56 页）。他当时也许感到，二十年后肯定感到，从柏林至巴黎的旅程不啻是一次时间上的旅行——不是从一国到另一国，而是从 20 世纪到 19 世纪。这里矗立着其文化塑造了 19 世纪欧洲的典型国度，为此，奥斯曼重新修建了巴黎，本雅明后来称之为"19 世纪的首都"。当然这个巴黎还不是国际大都会，但它富于深厚的欧洲风味，因此以其无可匹比的悠游自然，自上世纪中叶以降为所有漂流无依者提供了第二故乡。无论本市居民的喧嚣的惧外情绪还是警方巧妙的骚扰，都无法改变这种状况。早在移居巴黎之前本雅明就晓得，要跟一个法国人搭讪以至能跟他谈上十五分钟，有多么不寻常（《书信集》上卷，第 445 页）。后来他在巴黎以难民的身份入籍后，内在天生的尊贵使他无法把许多萍水之交，其中主要的是纪德，发展成更深的关系，形成更多的交游。〔我们最近得知，文纳·克拉夫特（Werner Kraft）带他去见博斯（Charles du Bos），此人因为"对德国文学的热情"在德国移民中是个关键人物。文纳·克拉夫特居然有更好的关系，真是极大的讽刺。⑧〕在对本雅明的著作、信件及二手材料的极为公允的评论中，彼耶·米萨克（Pierre Missac）指出，本雅明在法国因为得不到他该有的"接待"真不知受了多少苦。⑨ 这当然是真的，但绝不令人诧异。

无论这一切有多么气人有多少伤害，巴黎市本身却补偿了一

⑧ 参见 "Walter Benjamin hinter seinen Briefen," *Merkur*, March 1967。

⑨ 参见 Pierre Missac, "L'Eclat et le secret: Walter Benjamin," *Critique*, Nos, 231-232, 1966。

启 迪

切。本雅明早在1913年就发现，巴黎的大街是由"不是建造来给人住的房屋构成，而像堆堆巨石，人们可在石块夹缝中行走"（《书信集》上卷，第56页）。在这个城市，人们仍可以绕着越过古门楼，它保持着中世纪城市曾有的高墙紧闭、对城外严加防范的模样。它有内城，却没有中世纪城市的狭窄街道。它是一个慷慨大度地设计和建筑的露天内庭，天穹如堂皇的天花板笼盖其上。"这里所有艺术和所有活动的佳妙处在于，它们让原初的自然的少许遗产保留着辉煌"（《书信集》上卷，第421页）。它们实际上使其增添新的光耀。正是那些俨然有致的店门，如内庭的墙壁排列在街道的两侧，使人感觉在这个城市比任何其他城市有更多的身体的庇护。连接主要街衢的拱廊，遮风避雨，使本雅明如此醉心，以致他将计划中关于19世纪和其首府的研究称为《拱廊》（*The Arcades*，*Passagenarbeit*）。这些拱廊的确如同巴黎的象征，因为它们显然既是户内又是户外，因而以最精练的方式表达了巴黎的本质。在巴黎，外来者宾至如归，因为他居住在这个城市恰如安居在家里的四壁中。正如我们居住在一个寓所，生活其中，使之舒适，而不是仅仅把它用作吃、睡和工作的所在。在城市居住也如此。我们在城中游荡，无目标或目的地，稍有驻足则保准有无数的街边咖啡馆为你服务。沿着这些店门，城市的生活，步行的人流从容流动。直至今日，巴黎仍是大都市中唯一可以不费力地步行穿过的城市。比之其他任何城市，它的活力更多地依赖于在街道上悠闲来往的人流。因此，现代的汽车交通危及它的存在不仅仅是技术的原因。美国城郊漠然如荒野的地域，或是许多城镇的居住区，街市生活只在车道边进行，行人只能在人行道上行走，人行道如今又缩成单行窄道，连绵几里之内渺无人迹，这与巴黎形成鲜明的反差。所有别的城市似乎很不情愿才允许社会渣滓干的事：闲荡，游手好闲，漫游，巴黎的街道却邀请大家来做这些

事。这样,自第二帝国以来这个城市成为无须谋生、不思就业、无所企求的人的乐园,即波西米亚人的乐园。不仅是艺术作家,而且是那些团聚在他们周围的人们的天堂。这些人无家可归,无国可臣,无法在政治或社会上归化主流。

这个城市成为青年本雅明决定性的经验,不考虑此背景,我们就难以理解为什么游荡者会成为他著作里的中心人物。游荡者在多大程度上左右他的思维节奏,也许最清楚地体现在他行走的姿态。马克斯·雷希纳(Max Rychner)把这姿态形容为:"走走停停,亦行亦止,怪不可言。"⑩ 这是游荡者的走法。这走法如此触目,因为如同时髦公子或势利之徒,游荡者以 19 世纪为其家园。那是个稳定的世界,上层家庭的子女确保有收入,不必工作就业,因而无须行色匆匆。正如巴黎使本雅明学会游荡,即 19 世纪隐秘的行走和思维风格,它自然也激发他对法国文学的感情,这几乎无法挽回地使他与常规的德国知识生活疏离。"在德国我沉浸于自己的兴趣和工作,在同辈人中感到相当孤独。而在法国,有许多势力,如作家季洛杜(Giraudoux),特别是阿拉贡(Aragon),还有超现实主义运动。在这些势力中我看到我关心的事在进行着。"他这样在 1927 年致霍夫曼斯塔尔的信中写道(《书信集》上卷,第 446 页)。此时他刚从莫斯科回来,坚信在共产主义旗帜下进行的文学计划不能实行,就开始筑固他"巴黎的位置"(《书信集》上卷,第 444—445 页)。〔八年前他曾提到贝居伊激发他"难以置信的亲缘感"。"没有一部作品让我感动如此之深,使我与他息息相通。"(《书信集》上卷,第 271 页)〕他并没能

⑩ 马克斯·雷希纳:《瑞士新观察》刚过世的编辑,是当时心智生活中最渊博最有修养的人物之一。如同阿多诺、恩斯特和舒勒姆一样,他在《月刊》1960 年 9 月号上发表《回忆本雅明》(Erinnerungen an Walter Benjamin)。

启迪

筑固什么位置，这在那时几乎没有成功的可能。只有在战后的巴黎，外国人——凡是不在法国出生的人大概都被这么称呼——才可能占有"位置"。从另一方面说，本雅明被迫进入一个无处可寻的位置，一个直到后来才可辨明和判断的位置。这就是"桅杆的顶端"，从那儿俯瞰暴风骤雨的时代比风平浪静的港湾看得更清楚。虽然这个从未学会随波或逆潮游水的人传出的沉船噩讯无人理会，既没被那些从未在海上历险的人也没被那些弄潮儿注意到。

　　从旁观之，那是一个以笔为生的自由作家的位置。然而，像唯有马克斯·雷希纳才注意到的那样，本雅明的谋生法十分"奇特"，因为"他发表的东西一点也不多"，"他到底在何种程度上利用其他资源……从不清楚。"⑪ 雷希纳的疑问完全有道理。在移居前他不仅拥有"其他资源"，而且在自由写作的招牌后面他过着更为自由，虽然常受威胁的"文人"（homme de lettres）生活。文人的家是个费尽心机收藏的图书馆，但藏书绝不作为写作的工具。书中有珍宝，其价值，本雅明一再强调，是由他不读这些书而得以证实。这是一个保证不经世致用、不服务于任何职业的图书馆。这样的文人生涯在德国无人知晓。同样无人能解的是本雅明为了生计从中获取的职能：不是著述等身的文学史家或学者，而是批评家和散文家的职能。他甚至认为散文诗太庸俗且冗长，宁愿用格言隽语写作，要不是稿酬是以字数计算的话。他并不是不知道他专业上的雄心是致力于在德国根本就不存在的东西。在德国，尽管利希滕贝格（Lichtenberg）、莱辛（Lessing）、施莱格尔（Schlegel）、海涅以及尼采都用格言，但格言从不被欣赏，人们一般认为文艺评论不体面且有颠覆性，若真要欣赏也只限于极低俗

⑪　同注⑩。

的文化专栏里。本雅明用法语表述这一雄心绝非偶然:"我给自己设立的目标……是被视为德国文学的首席批评家。困难是五十年来文学批评在德国已不再被视为是严肃的文体。要为自己在文学批评上造就一个位置,意味着将批评作为一种文体重新创造。"(《书信集》下卷,第505页)

毫无疑问,本雅明选择这个"职业"(profession)应归功于早年法国文化的影响,得益于莱茵河彼岸的近邻,与此他感到息息相通。但更有症候性的是,这个职业选择是艰难时世和经济困顿的逼迫。如果用社会概念来表达他自发地、虽不是有意为之准备的"职业",我们必须回溯到威廉帝制的德国,本雅明在那个环境中长大,他未来的计划也在那时形成。这样我们可以说,他别无所求,唯独为私人收藏和独立学者的"职业"做了准备,当时称之为"私立学人",在那时的情况下,他在第一次世界大战前就开始的研究最终只能使他走上学院生涯。但非基督徒的犹太人被拒于这职业的门外,正如他们不准在公共事业部门任职。这类犹太人可以获得博士后的职位,至多可晋升到无薪俸的"特别教授"的地位。这个职位只是虚设,实际上不保证有固定收入。本雅明决定取得博士学位只是"考虑到我的家人"(《书信集》上卷,第216页),而后来他企图得到博士后,意图也是以此为基础使他父母愿意为他提供这类收入。

这种局面战后迅速改变:货币贬值使大批中产阶级陷于贫穷甚至破产。在魏玛共和国大学教职竟然也向非基督徒的犹太人开放。那个博士后研究的凄惨故事表明本雅明对这种变化的情况毫无考虑,在一切财政事情上还继续照战前的观念行事。因为,从一开始,争取博士后旨在提出"公共承认的证据"(《书信集》上卷,第293页),使他父亲"就范",为其已三十多岁的儿子提供一项足够的,必须加一句,符合他社会身份的收入。他从未怀疑

过，甚至已靠拢共产党人时也没怀疑，尽管他与父母矛盾不断，仍有权享受这样的津贴，他们令他去"自食其力"的要求是"不可言说"的（《书信集》上卷，第292页）。他父亲后来声言，反正他一直付给儿子月俸，因此即使他得到博士后，也不想增加资助。这对本雅明的整个计划自然是釜底抽薪。直到1930年父母去世，本雅明一直靠寄居父母家来解决生计问题。先是和自己的家眷（妻子和儿子）住在那儿，没多久和妻子分居，就自己住在父母家（他到1930年才离婚）。显然这样的安排给他造成很大的痛苦，但同样明显的是他无论何种情况都从未认真考虑过另一个解决方式。同样令人惊异的是，尽管经济拮据，在那些年月中他仍想办法不断地扩充藏书。他光顾拍卖行犹如别人上赌场。一次他想克制这个昂贵的热情，决定卖掉一些书"以应急"，结果却为了"麻醉这个念头的痛楚"（《书信集》上卷，第340页）而买了更多的书。一次他显然想摆脱对家里财政上的依赖，结果却要求父亲立即给他"资金，使我在一家旧书行入股"（《书信集》上卷，第292页）。这是本雅明考虑过的唯一的赚钱的行当。不消说，他一无所获。

本雅明知道自己无法以写作谋生。他曾说，"在一些地方我可得到微薄的报酬，另一些地方光凭最低的报酬就能过活，但没有一处我可以两者兼得。"（《书信集》下卷，第563页）鉴于20年代德国的现状和本雅明的这种自知，他的整个态度让人觉得不负责任，简直不可原谅。但这绝不是个不负责任的问题。我们有理由这样想，要由富致贫的人面对其贫穷，正如要由穷致富的人相信他们的富有一样难。前者被他们毫无意识的挥霍冲昏了头脑，后者似乎被吝啬纠缠，而这吝啬不过是根深蒂固的前途未卜的恐惧心理。

况且，本雅明对财政问题的态度绝不是一个孤立的情况。事实上，他的观念在德国犹太知识界的整整一代人中是个典型，尽

管没人像他一样因此而屡遭厄运。这种态度来源于父辈的心态，他们商业上很成功，却鄙薄自己的成就，梦想儿子注定会成大器。在古老犹太信仰的世俗版本中，研究犹太法典"托拉"（the Torah），即上帝法则的人是人民中真正的精英，不能牵绊于赚钱或工作谋生这样卑贱的事务。这并不是说这代人没有父子纷争，相反此时的文学作品充斥了父子反目的描写。假如弗洛伊德在另一个国家居住、做研究，使用另一种语言，而不是在哺育他的病人的德国犹太环境，我们也许永远不会听说有什么"俄狄浦斯情结"（Oedipus complex）。⑫但按惯例，只要儿子声称自己是天才，或在许多信仰共产主义的殷实人家，声言为人类福祉献身——总之，追求比赚钱更高尚的目标，这种父子矛盾就能解决。而且父亲会热情支持这个目标，视为不必挣钱谋生的理由。一旦无法声明或让人承认有天才或献身的品德，灾难随时都会降临。本雅明就是一个例子。他父亲从未承认他的追求，两人的关系异常糟糕。另一个例子是卡夫卡。也许因为他确实是个天才，卡夫卡不为周围的天才热所动，也从未声称自己是天才。他在布拉格工人保险机构担任普通工作，保证经济上自立（他与父亲的关系同样很糟糕，但原因与本雅明不同）。然而卡夫卡一上任就发现这职务是个"自杀的起跑线"，仿佛他在执行"你必须挣钱买你的坟墓"这样一个指令。⑬

无论如何，对本雅明来说，月津贴是唯一可能的收入。父母双亡后，为了得到月俸，他情愿，或觉得他愿意去做许多事：去

⑫ 卡夫卡对这些问题的看法比任何一个同代人都现实。他说，"作为滋养许多人智能的父亲情结……关乎父亲们的犹太传统；父亲对孩子离弃犹太怀抱的模棱两可（这模棱两可是令人气恼的症结）"；"他们的后脚还牵绊着父亲的犹太传统，而前脚又无新地可以投足。"（弗兰茨·卡夫卡：《书信集》，第337页）

⑬ 同上书，第55页。

启 迪

研究希伯来语,每月挣三百马克,如果犹太复国主义者认为对他们有好处的话;或者,倘若这是唯一能与马克思主义打交道的途径,就去辩证地思考,添加种种中介调和的装饰,每月得一千法朗。令人敬佩的是,尽管他穷愁潦倒但后来既没去研究希伯来文也没去迎合马克思主义者。同样令人起敬的是舒勒姆。舒勒姆力求为本雅明在耶路撒冷大学研究希伯来语谋取一份津贴,屡试不成有数年之久。当然没人愿意资助本雅明生来就应担任的唯一"职位",文人的职位。这职业的独特前景,无论是犹太复国主义或马克思主义者都没有、也无法理解。

今天,文人给人的印象是一个相当无害的、边缘性的人物,似乎确实可以与那总带有滑稽味的"私立学人"相提并论。本雅明对法文感到如此亲切,以致法文成了他生存的"某种借口"(《书信集》下卷,第505页)。他大概了解文人在革命前的法国的起源及在法国革命中不寻常的生涯。拉户斯(Larousse)法文大辞典也给文人定义,解为写作者和文学家(écrivains et lettérateurs)。这种人与后来的作者和文士迥然不同。文人确实在书写和印刷的文字世界中生活,而且首先是坐拥书城,可他们既无义务也不愿意从事专业化写作和读书来谋生。他们不像知识分子阶层,以专家、内行、官吏的身份效忠国家或为社会提供娱乐和指导。文人总是力图卓然独步,超脱国家和社会。他们的物质存在有赖无须工作的收入,他们的精神态度有赖于**坚决拒绝政治和社会的入流合群**。基于这双重的独立性,他们可以保持一种倨傲鄙夷的态度。这种态度激发拉罗什富科(La Rochefoucauld)对人类行为轻蔑的洞察,引起蒙田的世俗智慧,引发帕斯卡思想隽语似的犀利,促成孟德斯鸠政治思考的勇气和开阔胸襟。这里我无意讨论18世纪使文人变成革命家的情由,也不想论述其后辈如何在19和20世纪分化为文雅的一方和专业革命家的一派。我提起这一历史背景

只是因为在本雅明身上，文雅的因素和革命、反叛的因素以如此独异的方式杂糅一处。似乎在消逝前的一瞬间，文人的形象注定要再次展示它丰富的可能性。尽管，或许恰是因为它灾难性地丧失了物质基础，使这个形象如此可爱的纯理知热忱才能展示其最动人最可观的可能性。

本雅明反叛他的出身，反叛他在其中长大的帝制德国德籍犹太人的环境，有诸多原因。他对魏玛共和国持反对立场，拒绝在那里从事任何职业也有许多理由。在《1900年前后柏林少年时代》中本雅明把他出生成长的房子称为"早就为我预备的灵堂"（《书信集》上卷，第643页）。富于典型意义的是，他父亲是个艺术品和古董商人，他家是富足的、标准的归化入流的家庭。祖辈有一人信仰正教，另一人属于改革教会。"在儿童时代我是西区新城和旧城的囚犯。那时我的族人居住在这两个区。他们的态度冥顽中掺杂着自负，把这两个区域变成犹太住区，视为他们的领地。"（《文集》上卷，第643页）他们固执于他们的犹太性，只有顽固使他们死守犹太传统。自负源于他们在非犹太人环境中的地位，在这里他们毕竟取得了不小的成就。成就大小可以从向来客的夸耀中见出。在这种场合，似乎位于屋中央、因而"宛若名山胜寺"的餐具柜窗门大开，"以便炫示犹如供奉在灵像周围的宝物"。然后，"家中的银器贮藏显形了，展示的不是十套，而是二十或三十套。看着这么一长列一长排的咖啡匙或刀架，水果刀或牡蛎叉，我欣喜于这丰富，又惧怕来宾们都会是千人一面，恰似我家的刀叉餐具。"（《文集》上卷，第632页）连孩子都知道弊端严重。这不单因为还有穷人，"穷人对与我同龄的富孩子就是乞丐。当我突然醒悟贫穷可以是薄薪工作的耻辱时，见识大进"（《文集》下卷，第632页），还因为内在的固执和外在的自负滋长着自危和自我过敏的气氛，极不适合孩子的教养。这不仅对本雅明或德国柏林西

区是如此。卡夫卡是多么激烈地劝说他妹妹让她十岁的男孩上寄宿学校,使他摆脱"布拉格富足犹太人中特别强盛的那种奇特心态,那种小气、拙劣、狡黠"。⑭

因而这里蕴含着一个问题,19世纪70或80年代以来一直称为"犹太问题"。这个问题仅仅存在于那个时代中欧的德语国家,情状一直没变。今天,这个问题可以说被欧洲犹太人的劫难冲刷而去,理所当然地被忘却了。尽管在思想习惯仍囿于本世纪初年的老辈德籍犹太复国主义者的语言中还不时碰见。而且,这个问题只有犹太知识分子关心,对大多数中欧犹太人毫无意义。但对犹太知识界却意义重大。因为虽然他们自身的犹太性在其精神家园中无足轻重,但在极大的程度上左右着他们的社会生活,这对他们乃是首要的道德问题。犹太问题在这个道德形态中标志着,用卡夫卡的话说,"几代人可怕的内在状况"⑮。不论这个问题鉴于后来发生的事对我们可能意义不大,我们在此却不能忽略。因为不涉及这个问题,就无从理解本雅明、卡夫卡或卡尔·克劳斯。为简便起见我将严格按当时陈述和不断讨论的那样表述这个问题,即按照一篇题为《德籍犹太人的帕拿萨斯山》的文章的陈述。莫里兹·戈尔德斯坦(Moritz Goldstein)1912年在著名的刊物《艺术观察》发表此文,引起轩然大波。

根据戈尔德斯坦,在犹太知识界看来这个问题呈现为两个方面:一是非犹太环境,二是归化入流的犹太社会。他认为问题无法解决。关于非犹太环境,他说:"我们犹太人经管另一种族的知识财产,而这个种族却认为我们没权力也无能力做此事。"再者:"要揭示我们敌手论点上的荒谬,证明他们的恶意

⑭ 同上书,第339页。
⑮ 同上书,第337页。

无根据,那很容易,可我们从中能得到什么呢?能得知他们对我们的深恶痛绝。即使所有的诬蔑都反驳了,所有的歪曲都纠正了,所有错误判断都拒斥了,恶意仍是不可推翻的。凡是意识不到这点的人都无可疗救。"不能认识这点被视为犹太社会最不堪忍受之处。社会的代表一方面希望做犹太人,另一方面又不应承他们的犹太性:"我们必须大声疾呼,使他们意识到他们在逃避责任。我们要迫使他们表白其犹太性,否则就让他们洗礼成基督徒。"但即使这很成功,即使环境编造的谎言被戳穿或规避,又能得到什么呢?"跃入现代希伯来语文学"在当时那一代人是不可能的。因而:"我们与德国的关系是单相思。我们应坚强起来,把爱人从心中撕去……我已讲了我们必须有意愿做什么,也谈了为什么我们不能有此意愿。我的目的是提出问题。我不知解决的方法,不是我的错。"(对于他自己,戈尔德斯坦先生六年后成为《弗西社日报》的文化编辑,就解决了这个做什么的问题。他还能干别的什么呢?)

我们可以无视戈尔德斯坦的论述,说他不过重复了本雅明在另一场合称为"庸俗的反犹太以及犹太复国意识形态的主部"(《书信集》上卷,第152—153页)。要是我们没在卡夫卡那里遇见在远为严肃的层次上对此问题的类似表述,及对其不可解决的承认,也许能这样做。在一封致马克斯·布洛德(Max Brod)的论及德籍犹太作家的信中,卡夫卡说犹太问题,或"对此问题的绝望是他们创作的灵感———一种比任何别的灵感一样值得尊重的灵感,但悉心观察却充满了令人沮丧的细节。其一,他们宣泄绝望的地方不可能是德国文学,虽表面上似乎如此",这是由于问题的确不属于德国。于是他们身处"三种绝境之中……不可能不写作",只有靠写作才能释放灵感;"用德文写作的绝境"。卡夫卡认为他们使用德文是"公开或隐秘的,或许是自我折磨似的篡夺外

邦财产。这外来财产不是挣来而是偷来的，（比较）迅速地掌握，但仍是别人的东西，即使一个语病也找不出"。最后，"不可能以不同方式写作"，因为没有别的语言可用。"我们几乎可以加上第四项不可能"，卡夫卡结尾时说，"不可能写作，因为绝望并不能假借写作来缓解。"像诗人中常有的那样，用天赐的诗才表达人的苦难和遭遇。相反，绝望成了"生活及写作的大敌，写作在此只是还一笔宿债，就像一个人上吊之前立下遗嘱"。⑯

要证明卡夫卡错了，指出其作品的行文乃是本世纪最纯正的德语，本身就有力反驳了他自己的观点，那是再容易不过了。但这种证明，除趣味低下外，因卡夫卡本人也十分清楚，更显得浅薄无聊。"即使我随意写下一句话"，他曾在日记中写道，"句子也总是完美无瑕的。"⑰ 同样，他是唯一知晓"莫肖恩"者（一种带有依地语腔的德语），虽受操德语者的鄙薄，不论他是不是犹太人，这语言在德语中仍有合法地位，因为它正是德语众多方言之一。由于他正确地认为"德语中只有方言以及最个人化的高地德语是真正活生生的语言"，因而理所当然，从莫肖恩或依地语，或从低地德语或阿拉曼尼方言转向高地德语都同样合法。如果我们读一读卡夫卡谈论使他如此迷醉的犹太演员剧团，那么很清楚，吸引他的不是具体的犹太因素，而是方言和姿态的生动活泼。

当然，我们今天要理解或认真对待这些问题有些困难，特别是误解和消弭这些问题，认为不过是对反犹太气氛的反应，因而是自怨自恨的表示，诱惑是如此之大。但当我们讨论的是像卡夫卡、克劳斯、本雅明这样智能超群、出类拔萃的人物时，没有比这更能误入歧途了。致使他们的批评怨愤尖刻的因素绝不单单是

⑯ 同上书，第336—338页。
⑰ 弗兰茨·卡夫卡：《日记》，第42页。

反犹倾向，而是犹太中产阶级对这一倾向的反应，而知识分子根本不认同这种反应。同样，这里问题不是犹太官僚阶级常常有失尊严的卑躬态度，知识分子也与此无关，而是制造谎言否定反犹倾向的普遍存在，不择自欺欺人的手段回避现实。对于卡夫卡和其他一些人，这种回避包含常常是恶意地，总是傲慢地离间犹太人民，即所谓东欧犹太人。他们把反犹太主义归咎于这些东欧犹太人，虽然我们知道事情绝非如此。所有这一切中关键的因素是丧失现实，这个阶级的财富又为此推波助澜。"穷人当中，"卡夫卡写道，"人世，即劳作的喧嚷，不可阻挡地闯进茅舍……不容许产生家具精致的起居室中那种霉烂、污浊、销蚀童稚天真的空气。"⑱ 卡夫卡诸人反抗犹太社会，因为这个社会不允许他们生活在撕去幻象、原本如此的世界中。这样，举个例子，他们才能对瓦瑟·拉特瑙（Walther Rathenau）被害有所准备（被害于1922年）：卡夫卡觉得"他们让他活了那么久令人无法理解"。⑲ 最终使问题激化的并不仅仅，或不主要是问题呈现为两辈人之间的代沟，人们蛮可以离家出走逃离这种分裂。只有对极少数德籍犹太作家这个问题才以此面目出现。这少数人周围却是所有那些已被遗忘但与他们判然有别的人物，这只有今天后世判别了这种分类时才能明晰。本雅明写道，"他们的政治职能不是建党而是拉帮结派。他们的文学作用不是产生流派而是造成时尚，经济效用不是为世界培养生产者而是训练代办。这些代办或自作聪明者挥霍其贫穷如浪费钱财，大肆张扬却内里虚空，没有人能在如此窘迫的

⑱ 卡夫卡，《书信集》，第347页。
⑲ 同上，第378页。

情况下更恬然自适地生活了。"⑳ 卡夫卡在上述的信中以"语言上的绝境"解说这种情况。他还说他们可以有"不同的称谓"，叫作"语言的中产阶级"，即介于无产阶级的方言和上流社会的日常语言的隙缝中。这"不过是死灰，犹太人急切拨弄余烬的手使它似乎有了点生意"。无庸赘言，绝大多数犹太知识分子属于这个"中产阶级"。照卡夫卡的说法，他们构成"德籍犹太文坛的炼狱"，由克劳斯以"主宰和监工"的身份统治着，浑不知"他自己也属于此炼狱，为受罚之数"。㉑ 这种情状从非犹太观点看会是另一番情景。当我们在本雅明的一篇文章中读到布莱希特论卡尔·克劳斯的话："时代自杀时，他就是杀手"（《文集》下卷，第174页），就显而易见了。

对于那一代犹太人（卡夫卡和莫里兹·戈尔德斯坦仅比本雅明大十岁），只有犹太复国主义和共产主义是可能的反叛方式。值得注意的是，父辈们谴责复国主义的反叛比共产主义式的更为激烈。两者都是从幻象到现实，从自欺欺人到诚实生存的逃离之径。但这只是回顾时才显得如此。那时当本雅明起初三心二意地尝试犹太复国主义，尔后又基本上是半心半意地信奉共产主义时，两种意识形态对峙如仇敌。共产党人诋毁犹太复国者为犹太法西斯主义，㉒ 而犹太复国主义者则称年轻的犹太共产主义者"赤色同仇者"。本雅明以一种堪可称奇，也许是绝无仅有的方式多年并行两条路线。他成为马克思主义者很久以后，仍在考虑走向巴勒斯坦之途，一点没受有马克思主义倾向朋友的意见的影响，尤其不受

⑳ 见本雅明1934年在巴黎作的一篇讲演《作为生产者的作家》。讲演中本雅明引用前此一篇论知识界左翼的论文。见《试论布莱希特》，第109页。

㉑ 引语出自马克斯·布洛德，《弗兰茨·卡夫卡的信仰和观念》，Winterthur出版公司，1948。

㉒ 比如，布莱希特对本雅明说过，他论卡夫卡的作品帮助并抚慰了犹太法西斯主义。见《试论布莱希特》，第123页。

朋友中犹太人的影响。这清楚地说明对两种主义中的"正面"的东西他毫无兴趣，于他重要的是"反面的"、批判现存状况的因素，是走出中产阶级虚幻和欺瞒的路径，是文学和学术机构之外的位置。他采取这种激进的批判态度时还相当年轻，大概没意识到最终会导致什么样的孤立和寂寞。因此，如在他1918年的一封信中，我们读到，瓦瑟·拉特瑙声称能在外交事务上代表德国，鲁道夫·勃夏特也声言在精神领域代表德国，他们的共同之处是"撒谎的意愿"，"客观的骗局"（《书信集》上卷，第189—191页）。两人都不想用其作品为一项事业"效力"。在勃夏特，不愿效力于人民的"精神和语言资源"，在拉特瑙，不效力于民族，但两人都把他们的著作和才能作为"侍奉权力绝对意志的至高手段"。此外，还有那些用其天赋谋求职业和社会地位的文学家："当一个文学家就是在纯智能的旗号下生活，犹如妓女在纯性交的招牌下生存。"（《文集》下卷，第179页）正如妓女背叛了性爱，文学家背叛了心智，犹太的精英不能容忍其文学同行们的恰是这种对心智的背叛。五年后，即拉特瑙被害一年后，本雅明写信给一个德国的密友，以同样的口吻说："……犹太人今日连自己公开支持的最好的德国事业都要破坏，因为他们公开的声明必然是唯利是图（在更深的意义上），因而不能证实其言论的真诚。"（《书信集》上卷，第310页）他接着说，唯有私交的、近乎"秘密的德国和犹太人之间的关系"才是正当的。"凡是在公共场合显示的德犹关系都会导致祸殃。"这些话说得极是。从当时犹太问题观点写下的这些言论证实了一个时代的黑暗，就中我们有理由说，"公共的亮光使一切晦暗。"（海德格尔）

早在1913年本雅明就考虑过犹太复国主义的立场，在对家庭和德籍犹太文学生涯的双重反叛的意义上，"将其作为一种可能，因而或许是必要的责任。"（《书信集》下卷，第44页）两年之后

启　迪

他遇见舒勒姆,在他身上本雅明第一次也是仅有的一次发现了"犹太教活生生的显形"。不久他便开始考虑是否移居巴勒斯坦,这奇特、无尽的斟酌延续了几乎二十年之久。"在某些但并非无望的情况下,我愿意但并不决心[去巴勒斯坦]。在奥地利这里,犹太人(那些较正派的并不赚大钱的人)张口闭口都是移居的事",他1919年这样写道(《书信集》上卷,第222页)。但同时认为,这个计划是个"暴力行为"(《书信集》上卷,第208页),除非证明有必要是不可实行的。每当这种经济或政治的必要出现时,他就考虑移居但仍不离去。和他有犹太复国背景的妻子分居后他对此计划是否还认真,就很难说了。但可以肯定,即使在巴黎流亡期间他都声言过:"在我的研究多少有个结果之后,就会在10月或11月前往耶路撒冷。"(《书信集》下卷,第655页)他的信件似乎给人踌躇不决的印象,好像他在犹太复国主义和马克思主义之间左右摇摆。但事实上这来自他这样一个苦涩的见解,认为一切解决方法不仅客观上虚假,不符合现实,而且会引他自己走上虚假的救赎,无论这救赎的标签是莫斯科还是耶路撒冷。他觉得他会让自己失去现有的位置所提供的积极的认知机会。这个位置就是"正在倾摧的桅杆的位置",或身处废墟中的"生时已死,为真正幸存者"的位置。他在绝望的困境中安顿下来,与现实相应。他留守在那里,以使他的写作非自然化,好似用甲醇变性的酒精。危险是,这会使他的著作不合时宜无人消费,但他有更多的机会把它们保存下来,以待未知的将来。

　　犹太问题无法解决,对于那一代人并不仅仅在于他们说、写德语,也不在于他们的"生产厂址"位于欧洲,对于本雅明,是位于柏林西区或巴黎。对这些地点他"没有丝毫的幻想"(《书信集》下卷,第531页)。关键的是这些人不愿回到犹太人的行列或皈依犹太教,他们无法产生这种愿望。这并不是因为

导言 瓦尔特·本雅明：1892—1940

他们相信"进步"和反犹势力的自行消亡，也不因为他们已"归化入流"，与犹太文化遗产疏远了。而是因为一切传统文化，一切"归属"对他们都变成同样可疑。他们觉得这就是犹太复国主义者提倡回归犹太传统的错误。他们每人都可以用卡夫卡谈论作为犹太民族一员的话来表达这种感情："……我们人民，假如我有的话。"㉓

毫无疑问，犹太问题对这代犹太作家极为重要，是他们几乎所有作品中如此突兀的个人绝望的主要根源。但他们中的明眼人被个人矛盾引向一个更深广更激进的问题，即质疑西方传统整体的价值。不仅马克思主义理论而且共产主义革命运动对他们也产生了巨大的吸引力，因为此运动的意义超出了批判现存社会和政治状况，将政治和精神传统的整体加以考察。无论如何，对本雅明这个过去和传统的问题至关重要，其重要性正是舒勒姆指出的马克思主义的思维方式的危险，虽然他未意识到问题的内涵。他说，本雅明的危险是放弃成为"哈曼（Hamann）和洪堡（Humboldt）为代表的最丰富最真实传统的合法继承人的机会"（《书信集》下卷，第526页）。舒勒姆没能理解的是，这类对过去的回归和延续，恰是他提到的本雅明"见解的道德"注定要排斥、不予考虑的。㉔

我们似乎很愿意相信一种看法，而且想来也令人舒心：那些极少数闯入时代最危险境地的、付出孤独无援代价的人，至少会认为自己是新时代的先驱。但事情根本不是这样。在论卡尔·克劳斯的文章中本雅明提出这个问题：克劳斯站立于"新时代的门槛

㉓ 弗兰茨·卡夫卡：《书信集》，第183页。
㉔ 在上文提到的文章中，彼耶·米萨克讨论同一段落时写道："有理由认为本雅明也在马克思主义里寻求逃脱的路径，同时不低估这样一个成就的价值〔成为哈曼和洪堡继承者的成就〕。"

启　迪

吗"？"啊，根本没有。他站在末日审判的门槛上。"（《文集》下卷，第174页）而在这个门槛上确实站立着所有后来成为"新时代"主人的那些人。他们视新时代的曙光为消亡，将导向消亡的历史与传统目为废墟场。㉕ 没有人比本雅明在《历史哲学论纲》中将此表达得更清楚。他1935年在巴黎写的一封信比任何别处都说得更明确："事实上我并没有被迫去弄清世界的首尾全貌。在这个星球上许许多多文明在血污和恐怖中崩溃了。自然我们必须祈求一个星球，那里将来有一天我们会享有一个放弃了血污和恐怖的文明。我的确愿意相信我们的星球在等待这一天的到来。但我们是否能够将这样一个礼物奉献给此星球一亿或四亿岁的生日庆典，真是疑问重重。如果我们做不到，那么这星球就会惩罚我们这些没有思想的祝愿者，罚我们以末日审判。"（《书信集》下卷，第698页）

㉕　我们会立即回想布莱希特的小诗《论可怜的B. B.》：
这些城市所剩无一物，
仅存穿城而过之风，
房舍使宴者快乐，他清除尽净。
我们深知我身乃过客，我之后，
无物之阵，无所可谈。
同样值得注意的是卡夫卡在《1920年札记》中在《他》题目之下写的一则出色的隽语："他所做的一切都异常标新，但由于新得过多，过火，也异常不老练，简直不能令人忍受，无法成为历史，撕裂世代相续的链条，首次切割至今尚可猜测其深度的世界音乐。在他的奇思创作中他忧虑更多的是世界，而不是他自己。"
这种心态的先行者又是波德莱尔。"世界将消亡。它会苟延的唯一理由是：理由还在。与那些大声疾呼的相反的理由相比，存在的理由是多么虚弱。尤其是这个相反的疑问：苍天之下世间人群至今有何作为？……至于我自己，则时常自觉预言家的荒谬，我要说我从未在世间得到疗治的恩惠。陷落在这邪恶的人间，被众人推挤，我像一个疲惫的人，回首深邃的过往时光，眼里只见幻灭和悲哀。前瞻但见暴风将至，没有新鲜事，既无教导也无痛苦。"出自《个人笔记》，Pléiade版，第1195—1197页。

的确,在这方面过去三十年并没有带来什么可称为"新"的东西。

三 潜水采珠人

> 乃父静卧海深处,
> 珊瑚造就他骸骨。
> 他完好无朽,然历尽沧桑,
> 化为丰盈与奇瑰之物。
> ——《暴风雨》第一幕,第二场

过去作为传统承继下来就具有权威,权威历史性地呈现就成传统。本雅明深知在他的时代发生的传统的断裂和权威的沦丧是无法补救的。他的结论是必须寻求对待过去的新途径。当他发现过去的传承性已被援引性所替代,并从权威的处所崛起一种奇怪的权力,得寸进尺地在现时中安居下来,剥夺现时的心情宁静,那沾沾自喜、无思虑的宁静,他已成为对付过往的大师。"在我的著作中引语就像剪径的强盗,他们手持凶器侵犯游荡者,夺走他的信念。"(《文集》上卷,第571页)本雅明以卡尔·克劳斯为例说明引语的现代功用。据他看来,引语作用的发现起于对过去的绝望,这不是"拒绝照明未来",如托克维尔(Tocqueville)所说使人心"在黑暗中彷徨"的绝望,而是对现时的绝望,产生于破坏现时的意愿。因而引语的力量"不在保存而在清洗,在于从连贯的语境中撕裂开,在破坏"(《文集》下卷,第192页)。然而,发现并热衷于这一破坏力量的人,本来是受一个完全不同的目的所驱使:保存。正是由于他们不愿受周围比比皆是的专业保存者的愚弄,才最终发现了引语的力

量。这个力量仍保持"从这个时代中有所存留的希望,即使存留物是挣脱出来的也行"。在这"思想的断片"的形式中,引语具有双重任务,它们借"超验的力量"(《文集》上卷,第142—143页)阻断呈现的流畅,同时又将所呈现之物凝聚于自身。引语在本雅明著作中的分量,我们只能比拟于迥然不同的、在中世纪论文中代替论述内在逻辑的《圣经》语录。

我已提到收藏是本雅明的主要爱好,这发端于他所称的"爱书癖"(bibliomania),但迅速蔓延到更富于他作品而不是个人特征的事情上:搜集引语。(这并不是说他不再藏书。法国即将陷落前,他还认真考虑是否将新近出版的五卷本《卡夫卡选集》跟其早期作品的几个最新版本交换。这个举动对任何无爱书癖的人自然是永远不可理喻的。)1916年前后,当本雅明转向研究浪漫主义,视之为"再次拯救传统的最后一个运动"(《书信集》上卷,第138页)时,他"拥有一个图书馆的内在需要"(《书信集》上卷,第193页)又抬头了。连这种对过去的热忱中也有某种破坏力在运作,大有继承人和后续者的特点。本雅明对此很晚才察觉,那时他已丧失了对传统和世界之不可摧毁的信念(这下面再讨论)。那些时日,他在舒勒姆的影响下,仍认为自己与传统的疏离大概是因为他的犹太性,也许还有返归之路,就如他朋友预备移居巴勒斯坦作为回路一样(早在1920年他远未遭受经济上的愁苦时,他还打算研究希伯来语)。他从未像卡夫卡那样在这条路上走得那么远。卡夫卡在努力钻研之余率直地说,犹太传统除了布伯(Buber)为现代人所写的神秘宗教故事以外,对他毫无用处。"对别的一切我都浮游而入,而后有一股气流把我托走。"㉕那么,尽管疑虑重重,难道本雅明要返归德国或欧洲的过去,扶救其文学

㉕ 参见卡夫卡:《书信》,第173页。

传统吗？

这大概就是20年代初他转向马克思主义之前这个问题向他呈现的样式。那时他选择德国巴洛克时代作为博士后论文的题目，这一选题极大反映了悬而未决的一团问题的暧昧不明。因为在德国文学和诗学传统中，巴洛克除了当时出色的教堂赞颂诗外，从未真正存活过。歌德恰当地说，他年满十八岁时，德国文学比他年长不了多少。本雅明的巴洛克选题本身更带巴洛克的神秘，与舒勒姆用犹太秘宗来研究犹太教的奇特决定贴切地呼应。秘宗是希伯来文学中未经传承、并在犹太传统看来是无法传承，总是散发着极不体面气味的。我们今天想说，没有一件事比这些研究领域的选择更清楚地显示了所谓回归传统纯属子虚乌有，不论传统是德国、欧洲或是犹太的。这就暗中承认，过去仅仅通过未被传承下来的事物直接传言达意，这些事物表面近似现代恰是由于其异国情状，这情状否定了所有统摄的权威。统摄性的真理被某些有意义或有兴味的事物所替代。这当然意味着——本雅明比谁都清楚——"真理的前后统一……丧失了"（《书信集》下卷，第763页）。构成"真理前后统一"因素中的一个突出特点，至少对其哲学兴趣源于神学的本雅明，在于真理关乎一个秘密，揭示这秘密便有权威。本雅明充分意识到传统的无可弥补的崩裂和权威的沦丧后不久这样说道，真理不是"一次摧毁秘密的揭幕，而是承认其固有价值的启示"（《文集》上卷，第146页）。一旦这真理在历史中适当的时刻进入人间，不论作为希腊文里心目可睹的"启示"（a-letheia）和我们所理解的"显隐"（unverborgenheit，海德格尔），还是我们从欧洲启示宗教得来的可听觉的"上帝"一词，正是这特有的"前后统一"使真理可视可感，从而可由传统继承下来。传统化真理为智慧，而智慧乃是可传承之真理的前后统一。换言之，即使真理会在我们的世界出现，它也不会导向智慧，因

启 迪

为真理已不再有必须经由对其价值的普遍承认才能获得的品质。本雅明谈到卡夫卡时讨论了这些问题，他说："对这种情况卡夫卡当然远不是首当其冲者。许多人已适应了这种状况，在具体的时刻多少有些心情沉重地遵循真理，或遵循他们视为真理的东西，舍其可传承性不顾。卡夫卡真正的天才在于他进行了一项全新的尝试：他放弃了真理，以图保持可传承性。"（《书信集》下卷，第763页）他的做法是在传统寓言中进行决定性改变，或借传统风格创造新的寓言。㉗ 然而这些故事新编"并不匍匐于教养的脚下"，如犹太法典中的故事，而是"猝然向教义举起巨爪"。甚至卡夫卡到过去的海底去寻幽探胜都具有这奇特的双重性：既保存又破坏。即使过去不是真理他也要保存，仅仅为了"消逝之物中的崭新的美也罢"（见本雅明论列斯克夫的文章）。另一方面他知道，从承继下来的浑然板块中爬罗剔抉，寻觅"丰富与瑰奇"，采集珊瑚和珍珠，没有比此更能驱散传统的魅惑了。

本雅明通过分析收藏家即他自己的热情，来解释对于过去的姿态上的歧义。收藏起于各种不同的动机，并不能一目了然。本雅明也许是第一个这样强调：收藏是儿童的热情。对于儿童，物品还远不是商品，还没据其用途来估价。收藏也是富人的癖好。富人衣食已足，无需什么实用之物，因而有财力从事"物品变形"的事业（《文集》上卷，第416页）。在这事业中他们必须发现优美，这需有"无目的之乐"（康德）才能鉴赏。总之，一件收藏品只有闲暇的意趣，毫无实用价值（本雅明还不知道收藏也可以是一项极好的、获利极高的投资方式）。只要收藏活动专注于一类物品（不仅是艺术品，艺术品反正已脱离日常用品世界，因为它们

㉗ 一个题为《寓言与悖论》的集子以双语本最新出版（Schocken Books, New York, 1961）。

不能"用"于什么),将其只作为物本身来赎救,不再是达到目的的手段而有了内在的价值,本雅明就可以把收藏家的热情理解为类似革命者的心态。如革命者,收藏家"梦萦一个悠远或消逝的世界,同时幻入一个更美好的世界。在这个世界中,人们不再像日常世界中那样各取所需,物品也从需求使用的劳役中被解放出来"(《文集》上卷,第 416 页)。收藏赎回物品的价值,补助人之价值的赎救。甚至阅读藏书在一个真正有爱书癖的人眼里都是可疑的:"这些书你都读过吗?"据说一个羡慕安纳托·法朗士的藏书的人问。"不到十分之一,我想你不会每天都用你的塞维赫瓷器吧?"(《打开我的藏书》)(本雅明的藏书里有儿童图书的珍本以及精神失常作家的著作。鉴于他既对儿童心理无兴趣又不热衷于精神病学,这些书像珍藏中的其他物品毫无用途,既不提供娱乐也没有教诲。)与此密切相关的是,本雅明的确赋予收藏物以物恋的特征。对一个收藏家和他所界定的市场至关重要的是本真价值。本真代替了"祭祀价值",使之世俗化。

　　这些思考,如本雅明的许多别的思想一样,富于机智聪慧,但并不标志他大多是脚踏实地的精到见解。尽管如此,这些思考触目地体现了他思维中的"游荡者",显示当他如游荡者在精神探索的旅途中听凭机遇四处邀游时心智是如何工作的。正如在过去的宝藏中闲游信步是继承人的特权,"收藏家的态度,在最高的意义上,是继承人的态度。"(《打开我的藏书》)收藏家通过拥有物品将自身立足于过去,恬然不为现世所动,以求更新旧世界。因为"拥有收藏是一个人对身外物品所能有的最亲昵的关系"(同上)。因为收藏者内在的这一深邃的意愿毫无公共意义,只导致纯属个人的嗜好。所以"从真正的收藏家的角度所作的言谈"注定会显得"离奇怪异",恰如让·保罗(Jean Paul)对某类作家的定义:"他们写书不是因为贫穷,而是不满

意他们买得起但不喜欢的书。"(同上)然而，近而观之，这个离奇怪异有些值得注意、并非那么无害的特点。其一是那标志着黑暗公众时代的姿态，凭借这姿态收藏家不仅从社会龟缩进四壁中的隐私，而且还携带从前曾是公共财产的各种宝物使四壁生辉。(这当然不是指时下的收藏家。时下的收藏家夺取任何他们看来有市场价值或能提高其社会地位的物品。我指的是像本雅明那样寻觅被视为无价值的奇异物品。)而且他对过去本身的酷爱诞生于对现世的鄙夷，因而很不经意物件的客观品质，如此便产生了这样一个令人不安的因素：声称传统也许是最终可引导他的东西，传统的价值在他手中并不像人们在乍见时所预想的那么保险。

因为传统将过去安排得井然有序，不仅按时序而且首先是将其系统化，存正面去反面，扬正宗排异端，取有序有价值于浩渺无涯的无价值，或仅仅吸取有兴味的意见和信息。相反，收藏者的热情不但不系统，而且濒临混沌。这并不是感情用事，而是因为此热情不大为物品的可以分门别类的性状所动，因为它热衷于其"本真"(genuineness)，其独绝，那种拒斥系统分类的特质。因而，传统甄别巨细，收藏家则不究巨细大小一概拉平。结果"正与反，偏好与嫌恶都相连为比邻"(《文集》下卷，第313页)。即使收藏家把传统作为他专有的领域，悉心摒弃一切不被传统认可的东西，这种拉平仍在进行。收藏家以本真之尺度拒传统，举原本之旗帜抗权威。用理论的词语来表达这种思维：他用本来面貌或本真取代内容，这只有待法国存在主义才将其确立为一个超逸一切具体特性的品质。推而论之，这种思维的逻辑结果是收藏家初衷奇怪的倒置："真正的图画或许年深日久，但真切的思想却日日常新。这思想属于当下此时，尽管必须承认此时很匮乏，但无论怎样，我们一定要抓牢当前的触角以便叩问过去。当前是一

头斗牛。若消逝者的身影要在斗牛场出现，斗牛就必须血溅斗牛场。"(《文集》下卷，第314页）当前被作为牺牲以呼唤过去，由此产生"思想致命的冲击"，击向传统及过去的权威。

这样，后嗣和保存者出乎意料地变成摧毁者。"收藏家真正的、被大大误解的热情总是不分主次贵贱，具有破坏性。这就是它的辩证法：把对一个对象、零散的物件、悉心庇护之物的忠诚，结合于对典型的、可分门别类事物执著的颠覆性抗拒。"[28]收藏家摧毁收藏物原先所在的、本属于一个更大的生动整体的情境。因为唯有独异真实之物才投他的意，收藏家必须把一物的任何典型意味清洗尽净。收藏家与游荡者的形象同样老派过时，可却能在本雅明那里获得如此明显的现代特质。这是因为历史，世纪初发生的传统的崩裂，已解除了他摧毁的重任。可以说他只须俯首观察就能从瓦砾堆中选取珍奇的残瓦和断片。换句话说，事物本身呈现了以往只有从收藏家奇思臆想的眼光才能洞见的面貌，尤其是对一个坚执面对当前的人。

我不晓得本雅明何时发现他过时的嗜好与当时现状引人注目的巧合。估计那是在20年代中期他开始认真研究卡夫卡的时候。不久他发现了布莱希特，这位与本世纪最合拍的诗人。我无意声称本雅明一夜间或一年间便把重心从收藏图书转向搜集引语（这是唯独他才有的），虽然他的信函证实了转变的意向。无论如何，30年代最如本雅明其人的事，莫过于那些有黑色封皮的小笔记本。他总是带在身上，孜孜不倦地以语录片言的形式加进日常生活和读书所渔猎的"珍珠和珊瑚"。有时他大声朗读这些引语，像展示精选的珍贵收藏品一样向人炫示。这个语录集那时还远不是"奇思怪想"，但就中很容易看到一则新闻报

[28] Benjamin, "Lob der Puppe," *Literarsche Welt*, January 10, 1930.

启 迪

道的近旁是一首 18 世纪的晦涩爱情诗,在哥京(Goecking)的《第一场雪》旁可见到日期为 1939 年夏、自维也纳的一个报道,称当地煤气公司已"停止为犹太人提供煤气。犹太人的煤气消费给公司造成损失,因为最大的消费者不付账。犹太人使用煤气专为自杀"(《书信集》下卷,第 820 页)。此处,亡故者的阴影的确从当前的献祭场中被呼唤出来。

传统的断裂与看似怪异,与在过去废墟中收罗残瓦断片的收藏家的形象有密切的缘分。对此可用如下这个乍看起来颇惊人的事实作最好的说明:没有一个过去的时代像我们今天一样把旧时和古代的东西,其中许多早被传统遗忘,变为广泛适用的教材,以成千上万册到处分发给学童。这惊人的复兴,特别是古典文化的复兴,40 年代以来在相对缺乏传统根柢的美国尤为引人注目。在欧洲,古典复兴发端于 20 年代,因此在德国及别处,马丁·海德格尔首唱先行。他初始巨大的成功主要在于"聆听未完消逝于过去却思考着当前的传统"。㉔ 本雅明有海德格尔奇特的敏锐,能见出历经沧桑而化为珍珠和珊瑚的鲜活的眼眉和骨肉。因而,只有通过对其情境施以暴力,以新思想的"致命冲击"来诠释,这些眉目和骨肉才能获救并唤回于当前。虽然本雅明没有意识到,他其实与海德格尔在这点上有更多的相似,而与他的马克思主义朋友们的辩证微妙则相去甚远。正如上文引述的歌德论文的结尾句听来仿佛是卡夫卡写的。1924 年,本雅明至霍夫曼斯塔尔的信中下面这段话使人想起海德格尔 40 和 50 年代写的某些文章:"指导我文学计划的信念是,每个真理在语言中皆有其家园,有其祖宗的祠堂。这庙堂由最古老的逻辑建构。比之有此基座的真理,科学的见解,只要它是

㉔ 见马丁·海德格尔:《康德关于存在的论题》,法兰克福,1962,第 8 页。

在语言疆域中游牧民似的东鳞西爪地使用字句,以为语言的符号性可以不负责任地随意生发词汇,总是低劣的。"(《书信集》上卷,第329页)据本雅明论语言哲学的早期著作的精神,词语是"一切外向交流达意的反面",恰如真理是"意图的死亡"。任何寻求真理者结局都会像萨依的纱罩图画寓言中的人物,"原因不是什么神奥怪诞的内容有待揭示,而是真理的性质。在此性质前,连最纯净的探寻之火也会像潜入深潭一样被熄灭。"(《文集》上卷,第151、152页)

自歌德论文以后,引文占据了本雅明著作的中心位置,使他的写作与各色学术著作迥然不同。学术著作中引语的功用是为论点提供例证,因而可以稳当地搁置于"注解"部分。本雅明对此根本不理会。在进行德国悲剧的研究时,他夸耀拥有一个"安排得整齐有序的六百多则语录的集成"(《书信集》上卷,第339页)。如他后来的笔记,这集成并不是旨在便利写作此项研究的文摘的累积,而是构成了著作的主要部分,写作则等而次之。主要工作是将残篇断语从原有的上下文中撕裂开来,以崭新的方式重新安置,从而引语可以相互阐释,在自由无碍的状况中证明它们存在的理由。这的确是一种超现实主义的意象蒙太奇。本雅明的理想是写一部通篇是引语、精心组合无须附带本文的著作。这听起来也许荒唐至极,而且会自取其咎。但事情并不如此,恰似同时代的源于类似动机的超现实主义的尝试并不荒唐。当有必要附加作者的文本时,问题就是如何构建文本,以保存"这种研究的意图",也就是说,"……通过钻孔而不是开凿来探察语言和思想的深层"(《书信集》上卷,第329页),从而避免追根溯源或系统化的解释。本雅明很清楚这钻孔的方法会导致某种"见解强加于人",然而"这种不雅的书卷气还不如时下几乎到处泛滥的弄虚作假的习惯那么令人生厌"。他

同时很明白这方法势必会成为"某些晦涩难解之处的原因"（《书信集》上卷，第330页）。对他重要的是避免任何使人联想起移情会意的因素，仿佛某个研究课题已具有完备的意义，只需向读者或观众轻捷地自我表白或传达："没有一首诗是为读者而写，没有一幅画是为观者而作，没有一部交响曲是为听者而谱写。"（《译作者的任务》，着重后加）

这个相当早就写下的句子可作为本雅明所有文学批评的座右铭。不应将其误解为另一个达达主义对观众的冒犯，观众们甚至在那时就早已对各种徒具花招的震惊效果或搔首弄姿司空见惯了。本雅明在此谈论的是思维与物质的问题，尤其是富于语言性质的物态思维。在他，"这种思维只有不先入为主地专门用于人类，才能保持其物态的意义，可能是其最精微的意义。举个例子。我们可以谈论一个不可忘怀的生活或瞬间，即使全人类早已把它忘掉。倘若这种生活或瞬间要求勿忘我，那么谓语就不会含有虚妄，而不过是声称'勿忘我'的许诺不会被人类兑现，也许还得涉及这许诺已兑现的领域：上帝的记忆"（同上）。本雅明后来放弃了这个神学背景，但保留了其理论和他钻孔探幽、在引语的形式中求得微言奥义的方法，如一个人向潜藏在地底深处的水源钻探取水。这个方法像是礼仪符咒的现代翻版，呼唤而出的神灵都是历经了莎士比亚似的从鲜活眼眉至珍珠，由生动骨肉到珊瑚的沧桑的、来自过去的精髓。本雅明寻章摘句是为了命名。而命名，不是言说；词汇，而不是句子，才使真理见天日。正如我们在《论德国悲剧的起源》的序言里读到的，本雅明认为真理纯粹是音响现象，对他，"不是柏拉图"，而是以词名物的"亚当"，才是"哲学的始祖"。因此传统是这些命名的词汇得以传承的方式，它基本上也是音响现象。他觉得与卡夫卡如此相投，正是因为后者，且不管时下的误解，

没有"前瞻远视或预测的眼光",只顾"谛听传统之音",而"聆听者无所视"(《马克斯·布洛德论卡夫卡的著作》)。

本雅明的哲学兴趣一开始就着重于语言哲学,其援引式的命名对他最终成为无须传统协助、唯一可能和适当地对待过去的途径,有着重要的原因。大凡其过去已变得疑问重重的时代,如我们的时代,都势必得遭遇语言的困境。因为语言中不可磨灭地蕴含着过去,挫败一切要彻底排除过去的企图。希腊词"城邦"(polis)将继续蛰伏于我们政治存在的根基,只要我们还用"政治"(politics)这个词。这是语义学家们无法理解的。他们蛮在理地指斥语言为过去藏踪匿迹的堡垒,即他们所称的语言的混乱。他们完全正确。所有问题归根到底是语言问题,语义家只是没意识到他们所说的内在涵意。

但是,虽未读过维特根斯坦(Wittgenstein),更别说其弟子,本雅明却对这些知之甚多。因为从一开始,真理的问题在他呈现为一种"启示……须听而闻之,潜存于形而上的音响境界"。因此,对他来说语言绝不仅仅是区分人类和别种生物的言语天赋,相反它是"世界精髓……话语由此而生"(《书信集》上卷,第197页)。这几乎与海德格尔的"唯其是言说者人类才能说话"的论点不谋而合。这样就"有一种真实的语言,它是无紧张、甚至是沉寂的终极奥秘的底蕴,一切思想都关切于此"(《译作者的任务》)。这就是我们从一种语言迻译至另一种语言时不假思索地认可的"真实语言"的存在。这就是本雅明为何把惊人的马拉美(Stéphane Mallarmé)的语录置于他《译作者的任务》一文的中心。在这引语中口语以其杂沓繁复,即以其《圣经》中巴别塔的喧嚣,窒息了"永恒之言",永恒之言无从思想,因为思想无需工具的书写或是寂寞无声的细语,使真理之音不至于在人世间以物态之可触可摸的迹象得以听闻。不论

启迪

本雅明后来在这些神学——形而上学的信念中做了什么理论修正，决定他所有文学研究的基本方法始终未变：不考察语言作品的实用或交流功能，而是将作品结晶的、因而最终是支离破碎的形态理解为"世界精髓"的无意向、非交流的表达。这若不是意味着把语言理解为本质上是诗的现象，又会是别的什么呢？这恰是他未及援引的马拉美那句隽语的最后一句清楚地表明的："如果诗不存在，这一切都是真确的。那哲理上弥补语言匮乏的诗，是对语言更优越的补充。"㉚ 这句话只不过用更复杂的方式说了我前面说到的，即我们这里面对的并不见得是举世无双，但肯定十分稀罕：诗意思维的禀赋。

这种思维由当前滋养，致力于从过去所能攫取并据为己有的"思想断片"。正如采珠者潜入深海不是去开掘海底，让它见天日，而是在深处撬开丰富奇瑰的藏物，获得海底遗珠和珊瑚，将其带出水面；这种思维也潜入过去的深层，不是去按原样复制过去，扶助没世的新生。指导这种思维的是这样的信念：生者虽受时间浩劫的摧败，颓败的过程同时也是结晶的过程。在曾存活过的事物沉入和消融的海底深处，物品历经沧海桑田，以新的结晶体态幸存下来，不为自然暴力所摧，仿佛在等待采珠人有朝一日下访探问，将其作为"思想的断片"，作为"丰富而奇瑰的珍藏"，甚至作为永恒的"象中之象"，带回到生者的世界中。

㉚ 马拉美的隽语，可见于《一个主题的变奏》，在副标题"诗歌的危机"之下。Pléiade 版，第 363—364 页。

启 迪

Illuminations

打开我的藏书

谈谈收藏书籍*

我正在打开我的藏书。是的,我在做这件事。书本还未上架,还没沾染归列有序的淡淡乏味,我还不能在它们的行列前来回巡视,向友好的观众展示。这你们不用担心。相反,我得邀请你们跟我一道进入打开的、狼藉遍地的箱篓中。空气中弥漫着木屑尘埃,地板上遍布纸屑,我得请你们跟我涉足于在黑暗中待了两年后重见天日的成堆书卷,从而你们兴许能够和我分享一种心境。这当然不是哀婉的心绪,而是一种企盼,一个真正的收藏家被这些书籍激发的企盼。因为这样一位收藏家正在跟你们谈话,而细心观察你会发现他不过是在谈论他自己。假如我为了要显得客观实在而令人信服,把一个藏书的主要部分和珍品向你们一一列数;假如我向你们陈述这些书的历史,甚至它们对一个作家的用处,我这不是太冒昧了吗?我本人至少有比这更明确、更不隐晦的意图:我真正关心的是让你们了解一个藏书家与他所藏书籍的关系,让你们了解收藏而不是书册的搜集。如果我通过详谈不同的藏书方式来论说收藏,那完全是随意的。这种或别的做法仅仅是作为一个堤坝,阻挡任何收藏家在观赏其藏物时都会受其拍击的记忆

* 本文 "Unpacking My Library: A Talk about Book Collecting",德文原刊 *Literarische Welt*,1931,中译:王斑。

启 迪

春潮。任何一种激情都濒临混沌,但收藏家的激情邻于记忆的混沌。事情还不止于此:那贯注于过往年代,在我眼前浮现的机遇和命运在这些书籍习以为常的混乱中十分醒目。因为,这堆藏书除了是习惯已适应了的混乱,以至于能显得秩序井然,又会是别的什么呢?你们当中谁都听说过有人丢了书就卧病不起,或有人为了获得书而沦为罪犯。正是在这些领域里,任何秩序都是千钧一发、岌岌可危的平衡举措。"唯一准确的知识",安纳托·法朗士(Anatole France)说,"是出版日期和书籍格式的知识"。的确,如果一个图书馆的混乱有什么对应,那就是图书目录的井然有序。

因此,在一个收藏家的生活中,有一辩证的张力居于混乱与有序两极之间。当然他的存在还牵连着许多别的事情:他与所有权有神秘的关系,这点我们下面会再谈;他与物品的关系,就中他不重视物件的功用和实效,即它们的用途,而是将物件作为它们命运的场景、舞台来研究和爱抚。对收藏家来说,最勾魂摄魄的莫过于把单独的藏物锁闭进一个魔圈里,在其中物件封存不动,而最强烈的兴奋,那获取的心跳从它上面掠过。任何所忆所思,任何心领神会之事,都成为他财产的基座、画框、基础和锁闭。收藏物的年代,产地,工艺,前主人——对于一个真正的收藏家,一件物品的全部背景累积成一部魔幻的百科全书,此书的精华就是此物件的命运。于是,在这圈定的范围内,可以想见杰出的相面师——收藏家即物象世界的相面师——如何成为命运的阐释者。我们只需观察一个收藏家怎样把玩欣赏存放在玻璃柜里的物品就能明白。他端详手中的物品,而目光像是能窥见它遥远的过去,仿佛心驰神往。关于收藏家神魔的这一面,他年深日久的形象,我就谈这些。

书籍自有它们的命运。这句拉丁格言大概有意将书籍的品性

一言以蔽之。所以像《神曲》（*The Divine Comedy*）、斯宾诺莎（Spinoza）的《伦理学》和《物种起源》这样的书有其各自的命运。然而收藏家对这句格言却有不同的理解。对他，不但书籍，而且一部书的版本另册都有各自的命运。在这个意义上，一本书最重要的命运是与收藏家遭遇、与他的藏书会际。当我说对一个真正的收藏家，获取一本旧书之时乃是此书的再生之日，并不是夸张。这是收藏家的童稚之处，与他老迈的习性相混合。儿童能以上百种方式毫厘不爽地翻新现存事物。在儿童中，收藏只是翻新的一个过程；其他手段有摹写物态，剪裁人形，张贴装饰图案，以及从给物品涂色到为其命名等等整套儿童的收藏方式。更新旧世界，这是收藏家寻求新事物时最深刻的愿望。这就是之所以一位旧书收藏家比寻求精装典籍的人更接近收藏的本源。书籍怎样跨越收藏的门槛成为收藏家的财产呢？下面我就谈谈获取书籍的历史。

所有获得书籍的途径中，自己写书被视为是最享誉的方法。提起这个，你们不少人会不无兴味地想起让·保罗（Jean Paul）的穷困小教师吴之（Wutz）的藏书。吴之在书市的书目上看到许多他感兴趣的书名，他反正买不起，就都写成书，这样逐渐建立了他的大图书馆。作家其实并不是因为穷才写书卖文，而是因为他不满意那些他买得起但又不喜欢的书。女士们，先生们，你们也许会觉得关于作家的这个定义十分离奇。但上面从一个真正的收藏家的角度所作的言谈都是离奇怪异的。获取书籍的寻常手段中，最适合收藏家的是借了书意味着不归还。我们这里推想的真正出色的借书者其实是个资深的藏书家。这并不是因为他狂热地捍卫他借来的财宝，也不因为他对来自日常法律世界的还书警告置若罔闻，而是在于他从不读借来的书。假如我的经验可权作证据的话，借者通常是届时还书，很少会读过此书。那么，不读书，

启 迪

你们会反问,应是藏书家的特点吗?这真是闻所未闻,你们会说。这一点也不新奇。我说这是世界上最古老的事,专家们可为我作证,但引用安纳托·法朗士给一个市侩的回答已足矣。这个市侩羡慕他的藏书之后问了一个千篇一律的问题:"那么这些书你都读过吗,法朗士先生?""不到十分之一。我想你不会每天都用你的塞维赫瓷器吧?"

顺便提一句,我对这种态度的特权做过试验。有几年时间,至少占我藏书历史的三分之一,我的藏书拥有不到两三个书架,一年内只增加几寸。这是它军纪严格的时期,没有证据说明我还没读过,任何书一律不准进入我的收藏。这样,要不是因为价格上涨,我也许不会把藏书增至堪称图书馆的规模。一时间,重点转移,书籍获得真正的价值,或干脆就是难以获致,至少在瑞士是如此。危急之时,我从那里寄出一个大宗订书单,因而能购置像《蓝骑士》(*Der Blaue Reiter*)和巴赫芬(Bachofen)的《塔那基的智者》(*Sage von Tanaquil*)这样的绝本。这些书那时还能从出版商那儿买到。

你们也许会说,你探讨了所有这一切旁门左道后,我们最终该走上获取书籍,即买书的大道了吧。买书是通衢大道,但并不平直舒坦。一个藏书家购书和一个学生在书店里买课本,一位绅士为淑女买礼品,或一个商人为消磨火车旅途买书,没有什么共同之处。在旅途上作为过客,我也有过极难忘怀的购买。财产和所有属于战术的领域,收藏家禀有战术本能。经验教会他们,攻取了一座陌生城市时,最卑微的古董店会是一座堡垒,最偏僻的文具店可能是战略要地。在我寻求书籍的征途中,不知有多少城市向我袒示了它们的秘密。

并不是所有最重要的购买都是在书商的店铺里进行的。邮购书目的作用大得多。即使邮购者对欲购之书了如指掌,个别的版

本总是令人感到意外。邮购总不免有赌博的意味。购置的书有时令人沮丧，有时则有欣喜的发现。举个例子。记得有一次，我为我原有的儿童书籍订购一本有彩色插图的书，原因仅是书中有格林写的童话，由位于图林加的格林玛书局出版。格林玛书局出版了格林编辑的一本童话书。有了这十六幅插画，我这本童话书就是上世纪中叶生活在汉堡的杰出德国书籍插图画家莱色（Lyser）的早期作品的现存绝本。另外，我对人名的同音反应是正确的，因此我又发现了莱色的一部作品，即《琳娜的童话书》。莱色书目的编著者还不知有此书，它应有比我在这里首次介绍的更详细的说明。

购买书籍绝不仅仅关乎金钱，或单单有专门知识即可。两者相加还不足以建立一个真正的藏书库。一个真正的藏书库总是有些深不可测，同时又是独绝无双的。任何通过书目邮购的人除了以上说到的品格外还必须有鉴赏力。出版日期，地点，规格，先前的主人，装帧以及诸如此类的细节必须向买主有所暗示——不是枯燥孤立的事实，而是一个和谐的整体。根据这和谐整体的品质和强度他必须能够鉴别一本书是否中他的意。拍卖场合则要求收藏家有另一套本领。对书目的读者，书籍本身要会言传意授。或者，如果版本的来源已确定的话，有可能表示先前的所有主。一个有意参加拍卖的人，除了要保持冷静的头脑以免被竞争冲昏了头，还必须给予书籍和对手以相等的注意。这样的事频频发生：某人因出价越来越高，便死抓住一项高价货不放，多半是为了彰显自己而不是为了买书。另一方面，一个收藏家记忆中最精彩的时刻是拯救一部他从未曾想过更没用憧憬的目光流连过的书，因为他瞥见此书孤零零地遗弃在书市，就买下，赋予它自由。这犹如《天方夜谭》中的王子买到一个美丽的女奴。你看，对一个收藏家，一切书籍的真正自由是在他书架上的某处。

启 迪

　　巴尔扎克的《驴皮记》(Peau de chagrin)在我的藏书库长列的法文书中脱颖而出,至今仍是我在一个拍卖行最激动的经历的见证。这发生在 1915 年,在爱弥尔·赫什(Emil Hirsch)主办的鲁曼拍卖行。赫什是一位最杰出的书籍作家,也是一位出色的书商。我说的这个版本 1838 年由拉布斯出版社印行于巴黎。我拿起这部书,在上面看到的不仅是它的鲁曼行的编号,甚至还有前买主九十年前以现今价格的八分之一买下此书的商店的标签。上面写着:"帕比特利·法朗诺"。那真是一个好时光,还能在一家文具商那里买到如此精美的版本。此书的钢刻画是由法国最杰出的装帧图像艺术家设计,由最优秀的刻印家镂刻。但我要告诉你们我怎样得到这本书。我事先去爱弥尔·赫什的拍卖行巡察了一下,浏览了四十至五十本书。巴尔扎克那本特别的书激起了我永远占有它的强烈愿望。拍卖的日子到了,幸运的是,据拍卖的时间安排,《驴皮记》的版本前面先拍卖此书的全套彩色插图,与书分开印在印度纸上。卖主们坐在一条长桌边,与我直角相对坐着第一轮拍卖中有个众目所瞩的人,他是慕尼黑有名的收藏家巴伦·冯·西莫林(Barcon von Simolin)。他对这套插图兴趣极大,但面临出价对手。总之,竞争十分激烈。结果这套插图赢得整个拍卖最高的出价,远远超过三千马克。没人预料到这么高的数目,在场的人都颇为兴奋。爱弥尔·赫什一直显得无动于衷,不知是想争取时间还是有别的什么考虑,他径直转向下一个拍卖品,没有人对此有太多的注意。他喊了价,此刻我的心怦怦直跳,深知我不是这帮收藏家中任何一位的对手。我只叫了一个比通常稍高的买价,拍卖商没有引起买主们的注意就履行了通常的手续,说道:"还有出价的吗?"他的木槌三声震响,中间短暂的间歇有如永年,接着便加上拍卖的费用。第二天早晨我去当铺的经历说起来就离题了,我倒愿意谈谈我想称为拍卖的反面的另一件事。那是去年在柏林的

一家拍卖行。拍卖的书籍在质量和题材上五花八门，仅有几部论述神秘论和自然哲学的稀有著作值得注意。我为几部书喊了价，但每次都注意到坐在前排的一个人似乎专等着我出价，然后出个更高的价来对抗，显然准备击败任何出价。几轮之后，我已无望购买那天我最感兴趣的书。这部书是稀罕的《一位青年物理学家的遗言》，由约翰·威廉·里特（Johann Wilhelm Ritter）于1810年在海德堡以二卷本出版。这书从未重印过，但我一直认为其前言是德国浪漫主义个人文体最重要的范本；编著者通过他为据称是过世的无名朋友写讣告来讲他自己的人生故事，其实作者与他的朋友毫无二致。当这本书推出拍卖时我突然灵机一动。事情再简单不过了：反正我一出价拍卖品便会被那家伙夺走，干脆不喊价了。我控制住自己，缄口不言。我所希望的如期而至：没人有兴趣，没人出价，书被搁置一旁。我觉得隔几天再问津此书较明智。结果当我一周之后造访书店时，发现那本书已搁在二手书部门。我获致此书是得益于无人有兴趣。

一旦你走向堆成山的箱箧，从中发掘书籍，让它们重见天日，或者说不眠于夜色，有多少记忆蜂拥而至！能最清楚地显示打开藏书之魅力的，莫过于要中断这活动真是难上加难。我从中午开始，直到半夜才收拾到最后几箱。此刻我拿起两本由褪色的纸板装订的册子。严格地说这些册子不应在书箱里。它们是我从母亲那儿继承的两个相册，里面有她小时贴上的黏滞照片。它们是儿童图书集的种子，至今仍在继续生长，虽然不在我的书园里。没有一个现存的藏书库不拥有几册貌似书籍的藏品装饰着藏书的边角。这些不必是可粘贴照片的簿册或合家相册，不必是作者签名的书，装有小册子和宗教箴言的夹子。有些人热衷于传单或内容简介，其他人则嗜好手写的复件或无法获致的书的打字稿本。期刊当然也是藏书库多彩多姿的边边角角的一部分。我们再回到刚

才提到的相册。实际上,继承是获得一份收藏的最佳途径。因为一个收藏家对其所有物的态度源于物品所有主对其财产的责任感。因而,在最高的意义上,收藏家的态度是一个继承人的心愿。一份收藏最显著的特征总是它的可传承性。你们应知道我现在谈这些,心里完全明白这个关于收藏的精神气候的讨论,会加强你们不少人持有的收藏的热情已过时的信念,加深你们对收藏家这类人的怀疑。我完全无意动摇你们的信念和疑心,但有一件事应注意:随着收藏物失去了主人,收藏的现象也丧失了意义。尽管公共的收藏从社会角度讲也许弊端更少,于学术兴许比私人收藏更有用,但物品只有在后者才获得自身应有的价值。我不是不知道我在这儿讨论的、有点多此一举地向你们展示的这种人已行将绝迹,但正如黑格尔(Hegel)所说,只有当夜幕降临,智慧女神之枭才展翅飞翔。收藏家灭绝之时也是他被理解之日。

现在我已收拾到最后一个半开的箱子,时间已过了半夜。我心中充满与现在所谈很不同的想法——并不是思想而是意象,是记忆。我发现那么多东西的各种城市的记忆:里加,拿波里,慕尼黑,丹兹格,莫斯科,佛罗伦萨,菲色,巴黎;记忆中还有罗森塔尔(Rosenthal)在慕尼黑豪华的住房,丹兹格证券交易所,已故的汉斯·劳尔(Hans Rhaue)的期票在那儿支付,苏森古在柏林北部的霉气熏人的书窖。记忆呈现这些书所在的房间,我在慕尼黑的学生宿舍,在波恩的房间,伯莲兹湖畔的伊色瓦德的幽静,最后是我儿童时代的房间,现在我拥有的数千本书中有四五千本先前就在那个地址。啊,收藏家真幸福,闲人真快乐。人们对这种人要求最少,他们中最能自适惬心者,莫如那个戴着史毕兹维格"书虫"(Spitzweg's Bookworm)面具,能过名誉不佳生活的那个角色。因为他内在有种精神,或至少是小精灵。这精灵确保一个收藏家——我指的是真正的、名副其实的收藏家——拥有藏

物，使之成为他与身外物品所能有的最亲昵的关系。并不是物品在他身上复活，而是他生活于物品之中。于是我在你们面前建构了他的居室，用书籍作为建筑的砖瓦，现在他就要退隐内室了，这也理应如此。

译作者的任务

波德莱尔《巴黎风光》译者导言[*]

在欣赏艺术作品或艺术形式这件事情上，从观赏者这方面考虑问题是不会带来什么收获的。谈论什么公众或其代表人物在此只能使人误入歧途，甚至连"理想的"接受者这个概念在探讨艺术时亦有害无益，因为它无非是设定了人自身的存在和本质。艺术以同样的方式设定了人的肉体的和精神的存在，然而艺术作品却从未关注过人对它的回应。从来没有哪一首诗是为它的读者而作，从来没有哪一幅画是为观赏家而画的，也没有哪首交响乐是为听众而谱写。

那么译作是为不懂原作的人准备的么？如果是的话，这倒似乎可说明在艺术领域里不谙原作的读者的地位有多大的分歧。再说，这似乎也是把"同样的话"再说一遍的唯一可以想见的理由。可是一部文学作品到底"说"了什么？它在同我们交流什么呢？对那些领会了作品的人，它几乎什么也没"告诉"他们。文学作品的基本特性并不是陈述事实或发布信息。然而任何执行传播功能的翻译所传播的只能是信息，也就是说，它传播的只是非本质的东西。这是拙劣译文的特征。但是人们普遍认为文学作品的实

[*] 本文"The Task of the Translator"，原为本雅明译波德莱尔的《巴黎风光》（*Tableaux Parisiens*, Heidelberg, 1923）的序文。中译：张旭东。

质是信息之外的东西。而即使拙劣的译者也承认，文学作品的精髓是某种深不可测的、神秘的、"诗意的"东西；翻译家若要再现这种东西，自己必须也是一个诗人。事实上，这带来了劣质翻译的另一特点，我们不妨称之为不准确地翻译非本质内容。只要译作迎合读者，这种情形就会发生。其实要是原作是为读者而写的话，它也会陷入同样的境地。可是，如果原作并不为读者而存在，我们又怎样来理解不为读者而存在的译作呢？

翻译是一种形式。把它理解为形式，人们就得返诸原作，因为这包含了支配翻译的法则：原作的可译性。问一部作品是否可译是一个双重问题。它要么是问：在这部作品的全体读者中能不能找到一个称职的译者？要么它可以更恰当地问：这部作品的本质是否将自己授予翻译，并在充分考虑到翻译这种形式的重要性之后，呼唤着译作呢？从原则上讲，第一个问题取决于偶然性，而第二个问题取决于必然性。只有肤浅的思维才会否认第二个问题的独立性，才会把两个问题看得同样重要。我们应当指出，某些相关的概念只有当它不同人联系起来时才有意义，有时或许竟获得其终极的蕴含。比方说一个生命或一个瞬间是不能忘怀的，尽管所有的人都把它们遗忘了。如果这个生命或瞬间的本质要求我们永远不把它遗忘，这个要求并不因为人们的遗忘而落空，而是变成了一个人们未能满足的要求，同时也向我们指出了一个满足了这一要求的领域：上帝的记忆。以此作类比，语言作品的可译性即使在人确实无法翻译的时候也应给予考虑。严格说来，任何作品在某种程度上都是无法翻译的。我们应该在这个意义上问，一部文学作品是不是在召唤翻译。因为这种想法是正确的：如果翻译是一种形式，可译性必须是特定作品的本质特征。

可译性是特定作品的一个基本特征，但这并不是说这些作品必须被翻译；不如说，原作的某些内在的特殊意蕴通过其可译性

而彰显出来。可以说，译作无论多么完善，相对于原作来说也没有多少重要性，但原作却可以通过可译性而同译作紧密地联系在一起。事实上，正因为译作对于原作是无足轻重的，它才更为紧密地同原作联系起来。我们不妨把这种联系视为天然的，或者更进一步，把它视为译作同原作间的生命线。正如生活的表白虽与生活的现象密切相关却对之不构成任何重要性，译作也由原作生发出来。不过它由以生发出来的不是原作的生命，而是原作的来世。翻译总是晚于原作，世界文学的重要作品也从未在问世之际就有选定的译者，因而它们的译本标志着它们生命的延续。对于艺术作品的生命与来世之观念，我们应从一个全然客观而非隐喻的角度去看。即使在狭隘的思想偏见充斥于世的时代，人们也隐约地感到生命并不限于肉体存在。不过我们既不能像费希纳（Fechner）那样将生命的领域置于灵魂的孱弱权威之下，也不能反其道而行之，以感官刺激这类更不确定的动物性因素来界定生命，因为这些因素只是偶尔地触及生命的本质。只有当我们把生命赋予一切拥有自己的历史而非仅仅构成历史场景的事物，我们才算是对生命的概念有了一个交代。在我们最终的分析中，生命的范围不是由自然来决定，更不是由感官刺激或灵魂这类贫乏空洞的因素来决定，而是必须由历史来决定。哲学家的任务在于通过更为丰富多彩的历史生活去理解自然生命。无疑，艺术作品生命的延续比动物物种的生命延续远易于辨认。伟大艺术作品的历史告诉我们这些作品的渊源，它们在艺术家的生活时代里实现，以及它们在后世里的潜在的永生。这种潜在永生的具体表现叫作名声。如果一部译作不仅仅是传递题材内容，那么它的面世标志着一部作品进入了它生命延续的享誉阶段。与拙劣译者的看法相反，这样的翻译不是服务于原作，而是其整个存在都来自原作。而原作的生命之花在其译作中得到了最新的也是最繁盛的绽放，这种不断的

更新使原作青春常驻。

　　这种特殊的、高级的生命更新体现了一种特殊的、高级的合目的性，生命与合目的性之间的关系看似一目了然，实则几乎无法由人的才智所把握。在一个目的自身的范围内，所有单一具体的功能都服务于这个目的，但只有在一个更高的层面上，这个目的才能被揭示出来。只有这样我们才能提示生命与其目的性之间的关系。在分析的终端我们会看到，一切生命的有目的呈现，包括其目的性本身，其目的都不在于生命本身，而在于表达自己的本质，在于对自身意义和重要性的再现。而译作在终极意义上正服务于这一目的，因为它表现出不同语言之间的至关重要的互补关系。翻译不可能自己提示或建立这一暗藏的关系，但它却可以通过把它实现于胚胎阶段的或强烈的形式之中而显现这一关系。这种赋予暗藏的意义以可感性的胚胎阶段的尝试旨在再现这种意义，其本质是如此独特乃至它几乎从未在无语言的生命领域中出现过。这一特性以其中的类比和象征带来了暗示意义的其他方式，它们不像意义的强烈的实现方式那样充满期盼和表白。至于诸语言间的预设的亲族关系，其特征在于一种明显的重合性。因为不同的语言彼此从来不是陌路人。它们相互间不仅有着各种各样的历史瓜葛，更在先验的意义上通过它们所要表达的事物而勾连在一起。

　　在这些徒劳的说明之后，我们的探讨又回到了传统翻译理论。若是翻译可以展示语言的亲族关系，还有什么比尽可能精确地传达原作的形式和意义更能够完成这一任务呢？不言而喻，这种传统理论难以界定精确性的本质，因而对我们理解翻译的要旨无甚裨益。事实上，诸语言间的亲族关系在译作里的体现远远比两部文学作品之间表面的、不确定的相似性来得深刻而清澈。把握原作与译作之间的真实关系需要这样一种研究，它类似于认知批判

对影像理论之不可能性的论证。我们知道在认知过程中根本没有客观性可言,甚至连声称客观性的可能都没有,因为我们在此面对的是现实的影像。同样,我们也可以表明,如果译作的终极本质仅仅是挣扎着向原作看齐,那么就根本不可能有什么译作。原作在它的来世里必须经历其生命中活生生的东西的改变和更新,否则就不成其来世。即使意义明确的字句也会经历一个成熟的过程。随着时间的流逝,某个作者文学风格中的明显倾向会逐渐凋萎,而其文学创作的内在倾向则会逐渐抬头。此时听上去令人耳目一新的辞藻彼时或许会变成老生常谈,曾经风靡一时的语句日后或许会显得陈旧不堪。可是如果我们不在语言及其作品的生命本身之中,而是在其后世繁衍的主观性中寻找这种变化的本质,我们就不仅陷入幼稚的心理主义,而且混淆了事物的起因和事物的本质。更重要的是,这意味着以思想的无能去否定一个最有力、最富于成果的历史过程。即使我们试图用作者自己的文字为其作品作盖棺之论,也同样无法挽救那种了无生机的翻译理论。因为不仅伟大的文学作品要在数世纪的过程中经历全盘转化,译作者的母语亦处在不断的转化过程中。正如诗人的语句在他们各自的语言中获得持久的生命,最伟大的译作也注定要成为它所使用的语言发展的一部分,并被吸收进该语言的自我更新之中。译作绝非两种僵死语言之间的干巴巴的等式。相反,在所有文学形式中,它承担着一种特别使命。这一使命就是在自身诞生的阵痛中照看原作语言的成熟过程。

　　如果语言的亲族关系体现于译作之中的话,这种体现并不成就于原作与其改编本之间的微弱的相似。常识告诉我们,血亲间并不一定貌似。我们在这里使用的亲族概念同它通用的严格意义是一致的。在这两种场合中,单由身世渊源来定义亲族是不够的,尽管在定义其狭义用法上,起源的概念仍然必不可少。除了在对

历史的思考中,我们还能在哪儿找到两种语言间的联系呢?这种联系自然不在文学作品或词句之间。相反,任何超历史的语言间的亲族关系都依赖于每一种语言各自的整体之下的意图,不过这种意图并不是任何语言单独能够实现,而是实现于所有这些意图的互补的总体之中。这个总体不妨叫作纯粹语言。即使不同外国语的个别因素,诸如词汇、句子、结构等等是彼此排斥的,这些语言仍在其意图中相互补足。我们只有区分开意向性的对象和意向性的样式才能牢牢地把握住语言哲学的基本法则。Brot(德文,意为"面包")和 pain(法文"面包")"意指"着同一个对象,但它们的意向性样式却不同。由于意向性样式的不同,"Brot"对于德国人的意味和"pain"对于法国人的意味是不一样的,也就是说,这两个词不能互换,事实上,它们都在努力排斥对方。然而对于意向性对象而言,这两个词的意义完全一样。这两个词的意向性样式之间有冲突,然而意向性和意向性对象却使这两个词变得互补,它们自己也正来自两种互补的语言中,只有在这里,意向性和它的对象间才是相辅相成的。在单一的、没有被其他语言补充的语言中,意义从来没有像在个别字句里那样出现在相对的独立性之中,相反,意义总是处于不断的流动状态,直到它能够作为纯粹语言从各式各样的意向性样式的和谐中浮现出来。在此之前,意义仅仅隐藏在不同的语言里面。要是诸语言以这种方式继续成长,直到它们寿命的尽头,那么正是译作抓住了作品的永恒的生命之火和语言的不断更新。因为译作不断把诸语言令人敬畏的成长付诸检验,看看它们离隐藏的意义的敞露还有多远,或者关于这一距离的知识能让我们把这一距离缩小到何等程度。

无疑,这也就是承认,一切翻译都只是对付语言的外来性或异己性的权宜之计。事实上,对付语言的这种外来性或异己性,我们只有权宜之计,因为任何一劳永逸的解决都在人类的能力之

外,至少我们没有现成的办法。宗教的发展为语言的更高层次的成熟准备了条件,这也许为这一问题提供了间接的解决办法。翻译同艺术作品不同,它无法宣称其作品的永恒性。但翻译的目标却是所有语言创造活动的一个定形了的、最终的、决定性的阶段,这一点是不容置疑的。不妨说,在译作中,原作达到了一个更高、更纯净的语言境界。自然,译作既不能永远停留在这个境界里,也无法占有这个境界的全部。但它的确以一种绝无仅有的、令人刮目相看的方式指示出走向这一境界的路径。在这个先验的、不可企及的境界里,语言获得了同自身的和解,从而完成了自己。这种转移从来不是整体性的,但译作中达到这一领域的成分便是超越了传递题材内容的成分。这一内核由不可译的成分组成,而这也许正是它的最佳定义。即使所有的表面内容都被捕获和传递,一个真正的译作者最关心的东西仍然是难于把握的。这种东西与原作的字句不同,它是不可译的,因为内容和语言之间的关系在原作和译作里颇为不同。在原作中,内容和语言像果实和果皮一样结合成一体,但翻译语言却像一件皇袍一样包裹着原作,上面满是皱褶。译作指向一种比它自身具更权威性的语言,因而它在高高在上的、异己的内容面前显得无所适从。这种脱节现象既阻碍了翻译,又使翻译变得多余。就作品内容的特定方面来讲,一旦一部作品在其特殊的语言史中被翻译成另一种语言,它也就等于被带入了所有的语言。因而具有讽刺意味的是,译作倒是把原作移植进一个更确定的语言领域,因为在此它不能第二次被搬动。原作只能在另一时间被重新抬出。"讽刺意味"这个字眼令人想起浪漫主义者,这并不仅仅是巧合。浪漫主义者对于文学作品的生命比一般人更富于洞察力,这种洞察力在翻译上得到了最大程度的证明。当然,他们对这种意义上的翻译几乎视而不见,而是全身心地投入了批评;但批评却正是文学作品的生命延续的另一种

较弱的方式。虽然浪漫主义者在他们的理论文献里忽视了翻译，但他们留下的伟大译作却印证了他们对翻译这一文学样式的本质和尊严的领悟。大量例子告诉我们，诗人并不见得是这种悟性的最佳体现。事实上，诗人有可能对此最麻木不仁。就连文学史也没有支持这样一种传统观念，即大诗人也是杰出的译作者，而差些的诗人则是平庸的译作者。有些最杰出人物作为译作者的重要性远远胜过其作为创作者的重要性，这样的人里包括马丁·路德，弗斯① 和施莱格尔②。他们中一些佼佼者也不能单单算作诗人，因为他们作为译作者的重要性是不容忽视的，这些人里就有荷尔德林③ 和施台方·格奥尔格④。既然翻译是自成一体的文学形式，那么译作者的工作就应该被看作诗人工作的一个独立的、不同的部分。

译作者的任务是在译作的语言里创造出原作的回声，为此，译作者必须找到作用于这种语言的意图效果，即意向性。翻译的这一基本特征不同于诗人的作品，因为诗人的努力方向从不是语言自身或语言的总体，而仅是直接地面向语言的具体语境。与文学作品不同的是，译作并不将自己置于语言密林的中心，而是从外面眺望林木葱葱的山川。译作呼唤原作但却不进入原作，它寻找的是一个独一无二的点，在这个点上，它能听见一个回声以自己的语言回荡在陌生的语言里。译作的目标迥异于文学作品的目

① 弗斯（Johann Heinrich Voss, 1751—1826），德国诗人和古典语文学家，荷马、维吉尔及贺拉斯的译者。

② 施莱格尔（Friedrich von Schlegel, 1772—1855），德国诗人和批评家，莎士比亚的译者。

③ 荷尔德林（Friedrich Hölderlin, 1770—1843），德国诗人，品达及索福克勒斯的译者。

④ 格奥尔格（Stefan George, 1868—1933），德国诗人，但丁、莎士比亚及波德莱尔的译者。

标，它指向语言的整体，而另一种语言里的个别作品不过是出发点。不仅如此，译作更是一种不同的劳作。诗人的意图是自发、原生、栩栩如生的；而译作者的意图则是派生、终极性、观念化的。译作的伟大主题是将形形色色的口音融于一种真正的语言。在这种语言里，个别句子、文学作品，或批评的判断彼此无法沟通，因为它们都依赖于译作；然而在译作里，不同的语言本身却在各自的意指方式中相互补充、相互妥协，而最终臻于和谐。如果真理的语言真的存在，如果终极的真理能和谐甚至是静静地落座（所有的思想都在为此奋斗），那么这种语言就是真正的语言。它的预言和描写是哲学家所能希望的唯一的完美形式，但这种形式只隐藏在译作的专注而密集的样式中。哲学没有自己的缪斯，译作也没有。但尽管矫情的艺术家们这样一口咬定，哲学和译作却不是机械的、功利性的东西。曾有一位哲学天才，他的特征就是渴望一种在译作中表达自己的语言。"语言的不完美在于其多重性，我们找不到尽善尽美的语言：思考是光秃秃的写作，没有装饰，甚至没有窃窃私语。永恒的词语仍然沉默着。世上各种各样的惯用语使任何人都无法说出那些本可以一举将真理具体化的词语。"如果马拉美⑤ 的这番话对于哲学家来说有着明确的含义，那么译作正带有这种真正的语言的成分，它在诗与信条的中间。译作作品的个性也许不是最鲜明触目，但它们在历史上同样留下了深刻的印记。

如果我们这样看译作者的任务，解决问题的道路就更显得晦暗不明，困难重重了。如何让纯粹语言的种子在译作中成熟，这简直是不可解决的问题。如果对感性世界的复制不再是决定性的，那么解决这个问题的基础不就瓦解了么？在反面意义上，这正是

⑤ 马拉美（Stéphane Mallarmé, 1842—1898），法国象征派诗人。

上述一切的意义。在任何有关翻译的讨论中,传统概念都包括两点:一是忠实于原著,二是译文自身的不拘一格。后者说的是再创造的自由,而前者指的是服务于这种自由的对词句的忠实。然而若是某种理论在译作中寻找的不是再创造的意义,而是别的什么东西,那么上述观念就没用了。当然,在传统用法里,译文的自由与忠实于原著好像总是处于冲突状态。忠实于原著对达意有什么帮助呢?在译作中,对个别词句的忠实翻译几乎从来不能将该词句在原作中的本义复制出来。因为诗意的韵味并不局限于意义,而是来自由精心挑选的词语所传达和表现的内涵。我们都知道词语有种种情感的内涵。照搬句式则会完全瓦解复制意义的理论,同时对可理解性造成威胁。在19世纪,人们认为荷尔德林译的索福克勒斯[6]正是这种直译的怪物。他们觉得一目了然、忠实于复制形式会损害达意。因此,在他们看来,保存意义的愿望不能成为直译的依凭。但是拙劣译者的随意性虽然有助于达意,却无助于文学和语言本身。直译的理由是一目了然的,但直译的合法性基础却不明朗,因此,我们有必要在一个更有意义的语境里来领会对直译的要求。如果我们要把一只瓶子的碎片重新黏合成一只瓶子,这些碎片的形状虽不用一样,但却必须能彼此吻合。同样,译作虽不用与原作的意义相仿,但却必须带着爱将原来的表意模式细致入微地吸收进来,从而使译作和原作都成为一个更伟大的语言的可以辨认的碎片,好像它们本是同一个瓶子的碎片。为了这个目的,译作必须大力克制那种要传达信息、递送意义的愿望。原作之所以重要,正因为它业已免去了译作和译作者组织和表达内容的工作。"太初有言"这句话同样适用于翻译领域。另一方面,翻译的语言能够——事实上是必须——使自己从意义里

[6] 索福克勒斯(Sophocles,公元前496?—前406),古希腊悲剧作家。

摆脱出来,从而再现原作的意图(intentio)。这一切不是复制,而是译作自身的意图。它和谐地补足了原作的语言。因而如果说一部译作读起来就好像原作是用这种语言写成的,这并不是对该译作的最高赞誉,在译作问世的时代就尤其如此。相反,由直译所保证的忠实性之所以重要,是因为这样的译作反映出对语言互补性的伟大向往。一部真正的译作是透明的,它不会遮蔽原作,不会挡住原作的光芒,而是通过自身的媒介加强了原作,使纯粹语言更充分地在原作中体现出来。我们或许可以通过对句式的直译做到这一点。在这种直译中,对于译者来说最基本的因素是词语,而不是句子。如果句子是矗立在原作语言面前的墙,那么逐字直译就是拱廊通道。

　　翻译的忠实性和自由在传统看法里是相互冲突的两种倾向。对其中一种倾向的更深入的阐释并不能调和两者。事实上,这看上去只像是剥夺另一种倾向的合理性。自由的意思若不是认为达意并不是高于一切的目的,它又意味着什么呢。只有当语言的创造性作品的意味可以同它所传递的信息等同起来,某种终极的、决定性的因素才变得不可企及;它们会显得近在咫尺却又无比遥远,深藏不露或是无从区分,支离破碎或者力大无穷。在一切语言的创造性作品中都有一种无法交流的东西,它与可以言传的东西并存。它或是去象征什么,或是由什么所象征,视其语境而定。前者存在于有限的语言作品里,后者则存在于诸语言自身的演进之中。而那种寻求表现、寻求在诸语言的演化中将自己不断创造出来的东西,正是纯粹语言的内核。虽然这一内核藏而不露,支离破碎,它却是生活中的积极因素,因为它是被象征性地表现出来的事物本身,它只是以象征的形式栖身在语言作品之中。在不同的语言中,纯粹语言这种终极本质与种种语言学的要素和变化联系在一起,而在语言的创造性作品中,它却还负担着沉重的、

异己的意义。译作重大的、唯一的功能就是使纯粹语言摆脱这一负担,从而把象征的工具变成象征的所指,在语言的长流中重获纯粹语言。这种纯粹语言不再意味什么,也不再表达什么,它是托付在一切语言中的不具表现性的、创造性的言辞。在这种纯粹语言中,所有的信息、所有的意味、所有的意图都面临被终止的命运。这个纯粹语言的层面为自由的翻译提供了新的、更高的理由;这个理由并不来自于内容的意味,因为从这种意味中解放出来正是忠实翻译的任务。不如说,为了纯粹语言的缘故,一部自由的译作在自己语言的基础上接受这个考验。译作者的任务就是在自己的语言中把纯粹语言从另一种语言的魔咒中释放出来,是通过自己的再创造把囚禁在作品中的语言解放出来。为了纯粹语言的缘故,译作者打破了他自己语言中的种种的腐朽的障碍。路德、弗斯、荷尔德林和格奥尔格都拓展了德语的疆域。

意味在译作和原作的关系中有什么重要性呢?我们不妨作个比方。一个圆的切线只在一点上同圆轻轻接触,由此便按照既定方向向前无限延伸。同样,译作只是在意味这个无限小的点上轻轻地触及原作,随即便在语言之流的自由王国中,按照忠实性的法则开始自己的行程。鲁道夫·潘维茨[7]虽没有在表面上命名或具体界定这种自由,但他却已经为我们描绘了这种自由的真正含义。他的《欧洲文化的危机》(*Die Krisis der europäischen Kultur*)同歌德有关《西东合集》(*Westöstlicher Divan*)的笔记并列为德国翻译理论的最佳论述。潘维茨写道:"我们的译作,甚至是最好的译作,都往往从一个错误的前提出发。这些译作总是要把印地语、希腊语、英语变成德语,而不是把德语变成印地语、希腊语、英语。我们的翻译家对本国语言的惯用法的尊重远胜于对外来作品

[7] 潘维茨(Rudolf Pannwitz, 1881—1969),德国哲学家。

内在的精神的敬意。……翻译家的基本错误是试图保存本国语言本身的偶然状态，而不是让自己的语言受到外来语言的有力影响。当我们从一种离我们自己的语言相当遥远的语言翻译时，我们必须回到语言的最基本的因素中去，力争达到作品、意象和音调的聚汇点，我们必须通过外国语言来扩展和深化本国语言。人们往往认识不到我们能在多大程度上做到这一点，在多大程度任何语言都能被转化，认识不到语言同语言间的区别同方言与方言之间的区别是多么一样。不过，只有当人们严肃地看待语言，才能认识到后者的正确性。"

一部译作能在多大程度上与这种模式的本质保持一致客观地取决于原作的可译性。原作的语言品质越低、特色越不明显，它就越接近信息，越不利于译作的茁壮成长。对翻译这种特殊的写作模式而言，内容不是一个杠杆，反倒是一个障碍，一旦内容取得绝对优势，翻译就变得不可能了。反之，一部作品的水准越高，它就越有可译性，哪怕我们只能在一瞬间触及它的意义。当然，这只是对原作而言。译作本身是不可译的，这不但是因为它本身固有的种种困难，更因为它同原作意义之间的结合是松散的。荷尔德林译的索福克勒斯悲剧二种在各方面都印证了上述观察。在荷尔德林的译文里，不同语言处于深深的和谐之中，而语言触摸意味的方式就如清风吹奏风籁琴。荷尔德林的译作是同类作品的原型和样板。我们只要比较一下荷尔德林和鲁道夫·勃夏特⑧ 对品达（Pindar）的第三首达尔菲阿波罗神殿颂歌（Third Pythian Ode）的不同翻译就能表明这一点。但正因为这样，荷尔德林的译作也面临内在于一切翻译的巨大危险：译作者所拓展和修饰的语言之门也可能一下子关上，把译作者囚禁在沉寂中。荷尔德林所

⑧ 勃夏特（Rudolf Borchardt, 1877—1945），德国诗人、散文家。

启 迪

译的索福克勒斯是他一生中最后的作品；在其中意义从一个深渊跌入另一个深渊，直到像是丢失在语言的无底的深度之中。不过有一个止境。它把自己奉献给了《圣经》。在此，意义不再是语言之流和启示之流的分水岭。当一个文本与真理和信条等同，当它无需意义的中介而在自己的字面上成为"真正的语言"，这个文本就具备了无条件的可译性。在这种情况下，人们只是因为语言的多样性而需要翻译。在太初，语言和启示是一体的，两者间不存在紧张，因而译作和原作必然是以逐行对照的形式排列在一起，直译和翻译的自由是结合在一起的。一切伟大的文本都在字里行间包含着它的潜在的译文；这在神圣的作品中具有最高的真实性。《圣经》不同文字的逐行对照本是所有译作的原型和理想。

讲故事的人

论尼古拉·列斯克夫[*]

一

虽然讲故事人的名称我们也许很熟悉,但当他近在眼前时已不具有现时的功效。讲故事的人已变成与我们疏远的事物,而且越来越远。把列斯克夫(Leskov)这样的人作为讲故事者并不意味着使他接近我们,相反却增大了我们和他的距离。从某种距离观之,勾画讲故事人特性的宏大、简明的轮廓在列斯克夫身上十分醒目,或曰变得清晰,恰似于一定距离、一个角度观之,一面岩层中的人头和兽身化石明晰可辨。这种距离与视角是由我们几乎每日都会感到的一种经验所预备。这经验告诉我们,讲故事的艺术行将消亡。我们要遇见一个能够地地道道地讲好一个故事的人,机会越来越少。若有人表示愿意听讲故事,十之八九会弄得四座尴尬。似乎一种原本对我们不可或缺的东西,我们最保险的所有,从我们身上给剥夺了:这就是交流经验的能力。

这种现象的一个原因很明显:经验已贬值。经验看似仍在继

[*] 本文"The Storyteller-Reflections on the Works of Nikolai Leskov",德文原刊 *Orient and Okzident*,1936,中译:王斑。

启迪

续下跌,无有尽期。只消浏览一下报纸就表明经验已跌至新的低谷。一夜之间,不仅我们对外在世界、而且精神世界的图景都经历了原先不可思议的巨变。随着第一次世界大战一种现象愈发显著,至今未有停顿之势。战后将士们从战场回归,个个沉默寡言,可交流的经验不是更丰富而是更匮乏,这不是显而易见的吗?十年之后潮涌般的描写战争的书籍中倾泻的内容,绝不是口口相传的经验,这毫不足怪。因为经验从未像现在这样惨遭挫折:战略的经验为战术性的战役所取代,经济经验为通货膨胀代替,身体经验沦为机械性的冲突,道德经验被当权者操纵。乘坐马拉车上学的一代人现在伫立于荒郊野地,头顶上苍茫的天穹早已物换星移,唯独白云依旧。孑立于白云之下,身陷天摧地塌暴力场中的,是那渺小、孱弱的人的躯体。

二

口口相传的经验是所有讲故事者都从中汲取灵思的源泉。那些把故事书写下来的人当中,只有佼佼者才能使书写版本贴近众多无名讲故事人的口语。顺便提一句,无名讲故事人有两类,两者当然有不少重叠处。只有对能够想象这两种类型的人,讲故事者才变得血肉丰满。一则德国俗谚说:"远行人必有故事可讲。"人们把讲故事的人想象成远方来客,但对家居者的故事同样乐于倾听。蛰居一乡的人安分地谋生,谙熟本乡本土的掌故和传统。若用经典原型来描述这两类人,那么前者现形为在农田上安居耕种的农夫,后者则是泛海通商的水手。实际上,可以说每个生活圈子都会产生自己的讲故事族群。这些族群几世纪之后仍保持他们的特点。19 世纪德国讲故事者中,像赫伯(Hebel)和哥特赫夫(Gotthelf)这样的作家出身于第一族类。像西斯菲尔德

(Sealsfield)和哥斯代克（Gerstäcker）这样的作家则来自第二群体。但如前所说，这些群体的划分只不过是大致的分类，而离开这两种类型的相互渗透和交融，讲故事的疆域在历史的幅员到底有多大，则是无从拟想的。这种互渗交融在中世纪的工商结构中尤为显著。安居本土的工匠师和漂游四方的匠人在同一屋顶下合作，而每个师傅在本乡镇安家落户之前也都当过浪迹四方的匠人。如果说农夫和水手是过去时代讲故事的大师，那么工匠阶级就是讲故事的大学。在这里，浪迹天涯者从远方带回的域外传闻与本乡人最熟稔的掌故传闻融为一体。

三

列斯克夫对遥远的地方和悠久的年代皆感相宜。他是希腊东正教会会员，由衷地信仰宗教，但他也由衷地反对教会的官僚体制。由于他同样不能与世俗的官僚机构相安共事，他所任的官职都不长久。所有任职中，他作为一家庞大的英国商行的俄国代办任期最长，大概对他的写作最有益。为这家公司他足涉俄国各地。这些旅行使他更深谙世事，也增加了他对俄国状况的知识。他因此而有机会熟悉国内各教派的体制结构。这在他的小说作品中留下印记。列斯克夫在俄国传说中发现对抗正教官僚体制的同盟。他有一部分传说性故事着重刻画正直的人。这人物绝少是禁欲主义者，通常单纯而活跃，似乎以世上最自然的方式超凡入圣。神秘的超生并非列斯克夫所长。尽管他有时耽于描写奇迹，但甚至在虔诚时他还是愿意恪守硬朗的品性。在精于世道然而又不为世虑所羁绊的人中，他找到了描写的原型。

他在经理俗务上也表现了相应的态度。与此相符，他开始写作较晚，已二十九岁，那是在他的商务旅行之后。他第一部印行

的著作题为《在基辅为什么书籍昂贵?》。写小说之前,他写了一些关于劳工阶级、酗酒、警医和失业推销员的篇什。

四

趋向于实用的兴趣是许多天生讲故事者的特点。这个特点在哥特赫夫那里比之列斯克夫更为显著。例如他在作品中为农民提供农艺上的指导。这在很关心煤气灯祸患的诺迪亚(Nodier)那里也可见出。赫伯把给读者的点滴科学知识塞进他的《小宝贝盒》(*Schatzkästhein*)里,也是这个路子。所有这一切点明了任何一个真正故事的性质。一个故事或明或暗地蕴含某些实用的东西。这实用有时可以是一个道德教训,另一情形则是实用性咨询,再一种则以谚语或格言呈现。无论哪种情形,讲故事者是一个对读者有所指教的人。如果"有所指教"今天听起来显得陈腐背时,那是因为经验的可交流性每况愈下,结果是我们对己对人都无可奉告。说到底,指教与其说是对一个问题的回答,不如说是对一个刚刚铺展的故事如何继续演绎的建议。要寻求指教得先会讲故事(且不说一个人只有在讲他的境况有所言说时才乐于聆听指教),编织进实际生活的教诲就是智慧。讲故事的艺术行将消亡,因为智慧——真理的史诗方面——正在衰亡灭绝。然而,这种情形已经持续了很久。有意视其为"颓败的症候"是再愚蠢不过的了,更不消说视之为"现代的"病症。这种现象是历史世俗生产力的并发症。这症状逐渐把叙述从活生生的口语领域剥离出来,同时又造成于消逝之物中瞥见一缕新型美的可能。

五

长篇小说在现代初期的兴起是讲故事走向衰微的先兆。长篇小说与讲故事的区别（在更窄的意义上与史诗的区别）在于它对书本的依赖。小说的广泛传播只有在印刷术发明后才有可能。史诗的财富，那可以口口相传的东西，与构成小说基本内容的材料在性质上判然有别。散文的体式有神话、传说，甚至中篇故事。小说与所有这类文体的差异在于，它既不来自口语也不参与其中。这使小说与讲故事尤其不同。讲故事的人取材于自己亲历或道听途说的经验，然后把这种经验转化为听故事人的经验。小说家则闭门独处，小说诞生于离群索居的个人。此人已不能通过列举自身最深切的关怀来表达自己，他缺乏指教，对人亦无以教诲。写小说意味着在人生的呈现中把不可言诠和交流之事推向极致。囿于生活之繁复丰盈而又要呈现这丰盈，小说显示了生命深刻的困惑。甚至连小说体式的第一部伟大经典都表明，人杰如堂吉诃德，其精神之伟岸，其勇气和侠义助人，都毫不具备教诲，毫无智慧的闪烁。倘使几世纪中小说家时不时务求在作品中培植教诲——《威廉·麦斯德的漫游时代》（*Wilhelm Meisters Wanderjahre*）便是一个成功的例子，那么这些企图最终总是修改了小说形式。另一方面，成长小说一点也不偏离小说的基本结构。它将社会生活进程与个人发展融为一体，仅仅为决定这种形式的秩序提供了最脆弱的理由。它所提供的合理性与现实截然相左，特别在成长小说，实际烘托出来的正是这种残缺不全。

启 迪

六

我们必须把史诗形式嬗变的节奏,想象成犹如在地球表层几世几劫中渐渐发生的沧桑。几乎没有另一种人类交流方式比史诗的形成和消亡更徐缓。小说的端倪虽可见于古典时代,但仅数百年它就遇上了上升的中产阶级让它繁荣发达的因素。随着这些因素的出现,讲故事开始逐渐隐退而作古。虽然讲故事或多或少采纳新材料,但故事并不真正为材料所决定。另一方面,我们看到,随着中产阶级充分掌握实权,拥有出版业作为它在高度发达的资本主义中的最重要的工具之一,一种新的交流方式应运而生。不论其源头有多久远,这种形式过去从未真正影响过史诗的形式。然而目前它却施加这种影响。结果,它以陌路人身份与讲故事狭路相逢,其威力不亚于小说。但它的威胁更大,甚至给小说也带来危机。这种新的交流方式就是消息。

《费加罗报》(*Le Figaro*)的创始人维耶梅桑(Villemessant)用这样一个有名的表述形容消息的性质:"对于我的读者",他曾说,"拉丁区一个顶楼的火灾要比马德里闹革命更重要。"显而易见,人们最喜闻乐见的不是来自远方的报道,而是使人了解近邻情况的消息。从远方来的报道,无论空间上来自国外或时间上源于传统,都具有赋予自身合法性的权威,即使不经核实考证也可信。然而消息则声称能立即确证属实。最基本的条件是"不辨自明"。消息通常并不比和先前世纪的报道更为准确。但早期的信息借助于奇迹,而消息则非得听来合情合理不可。由于这点,消息传播与讲故事的精神背道而驰。如果讲故事的艺术日渐稀罕,消息的广泛播扬是这种状况的祸首。

每天早晨都把全球的新闻带给我们,但我们却缺少值得注意

的故事,这是因为任何事件传到我们耳边时都早被解释得通体清澈。换言之,现在几乎没有任何事裨益讲故事的艺术,差不多一切都促进消息的传播。事实上,讲故事艺术的一半奥妙在于讲述时避免诠释。列斯克夫擅长于此(比较《骗局》和《白鹰》两部作品)。他能极其准确地讲述最玄怪、最神奇的事端,但不把事件心理上的因果联系强加于读者。作品由读者以自己的方式见仁见智。由此,叙述赢得了消息所欠缺的丰满与充实。

七

列斯克夫扎根于古典。古希腊第一个讲故事者是希罗多德(Herodotus):他的《历史》第三卷第十四章有一则讲述莎门尼特斯(Psammenitus)的故事,能给我们不少启发。

埃及国王莎门尼特斯战败于波斯国王坎比希斯(Cambyses),为其擒拿。坎比希斯立意羞辱他的俘虏。他下令把莎门尼特斯置于大道旁,观看波斯军队凯旋而归。他还安排埃及国王观看其女儿沦为女佣,走向井边以水壶取水。当此时,埃及人不堪此惨状,皆哀叹欷歔。莎门尼特斯则孑然伫立,一言不发,木如泥塑,两眼紧盯着地面。少顷,他瞥见儿子随同俘虏行列被拉去行刑,仍是不动声色。可是,当他在俘虏中认出一个又老又贫的佣人,竟拳击脑门,悲恸至极。

从这个故事中可看出讲故事的真谛。消息的价值昙花一现便荡然无存。它只在那一瞬间存活,必须完全依附于、不失时机地向那一瞬间表白自己。故事则不同。故事不耗散自己,故事保持并凝聚其活力,时过境迁仍能发挥其潜力。因而蒙田(Montaigne)提起这位埃及国王时自问:"为什么埃及国王不见其佣人不悲痛垂泪?"蒙田答道:"因为他满腔悲痛,只须有毫厘之增便决堤而

泄。"这就是蒙田的理解。但我们可以说,埃及国王不为有贵族血统者的遭遇所动,因为那也是他的厄运。或者,许多实际生活中我们不为所动之事一搬上戏台,我们看了便为之触动。在埃及国王眼里,他的老佣仅是一个角色。再者,巨痛储蓄已久,一有松弛便爆发。看到老佣不啻是松弛。希罗多德并不提供诠释,他的报道极平实干涩。这就是何以这古埃及故事数千年之后仍会令人诧异,催人深思。犹之一粒在金字塔内无气无息的秘府里掩埋的谷物种子,历数千年仍保持生根发芽的潜力。

八

　　使一个故事能深刻嵌入记忆的,莫过于拒斥心理分析的简洁凝练。讲故事者越是自然地放弃心理层面的幽冥,故事就越能占据听者的记忆,越能充分与听者的经验融为一体,听者也越是愿意日后某时向别人重述这故事。这个融合过程在深层发生,要求有松散无虑的状况,而这闲置状态却日益鲜见。如果睡眠是肢体松弛的顶点,百无聊赖则是精神松懈的巅峰。百无聊赖是孵化经验之卵的梦幻之鸟,枝叶婆娑之声会把它惊走。它的巢穴是与百无聊赖休戚相关的无所为而为,这在大都市已绝迹,在乡村也日趋衰竭。随之而来的是恭听故事的禀赋不存,听众群体失散。因为讲故事总是重述故事的艺术,当故事不被保留,这一艺术就丧失了。之所以丧失,原因是听故事时,人们不再罗织细节,增奇附丽。听者越是忘怀于己,故事内容就越能深深地在记忆上打下印记。故事的韵律攫住他,听着听着,重述故事的才具便会自动化为他自身的资禀。这就是讲故事的艺术得以哺育的网络的情状。这就是之所以当今之世,这网络在最古老的工艺氛围内编织了数千年之后已开始分崩离析。

九

讲故事，很长时期内在劳工的环境中繁荣，如农事、海运和镇邑的工作中。可以说，它本身是一种工艺的交流形式。讲故事不像消息和报道一样着眼于传达事情的精华。它把世态人情沉浸于讲故事者的生活，以求把这些内容从他身上释放出来。因此，讲故事人的踪影依附于故事，恰如陶工的手迹遗留在陶土器皿上。只要讲故事人的不把故事当作自己的亲身经历，他们常常开篇便陈述他们怎样在某种情境中得知一个故事的原委和结局。列斯克夫在《骗局》(*Deception*) 中，一开头便描述自己乘火车旅行，声称从一位旅客那里听来就要讲的事件。或者，想起陀思妥耶夫斯基的葬礼，说是在那里遇见他的故事《关于克罗采奏鸣曲》(*À Propos of the Kreutzer Sonata*) 中的女主角。在《有趣的人们》(*Interesting Men*) 中他烘托了一个读书人的圈子，就中我们听他讲述下面的故事。这样，他的来去行踪频频在叙述中出没，要么作为某人的亲身经历，要不就是二手报道。

这种工艺，这种讲故事的方式，列斯克夫本人也视为一种手艺。"写作"，他在一封信中说，"对我不是人文艺术，而是一门手艺。"他觉得与工匠艺人有缘分，将工业技术目为陌路，这毫不足怪。托尔斯泰一定深有同感，他评论列斯克夫讲故事的技艺一针见血。他称列斯克夫为"第一个指出经济发展弊端的人……奇怪的是陀思妥耶夫斯基读者甚广，而列斯克夫却鲜为人知……这简直令人费解。他是一个讲真话的作家"。列斯克夫精彩而亢奋的故事《铁跳蚤》(*The Steel Flea*) 介乎传奇和闹剧之间，其中他通过对吐勒镇铁匠的描写颂扬了本乡本土的工艺。铁匠的杰作，铁跳蚤，得到彼得大帝的赏识，使他相信俄国人不必在英国人面前感

到愧赧。

讲故事者所由出身的工艺氛围之精神图景，保罗·瓦雷里（Paul Valéry）勾画得最为意味深长。"他谈到自然界中的完美事物：白璧无瑕的珍珠，丰盈醇厚的葡萄酒，肢体丰满的动物，称这些为'相似的因果长链所产生的珍贵产品'。"这种因果的累积叠加时间上永无终日，仅止于尽善尽美。瓦雷里接着说，"人们从前还模仿自然的徐缓进程。精雕细刻以至完美的小工艺品，象牙雕，光润圆滑造型精美的宝石，透明薄片叠加而成的漆器漆画——所有这些积日累劳、献祭式的产品正在消失。时间无关紧要的时代已为陈迹。现代人不能从事无法缩减裁截的工作。"

事实上，现代人甚至把讲故事也成功地裁剪微缩了。"短篇小说"的发展就是我们的见证。短篇小说从口头叙述传统中剥离出来，不再容许透明薄片款款的层层叠加，而正是这个徐缓的叠加过程，最恰当地描绘了经由多层多样的重述而揭示出的完美的叙述。

十

瓦雷里结语道，"似乎永恒观念的衰微与对优游徐缓劳作的厌恶相辅相成。永恒的观念总以死亡为其最旺盛的源泉。"如果我们如此假定永恒观念的衰落，那么死亡的面目也一定改变了。结果是，这一改变类似抑损经验交流的那些变迁，与讲故事的衰落齐头并进。

我们可以觉察到，几个世纪以来，在总体意识里，死的观念不再像过去一样无所不在，生动逼真。这一衰落在其后期愈演愈烈。在19世纪，资产阶级社会通过卫生和社会的、私有和公共的制度造成了一个第二性的效果，而这效果可能就是潜意识中的主

要初衷：使人们避讳死亡唯恐不及。死亡曾是个人生活中的社会过程，最富典型意义。遥想中世纪的绘画，死榻升为王座，人们穿过死屋敞开之门趋前敬吊死者。在现代社会，死亡越来越远地从生者的视界中被推移开。过去，没有一户人家，没有一个房间不曾死过人。〔中世纪对死亡有空间感，将伊比扎（Ibiza）日暮上的铭文《众生末日》（*Ultima multis*）视为时代精神。〕当今之时，人们则居住在从未被永恒的无情居民——死亡——问津过的房屋里。临终之时将至，则被儿孙们隐藏到疗养院或医院里去。然而，富于典型的是，一个人的知识和智慧，但首要的是他真实的人生——这是故事赖以编织的材料——只有在临终时才首次获得可传承的形式。恰如人在弥留之际其生平的意象在他心中翻滚湍流，展示种种所遭遇但未及深谙的自我，同样，临终人的表情和面容上无可忘怀之事会陡然浮现，赋予一生巨细一种权威，连最悲惨破落的死者也不例外。这权威便是故事的最终源头。

十一

死亡是讲故事的人能叙说世间万物的许可。他从死亡那里借得权威，换言之，他的故事指涉的是自然的历史。无可比拟的约翰·彼得·赫伯（Johann Peter Hebel）的一个精美故事表达了这一历史，堪称典范。故事载于《莱茵家庭乐事珍集》（*Schatzkästlein des rheinischen Hausfreundes*），题为"不期之合"：开篇讲一个在费伦（Falun）工作的矿工的订婚典礼。婚礼前夕，他在矿道深处丧生于矿工之灾。新娘在他死后忠贞不渝，经年累月凋零成伛偻老妪。一天，一具尸首从废弃的矿井中拖出，因浸透了铁硫酸，仍完好无损。老妪认出这是她的未婚夫，相逢之后她也被死神召去。赫伯讲述此故事时考虑有必要使这一长久的时期更富醒目的形象。

启　迪

他这样写道："这期间里斯本被地震摧毁，七年战争大动干戈又复平静，佛朗西斯一世驾崩，耶稣教会被废除，波兰被瓜分，玛利亚·特丽莎（Maria Theresa）女王仙逝，斯楚恩希（Struensee）被处刑。美国赢得独立，法国西班牙联盟夺取直布罗陀海峡受挫，土耳其人把斯坦恩元帅关押在匈牙利的维特拉那洞穴，约瑟夫皇帝也去世。瑞典的古斯塔夫（King Gustavus）征服了隶属俄国的芬兰，法国大革命爆发并开始连绵战事，利奥普二世也进了坟墓。拿破仑夺取俄国，英军袭击哥本哈根，农夫们播种收获，磨坊主碾磨谷物，铁匠敲打铁砧，矿工在地下坑道挖掘矿藏。但1809年当费伦的矿工们……"

从未有一个讲故事者像赫伯在这段编年史中那样将其报道深潜于自然流程的历史中去。应仔细研读。死亡在其中日复一日地显现，犹如执镰刀杀伐的死神常现于典仪的列队，绕着指向正午的教堂时钟从容而行。

十二

任何史诗形式的研究都关注这一形式与历史学的关系。事实上我们可以进一步提出这么一个问题：历史学是否构成所有史诗形态的共同基础？如果是，那么书写的历史之于史诗，恰如白光之于光谱析出的彩色。无论何种情形，所有史诗的形式中，纯粹地表现为无色的书写历史之光的，莫过于编年史。在编年史宽泛的谱系里，一个故事的不同讲法也逐次渐变，如一种颜色转换为深浅色调。编年史家是历史的叙述者。回想赫伯那富于编年史基调的段落，我们不费气力就测量出历史书写者，历史学家和讲述历史的人，即编年史家之间的差异。历史学家总要想方设法解释他所描述的事件，他无论如何不能仅仅平铺直叙事件，以此为世

界进程的模式而善罢甘休。但这恰是编年史家所为,特别是其典范,中世纪的编年史家,今日历史学家之前身。编年史家以一种神圣的、不可理喻的救赎计划作为其历史故事的基础,一开始就从肩上卸下了论证和解释的包袱。解释被诠释替代,诠释并不关心具体事件准确的承前启后,而注重嵌入世界不可理喻的恢弘进程中。

这一过程是根据末日审判的教义还是自然的进程,不会有什么区别。编年史家在讲故事的人中留存下来,面目改观了,即世俗化了。这点在列斯克夫的作品、在其他同类作家的作品中,表现得特别清楚。有宗教意向的编年史家和有世俗观的讲故事者在他的作品中都得以呈现,以致在部分作品中很难分辨故事是编织于天地演变的宗教观的金色织物,还是罗织于多彩多姿的现世眼光。

让我们看看《绿宝石》(*The Alexandrite*)这一故事。此故事把读者引进"一个古老的时代。那时,地球腹中的石头和高悬的神圣星辰仍然关怀人的命运。不像今天,天地不仁,万事万物对人子的遭际皆漠然置之。万籁俱寂,无有与人晤谈之声,更遑论听从人之颐指。未发现的星体已没有一个能在占星术中起作用。还有许许多多新石块,都测量过,磅称过,其特别的重量密度检验过,但石块不再向我们诉说什么,也不带给我们什么好处。它们跟人交谈的时日已一去不返了"。

显然,要毫不含糊地描述列斯克夫这一故事所形容的世界进程,几乎是不可能的。这进程是受命于宗教,抑或是顺应自然?唯一能肯定的是,它本质上游离一切现实历史的范畴之外。列斯克夫告诉我们,人能视自身与自然和谐相处的时代已终结。席勒称这种世界历史时代为天真诗的时代。讲故事的人仍尽忠于此时。他的眼光从不游移于那人兽于前簇拥而行的日晷,在不同的情形

下，死亡有时是这行伍的领队，有时是悲惨的落伍者。

十三

很少人意识到，听者与讲故事者的淳真自如的关系，在于听者有兴趣保留他所听的故事。心无杂虑的听者的首要任务是使自己有可能重述所听的故事。记忆是史诗的"真正禀赋"，只有凭借博闻强记，史诗写作才能吸纳事件的进程，并且在事件过眼之后，能和死的威力和睦相处。对于列斯克夫虚构的普通人来说，他故事情境中的首领、沙皇，拥有百科全书似的广博记忆，这并不奇怪。普通人会说，"我们的皇帝和他全家确实拥有惊人的记忆。"

对古希腊人，记忆之神是史诗艺术的缪斯（Muse）。这顶桂冠使观察者回到世界历史中的一个岔道。如果记忆保留的记录，如历史学，构成了史诗各种形态的创作温床（有如宏伟的散文体是各类诗律形式的发源地），那么其最古老的形式，史诗，作为一个宽泛的尺度，兼容故事和小说的要素。几世纪的漫长进程中，小说从史诗的腹中脱胎而降，结果是源于缪斯的史诗意识，即记忆，在小说中与在故事中的显形迥然不同。

记忆创造了传统的链条，使一个事件能代代相传。这就是广义上的史诗艺术中源于缪斯的因素，而且还包容史诗的别种变形。冠于这些形态之首的是讲故事人的艺术实践。这实践开始了一切故事最终合力形成的网络。一个故事连缀于下一个，如杰出的、尤其是东方的讲故事者一贯显示的那样。每一个故事中都有一个谢荷拉查德（Scheherazade）[①]，她的记忆在一则故事终了之际随即萌生新的故事。这就是史诗的记忆，叙述中缪斯的惠顾。这种

[①] 谢荷拉查德是《一千零一夜》中讲故事的女子。

记忆应与另一种原则相对照。这原则在小说的原始形式即史诗中隐而不显,还未和故事中的记忆因素区分开来。无论如何,这一原则有时能在史诗中显现,尤其在荷马史诗庄严肃穆的时刻。像开篇乞灵于缪斯的做法。这些篇章声称,小说家所需要的持续记忆与讲故事人的短期记忆形成对照。前者致力于一个英雄,一段历程,一场战役;而后者则描述众多散漫的事端。换句话说,作为小说中缪斯激发的因素,记忆,已附加于故事相应的因素:追忆。随着史诗的衰微,这两者在记忆中的统一便分崩离析。

十四

帕斯卡(Pascal)曾说过,"没有人死时会穷困得身后一无所有。"这对记忆亦是如此,虽然记忆的遗产并不一定能找到传人。小说家管理这一遗赠,常常怀着深沉的忧郁。阿诺德·贝内特(Arnold Bennett)在他的一部小说里提到一位过世的女人,说她几乎从未有过真正的生活。这句话通常也适用于小说家所经营的全部遗产。对这个问题最重要的阐释当推乔治·卢卡奇(George Lukács)。卢卡奇在小说中看到的是"超验精神无家可归的形式"。在他那里,小说同时还是唯一将时间采纳为结构原则的艺术形式。

卢卡奇在《小说理论》中说,"只有当我们与精神家园失去联系时,时间才能成为结构的因素。只有在小说里,恒常的真实与幻变的时序才彼此分离。我们几乎可以说,小说的整个内在动作不过是抵抗时间威力的一场斗争。……从这抗争中产生了真正的史诗对时间的体验:希望和记忆。只有在小说里才有让事物显形并将其演变的创造性记忆。……只有当主体从封存于记忆的过往生命流程中窥察出他整个人生的总体和谐,才能克服内心生活与外部世界的双重对立……摄取这和谐的眼光成为神启似的洞见,

能把握未获得的、因而是无以言说的生活意义。"

"生活的意义"的确是小说动作演绎的真正中枢。对意义的寻觅不过是读者观照自己经历小说描述的生涯而表现的初始惶惑。此处是"生活的意义",彼处是"故事的教诲":小说与故事以这样的标签判然对峙。从两者中我们可以看出构成这两种艺术形式的截然不同的历史因素。倘若《堂吉诃德》是小说的最早标本,那它最晚近的范本也许是《情感教育》(*Éducation sentimentale*)。

在《情感教育》结尾的文字中,资产阶级时代处在颓败之始,从其行动中所发现的意义已成为生活之杯中的渣滓。少年时的挚友弗里德里克和德斯罗赫回顾年轻时的情谊,接着发生了这样一桩小事:一天他们偷偷地、羞怯地造访本城的妓院,什么也没干,只是向鸨母敬献了一束从自家花园里摘来的花。"这个轶闻三年之后仍在流传。他们互述这桩事的细节,互相补充回忆中的缺点。追述完毕,弗里德里克叹道,'那兴许是我们一生中最美好的事。''你说的大概没错,'德斯罗赫答道,'那可能是我们一生中最美好的事。'"

随着这种洞悉,小说达到了一个严格说来属于小说而不属于故事的结局。对任何一个故事,继续陈述下去是个合情合理的问题。然而小说家则止于写下"剧终",邀请读者洞察冥会生活意义这一极限,没有希望越雷池一步。

十五

听故事的人总是和讲故事者相约为伴,甚至故事的读者也分享这种情谊。然而,小说的读者则很孤独,比任何一种别样文类的读者更孤独(连诗歌读者都愿吟哦有声以便利听者)。在寂寞中,小说读者比谁都更贪婪地攫取他所读的材料。他准备将读物

全盘占为己有,或将其鲸吞下肚。实际上,他捣毁、吞噬叙述的素材恰如壁炉中的烈火吞噬木块。贯穿小说的悬念正像一股气流,扇旺炉中之火,使之生动狂舞。

这是使小说读者的兴致燃烧不止的干柴。"一个三十五岁去世的人,"莫里兹·海曼(Moritz Heimann)曾说过,"无论就其一生的哪一点来看,都是一个在三十五岁上死去的人。"这句话要不是因为时态有毛病的话,真是含混至极。此处意指的真理是,一个过去三十五岁时死去的人,在生者的记忆中将呈现为一个终其一生都是个三十五岁而终的人。换句话说,于现实生活中毫无意义的一句话,在记忆铭刻的生活中却不可辩驳。小说人物的本质不能比这句话表达得更好了。它表明小说人物的"生命意义"只有在死亡的一瞬才显露。但一部小说的读者确实是在寻找他能从中获得生命意义的同类,因此,无论如何他必须事先得知他会分享这些人物的死亡经验,若有必要的话是他们象征性的死亡——小说的结局,但更佳的是他们真实的死亡。人物怎么才能使一位读者明白死亡在等待他们,一个确切的死亡,在一个确定的地点?这是个永葆读者对小说事件浓烈兴趣的疑问。

因此,小说富于意义,并不是因为它时常稍带教诲,向我们描绘了某人的命运,而是因为此人的命运借助烈焰而燃尽,给予我们从自身命运中无法获得的温暖。吸引读者去读小说的是这么一个愿望:以读到的某人的死来暖和自己寒颤的生命。

十六

高尔基写道,"列斯克夫是一位深深扎根于人民的作家,完全不受外邦的影响。"伟大的讲故事者总是扎根于民众,首先是生根于匠艺人的环境。但是,正如这环境包括经历了经济技术发展的

许多阶段的农事、海运和城镇的因素,含有流传至今的经验储存的概念也有不同的层次。(更不消说商人在讲故事艺术中起过的不小的作用,他们的任务不单是增加教诲内容,而更多的是日臻完善吸引听众的技巧。他们在《天方夜谭》的连环故事中留下了深刻的痕迹。)简言之,尽管讲故事的活动在人类大家庭中起过重要的作用,能够获取这些故事成果的概念却多种多样。列斯克夫能轻易用宗教语汇表述的概念,在赫伯(Hebel)那里似乎自动地融合于启蒙主义的教育观念,在爱伦·坡那里显现为深奥费解的传统,而在吉卜林(Kipling)描写的英国海员和殖民士兵那里,此概念又找到最后的归宿。一切讲故事大师的共同之处是他们都能自由地在自身经验的层次中上下移动,犹如在阶梯上起落升降。一条云梯往下延伸直至地球脏腹,往上直冲云霄——这就是集体经验的意象。对此,个人经验中甚至最深重的震惊,死亡,也不能构成障碍或阻挠。

"他们美好的日子万年长",童话故事这样说。童话曾是人类的启蒙导师,至今仍是儿童的首席教师,因此童话仍隐秘地存活于故事中。第一位真正的讲故事者是童话讲述者,今后还会是这样。每当良言箴训急需之日,便是童话大力相助之时。这个需要来自神话创造的需求。童话告诉我们人类早期如何设法挣脱神话压在人们胸襟的梦魇。在小丑的形象中它显示了人怎样在神话前"装傻",在最年幼的兄弟形象中,它揭示,随着原始时代的消退我们的机会越来越多。在那个力求探明何为恐惧的人物形象中它显示了我们所惧之事可以为我们洞悉。在自作聪明人的形象中它表明神话所提的问题都是头脑简单,如狮身人面兽所出的谜。在那些济助儿童的动物中它告诉我们,自然不单单服从神话,还更愿与人为亲。太古之时童话已教会人类、至今仍在教导儿童的最明智的箴言是:用机智和勇气迎对神奥世界的暴力。(这就是之所

以童话分勇气为两极，辩证地划分为机智和奋勇。）童话所具备和施展的解救魔力并不是使自然以神话的方式演变，而是指向自然与获得自由的人类的同谋。成熟练达的人只能偶尔感到这种共谋，即在他幸福之时，但儿童则在童话中遇见这个同谋，这使他欣喜。

十七

讲故事者很少像列斯克夫那样与童话精神表现了如此深厚的因缘。这里包含了正教教义所推崇的某些倾向。众所周知，奥里根（Origen）关于众生皆可升天的冥想为罗马教廷所不齿，但在正教教义中却起了重要作用，列斯克夫深受奥里根影响，计划翻译其著作《论终极原理》(*On First Principles*)。他遵循俄国民间信仰，不把复活理解为变形，而更多的是像在童话中那样视之为幻灭。对奥里根的这种理解是列斯克夫《魔幻旅行》的基础。如其他作品一样，这个故事是一个童话和传奇的杂糅，类似恩斯特·布洛赫（Ernst Bloch）以其独特的方式运用我们对神话和童话的区分时提到的那种糅合。

"一个童话和传奇的糅合，"布洛赫说，"包含了象喻的神奇因素，这些因素的效果恒常不变，引人入胜，但并不超绝人寰。传奇中常有道士形象，尤其是老态龙钟的道士，这就是所谓'神奇'。比如费勒蒙（Philemon）和包西斯（Baucis）这一对，安详如常却神魔地逃脱。在有道教气氛的哥特赫夫肯定也有类似的童话和传奇的联系，尽管层次更低。有某些时刻，这种联系把传奇从魔幻地点分离开来，营救了生命之火，特别是内在外在默默燃烧的人的生命之火。"神魔地逃脱"指的是列斯克夫所创造的人物系列中的佼佼者，那些正直的人。巴甫林，费格拉，戴假发者，驯熊者，助人为乐的哨兵。所有这些都是智慧和仁慈的形象，世

人的慰安，环绕于讲故事人的周围。他们确定无疑贯注着列斯克夫母亲的影像。

列斯克夫这样形容他母亲："她仁慈至极，从不忍伤害人或动物。她不食鱼肉，因为她对飞禽走兽有如此深厚的恻隐之心。我爸爸有时因此而责备她，她却答道：'我亲手把这些动物养大，它们就像我的子女一样。我能吃我的孩子吗？'她在邻居家做客也不吃肉，常说，'它们活着的时候我见过，它们是我的熟人，我能吃我的熟人吗？'"

正直人是造物的代言人，同时是造物的最高体现。在列斯克夫那里，正直人带有母性色彩，有时这个特征还出神入化。（当然，也影响了童话的纯粹性。）最典型的是他的故事《克廷：两性之灵肉哺育者》中的主角。此人是农夫，名叫彼斯昂斯基，兼具男女性别。他母亲把他当作女儿教养，达十二年之久。他的男女性器同时生长成熟，他的双性"成为上帝显灵的象征"。在列斯克夫看来，这是造物所能企及的顶峰。同时他还将其视为连接现世此在与彼岸的桥梁。这些列斯克夫的讲故事技巧重彩描绘的现世中强壮、有母性的男性形象，在青春勃发之时已从情欲的奴役中解脱出来。但是，他们实际上并不体现禁欲理想。这些正直人物的节制很少有匮乏的贬义，以致与叙述者在《孟真斯克的麦克白夫人》中所描绘的淫欲形成最基本的对照。如果说巴甫林与这个商人妇之间的种种人物形象概括了造化的繁盛品类，那么在他人物的贵贱高低的层次中列斯克夫也深掘了其底蕴。

十八

造物的贵贱高下以正直人为巅峰，等而下之渐次进入无机物的深渊。这里须注意这样一个特点：造化整体并不以人声言说，

而是借"自然之声"发言,如列斯克夫的一个最有意味的故事的题目所称。

这个故事描述一个芝麻小吏菲律甫·菲利玻维奇如何使尽浑身解数以求把一位途经小城的陆军元帅奉为上宾。他还真弄成了。这位客人开始时惊诧这卑微小吏的殷切邀请,但逐渐觉得此人似曾相识。他是谁?客人不记得了。奇怪的是主人这方也不愿自报家门,反而还日复一日延宕贵人的归期,声称"自然之声"会毫厘不爽地向他表明。如此数日,直到客人临行前准许主人的请求,要当众让"自然之声"发言。于是主妇隐退到内室,她"带回一个硕大的、闪闪发光的铜制狩猎号角,交给她丈夫。他接过号角,置唇边,似乎一刹那间变了形。他刚鼓气吹响号角,如雷声隆隆,陆军元帅就突然喊道:'停下!我晓得了,兄弟,这让我一下就认出你。你是步兵团的号兵,因为你为人老实,我派你去监视爱搞邪门的司务长。''没错,元帅大人,'主人答道,'我不想自己向你提起这事,但要让自然之声告诉你。'"

这故事中隐藏在滑稽之下的深刻显示了列斯克夫的出色幽默之一斑。在同一故事中这幽默以一种更隐秘的方式得以证实。我们得知这小吏因为人诚笃被派去监视心术不正的军需官,这在元帅认出他的结尾场景中已叙述过了。但在故事开头,我们了解到有关这主人的如下事实:"镇上所有居民都与此人相识,知道他无高官厚禄,因为他既不是政府官员也不是军官,只是一个小军需站的主管。他与鼠蚁为伴,咀嚼国家粮饷,经年累月为自家咀嚼出一座构造俨然的房舍。"显然这个故事反映了讲故事人传统的对无赖和骗子的同情,整个闹剧文学就是证明,甚至在艺术的雅座上也有一席。赫伯的所有人物,如布拉森海姆(Brassenheim Miller)的磨坊主,廷得·弗雷德(Tinder Frieder),红颜节食人等都与无赖有亲缘。但对于赫伯,正直人在世俗剧台上也扮演主要

角色,可是因为无人能真正胜任,角色总是易位转手。时而是流浪汉,时而是喋喋不休讨价的犹太商贩,时而是智力驽钝的人插足进来代替这角色。正直人在任何情况下都是个客串的表演,一个道德的弄姿作态。赫伯有诡辩倾向,他绝不死命坚持什么原则,但也不排斥原则性,因为任何原则都有为正直者借用之时。我们可以将此与列斯克夫的态度相比较。列斯克夫在其《关于克罗采奏鸣曲》这一故事中写道,"我意识到我的思想是来源于一种讲究实际的人生观,而不是根据抽象的哲理或崇高的道德,但我仍习惯于按我特有的方式思索。"当然,比起赫伯世界里的道德事端,列斯克夫作品中的道德劫难,犹如默默流淌的伏尔加河之于欢快奔突、水花四溅的水车溪流。在列斯克夫的一些历史故事中,激情的摧毁力恰如阿喀琉斯的愤怒或哈根的仇恨。在这位作家眼前,人间会如此怵人地黯然失色,如此堂皇地举起魔杖,这真是令人惊异。列斯克夫显然理解使他接近悖论式的伦理观的心态,这也许是他与陀思妥耶夫斯基的绝少相似之一。在《来自远古的故事》(Tales from Olden Times)中,蛮荒的自然力肆其暴虐,残酷至极,但正是神秘冥思者有意将此惨烈视为由极端堕落的低谷升至圣域的转机。

十九

列斯克夫愈是下降潜入造物的低层,他对事物的看法就愈是邻近神秘。如下文所示,在这点上有许多例证揭示了讲故事人内在本质的特性。当然,闯进无机自然深层的作家寥寥无几。在现代叙述文学中,很少讲故事者的声音像列斯克夫的故事《绿宝石》那样响亮清澈,而无名讲故事者却先于一切文学而存在。这故事描绘一种未经雕琢的宝石:金绿宝石。虽然这宝石处于造物阶梯

的底层,但对讲故事者来说,它直接与造物的巅峰相连。讲故事的人得天之禀,能从金绿宝石中洞察出历史世界中地老天荒、生态绝迹的启示。讲古人就生活在此世界中。这个世界就是亚历山大二世的世界。讲故事者或者说列斯克夫授之以自己智慧的那个人,是个钻石雕匠,名叫温哲。他的技术已臻至完善。我们可以把他与杜拉的银器匠相提并论,本着列斯克夫的精神说,最优秀的艺匠掌握了深入造化冥冥内庭的途径。这宝石雕匠是虔诚的肉身显现。故事这样描述他:"他突然挤捏我戴着镶金绿宝石戒指的手,这宝石据称在人造光亮下能闪闪发红光。他喊道:'瞧,就是它,会预言的俄国宝石!狡猾的西伯利亚宝石,它总是绿荧熠熠,有如希望,只是到傍晚才浸润血色,世界肇始就如此。但它长年隐秘,深藏地底,直至亚历山大俄皇登基之年,一个魔法师到西伯利亚寻求此石,它才愿见天日。这魔法师……''你胡说什么,'我打断他,'这宝石根本不是魔法师发现的,而是一位大学者叫诺基斯克找到的!''就是一个魔法师,我告诉你,就是魔法师!'温哲声嘶道,'瞧瞧,这宝石,里头有绿色的黎明和血红的黄昏……它是命运,是尊贵的沙皇亚历山大的命运!'说着说着,老温哲面向墙壁,头支在胳膊上……啜泣起来。"

恐怕最能使人接近这一意味深长故事之真谛的,莫过于瓦雷里在一个与此无关的场合说过的一句话。瓦雷里在研究一位创作丝绣人像的女艺术家时说:"艺术的观察可以企及几近神秘的深层,被观察之物失去了它们的名称。光和影融合成十分别致的体系,提出十分独特的问题。这些问题既不依赖于知识也不是出自什么实践,而纯粹由某人的灵性、眼光和手艺的和谐获得其存在和价值。这种人天生就能洞悉这样的体系,并在内心自我中将其创造出来。"

寥寥数语,便将心、眼、手连在一起,三者的互动协调形成

了一个实践。我们对这一实践已经很陌生。手的功夫在生产中越来越卑微,在讲故事中的地位也日渐荒废。(说到底,在感性方面,讲故事绝不仅仅是喉音的功夫。在地道的讲故事艺术中,手势的作用不小。工艺练就的手势以千差万别的姿态支撑着表达的意义。)瓦雷里这句话中呈现的古老的心、眼、手协调一致也属于工匠,讲故事艺术安家落户之处都能遇见这种协调。事实上,我们可以深一步追问,讲故事者对他的素材——人类生活的关系本身是否正是工艺人之于工艺品的关系?讲故事人的工作恰恰是以实在、实用和独特的方式塑造经验的原材料——自己和他人的经验。如果我们把谚语视为一则故事的表意符号,那么这种塑造过程可以最充分地由谚语来体现。一句谚语是伫立于一则古老故事旧址的废墟,其中一则教训缠绕着一个事件,有如青藤爬满了墙垣。

如是观之,讲故事的人便加入了导师和智者的行列。他拥有教诲,但这不像俗谚那样只适用几个场合,而是像智者的智慧普遍皆准。讲故事者有回溯整个人生的禀赋。(顺便提一句,这不仅包括自己经历的人生,还包含不少他人的经验,讲故事者道听途说都据为己有。)他的天资是能叙述他的一生,他的独特之处是能铺陈他的整个生命。讲故事者是一个让其生命之灯芯由他的故事的柔和烛光徐徐燃尽的人。这就是环绕于讲故事者的无可比拟的气息的底蕴,无论在列斯克夫、豪夫(Hauff)、爱伦·坡和斯蒂文森(Stevenson)都是如此。在讲故事人的形象中,正直的人遇见他自己。

弗兰茨·卡夫卡
逝世十周年纪念*

波将金①

有这么一个故事：波将金一度患了严重的、多少是有规则地反复出现的精神抑郁症，在犯病期间不准许任何人接近他，严禁任何人进入他的卧室。在宫廷里，没有人敢提起他有病，因为人们都知道，即使是暗示一句也会引起卡塔琳娜女皇②的不悦。有一次，总理大臣的这种抑郁症发病的时间特别长，结果造成了严重的失误。文件柜里堆满了文件，女皇要求速办，而没有波将金的签字却又无法处理。高级幕僚们个个束手无策，一筹莫展。这时，一个名叫苏瓦尔金的小办事员偶然来到总理府的前厅，聚首在那里的枢密院官员们，照例在抱怨不休。"出了什么事情，诸位

* 本文"Franz Kafka—On the Tenth Anniversary of His Death"，德文原刊 *Judische Rundschau*，1934。第一、三两文《波将金》、《驼背小人儿》由王庆余、胡君亶中译，第二、四两文《童年小照》、《桑丘·潘沙》中译者为王斑。本文所有注释均为中译注。

① 波将金（Potemkin，1739—1791），俄国侯爵，政治家和军事统帅，卡塔琳娜二世的宠臣，1783年吞并克里米亚。

② 卡塔琳娜二世（1729—1796），俄国沙皇彼得三世之妻，1762年登基为皇。在她统治期间，俄国吞并了克里米亚，三次瓜分了波兰。

阁下？我可以为诸位效劳吗？"苏瓦尔金迫不及待地问道。人们向他说明了情况，并遗憾地表示用不上他。苏瓦尔金却回答说："先生们，假如就这点事儿，那就请交给我来办好了，我恳求你们。"枢密官们觉得这倒未尝不可，于是就同意这样办了。苏瓦尔金将公文包夹在腋下，穿过大厅和走廊，走向波将金的卧室。他非但未敲门，甚至连脚步都没有停，就去拧门把手，门恰好未锁。在这间半明半暗的卧室里，波将金身穿一件旧睡衣，正坐在床上啃手指甲。苏瓦尔金走近写字台，把羽笔蘸上了墨水，一句话未说就把笔递到波将金手中，把最需急办的文件放到他的膝盖上。波将金像在睡梦中一样，痴呆地瞥了这个闯进来的人一眼，就签了字，接着签署了第二份文件，乃至所有文件。待他签好最后一个文件后，苏瓦尔金夹起文件包，像来时一样毫无表示，转身离开了这间屋子。他高兴地挥动着文件，来到前厅。枢密官们一起向他蜂拥而来，从他手中接过文件。大家都屏住呼吸，深深地向文件鞠了个躬。大家都沉默了，发呆了。这时，苏瓦尔金走上前来，迫不及待地问各位大人为何如此惊异不止。这时，他也看到签字。每份文件上签的都是：苏瓦尔金，苏瓦尔金，苏瓦尔金……

这个故事像一个先驱，比卡夫卡的作品早问世二百年。笼罩着这个故事的谜就是卡夫卡。总理大臣的办公厅、文件柜和那些散发着霉气的、杂乱不堪的、阴暗的房间，就是卡夫卡的世界。那个把一切都看得轻而易举、最后落得两手空空的急性子人苏瓦尔金，就是卡夫卡作品中的K。而那位置身于一间偏僻的、不准他人入内的房间里、处于似睡非睡的蒙眬状态的波将金，就是这样一些当权者的祖先：在卡夫卡的笔下，他们是作为阁楼上的法官、城堡里的书记官出现的，他们尽管身居要职，但是却是些已经没落或者更确切地说正在没落的人。不过，在那些最下层的人和最腐朽的人——看门人和老态龙钟的官员眼里，他们还是威风

凛凛的。他们靠什么浑浑噩噩地混日子？也许，他们是那些用双肩支撑着地球的阿特拉斯③ 巨神的后代？也许，他们正因为如此才把头"向胸前垂得这样低，使人们几乎看不到他们的眼睛"，如肖像上的城堡守护者或者独自一人时的克拉姆？不过，他们所支撑的不是地球，而最平凡琐碎的东西就已有足够的分量了："他的疲惫不堪是格斗士在格斗后所感到的筋疲力竭，他的工作是粉刷官员办公室的一角。"乔治·卢卡奇曾说过：今天，为了能制作出一张像样的桌子，就必须具备米开朗基罗的建筑学天才。如果说卢卡奇思考的是时代，那么，卡夫卡思考的则是年代。他在粉刷时需要触动的是一个时期，而这还是以极不明显的手势表现出来的。卡夫卡的人物更多的是常常出于莫名其妙的原因就鼓起掌来。顺便还必须指出，这些手"实际上是汽锤"。

通过持续不断的和缓慢的运动下降或上升的，我们认识了这些当权者。他们从陷得最深的腐败中，即从他们父辈那里崛起的时候，最令人生畏。儿子为自己迟钝的、年老体弱的父亲刚刚虔诚地祈祷过，现在安慰他说："你安心休息吧，我给你盖好了。"——"不要！"父亲喊道，以这样的回答来顶撞他，并用力将被子一推，以致被子全给掀掉了，老头子直立在床上，仅用一只手轻轻地摸着天花板。"你想把我盖起来，这我知道，小崽子，可是我还是没有被你盖住。我还有最后一把力气，对付你还绰绰有余的，也许还用不了！……值得庆幸的是，父亲不用人教就能看穿他的儿子。"……他站在那里悠荡着腿，怡然自得，他为自己有了这样的见识而得意非凡……

"现在，你该知道天外有天了吧，到目前为止，你只知道你自

③ 阿特拉斯（Atlas），希腊神话中提坦巨人之一，以其头和手（一说用双肩）在世界极西处顶住天。

己!你本来是一个无辜的孩子,但是,你更是一个魔鬼式的人!"这位父亲由于抛开被子的负担也就甩掉了一种世俗的负担。为了使父与子这一古老的关系活跃起来并产生重大后果,他不得不使整个时期都动起来。确实,后果何其重大!他判处自己的儿子以死罪——溺毙。这位父亲是一个惩罚者。他像法院官吏一样,承担着罪责。许多迹象表明,在卡夫卡看来,官吏的世界和父亲的世界是一模一样的。不过,这种相似性并不会给父亲们带来荣耀。迟钝、腐朽和肮脏充斥着这个世界。父亲的制服上到处都有污点;他的内衣也是不洁净的。肮脏就是官吏们的生活要素。"他们感到不可理解的是,为什么还要有党派之间的交往。""'为了把门前的台阶弄脏',一位官吏曾这样——看样子是在气头上——回答了这个问题,不过,这对他们说来一直是很清楚的。"如果把官吏们都看作是大寄生虫,那么,从这个角度来看,不干不净确实可以说是官吏们的属性。这当然不适用于那些经济关系,而只适用于那些有关理智和人道的力量——这一伙人正是靠这些力量活着。同样,卡夫卡笔下这个特殊家庭中的父亲也是靠其儿子维持着自己的生命,像一个巨大的寄生虫附着在儿子身上。他不仅消耗着儿子的力量,而且吞噬了他的生存权利。这位作为执法者的父亲,同时又是原告。他责备儿子犯的罪行似乎是某种原罪。因为,卡夫卡所描绘的这种罪行,如果主要不是针对儿子,会是针对谁呢?"原罪,即人所犯的古老的不法行为,就表现为人无休止地发出的非难:人们对待他不公正,对他犯下了原罪。"如果不是由儿子责备老子犯了这种原罪,即犯了留下一个后代的罪过,那又该责备谁呢?这样一来,似乎儿子成了有罪的人了。不过,人们不应该从卡夫卡的这句话中得出结论说,这一指控是有罪的,因为它是错误的,卡夫卡在任何地方都没有说过这种指控是不对的。这里正在审理的是一件永恒的诉讼案,没有什么比揭发出父亲运用了

这些官吏,即法庭当局的同情,更糟糕的了。在这些人身上,无止境的腐败并不是最坏的东西,因为这些人的内核就具备这样的特性:由于他们受贿,这就为人道提供了唯一的一线希望。尽管法庭有法令,但是人们读不到它们……K曾猜测说,"人们不仅会受到无罪判处,而且是受到无知判决,这就是这种法制的特点之一。"在史前时期,法令和解释性的法规都不是成文法。人们可能不知不觉地就触犯了它们,犯下了罪。不过,毫无所知的人犯罪,纵然是十分不幸的,但是从法律的角度来看,犯罪的出现不是偶然的,而是命中注定的——命运在这里是以其模棱两可的形式出现的。赫尔曼·科恩④在一篇论述古人命运观的短文中称命运是一种"不可逃避的认识",看来促成和引起这种犯罪和堕落的正是其制度本身。对K提起诉讼的法制,也是如此。这就使我们追溯到十二铜表法⑤以前的史前时期,那时取得的最初成就之一就是有了成文法。这时,尽管在法令全书里有了成文法,但仍然是保密的,因此史前时期更是有恃无恐,可以更加肆无忌惮地进行统治。

官场的情形和家庭的状况,在卡夫卡的笔下是以各种各样方式相互交织在一起的。在城堡山麓的一个村庄里,人们都晓得一句流行语,它像一盏明灯照耀着人们的路。"这里流行着一句话,也许您晓得它:'官方的决定就像年轻的姑娘一样胆怯。'""这是一个很好的观察,K说……一个很好的观察,这种决定可能还有其他特点同姑娘是一致的。"其最突出的一点是,它们像K在《城

④ 赫尔曼·科恩(Hermann Cohen,1842—1918),德国哲学家,新康德主义马尔堡派的主要代表人物,著有《哲学的体系》、《康德的经验论》。

⑤ 十二铜表法,亦称十二表法,是公元前5世纪中叶罗马共和国颁布的法律,是已知的罗马法中最早的成文法。

堡》(The Castle)和《审判》(The Trial)中所遇到的那些怯懦的、像眷恋床一样沉溺于家庭的淫荡的姑娘们一样，依附于各方。她们在 K 的生命旅途中亦步亦趋地伴随着他；下一步并不困难，如同征服一个酒吧女招待一样轻而易举。"他们相互拥抱在一起，她那娇小的身躯在 K 的手臂里激动得滚烫，他陷入了陶醉之中。K 一再试图摆脱出来，却总是徒劳。他向前滚动了几下，就砰的一声滚到了克拉姆的门前，他们就躺在积着残酒的坑坑洼洼的地上和地板上的垃圾里。在那里，又消磨了几小时……K 一直有这样一种感觉：他仿佛迷失了方向，湮没在一个从未有人涉足过的陌生之地——在这里，就连空气也缺乏家乡空气的成分，人们因处处感到陌生而窒息死亡，这种引诱富于极大的魅力，使你只能继续向前走，进一步陷入迷茫。"关于这种陌生之地，我们还会再谈到。不过，值得注意的是，这些娼妓一般的女人从来都不是打扮得漂漂亮亮地出现在人们面前，相反，在卡夫卡的世界里，美丽只出现在隐蔽的地方：比如在被告身上。"不过，这是一种在某种意义上可以说是奇异的自然科学现象……使她们变得漂亮的，不可能是罪过……使她们变得现在这样漂亮的，也不可能是恰如其分的惩罚……而只能是那种以某种方式强加给她们的、对她们的审判。"

　　从《审判》可以看出，这种诉讼对被告说来，常常是毫无希望的。即使存在被宣判无罪的希望时，也是毫无希望的。也许，正是这种绝望使得人们感到卡夫卡的这些独一无二的人物是美的。至少这一点同马克斯·布洛德（Max Brod）所提供的一次谈话是非常一致的。他写道："我回忆起同卡夫卡的一次谈话，话题是从当今的欧洲和人类的腐败开始的。他说：'我们都充满了虚无主义思想，充满了自杀的念头——而这些念头是在上帝的脑子里出现的。'这使我首先想到了灵知对世界的认识。——上帝就是凶恶的

造世主，世界就是它所制造的人类腐败的典型。他说：'噢，不，我们的世界仅仅是上帝的一种坏情绪的产物，他倒楣的一天而已。'——'这么说，除了世界这个表现形式之外，还是有希望的？'——他笑了：'噢，有充分的希望，无穷无尽的希望——只不过不属于我们罢了。'"这些话架起了一座桥梁，它可以通向卡夫卡的那些摆脱了家庭的圈子，也许还有希望的、极其特殊的、独一无二的形象。这不是指那些动物，更不是指那些像"猫羊"之类的杂种，或者臆造出来的东西，相反，所有这些仍然处于家庭羁绊之中。格里高尔·萨姆沙（Gregor Samsa）恰恰是在父母的家里醒来后变成了大甲虫，是不无原因的；那个不伦不类的奇怪动物，是父亲财产中的一件遗产，也是不无原因的；这怪物成了父亲的一桩心病，也是不无原因的。但是，那些"助手们"实际上却不属于这个范畴。

这些"助手们"属于那个贯穿于卡夫卡整个作品中的人物群。属于这个家族的，有在《观察》中被揭发出来的骗子手，作为卡尔·罗斯曼的邻居深更半夜出现在阳台上的大学生，以及那些居住在南方那个城市里的、永不知疲倦的愚人。笼罩着这些形象的朦胧之光令人想起照射在罗伯特·瓦尔瑟[6]（长篇小说《助手》的作者，卡夫卡非常喜欢他）那些小剧作中的人物身上的摇晃不定的光亮。在印度神话中有种神异动物，总是处于永不完善的境界。卡夫卡笔下的助手也属于这一类型；他们既不属于任何其他形象范畴，正如卡夫卡所说，他们同巴纳巴斯相似，而巴纳巴斯是一个信使，他们尚未彻底脱离大自然的襁褓，因此，"在地上的一个角落里，在两件破旧的女裙上安居下来。他们尽量少占空间，以

[6] 罗伯特·瓦尔瑟（Robert Walser, 1878—1956），瑞士德语作家，精神病患者，作品在第二次世界大战后被发现，被认为是卡夫卡的先驱。作品中充满怪诞与幻想。

此……为荣……从这个意义上说,他们在咿呀学语和咯咯笑声的伴随下进行着各种尝试,挥舞着手臂和腿脚,蜷缩到一起。因此,在朦胧之中,人们只看到在角落里有一个大棉团。"对他们及其同类,即未成年的和愚笨的人说来,尚存在着一线希望。

从这些信使的行为中所看到的温和可爱的和无拘无束的东西,就是令人感到压抑地展示的整个造物世界的法律。没有一个创造物有自己固定的位置,有明确的和不可变换的轮廓;没有一个创造物不是处于盛衰沉浮之中;没有一个创造物不可以同自己的敌手或邻居易位;没有一个创造物不是筋疲力竭的,然而仍然处于一个漫长过程的开端。在这里,根本谈不上秩序与等级。接近于此的神话世界比起神话许诺予以拯救的卡夫卡世界来,是年轻得无法比拟的。如果说可以肯定某一点的话,那就是:卡夫卡没有被神话所诱惑。而是另一个尤利西斯(Ulysses):卡夫卡让他那射向远方的目光根本不去看那些塞壬⑦,"而对他那坚定果断的神态,她们都逃之夭夭,当临近她们时,他却看不到她们的任何踪迹了。"在卡夫卡从古代找到的祖先中,包括我们将要谈到的犹太和中国的祖先,是不应该忘记这个希腊祖先的。尤利西斯恰恰处在区别神话与童话的分水岭上。理智与计谋使神话具有某种鬼怪的特点,神话中的暴力不再是不可战胜的。童话是关于战胜这些暴力的传说。卡夫卡热爱传说,他的童话是为辩证论者写的。他把一些小的计谋融入其中,然后从中看到这样的证明:"即使是一些微不足道的、甚至是幼稚的手段,也是可解燃眉之急的。"他的短篇小说《塞壬的沉默》就是以这句话开篇的。塞壬在他的笔下是沉默不语;她们有"一件比歌唱更可怕的武器……即沉默"。她

⑦ 塞壬(Sirens),希腊神话中人身鸟足的美女神(海妖),她们住在地中海的一个小岛上,常以美妙歌声诱惑经过的海员,使航船触礁沉没。

们用它来对付尤利西斯。卡夫卡进一步讲述道，他"是相当足智多谋的，是只非常狡猾的狐狸，就连命运女神也无法窥探到他内心的秘密"。也许，卡夫卡确实发现——尽管这是用人的智慧无法理解的那些塞壬在沉默，从而在诸神面前把这个"传说的"假动作作为一个盾牌加以运用。

在卡夫卡笔下，塞壬是沉默不语的，这也许是因为在他看来音乐和歌唱是一种逃遁的表现，至少是一种可以逃脱的保证，一种我们可以从助手们大显神通的平庸世界中得到的希望的保证；这个世界既渺小，又不完善，极为平凡，然而，同时又是可以令人感到宽慰的、愚昧的。卡夫卡像一个离家外出历险的小伙子。他闯进了波将金的官府，最后在地下室的洞里碰到了那个歌唱着的老鼠——约瑟芬。关于她的特点，卡夫卡是这样描述的："她具有某些可怜的、短暂童年的气质，某种已丧失的、永不复返的幸运，不过也有今天的生命活力，具有令人不解的、然而却始终存在和不可窒息的、小小的生活乐趣。"

童年小照

卡夫卡有一张儿时的照片，珍贵而动人，记录了他贫穷、短暂的孩提时日。照片大概是19世纪的那种照相馆里拍的。馆里的帐帘、棕榈树、绣帷和画架使相室像个酷刑室，又像个宫廷。孩子大约六岁，衬着暖房似的背景，穿着一件紧绷绷的、镶边极繁复、几乎令人尴尬的童装。背景中掩映着棕榈，而且这模特儿左手托着巨大的、西班牙人戴的那种宽檐帽。似乎整个装饰的热带景致还不够燠热闷气，孩子忧郁的眼睛笼罩着为之事先安排的风景，他的大耳朵似乎在聆听景中的声息。

想成为红皮肤印第安人的热切愿望某个时候兴许消释了那巨

启 迪

大的哀愁。"要是能变成印第安人就好了!可以随时机警,跃身上马,伏身逆风而驰,不断随颤动的地面而震颤,直到丢掉马刺,因为没有马刺;放弃缰绳,因为没有缰绳。眼前的大地如修剪整齐的草原,他却视而不见,马的头和脖颈都已丧失。"这个愿望有很多意味。他觉得这愿望在美国能实现,这便泄露了天机。《美国》(Amerika)这部小说是个特例,其主人公的名字就已显示。在早期的小说中作者从不自报姓名,只是用含混不清的缩写字母代替。而此处他以一个完整名字在新大陆赢得再生。他在俄克拉何马自然剧团获得这一经验。"在一街角卡尔看到一张布告,有如下的通告:俄克拉荷马剧团今天将招聘演员,地点在克雷登赛马场,从早晨六点到半夜。伟大的俄克拉荷马剧团召唤你!只在今日,别无他时。机不可失,时不再来!有远大抱负者应成为我们中的一员!人人合格,来者不拒!想当艺术家的,请站出来!本剧团能聘用任何人,人人可在团里各得其所!有心参加者,本剧团在此恭喜道贺!但要赶快行动,才能在半夜前加入!一到零点,大门关闭,不再敞开!谁不相信我们,谁就会倒楣!奔向克雷登!"这通告的读者是卡尔·罗斯曼(Karl Rossmann),卡夫卡小说的主人公K第三次、亦是较快乐的显形。俄克拉荷马剧团其实是个赛马场,快乐在那儿等着他,恰如愁闷在他房间里狭窄的地毯上侵袭他。在地毯上他东奔西窜"像是在赛马场"。自从卡夫卡写下他"关于文雅赛马师的思考";自从他让新律师拾级登上法庭的台阶,高抬着腿,蹒跚着抵达大理石的圆形法庭;自从他让"乡间小路上的儿童"双臂相交,大跨步在乡间游荡,他就一直对这身影很熟悉。甚至卡尔·罗斯曼,睡意蒙眬,心不在焉,也常常从事那"过高的、费时的、无用的跳跃"。因而他只能在赛马场上使他的愿望有的放矢。

这个赛马场同时也是个剧场,这就形成一个谜团。然而,这

神秘的场所和卡尔·罗斯曼脱尽神秘、清晰透明、纯而又纯的形象却是相融合的。卡尔·罗斯曼清纯透亮，即没有什么特性。正如法朗兹·罗森茨维格（Franz Rosenzweig）在《赎救之星》中说的，中国人在精神方面"脱去了个人的特性。智者的概念模糊了性格的个体性，孔子便是一个经典的范例。他是一个真正无个性的人，即一个众庶皆备于我的人……赋予中国人明显特性的是与个性不同的东西———一种极原初的感情的纯净"。无论我们在理念上如何解释，这种感情的纯净可以用来精微地衡量姿态举动。俄克拉荷马自然剧团使人联想到拿腔作态的中国戏剧。这戏剧最有意味的功能之一是把事件消解进举动姿势的组成部分。我们甚至可以进一步说，卡夫卡大部分短文和故事只有在俄克拉荷马自然剧场搬演成举手投足的姿态时，才能充分地轮廓清晰。唯其如此我们才能确认，卡夫卡的全部作品构成了一套姿势的符码。对于作者，这符码起初并没有明确的象征意义，但他在变换流转的语境和组合的尝试中力求获得这种意义。戏剧便是这种组合理所当然的场所。在一篇未发表的论《弑兄案》的评论中，文纳·克拉夫特极有见地地把这个小故事视为景观的事件。"剧情就要开始，实际上由铃声宣布，这都顺理成章地发生了。维斯离开他办公室所在的大楼。作者清楚地表明，门铃'太响，不像门铃声，铃声响彻城镇上空，直冲云天'。"恰如这铃不像门铃，其声响彻云霄，卡夫卡人物的举止姿态对我们习以为常的环境也过于强烈，闯进了更广阔的地域。卡夫卡的驾驭水平越高，就越是拒绝让这姿势适合日常情境，越是不予解释。我们在《变形记》（The Metamorphosis）中读到，"从桌上，自上而下对雇员说话，是个奇怪的姿态，而老板耳背，雇员还得靠上前。"《审判》就已经放弃了描述心理动机。在最后一章，K停留在教堂座位的第一排，"但牧师似乎还觉得他离得太远，伸出一双手用弯曲的食指指着讲坛前某处。K按这指

示上前,在那块地方他得把头远远地往后仰才能看到牧师。"

马克斯·布洛德说过,"对于他,十分重要的、具有那种现状的世界是隐而不显的。"卡夫卡对姿态最是视而不见。每个姿势本身都是一个事件,甚至可以说是一出戏剧。这戏剧发生的戏台是世界剧场,冲着天堂开放。另一方面,这天堂仅是背景,欲探索其内在法规就如把戏台的布景画镶上框架,挂在画廊供人欣赏。如艾尔·格里克(El Greco),卡夫卡在每个姿势后面撕开一片天空;也如格里克这位表现主义艺术的典范,姿态在卡夫卡那里最为关键,是事件的中心。对敲响别墅大门有责任的人吓得走动时身躯都弯曲起来,这是中国演员表演恐惧的方式,但并没有人惊惧。在其他篇章中K自己也进行一些表演,但并没有充分自觉。"慢慢地,他的眼睛并不往下看,而是谨慎地抬起。他从桌上取下一份文件,搁在手掌上,慢慢将文件交给那位先生,同时自己也站起来。他心中茫茫然,做出这姿势只是觉得一旦他提交了彻底免罪的请求,就得如此动作。"这动物似的姿势糅合极端的神秘于极端的简洁。我们可以读了很多卡夫卡的动物故事而浑不知这些故事根本不涉人事。当我们遇见动物的名字,像猴子、狗、地鼠,我们从书中惊起,意识到这已远离人世的大陆。卡夫卡总是如此,他使人的姿势剥离传统的支持,然后提供一个令人寻思不尽的命题。

奇怪的是,即使发端于卡夫卡的哲理故事,这种寻思也绵绵无期。以《在法律面前》这一寓言为例。读过《乡村医生》的读者,也许对故事中混沌不明之处印象极深。但这会将他引到此寓言里卡夫卡有意要诠释的所在,让他深思不绝吗?《审判》中的牧师是这么做了。在一个意味深长的时刻,似乎小说除了寓言的展开别无他旨。"展开"具有两层意义:蓓蕾绽开为花朵,此一义。但我们教小孩折叠的纸船一展开就成一纸平面,此第二义。后一

义的展开真正适于寓言。将寓言展开抚平,把意义攥在手心,这是读者的快乐。然而,卡夫卡的寓言则是前一义展开,如花蕾绽开成花朵。这就是之所以他的寓言的效果类似诗章。这并不是说他的散文篇什完全属于西方散文形式的传统。它们之于哲理教训,更近似犹太法典的传说之于法律经典。他的散文不是寓言,但又不容许望文生义。它们易于延引摘录,可以用于澄清意义。但是,我们何尝拥有卡夫卡的寓言故事可以阐明的教训,拥有K的姿态和动物的举止可以澄清的哲理?这哲理教训根本不存在。我们只能说时不时发现一些暗示:卡夫卡也许会说这是传递教训的遗迹,而我们也同样可以将其意义视为预备哲理的先兆。无论如何这关乎人类社会中如何组织生活和工作。此问题对卡夫卡愈是晦暗难解,他愈是穷追不舍。如果拿破仑在艾福特与歌德的著名谈话中认为政治可以取代命运,作为这观点的翻版,卡夫卡将社会结构视为命运。不仅在《审判》和《城堡》中卡夫卡在庞大的官僚等级制中面对这命运,而且在更具体的、艰巨得无法估量的建筑工程中也瞥见命运。在《中国的长城》(*The Great Wall of China*)中他描述了这令人敬畏的建筑计划的模式。

"这城墙将作为防卫,应历时久远。因此建筑上精益求精,运用了记载中所有时代、所有民族的建筑智慧。建筑者的个人责任感不可一日松懈,这是完成工作不可缺少的条件。当然,搬土运石的劳役可雇用目不识丁的劳工,国人中男人、女人、儿童,凡是想卖力挣钱者皆可征用。但即使是监督四个劳工也要有一个经过建筑行业训练的人……我们——这里我以众人的名义说话——并不了解自己,直到细读了上方的指令才顿开茅塞。我们于是发现,没有这个领导,无论我们的书本知识还是常识都不足以承担通力合作的整体计划中最微小的任务。"这样的组织有如命运。梅特尼科夫(Metchnikoff)在他著名的《文明和历史河流》中勾画

了这种巨型组织。他的文字可以出自卡夫卡的手笔。"大运河和黄河堤坝,"他写道,"肯定是几世几代精密组织的联合劳作所成。在这种不寻常的情况下,挖沟或筑坝时最微小的不慎和自私的行动,都会成为社会性的罪恶,变成广泛社会灾祸的源头。结果,一条赋予生命的河流,以死亡的痛苦为代价,要求大多互不相识,甚至互怀敌意的人群紧密地、长期地合作。它给每个人判以苦役。这工作的用途只有经漫长的时间才能揭晓,其设计对一个普通人来说常常是不可理喻的。"

卡夫卡愿为普通人中的一员。他时时处处被拥挤到理解的极限,他也喜欢把别人推向这极限。有时他似乎与陀思妥耶夫斯基的大判官一样声称:"这样我们面对着一个无法理解的奥秘,我们才有权传布它,让人民懂得,重要的不是自由和爱,而是谜团,是秘密,是他们必须俯首听命的神秘,要俯首听命,无须思考,甚至可以昧着良心。"卡夫卡并不总是回避神秘主义的诱惑。他日记中有一则写到他遇见鲁道夫·施坦纳(Rudolf Steiner)。在发表的版本中这段描述至少并不反映卡夫卡对施坦纳的态度。他是避免采取明确的立场吗?他对待自己作品的态度当然不排除这一可能性。卡夫卡有为自己创造寓言的稀有才能,但他的寓言从不会被善于明喻者所消释。相反,他尽一切可能防备对他作品的诠释。读者在他作品中得小心谨慎而行。我们得牢记卡夫卡诠释上述寓言时显示的阅读方式。他的遗嘱是另一个例子。鉴于当时情形,卡夫卡要销毁他的文学遗著的嘱咐真是深不可测,应与法律前的守门人的回答同样仔细地推敲掂量。兴许,卡夫卡在世时每天都困扰于不可解决的行为方式问题,困惑于无从译解的言传交流,临终时有意让他同代人尝尝他们自制的药丸。

卡夫卡的世界是人世的剧场,他认为人一生下来就上了戏台。布丁的真味在于人人都被俄克拉荷马剧团录用。入门的条件是什

么无从确定。表演才能是最明显的标准,却好像无足轻重。但这可以用另一种方式表达:申请人所应具备的条件是能自我表演。他们若有必要能够达到自称能胜任的角色,这已是不可能。扮演这些角色的人们在自然剧场中寻求一个位置,恰如皮兰德娄(Luigi Pirandello)的六个人物寻找一个作者。对所有这些人这个剧场是最后的庇护所,亦不失为他们的拯救。拯救并不是存在的奖金。如卡夫卡所言,对一个前程"被自己的前胸骨阻塞的人",拯救是最后的逃脱之径。这剧团的法则包含在《致学院的报告》中的一个不起眼的句子里:"我模仿人们,因为我在寻找出路,别无他意。"在审判结束前,K多少领会了这一层。他突然转向戴着大礼帽来押他的两位先生,问道:"'你们在什么剧团演戏?''剧团?'一位先生问道,嘴角痉挛抽搐,转向同伴欲求解答。但这人的反应却像个哑巴挣扎着克服顽疾。"两个都没回答这问题,但很明显问题击中了要害。

 在覆盖白布的长桌边所有参加自然剧场的人都吃饱喝足了。"他们都又高兴又兴奋。"为了庆祝,跑龙套的扮演天使。天使站在有飘洒装饰、内设梯子的高台上:这些乡村教堂的集市节目,或者儿童的表演,也许扫净了前面提到的穿得紧绷绷、镶边极繁复的男孩眼中的哀愁。但由于翅膀由绳子扎上,这些天使兴许是真的。这些天使的前身已在卡夫卡的作品中出现。其一是个表演杂技的主持人。他爬上行李架,挨近一个在荡秋千、为"初次哀愁"所困扰的艺人。主持人抚摸他,把脸贴上艺人的脸,"结果沾湿了艺人的眼泪"。另一个是守护神或法律监护人,在"弑兄事件"之后护卫着凶犯史玛,将他带走。他们蹑足轻步,史玛的"嘴紧压在警官的肩头"。卡夫卡的《美国》以俄克拉荷马的乡村典仪终结。"在卡夫卡那里",索玛·摩根斯特恩(Soma Morgerstern)说,"有种乡村的气息,所有宗教创始者亦如此。"老子对虔诚的

启 迪

表达于此更富意味。卡夫卡在《邻村》中提供了完美的描述。"邻村或依依可见，鸡犬之声相闻。据称乡民足不远行，终老而亡。"这就是老子。卡夫卡写寓言，但他并没有建立宗教。

我们可以看看城堡山脚下的那个村庄，K 宣称的土地丈量员的职业从此处那么神秘而出其不意地得以证实。马克斯·布洛德在《城堡》的跋语中提到，卡夫卡描写城堡山脚下这村庄，心里想的是一个具体的地方：位于艾兹·盖堡格的苏劳。然而我们就中能辨认出另一个村庄。这是犹太教法典的传说里的一个村庄。一位犹太教士在回答为什么犹太人在星期五预备过节晚宴的问题时叙述了这个传说。传说中一位公主流离家园亲人，远居一个村落，不懂当地语言，日日香消玉殒。一日，公主收到一封信，说她的未婚夫并没有忘怀她，已经上路来此地接她。这未婚夫，教士说，就是救世主弥赛亚。公主是灵魂，她住的村庄是躯体。她为未婚夫准备了一顿饭。因为在她不懂语言的村里这是唯一可以表达快乐的方式。这个犹太法典中的村庄深扎于卡夫卡的世界。现代人生活在他的肉体中，恰如 K 住在城堡山下的村庄。肉体剥脱，离他而去，对他怀有敌意，兴许一个早晨醒来，发现自己变成了虫豸。流放，他自身的流放，已经完全统摄了他。这村庄的气氛在卡夫卡周遭飘忽，这就是他为何无意建立一个宗教。乡村医生的马匹居住的猪圈；克兰嘴上叼着雪茄。枯坐饮啤酒的那间闷人的密室；一叩响必致灾祸的别墅大门——所有这些都属于这个村庄。村庄的空气染上了衰败、烂熟老朽的成分，带有构成这种腐臭杂烩的因素。这就是卡夫卡一生在其中呼吸的空气。他既不是预言家又不是宗教奠基人，怎么能在这种空气中幸存呢？

驼背侏儒

很久以前，人们了解到，克努特·哈姆松（Knut Hamsun）经常在他住处附近那座小城的地方报纸的读者信箱栏里发表自己的见解。就在数年前，在这座小城里，陪审法庭审判了一个杀死自己新生婴儿的侍女。她被判处监禁。不久之后，这家地方报纸发表了哈姆松的意见。他宣称自己将离开这座城市，因为它没有对那个杀害自己婴儿的母亲判以最严厉的刑罚——即使不是绞刑，也得判无期徒刑。光阴荏苒，又过了数年。《大地福音报》照旧出版发行，又报道了关于一个侍女犯了同样罪行的消息，她受到了同样的惩罚，如读者清楚地看到的那样，当然不应该受到最严厉的惩罚。

卡夫卡在《中国的长城》一文中留给我们对此的反应，促使我们有必要回忆一下这个事件，因为未及这部遗著出版，就有人针对这些反应写出了卡夫卡评论，热衷于对这些反应做出解释，是为了在他的主要著作上少花点力气。对卡夫卡的著作做出根本错误的评价的有两条途径：顺乎自然的评价是其一，超越自然的评价是其二；这两种方式——不论是心理学分析方式，还是神学分析方式，同样都没有抓住本质的东西。第一种方式以赫尔穆特·凯泽（Hellmuth Kaiser）为代表，采取第二种方式的现在有为数众多的作者，如汉斯—约阿希姆·舍普斯[⑧]、伯恩哈德·朗格、格勒图森[⑨]。

[⑧] 舍普斯（H. J. Schoeps），德国哲学家，生于1909年，1947年起任教授，讲授宗教、精神史，著有《犹太宗教哲学史》。

[⑨] 格勒图森（Bernhard Groethuysen，1880—1946），德国哲学家，先在柏林任教授，后迁居巴黎，著有《法国革命的哲学思想》等。

启迪

维利·哈斯⑩也应归属于这一派,虽然他从一些我们将要论及的较大的方面提出了一些关于卡夫卡的颇有启示的看法。然而,这也未能阻止他根据一种神学的模式来解释卡夫卡的全部著作。他对卡夫卡作了这样的评论:"他在其伟大的长篇小说《城堡》中表现的是上层的权势,即仁慈的范畴,而在另一部同样是伟大的长篇小说《审判》中表现的倒是下层的权势,即法庭和惩罚的范畴。在第三部长篇小说《美国》中,则尝试着以极严格的文体表现这两者之间的范畴,即尘世间的命运及其向人提出的极高的要求。"我们可以把这一评论中的第一部分看作是自布洛德以来的所有卡夫卡评论的共同财富的一部分。比如,伯恩哈德·朗格就根据这种观点写道:"只要可以把《城堡》视为仁慈的所在地,那么,从神学的角度来看,这种徒劳的努力和尝试只能意味着上帝的仁慈是无法由人随意地得到和强行取得的。烦躁与心急只会妨碍和打搅神圣的平静。"做这样的解释是很容易的;然而,根据这种解释,越向前去探索,就越显然是站不住脚的。最清楚不过的是维利·哈斯,他曾说过:"卡夫卡既是克尔恺郭尔(Kierkegaard)又是帕斯卡⑪的……产物,甚至可以称他为克尔恺郭尔和帕斯卡的唯一合法继承人。这三个人探讨的是一个同样艰难、极其困难的宗教上的基本问题:人在上帝面前永远是无理的……卡夫卡的上层世界,他的那个所谓《城堡》以及那些不可捉摸的、庸庸碌碌的、难以对付的和十分贪婪的官吏们,他的那个奇怪的天堂——这一切正在同人进行着一场十分可怕的游戏……可是,人甚至在这个上帝

⑩ 哈斯(Willy Haas, 1891—1973),德国文学评论家,电影剧作家。第二次世界大战期间流亡布拉格,是卡夫卡在文学界的朋友之一。战后,担任《世界报》文艺评论员。

⑪ 帕斯卡(Pascal, 1623—1662),法国科学家、思想家、散文作家。

面前也是根本无理的。"这种神学甚至远远落后于安塞姆·冯·坎特伯雷⑫的论证学说,属于粗疏的空论范畴,而且甚至同卡夫卡原话的意思根本不相符。《城堡》恰恰写道:"单个的官吏能够宽恕人吗?这,也许只有当局才能做到,然而,看来当局也不能宽恕,只能进行判决。"这样的路,很快就会自行堵塞,变成死路的。德尼·德·隆日蒙(Denis de Rougemont)认为:"所有这一切并不是心中没有上帝的人的悲惨境遇,而是这样一种人的悲惨境遇:他们尽管依附于一个上帝,然而,由于他们不明了基督教义,所以并不了解这个上帝。"

从卡夫卡遗留下来的笔记中得出一些推论性结论,比哪怕只阐明一个在他的长篇和短篇小说中所出现的母题还要容易。但是,只有这些母题才能提供理解卡夫卡在创作中所探讨的这些史前时期暴力的某些启示;这些暴力当然完全可以被看作是当今世界的暴力。而且有谁能说出,对卡夫卡说来,它们是以什么名义出现的?只是一点是肯定的:他未能弄清楚它们。他并不了解这些暴力。只是在史前时期以犯罪这种形式置于他面前的镜子中,他看到的未来是以一种法庭(它支配着这些势力)形式出现的。应该怎样认识这个法庭——这是否就是上帝的最后审判?它不会把法官变成被告吧?这种审判不就是一种惩罚吗?——对此,卡夫卡并未给予回答。难道他是在期望这种审判能有所作为吗?还是他更希望将其推迟?在他遗留给我们的故事中,叙述体重新赢得了在谢荷拉查德嘴里所具有的作用:使即将发生的事推迟到来。在《审判》中,拖延成了被告的希望:愿诉讼不要演变成判决。拖延甚至对族长也是有益处的,尽管他不得不因此交出自己的传统地

⑫ 坎特伯雷(St. Anselm of Canterbury,1033—1100),英国大主教,前期经院学派的重要哲学家,提出了关于知识、教会和国家等方面的学说。

位。"我可以想象有另外一个亚伯拉罕（Abraham），他当然不可能当上族长，甚至连旧衣商都干不了，不过他会像一个餐馆跑堂那样乐于殷勤地满足祭献者的要求。但是，他无法敬献任何供奉，因为他丢不开家，他是不可缺少的人物，家中的一切都需要他去照管，天天都有事要他决定，房子尚未造好，而在房子未建成的情况下，没有这个后盾，他是不可能离家外出的，连《圣经》也看出了这一点，说道：'他要管家。'"

这个亚伯拉罕"像餐馆跑堂一样殷勤"。对卡夫卡说来，始终只能从人们的姿态中去捕捉某种东西。而这个他所不理解的姿态，恰恰构成了比喻中的晦暗不明之处。卡夫卡的作品正是从这种姿态中产生的。他对自己的作品采取了何等谨慎的态度，这是众所周知的。他在遗嘱中托付后人将它们付之一炬。这个遗嘱是任何研究卡夫卡的人都无法回避的。它还告诉我们，作者对自己的作品是不满意的；他认为自己的努力是失败的；他把自己归并到那些注定要失败的人之列。而失败的却是他的了不起的尝试：即把文学作品变成学说，并使作为比喻的文学作品重新赢得那种他认为是唯一适合于它的经久性和朴实性的特点。没有任何一位作家像他那样认真地履行了"你不要为自己画像"这一信条。

"羞耻似乎要比他存在得更为长久"——这是《审判》的结束语。这种同他的"洁身自好的感情"相一致的羞耻感，是卡夫卡的一个极强烈的姿态。不过，它有两面性：作为人的一种内在反应的羞耻，同时也是一种社会现象。它不仅可以是在他人面前感到的羞耻，而且也可以是为他人而感到的羞耻。这样，卡夫卡的这种羞耻感同控制它的生命和思想相比，同他个人的关系并不更为密切。关于生命与思想，他曾说过："他并不是为了他个人而活着，他并不是为了他个人在思考着。他似乎是在为维持一个家族而生活和思考……为了这个不熟悉的家庭……也不能将他解雇

掉。"这个不为人们所熟悉的家庭是怎样由人和兽构成的,我们不知道。不过,有一点是明确的,即促使卡夫卡通过写作去触动时代的正是这个家庭。遵循这个家庭的嘱托,他像西西弗斯⑬搬动石头那样滚动着历史事件的重负。这样,历史事件中为人们所看不到的一面见了天日。这一面,看上去令人不舒服,不过卡夫卡忍受得了,敢于目睹。"相信进步,并不意味着相信进步已实现。这样的信念不能成其为信念。"对卡夫卡说来,他所生活的时代并不比原始时期更进步。他的长篇小说表现的是一个沼泽世界,他笔下的人物还处于巴赫芬⑭称之为乱伦的阶段。这个阶段被遗忘了,并不表明它没有延续到现阶段。相反,它正是通过遗忘延伸到现代。一个比一般人的经验更为深邃的经验发现了它。"我有这样的经验,"卡夫卡在最早期的一篇文章中这样写道,"我说,这是陆地上的一种晕船病,并不是开玩笑。"难怪他的第一篇《观察》就是从写秋千开始的。卡夫卡对经验的摇摆特性进行了不懈的探讨。每一个经验都会做出让步,都会与对立的经验混同起来。"那是夏季的一个烈日,"《敲院门》开头这样写道,"我同妹妹在回家途中路过一个院子的大门。我说不清楚她是出于恶作剧或是漫不经心敲了一下门,还是仅仅举起了拳头想敲而未敲。"如有第三种可能性,就会使人们对前边发生的、起初是毫无恶意的两种动作产生另外一种看法。这是一种滋生经验的泥沼地,而卡夫卡笔下的女性形象正是从这样一些经验中产生的。她们都是一些沼泽地滋生物,如莱尼,她使劲地把"右手的中指和无名指"拉开,

⑬ 西西弗斯(Sisyphus),希腊古代神话中的一个暴君,死后附入地狱,被罚推石上山,当石头临近山顶时又滚落下来,他又得重新再推,如此循环不已。

⑭ 巴赫芬(Bachofen, 1815—1887),瑞士法律学家和文化史学家,以其《母权》一书奠定了比较法学的基础。

启 迪

"使得它们之间的皮一直扯裂到两只短短的手指的最上端的关节。""那是美好的时光,"态度暧昧的弗丽达在回首往事时这样说道,"你从没有问起过我的过去。"而恰恰是过去可以把人重新引向那黑暗的深夜,夜里在进行交媾,其"放任不羁的频繁程度",用巴赫芬的话来说,"那是为天下任何光明纯洁的势力都感到憎恶的,也是完全有理由用阿尔诺比亚斯⑮说的'低级的享乐'来称呼它的。"

只有从这点出发,才能理解卡夫卡作为小说家所使用的技巧。当小说中的其他人物要对K讲点事情时,即使是极重要或最令人感到意外的事,他们也总是顺便说出来,而且用这样一种方式:仿佛他实际上早已知道了这些事似的,仿佛没有什么新奇的东西,无非是以不惹人注目的方式提醒这个主人公再想起他已忘却的东西而已。从这个意义上讲,维利·哈斯对《审判》的进程的理解是很正确的,他说:"《审判》所写的对象,即这部令人难以置信的著作的真正主人公是忘却⋯⋯这本书的主要特征就是把自己也忘记了⋯⋯在这里,它自己也成了无声的形象,即这个被告形象,一个具有强烈思想感情的形象。""这个奥秘的中心⋯⋯产生自然犹太教",大概是不容置疑的。"在这里,虔诚精神作为记忆力起着非常神秘的作用。耶和华有着非常可靠的记忆力,'一直保持到第三代和第四代',甚至到'第一百代',这不是耶和华的某一特征,而是他的最突出的特征。最神圣的宗教仪式⋯⋯就是要从记忆的书本中把罪恶抹掉。"

被遗忘的东西,从来不仅仅是指个人的东西。有了这一认识,我们就可以向着卡夫卡著作的门槛再迈进一步了。任何被遗忘的

⑮ 阿尔诺比亚斯(Arnobius,约3世纪下半叶至4世纪前三分之一),拉西语作家,修辞学教授。

东西都是同史前时期被遗忘的东西混淆在一起的,通过无数非持久性的、变化无常的结合,不断制造出新的产物来。遗忘是一个大容器,卡夫卡作品中那种无尽头的中间世界就是从这里显露出来的。"在他看来,丰富多彩的世界恰恰是唯一真实的东西。所有精神的东西,要想在这里也能得到一席之地和存在的权利,必须是实实在在的,分门别类的。精神的东西,只要还能起一定的作用,就会变成精灵。而精灵又会变成只顾个人的个体,自我命名,并特别感激崇拜者的名字……众多的精灵无所顾忌地使得丰满的世界变得更为丰腴……蜂拥的精灵在这里无忧无虑地繁衍着……新的精灵不断变成老的,所有的精灵的名称又各不同。"当然,这里讲的不是卡夫卡,而是中国。弗兰茨·罗森茨威格⑯在《解救之星》一书中就是这样描述中国的祭祖活动的。不过,对卡夫卡说来,他的祖先世界像那个他认为是由重要事实构成的世界一样无法预测,只有一点是肯定的,这就是他的祖先世界像原始人的图腾一样蜕化成为动物。不过,动物不仅在卡夫卡的笔下是被忘却的东西的收容器。在蒂克⑰寓意深长的《金发的艾克贝尔特》中,一只小狗的被人遗忘的名字——斯特罗米,就成了侦破一件诡秘的犯罪案的暗号。这样,人们也就可以理解,为什么卡夫卡总是不懈地设法从动物身上窥探出被遗忘的东西。写动物当然不是目的,但是没有它们是不行的。请看《饥饿艺术家》,这个艺术家"严格说来无异于通往牲口圈途中的一个障碍"。难道人们没有见过动物在"筑巢穴"或"鼹鼠"在挖洞时做无谓的思考吗?不

⑯ 罗森茨威格(Franz Rosenzweig,1886—1929),德国宗教哲学家和教育家,主张恢复犹太教传统,主要著作有《解救之星》。

⑰ 蒂克(Tieck,1773—1853),德国早期浪漫主义作家。作品有童话、小说、戏剧等。

过，从另一方面来看，这种思维又表现为某种极为心不在焉的东西。动物总是迟疑地从一种忧虑转向另一种忧虑，试探着各种危险，表现出反复无常的绝望情绪。在卡夫卡的作品中还出现过蝴蝶，那罪行累累却又不肯认罪的"猎人格拉叔变成了一只蝴蝶"。"请不要笑"，猎人格拉叔说。有一点是可以肯定的：在卡夫卡塑造的所有形象中，动物是最爱动脑子思考问题的。如果说贪赃枉法是司法界的特征，那么，它们思考的特征就是恐惧。恐惧成事不足，败事有余，然而却不失为唯一的希望，由于最容易被遗忘的异体是我们的身体——自己的身体，所以人们也就可以理解，为什么卡夫卡把来自内脏器官的咳嗽称之为"动物"。咳嗽是大的兽群中最前列的岗哨。

史前时期在卡夫卡身上通过罪过制造出来的最奇特的杂种就是"奥德拉代克"。"它乍看上去像是一个平整的、星状的卷线轴，实际上是用线缠成的，不过用的全是些各式各样的和五颜六色的断了头、重新接起来的、相互编织在一起的旧线头。它不单单是一个线轴，而且从星星的中心还有一根横棒突出口来，在右上角还有一根小棒，同这个小横棒相连接。在一侧有了这最后一根小棒，在另一侧靠着星星射出的光芒，整个东西就可以双脚直立了。"奥德拉代克"经常变换地方，时而来到阁楼上，时而逗留在楼梯间、走廊里、通道上"。也就是说，它喜欢去的正是法庭追查人们犯罪的地方。阁楼是堆满弃物、被遗忘的地方。也许，要人们来到法庭前受审的这种强制行为，会引起类似的感觉，如同强制人们走近一个置于阁楼上的、尘封多年的箱子一样。人们非常希望这件事能尽可能向后推迟，直至 K 认为他的辩护词写得恰当有力，"让那位变得童稚的先生到退休之后再去干这件事。"

奥德拉代克是处于被遗忘状态的事物所具有的形式。这些事物都是变了形的。变了形的还有"家长的忧虑"，无人知道它是什

么；还有那个大甲虫，我们只知道它所表现的是格里高尔·萨姆沙；还有那个大动物，半羊半猫，也许只有"屠夫的刀才能找到解决办法"。不过，卡夫卡的这些人物形象都是通过一系列形态同最原始的变形形象——驼背人——紧密相连的。在卡夫卡的短篇小说的人物形象中，没有哪一个人物比那个把头深深地垂到胸前的人出现得更频繁了。这就是法官们的倦意、旅馆接待处的喧嚣声、画廊参观者戴得低低的帽子。然而，在短篇小说《在流放地》中，当权者却使用了一种旧式机械，在犯人的背上刺花体字，笔画越来越多，花样繁多，直到犯人的背清晰可见，犯人可以辨认出这些字体，从中看到自己犯下的、却不知道的罪名。这就是承受着罪行的脊背，而卡夫卡的背上是一直承受着它的。他在早期的一篇日记中这样写道："为了使身子尽可能沉一些——我认为这对入睡是有好处的，我将双臂交叉抱起来，把双手置于双肩上，像一个被捆绑起来的士兵躺在那里。"在这里，负重与（睡觉人的）忘却是同时并进的。在《驼背小人》中，有一首民歌表达了同样的意境。这个小人儿过的是一种被歪曲了的生活；当救世主来到时，他就得消失，因为教士说过，救世主不愿用暴力改变世界，只想对它稍加整顿。

> 我走进自己的小房间，
> 想上我的小床睡一觉，
> 一个驼背小人儿站眼前，
> 见了我开始笑。

这就是奥德拉代克的笑声，"听起来像是落叶的沙沙声。"

> 我跪在小凳儿上，

启 迪

> 想做一会儿祈祷,
> 一个小人儿站眼前,
> 见了我开始把话讲:
> 可爱的小宝宝,我请求你,
> 也为这个驼背小人儿来祈祷。

这首民歌是这样结尾的。卡夫卡在深沉之处探触到了基础,这个基础既不是"神话的预知",也不是"存在的神学"提供给他的;它既是德意志民族性的基础,又是犹太民族性的基础。即使卡夫卡没有祈祷过——这是我们所不知道的,他至少也是一个明察秋毫的人,马勒勃朗士⑬即称此为"灵魂的自然祈祷"。正如那些信奉神灵的人把自己的一切都倾注到祈祷里一样,卡夫卡使自己的人物都同自己的灵魂息息相通。

桑丘·潘沙

一个故事说到,在一个信仰犹太神秘宗的(Hasidic)村庄,安息日夜晚,犹太人聚在一家破陋的客栈。他们都是本地人,只有一个无人知晓、贫穷、衣衫褴褛的人蹲在房间的暗角上。客人海阔天空地闲聊,随后有人建议每人都表白一个愿望,假定能如愿以偿。一人说他想要钱,另一个说想有个女婿,第三个梦想有张木匠新打的长椅。这样每人都轮流说了自己的愿望。表白完毕,只剩下暗角里的乞丐没说。他很不情愿、踌躇再三地回答了众人的询问:"我愿是一个强权的国王,统治着一个大国。一天夜里,

⑬ 马勒勃朗士(Malebranche,1638—1715),法国哲学家、牧师、偶因论的主要代表者之一,著有《论人类精神的真理或特点》(六卷)。

我在宫殿里熟睡时,一个仇敌侵犯我的国家。凌晨他的马队闯进我的城堡,如入无人之境。我从睡梦中惊起,连衣服都来不及穿,身披衬衣就逃走了。我翻山越岭,穿林过溪,日夜跋涉,最后安全到达这里,坐在这个角落的凳子上。这就是我的愿望。"座中面面相觑,不知所以。"那这对你有什么好处呢?"有人问。"我会有一件衬衫。"他答道。

这个故事把我们带到卡夫卡世界的氛围。有谁能说弥赛亚之使命所要匡正的扭曲仅仅将来某日会影响我们的空间? 这些扭曲无疑也是我们时代的扭曲。卡夫卡对此一定会意。由于他对此坚信不疑,便让《邻村》中的老爷爷说:"人生苦短,回顾一生,生命被缩得那么短,简直无法理解。举个例子,一个年轻人决定骑马到邻近的村庄,居然毫不担忧,因为不但可能会出事,就连平安度过的整段正常生命都完全不够担当这段旅途。"这老者的兄弟就是那个乞丐,此人"平安度过"他"正常"的生命,连祝愿的时间也没有。但他因陷入不正常、不幸的生活而免去了祝愿。此不幸就是故事中他要经历的逃亡。他以发愿代替了愿望的实现。

卡夫卡创造物中有一族群,他们以奇特的方式对付生命的短暂。这群人来自"南方的城市……据说:'住在那儿的人根本不睡觉,——真不可想象!'——'为什么不睡?'——因为他们不会累,——'怎么不会累?'——'因为他们是傻子。'——'傻子不会累吗?'"可以看出,傻子类似不知疲倦的助手角色。这族类还不仅如此。有人说助手的脸是"成人或学生的脸"。实际上,卡夫卡作品中在最奇怪之处出现的学生是这个族类的代言人和领袖。"'可是你什么时候睡觉?'卡尔问,惊奇地瞅着那个学生。'哦,睡觉!'学生说,'我得先做完功课再睡觉。'"这使人想起小孩不情愿上床睡觉。毕竟,睡时总有什么与他们相关的事会发生。"别忘了要顶好的!"我们从浩繁的老故事中熟知这个说法,尽管它并

不出现于任何一个故事。但遗忘包含了绝妙的东西，因为它意味着赎救的可能。"帮助我——这想法是一种病症，需要卧床休息才能治"，猎手格拉叔不安分、游荡的鬼魂嘲弄地说。学生学习时是醒着的，也许保持警醒是这些研习的最佳处。绝食艺术家拒食，守门人缄口不言，学生警醒，这是禁欲主义的伟大法则在卡夫卡那里的运作方式。

这些法则的绝顶成就是研习。卡夫卡充满敬意地将这成就从遗失已久的孩提时代挖掘出来。"很像这情景：那是很早以前，卡尔坐在家里，伏在父母的桌上写作业，父亲在读报，或为某机构算账复函。母亲忙着缝纫，从手中的布料里伸手穿针引线。为了不打扰父亲，卡尔只把作业簿和写作材料搁在桌上。把所需的书籍放在他两边的椅子上。那是多么安静啊！真是来客稀少！"也许这些学习算不了什么，但是接近那种唯一能致用的空寂，就是"道"。这就是卡夫卡的追求，他有心以煞费苦心的技术"抡锤打出一张桌子，同时又无所事事。并不像人们说的，'抡锤对他来说是小意思'，'抡锤是真正地抡，同时又空寂无物'。这样抡起锤来胆更大，更坚定，更真实，或者说更狂热"。这就是学生学习时坚定、狂热的神态，是最怪诞的神态。抄写员、学生总是气喘吁吁，一路奔跑。官员常常如此低声口述，又迅速坐下写出。紧接着又跳起，一而再，再而三。多奇怪，简直无法理解！想想自然剧场的演员也许会更易理解。演员得迅速领会提示，在其他方面也像那样煞费苦心的人物。的确，对于他们抡锤子是真正地抡，同时又是空寂，只要这是角色的一部分。他们研习这角色，只有蹩脚的演员才忘记台词或动作。对俄克拉荷马剧团的演员，所扮角色是他们早期的生活，因而是自然剧团中的"自然"。其演员已被赎救，但学生却没被救。卡尔静静地在阳台上观察这学生读书，他"翻着书页，闪电般地操起一本书，频频在笔记本上做笔记。他伏

案疾书，脸惊人地贴近纸张"。

卡夫卡以此方式不倦地呈现"姿态"，但每每为之震惊。K 与好兵帅克相比较十分恰当。一个事事惊异，另一个则万事无动于衷。电影和留声机发明于人与人的关系最为疏离的时代，无法预测的中介、间接关系成了唯一的人际关系。有试验证明人们在银幕上认不出自己的行走姿态，从唱盘上听不出自己的声音。主体在这种试验中的处境就是卡夫卡的处境。这将他导向学问。在研习学问中他会遭遇自身存在的东鳞西爪，那些仍适于角色范围的断片。他可以像彼得·席勒弥尔（Peter Schlemihl）抓住自己卖出的身影那样把握住失落的姿态。他可能会对自己有所理解，但需耗费多大的工夫！这是从遗忘之乡吹来的风暴，研习学问是向风暴冲杀的战骑。那个坐在客栈屋角的乞丐也这样骑向他的过去，以求在亡国君主的形象里把握自身。这种策马旅行长达一生，符合生命，然而生命又不足于担当这旅行……直到丢掉马刺，因为没有马刺；放弃缰绳，因为没有缰绳。眼前的大地如修剪整齐的草原，他却视而不见，马的头和脖颈都已丧失。这就是一个幸运骑士的幻想故事的圆场。这骑士踏上无牵无挂的欢快旅途，冲向过去，不再是赛马背上的负担。但遭殃的是拴在驽马背上的骑士，前途锁定，尽管封闭如煤窑——该死的畜生，倒楣的马和骑士。"坐在桶上，手握着桶把柄，勒住这最简易的缰绳，我费力地将自己推下楼梯。可一滚到底下，桶便翩然升起，美妙绝伦。趴着的骆驼在主人的棍棒下震颤，从地上爬起，也不见得如此绝妙。"没有比"冰山之域"更绝望的前景了，骑桶者就此灭绝，一去不返。从死亡的深渊吹来有益于他的风，与卡夫卡作品中常吹拂的史前世界的风相同。这风也推助猎手格拉叔的小船。"古希腊以及野蛮人在神秘仪式和祭祀时"，普鲁塔克（Plutarch）写道，"了解到注定有两种原初的精

髓,两两对抗,一个指向左,一往直前;另一个则向后转,一径往回路。"回转是变存在为书写的学识的方向,其导师即"新律师"布瑟发勒斯(Bucephalus)。他沿来路回转,不顾强权的亚历山大,也就意味着摆脱了一往直前的征伐者。"他自行无碍,不与别的坐骑摩擦纠结。远离战事的喧嚣,在静谧的灯下翻阅我们古老的典籍。"

文纳·卡拉夫特写过一篇对这故事的诠释,悉心涉及文中每一细节。他写道,"对神话整体如此犀利强烈的批判在文学中是绝无仅有的。"据他看来,卡夫卡虽没用"正义"一词,但他批判神话的出发点恰恰是正义。一旦抵达这点而驻步不前,我们就面临误解卡夫卡的危险。他真的是用法律,以正义的名义来对抗神话吗?不。作为法学者,布瑟发勒斯仍从事其本行,只是他不像在做律师。在卡夫卡的意义上,这对布瑟发勒斯和律师职业大概是件新鲜事。被人研究却不再实用的法律才是通向正义的门径。

通向正义的门径是学识。然而,卡夫卡并没有给予这种学识以传统附加于犹太圣经研究的那种许诺。他描写的助手是失去了教堂的习事,他的学生丧失了圣典,因而在"无牵无挂欢快的"旅途上无依无靠。卡夫卡却成功地找到了他旅行的法则,至少有一次他成功将旅行的惊人速度与一生追求的徐缓叙述相调和。他在一个短篇里表达了这点。这篇什是他最完美的创作,不仅仅在于是一个诠释。

"虽然他从未夸耀过,但桑丘·潘沙(Sancho Panza)在数年中大有成就。他在傍晚和深夜讲述了许多骑士游侠的浪漫故事,使他摆脱他称为堂吉诃德的魔鬼,以至于这魔鬼日后随心所欲地进行最疯狂的征伐。这些疯狂事迹没有先定的目标,尽管潘沙本人应是目标,但它们并不伤人。桑丘·潘沙自由自在,哲人似的跟

随堂吉诃德南征北战，大概是出于某种责任感。因此他一直享受巨大而有益的娱乐，直至终身。"

　　桑丘·潘沙，这稳重的傻子，笨拙的助手，让他的骑士前行。布瑟发勒斯则比他的骑士活得还长久。是人还是马不再是紧要的事，只要能放下背上的包袱。

论卡夫卡*

卡夫卡的作品像一个圆心分得很开的椭圆；这两个圆心一个被神秘体验（尤其是传统的体验）支配着，一个被现代大城市居民的体验支配着。至于现代大城市居民的体验，我有许多想法，首先，我想到的是现代市民清楚自己是听由一架巨大的官僚机器摆布的，这架机器由权威操纵着，而这个权威即使对于那些执行器官来说也在云里雾里，而对于那些它们要对付的人们来说就更模糊不清了。（卡夫卡小说，尤其是《审判》里的某一层意义与此紧密相关，这是为人熟知的。）当我说到现代大城市居民时，我想到也是当今物理学家们的同龄人。如果你读爱丁顿的《物理世界的本质》中的下面几段，你真可以听见卡夫卡的声音：

> 我站在门槛上正待进入一间屋子。这真是一件复杂的事情。首先我必须推开大气，它正以每平方英寸十四磅的力量在压迫着我，我还得吃准是否踏着这块以每秒二十四英里围绕太阳运行的木板上，只要倏忽之差它就远在数英里开外了。我在干这些的时候，其实是悬吊在一个圆形的星球上，头朝着太空，星际的大风正以每秒不知多少英里的速度穿过我身

* 本文"Some Reflections on Kafka"为本雅明1938年6月12日致舒勒姆的一封信。原刊 *Briefe*，II，756—764。中译：张旭东。

体的缝隙,我脚下这块木板没有任何质地上的坚固性,踏在它上面就如同踏在一群苍蝇上面。我不会跌下去吗?如果我冒险这样干的话某个苍蝇会碰到我,让我再次升起来;我再跌下去,再被另一个苍蝇踢回来,如此往复。我或可以希望最终的结果是我仍在原地一动未动;但如果我不幸跌到地板下面去或是猛地被推升到房顶的话,这并不违反自然规律,只是一个不太常见的偶然巧合罢了……

不错,骆驼穿过针眼要比科学家走过门洞容易得多。但明智一些的办法还是乐于做一个普通人,不管是谷仓门还是教堂门,径直往里走,而不是等待有关真正科学的入口的一切难题都被人解决。①

在我所知道的文学作品里,再没有哪一段带着如此深刻的卡夫卡的印记。不用任何特别的努力我们就可以把这种物理学上的困惑感同卡夫卡散文中的句子相提并论,而这样做的话许多最"不可理解"的段落都变得能够消化了。为此,如果人说——如我刚才所说——在卡夫卡的同当代物理学相呼应的体验与他的神秘体验之间有着巨大的紧张感,这话只能是说对了一半。事实上卡夫卡的最无法限量的不可思议之处正在于这个最晚近的经验世界恰恰是通过那个神秘传统透露出来的。当然,不经由这一传统本身的灾难性的经历(这个问题目前正待讨论)这一切是不可能发生的。总而言之,如果一个个体(名为卡夫卡)将要与我们的现实遭遇(这个现实在理论上是通过诸如现代物理学,在实际中是通过现代军火技术实现的),那么就会有人求助于这个传统。我的

① 爱丁顿(Arthur Stanley Eddington),《物理世界的本质》,纽约—剑桥,1992,第3、4、42页。引自德文译本。

意思是说这种现实事实上是无法为一个"个体"所经验的,卡夫卡的时代正要大规模地将这个星球上的居民消除干净,但他的世界常常是充满游戏性,与天使为伴,这正与他的时代互补。私自的个体,即与卡夫卡的经验相伴的经验大概只有到大众被扫除的那一天才能为他们所理解。

卡夫卡生活在一个互补性的世界里(在这一点上他与克利紧密联系着,克利的作品在绘画领域里就像卡夫卡的作品在文学领域里一样落落寡合)。卡夫卡提供了一个互补性的世界,但他却对包围着他的事物毫无意识。如果我们说他没有注意到就在眼前的事物,却感受到了正在袭来的事物,那么我们还应补充说,他从根本上说是作为一个被这种事物影响到了的人而感受它的。这给他那恐怖的姿态留下了一片极好的用武之地,而那个将到来的灾难是绝不会如此慷慨的。但卡夫卡的经验又完完全全地建立在传统的基础之上,对这个传统他唯唯诺诺,这里根本谈不上什么远见卓识。卡夫卡倾听着传统,而全神谛听的人是视而不见的。

这种谛听之所以要费如此之大的努力,主要是因为只有那些最难于分辨的声音才能抵达谛听的人。绝没有能被吸收的教诲,也绝没有能够保存的知识。当它们匆匆而来,那些想被捕捉住的事物并非是为了任何人的耳朵准备的。这暗示了一种事物的状态,它正从反面精确地表明了卡夫卡作品的特色(在此从反面的描述要比从正面描述更富于成果)。卡夫卡的作品表现出传统已是病魔缠身。人们有时把智慧定义为真理的史诗性方面。这种定义将智慧与传统内在地结合起来;智慧乃是始终如一的寓言真理。

而久已失去的正是这种真理的始终如一性。卡夫卡远不是第一个面对这种处境的人。曾有许多人随遇而安,死抱住真理或正好被他们视为真理的东西,多多少少是心情沉重地放弃了真理的可传达性。卡夫卡真正的天才在于他尝试了某种全新的

东西,他死守住真理的可传达性和它的寓言成分,为此不惜牺牲真理本身,卡夫卡的作品从本质上说都是寓言故事。但它们的痛苦和它们的美使之不得不变得甚于寓言故事。它们并不谦卑地匍匐在说教的脚下,如同解释法典的故事,臣服于法典异传。②尽管从表面看卡夫卡的故事是驯顺的,但它们却往往出人意料地向经典举起利爪。

这就是为什么就卡夫卡而言我们已不能再谈论智慧,只有智慧的余烬留下来。它们分为两类,一是有关真实事情的流言飞语(它是与不名誉的、过时的事物打交道的某种窃窃私语的神学才智);而这种疾病的另一产物则是愚笨——它无疑驱除了智慧的素质,但却保留了它的妩媚与自信,这永远是谣言所不具备的。愚笨处于卡夫卡心爱人物的中心——从堂吉诃德到助手们到各种动物(做一头动物在卡夫卡看来或许意味着由于某种羞耻而放弃人的外观和人的智慧——正如羞耻可以让一位光顾声名狼藉的酒馆的绅士不把眼镜擦干净)。卡夫卡对此有绝对把握:首先,如果谁想帮助别人,他必须是一个傻瓜;其次,只有傻瓜的帮助才会是真正的帮助。唯一待考的只是这种帮助还能否对人类有所裨益。这就像是说,只有天使才会得到帮助(试比较描写忙碌的天使的那段文字),但天使本是不需要帮助的。因此,正如卡夫卡所说,希望是无限的,但这不是我们的希望。这个句子的确包含着卡夫卡的希望;这是他那辉煌的沉静肃穆的源泉。

我在此以一种轻松的、从论述角度上是精简的方式将这幅危险地压缩过了的肖像传递给你,因为你还可以因另一种方式将它变得棱角分明,这也是我的那篇发表于《犹太评论》(*Jüdische*

② 犹太教中,旨在阐释法典的传说为 Haggadah,法典异传为 Halakah。——中译注

Rundschau）上的论卡夫卡的文章的角度。③我如今对那篇论文的主要批评在于它的辩护色彩。要恰如其分地看待卡夫卡这个形象的纯粹性和它的独特性，人们千万不能忽略这一点：这种纯粹性和美来自一种失败，导致这种失败的环境因素是多重的。我们禁不住要说：一旦他对最终的失败确信不疑，每一件在途中发生的事情都如同在梦中。再没有什么事情比卡夫卡强调自己的失败时的狂热更令人难忘。

③　即收入本书的《弗兰茨·卡夫卡》。——中译注

什么是史诗剧?*

轻松的观众

上个世纪的一位小说家这样说过:"没有什么比躺在沙发上读一部长篇小说更能令人惬意的了。"这句话说明,一部叙述性的作品能给读者带来多么大的愉快。而看戏给人留下的印象则往往是相反的。人们可以想象到,这个人的每一根神经都是绷得紧紧的,全神贯注地追随着戏的故事情节。史诗剧的概念(这是布莱希特作为理论家在他的文学实践中创立的)首先表明:这种戏剧将使观众感到轻松,他们只是松弛地跟踪着剧情。当然观众始终是作为集体出现的,有别于独自看书的读者。这种观众,正因为是一个集体出现的,所以大多数都感到有必要迅速表态。但是,布莱希特却认为,这种表态应该是深思熟虑的,是轻松的表态,简而言之,应该是参与者的一种表态。因此,这种戏剧为观众准备了双重的对象。首先,故事情节能够让观众在关键的地方根据自己的经历进行检验。其次,演出应该遵循艺术要求处理得明了易懂(这种处理绝对不应该是"简单质朴"的;实际上要求导演具备艺术

* 本文"What is Epic Theater",德文原刊 *Mass und Wert*,1939。中译:君余。

修养和敏感性)。史诗剧是面向"没有理由不进行思考"的参与者的。布莱希特从不忘记广大群众,这一提法,大体上可以表达广大群众对于思维的这种有条件的运用。使观众像内行一样对戏剧感兴趣,然而又绝不是通过单纯教育的途径,经过这样一番努力,是可以实现一种政治意图的。

故事情节

史诗剧应该"使舞台失去其题材上的耸人听闻的性质"。因此,对史诗剧来说,一个古老的故事情节,要比一个崭新的更适宜。布莱希特曾提出这样一个问题:史诗剧所表现的故事情节,是否应该是早已众所周知的。他对待故事情节就像是芭蕾舞教师对待女学生一样:首先要让她的全身关节尽可能放松。(中国戏曲实际上就是这样处理的,布莱希特在《中国的第四堵墙》〔《今日的生活与文学》第15卷,1936年,第6期〕一文中,谈到了他从那里学到了些什么。)如果说,戏剧应该去寻找众所周知的事件,"那么,首先历史事件是最合适的。"对历史事件通过表演方式、解说牌和字幕进行史诗性的处理,可以使它们失去耸人听闻的性质。

布莱希特就是按照这种方式使伽利略的一生成了他的最后一部剧作的题材。布莱希特首先把伽利略表现成为一位伟大的教师。伽利略不仅教一门新物理课,而且是用新的方式去教授的。试验在他的手里,不仅是对科学的一种征服,而且是对教育学的一种征服。这出戏的主调不在于伽利略放弃他的学说;真正史诗性的情节,应该从倒数第二场的字幕所显示出来的内容中去找:"1633年至1642年,伽利略作为宗教法庭的囚犯,至死未中断过科学研究工作。他还是把自己的主要著作偷偷地从意大利封送出来。"

这种戏剧同时间的关系,完全不同于悲剧同时间的关系。由

于人们在这种戏剧中更重视的不是结局，而是具体的事件，所以，这种戏剧所表现的内容可以是很长时间的事情。（过去的神秘剧就是这样。而《俄狄浦斯》或者《野鸭》①的编剧法恰恰构成了史诗剧编剧法的对立面。）

非悲剧性主人公

法国人的古典舞台在演员中间给地位显贵的人物留出应有的位置，让他们在舞台上坐在扶手椅上。在我们看来，这种做法是不适宜的。同样，按照我们所习惯的"戏剧性"概念，让一个无关的第三者作为头脑清醒的观察者，作为"思考着的人"参与到舞台发生的事件中来，也是不适宜的。类似的问题在布莱希特眼前多次浮现过。人们甚至可以说，布莱希特曾经做过这样的尝试，即把一个思考着的人，也就是说，把一个智者变成剧中主人公。人们恰好可以据此称他的戏剧为史诗剧。这种尝试在搬运工人加利·盖（Galy Gay）这个人物形象上进行得更为充分。加利·盖是《人就是人》这一出戏中的主人公，他不过是表现构成我们这个社会的各种矛盾的一个场所而已。也许从布莱希特的愿望来看，把一个智者作为表现矛盾辩证法的完美场所，并不是什么过于大胆的事。无论如何，加利·盖是一个智者。柏拉图可能早已发现了最高的人，即智者的非戏剧性。所以，他在其对话中只将智者引到戏剧的门槛——在《斐多若》（Phaidon）中引到表现耶稣受难剧的门槛。中世纪的耶稣，就像我们在教父那里可以看到的那样，也是智者的化身，是个非常出色的非悲剧性的人物。不过，在西

① 《俄狄浦斯》（Oedipus）为希腊古典剧作家索福克勒斯的剧作；《野鸭》（The Wild Duck）是易卜生的剧作。——中译注

方的世俗戏剧中，对非悲剧性人物的寻觅从未停止过，尽管理论家们常常并不完全同意，但是这种戏剧还是以不断更新的方式摆脱了权威性的希腊悲剧形象。这条重要的、但又是标志不明的道路（"道路"一词在这里应理解为一个传统的形象比喻）在中世纪是由罗斯维塔②和神秘戏剧、在巴洛克时期是经格里菲乌斯（Gryphius）和卡尔德隆（Calderón）延续下来的，以后又是由伦兹（Lenz）和格拉贝（Grabbe），最后是由斯特林堡（Strindberg）体现的。而莎士比亚戏剧则是这条道路旁边的纪念碑。歌德在其《浮士德》第二部中也走到这条道路上来。这是一条欧洲的、但也是一条德国的道路。与其称之为一条大路，毋宁称之为羊肠小道和隐秘小路，中世纪和巴洛克时期的戏剧遗产正是在这条小路上传到我们手里的。今天这条小路，不管它是多么杂乱、荒凉，已经又在布莱希特的戏剧中出现了。

中　断

布莱希特以其史诗性戏剧同以亚里士多德的理论为代表的狭义的戏剧性戏剧分庭抗礼。因此，可以说，布莱希特创立了相应的非亚里士多德式的戏剧理论，就像利曼（Riemann）创立了非欧几里得几何学一样。这种类比也许可以表明，这里涉及的不是正在探讨的各种舞台形式之间的竞争关系。利曼排除了平行定理。在布莱希特的戏剧性理论中废除的是亚里士多德式的卡塔西斯③，即清除由于

② 罗斯维塔（Roswitha Von Gandersheim，约935—1002），修女，德国最早的女诗人，曾模仿泰伦茨创作过宗教剧。——中译注

③ 卡塔西斯（Katharsis），意译为陶冶（或净化），亚里士多德认为悲剧能陶冶人的情感。这是他的悲剧理论的重要组成部分。详见罗念生译的亚里士多德的《诗学》第6章。——中译注

对戏剧中主人公的激动人心的命运的共鸣而产生的效果。

在观看史诗剧演出时,观众的兴趣是缓和轻松的,其特点是观众的共鸣力几乎没有被唤起。史诗剧的艺术,更多的是要以人们的惊愕代替共鸣。用公式化的话来说,就是:观众不应该与主人公发生共鸣,而是学会对于主人公的活动的环境表示惊愕。

布莱希特认为,史诗剧的任务不在于展开很多故事情节,而是表现状况。但是,表现在这里不是自然主义理论家所说的再现,而主要是揭示状况(人们同样可以说:把这些状况陌生化)。对状况的这种揭示(陌生化)是通过中断情节发展来实现的。最简单的例子:一个家庭生活场面。突然闯进来一个陌生人。家庭主妇正要拿起一件青铜器,递给她的女儿;父亲正要打开窗户喊一个警察进来。恰恰在这个时刻,在门口出现了一个陌生人。一个戏剧场面(Tableau)——1900年前后,人们常常使用这个词来表示。这就是说,这个陌生人面对着这样一个状况:惊吓的表情、敞开的窗户、遭到洗劫的家具。这个画面,看上去与市民生活的较为寻常的场面没有多大的不同。

可援引的动作

布莱希特在一首教育诗中写道:"要等待和显示出每一个句子的效果,要一直等待到有足够数量的句子放到天平上。"简而言之,表演中断了。人们在这里还可以再进一步推想,中断是所有造型的基本手法之一。它远远超出了艺术的范畴。援引也是以中断为基础的,只是其中的一例而已。引用一段文字就包括了中断它的联系。因此,称建立在中断基础上的史诗剧为一种特殊的可援引的戏剧,大概也就不难理解了。使戏剧的台词变得可以援引,这没有什么新奇的地方。然而,援引戏剧表演过程中的动作,可

启迪

就不同了。

"把动作表演成可援引的",这确是史诗剧的重要成就之一。演员必须能够像排字工人隔开他排的字一样来处理自己的动作。这个效果可以这样取得:如在舞台上,演员可以自己援引自己的动作。人们在《圆满的结局》(*Happy End*)中可以看到,扮演救世军军曹这个角色的内耶尔女士怎样在水手酒馆里为了劝人改变信仰唱了一支歌(这支歌在酒馆里唱比在教堂里唱更合适),又怎样在救世军的会上援引这支歌和她唱歌时的动作。在《措施》(*The Measure Taken*)一剧中,共产党员不仅向党的法庭提出了调查报告,而且通过他们的表演,表现了他们所反对的这个同志的动作。如果说这在史诗剧中还是极为微妙的一个艺术手法,那么,在教育剧的特殊情况下,它就变成了最直接的目的之一。此外,从定义上来讲,史诗剧是一种动作性戏剧。因为,我们越是经常地打断一个人的动作,我们得到的动作也就越多。

教育剧

史诗剧在任何情况下既是为表演者又是为观众考虑的。教育剧由于不采用道具,从而使观众与演员、演员与观众地位的转换变得简单易行,这就形成了教育剧的特殊性。每一个观众都有可能成为同台演出者。而且实际上,扮演"教育者"比扮演"主人公"要容易些。

在发表于一份杂志上的《林德贝格的飞行》(*Lindberghflug*)初稿中,这个飞行员还是作为英雄人物出现的。初稿的原意是颂扬这个人物。而第二稿——这是很有启迪的——是经过布莱希特亲自修改的。那种兴高采烈的情绪,在这次飞行之后的日子里,怎么会不席卷这两个大陆呢!但它作为一种耸人听闻的消息很快

就消失了。布莱希特力图在《林德贝格的飞行》一剧中，对"经历"的光谱进行分析，以便从中删除"经验"的色彩。所谓经验就是指从林德贝格的工作中得来，而不是从观众的激动情绪中吸取而来，并归到"林德贝格们"名下的。

劳伦斯（T. E. Lawrence）这位《智慧的七根柱子》（*The Seven Pillars of Wisdom*）的作者，当他在投身到飞行小队中去时，写信给罗伯特·格雷弗斯（Robert Graves）说，这一步对当今时代的人们来说，就像中世纪的人进入修道院一样。在这句话中，人们可以再次看到一种远大的抱负，这是《林德贝格的飞行》一剧以及后来的教育剧所特有的。一种教会般的严厉被运用于传授新时代的技术——在这里是运用于航空方面，以后又运用于阶级斗争。这后一点，在《母亲》（*Mother*）一剧中，得到了最全面的运用。使一个涉及社会问题的剧摆脱那些容易引起共鸣和观众已经习惯的效果，这种处理是很大胆的，布莱希特深知这一点，他在纽约上演该剧时，致纽约工人剧院的一首书信体诗中写道："有些人指问我们：工人能够理解你们吗？他能舍弃那种业已习惯的昏迷陶醉吗？能不从精神上受到来自外界的愤慨的感染吗？能不为其他人的振兴而欢欣鼓舞吗？他能舍弃所有这些使他兴奋了两个小时、后来感到更为疲惫的幻觉，而又充满了模糊不清的回忆和更加模模糊糊的希望吗？"

演　员

史诗剧在上演时，就像电影的画面一样，是分段展开的。它的基本形式是楔子形式。史诗剧利用这种形式，使剧的一个个相互分别得很清楚的场面相继出现。歌唱、字幕和表演惯用手法使得这一场面有别于其他场面。这样，就出现了间断，它们对观众

的幻觉主要是引起抑制性影响。这些间歇使观众的共鸣愿望处于瘫痪状态。这些间歇是给观众做批判性表态用的(对被表现出来的人物以及对表演方式表态)。至于表演方式,史诗剧演员的任务是在他的表演中向观众表明,他保持着清醒的头脑。就是对他来说,共鸣也几乎是不适用的。戏剧性戏剧"演员",对于这种表演方式不总是在各方面都能胜任的。也许,人们借助"演戏"这一观念,最能毫无成见地理解史诗剧。

布莱希特说:"演员应该表现一件事情,而且他也应该表现自己。他通过表现自己,当然也就表现了事物;而他通过表现事物,也就表现了自己。尽管这两者是同时发生的,但是它又不能如此同时发现,以至于连这两个任务的区别也消失不见了。"换句话说:演员应该保留借助艺术手段跳出角色的可能性。他不应该放弃在既定的瞬间表演一个(通过他)进行思考的人的机会。倘若人们在这样一瞬间感到,这使自己想起了浪漫主义的讽刺,如蒂克④在其《穿靴子的公猫》(*Puss in Boots*)里所进行的那样讽刺,那是不对的。这种讽刺是达不到目的的;它实际上只显示了作者的哲学知识渊博,表明他在写作剧本时始终没有忘记:到头来,世界也不过是一场戏。

自然,恰恰是史诗剧的这种表演方式将表明,在这个方面,艺术的利益与政治的利益是多么协调一致。请大家想想布莱希特的短剧集《第三帝国的恐怖和灾难》。显而易见,对一个流亡国外的德国演员来说,扮演一个冲锋队员或者所谓大众法庭的审判员的任务,同让一个善良的一家之主去表演莫里哀(Molière)的唐·璜(Don Juan)的使命相比,那是有某些原则差别的。对于头一种角色,共鸣很难作为一种恰当的手段,就好像让演员与杀害他

④ 路德维希·蒂克(Tieck, 1773—1853),德国浪漫主义作家。——中译注

的战友的刽子手产生共鸣，对他来说是不可能的一样。而采取另一种、制造陌生化方式，在这种情况下可能是恰当的，或许还能取得特别成功。这种方式就是史诗性的。

矮平台上的戏剧

史诗剧的目的何在，从舞台的概念出发，比从一个新的戏剧概念出发，更易于确定。史诗剧顾及到一个为人们不太重视的状况。这个状况就是：乐池被填平。这是一个把演员与观众像把死者与活人分开一样的鸿沟，它的沉默在话剧中增强了崇高的威严气氛，它的声响在歌剧中加深了人们的陶醉，它在舞台的各种因素中具有最不易消除的神圣根源的痕迹，这样一条鸿沟越来越丧失了它的意义。但是，舞台仍然高高在上。不过，它绝不会从无底的深渊再升高了：它变成了矮平台。教育剧和史诗剧都是在这种矮平台上进行的尝试。

论波德莱尔的几个母题*

一

波德莱尔预见到，对今天的读者而言，抒情诗已经变得越来越难以理解了。《恶之花》(*Fleurs du mal*)的导言诗就是写给这些读者的。意愿的力量和集中精力的本领不是他们的特长；他们偏爱的是感官快乐；他们总摆脱不了那种扼杀兴趣和接受力的忧郁。碰上这么一位向回报最少的读者说话的抒情诗人真是奇怪。当然对此自有解释。波德莱尔渴望被人理解；他把自己的书献给了精神的同类。致读者的那首诗以这样的致意结尾："虚伪的读者，——我的同类，我的兄弟！"① 我们不妨从另一方面着眼，以为波德莱尔从开始写这本书时就没有指望立即获得流行的成功，这样看可能更合适。他所想见的读者在导言诗里给描绘出来，这就显出一种富于远见的判断。他最终要找到他作品所针对的读者。这种境况，换句话说，这种正变得越来越

* 本文 "On Some Motifs in Baudelaire", *Zeitschrift Sozialforschung* Ⅷ, 1–2, 1939。中译：张旭东。

① 夏尔·波德莱尔:《全集》二卷本，巴黎，1931—1932，第一卷，第 18 页（以下只注卷码及页码）。

不适于抒情诗生存的气候,在种种事物中已由三种因素证明了。首先,抒情诗人已不再表现诗人自己。他已不复为一个"游吟诗人",像拉马丁(Lamar-tine)依旧是的那样了;他变成了一个流派或风格的代表。〔魏尔仑(Verlaine)就是这种专门化的具体例子;兰波(Rimbaud)也只能被认作一个深奥玄秘的形象,一个作品与公众之间有段不怎么亲密的距离的诗人。〕其次,自波德莱尔以来,抒情诗从未获得大规模的成功。〔维克多·雨果的抒情诗在它刚出现的时候还能激起有力的反响。在德国,海涅(Heine)的《歌谣集》标志着一座分水岭。〕结果,第三种因素便是公众对抒情诗更加冷淡,尽管它是作为文化传统的一部分而流传下来的。我们所讨论的时期大致可以回溯到上个世纪中叶。在那段时期里,《恶之花》的声名正在不断传播。这本书预期是要被那些最苛刻的读者来读的,一开始读它的人也的确不怎么宠爱它;但数十年后,它就获得了经典的地位,并成为一本广为印行的书。

如果积极接受抒情诗的条件已经大不如前了,那么有理由认为,抒情诗只能在很少的地方与读者的经验发生密切的关系。这或者是由于他们经验结构的改变。尽管如此,人们仍应该承认这种发展而要去准确指出在哪方面发生了变化就更为艰难了。因此,人转向哲学寻求答案,这使人面对那种陌生的环境。自上世纪末以来,哲学进行了一系列的尝试,以图把握一种"真实"经验,这种经验同文明大众的标准化、非自然化了的生活所表明的经验是对立的。人们习惯性地把这些努力归在"生命哲学"的标题之下。完全可以理解,他们的出发点并不是人在社会中的生活。他们乞灵于诗,更甚,乞灵于自然,而最终乞灵于神话时代。狄尔泰(Dilthey)的《体验与诗》(*Das Erlebnis und die Dichtung*)是这种努力的最早表现,而这种努力终结于

克拉盖斯（Klages）和荣格（Jung），克拉盖斯和荣格都与法西斯主义不谋而合。这种文学的顶峰是柏格森（Bergson）早期的不朽著作《物质与记忆》，它比其他著作更注意维护同经验研究之间的关系。它更倾向于生物学。书名就暗示了它把记忆结构视为经验的哲学样式的决定性因素。经验的确是一种传统的东西，在集体存在和私人生活中都是这样。与其说它是牢固地扎根于记忆的事实的产物，不如说它是记忆中积累的经常是潜意识的材料的会聚。然而无论如何，柏格森的意图不是给记忆贴上任何特殊的历史标签。相反，他反对任何记忆的历史决定论。从而，他首先设法阐明那种他自己的哲学由以发展的经验，或更确切地说，他的哲学正是作为对这种经验的反应而出现的。这个时代是一个大规模工业化的不适于人居住的令人眼花缭乱的时代。在把这种经验拒于视线之外的同时，他的眼睛感受了一种以自发的形象后（afterimage）形式出现的补足性的自然。柏格森的哲学表现出详细说明这种形象后并把它固定为一种永恒的记录的企图。因而他的哲学间接地为经验提供了线索，而这种经验也以他的读者的形象按其未被歪曲的形态呈现在波德莱尔的眼前。

二

《物质与记忆》（*Matière et mémoire*）在时间的绵延（durée）中说明经验的本质，其方式使读者只能得出这样的结论：只有诗人才是胜任这种经验的唯一主体。而真有这么一位诗人对柏格森的经验理论加以检验。普鲁斯特（Proust）的作品《追忆似水年华》或许被视为企图在今天的境况里综合地写出经验的尝试，这正是柏格森的想象，因为，那种经验自己变得自然一些

的希望是越来越渺茫了。顺便说一下，普鲁斯特并没有在他的著作中回避这个问题。他甚至引入了一个新的因素，包含着对柏格森的一种内在的批评。柏格森强调从记忆中出现的生命活动（vita activa）与特殊的生命的沉思（vita contemplativa）之间的对抗性。但他引导我们相信，使生命的流动完全成为沉思默想的是一种自由选择。从一开始，普鲁斯特就很内行地阐述了他的不同意见。在他那里，柏格森理论中的纯粹记忆变成了一种"非意愿记忆"（mémoire involontaire）。普鲁斯特随即让这个非意愿的记忆直接对立于意愿的记忆，后者是为理智服务的。他的巨著的第一页就用来澄清这个关系。在这种思考中，普鲁斯特讲给我们听多年来他对曾在那儿度过一段童年时光的贡布雷镇的回忆是多么贫乏。一天下午，一种叫玛德兰的小点心（他之后经常提到它）的滋味把他带到了过去，而在此之前，他一直囿于听从注意力的记忆的提示。这被他称为意愿记忆（mémoire volontaire），它的特点是：它所提供的过去的信息里不包含一点过去的痕迹。"它同我们自己的过去一样。我们徒然地尝试再次把它捕获；我们理智的努力真是枉费心机。"② 因而普鲁斯特总结道："过去是在某个理智所不能企及的地方，并且是丝毫不差地在一些物体中（或在这些物体引起的感觉中）显现出来的，虽然我们并不知道是哪一些物体。而我们能否在有生之年遇上它们全仗一种机会。"③

在普鲁斯特看来，个体能否形成一种自我形象并把握住自己的经验要看机遇。但在这种事上绝非不可避免地要仰仗机遇。

② 普鲁斯特：《追忆似水年华》卷一《在斯万家那边》，巴黎，1917，第69页。

③ 同上。

人的内在关怀并非本质上就有无足轻重的私人性质，这只有在人用经验的方式越来越无法同化周围世界的材料时方才如此。报纸就是这样无能的诸多证据之一。如果报纸的意图是使读者把它提供的信息吸收为自身经验的一部分，那么它是达不到它的目的的。但它的意图却恰恰相反，而且这个意图实现了，即：把发生的事情从能够影响读者经验的范围里分离出来并孤立起来。新闻报道的原则（新闻要新鲜、简洁、易懂，还有最重要的，即排除单个新闻条目之间的联系）对实现这个意图做出的贡献绝不亚于编排版面所做的贡献（卡尔·克劳斯总是不厌其烦地向人表明报纸的语言习惯使读者的想象瘫痪到何等严重的程度）。新闻报道同经验相脱离的另一个原因是，前者没有进入到"传统"中去。报纸大量出现，没什么人还能夸口说他能给其他读者透露点儿新闻了。

历史地讲，多种多样的传播模式是互相竞争的。老式的叙事艺术由新闻报道代替，由诉诸感官的报道代替，这反映了经验的日益萎缩。反过来，有种同所有这些形式和故事相对立的东西，它是传播的最古老的方式之一。它不是由故事的对象来讲述自己所发生的事情——这是新闻报道的目的；相反，它把自己嵌入讲故事人的生活中去以便把它像经验一样传达给听故事的人。因而，它带着叙述人特有的记号，一如陶罐带着陶工的手的记号。

普鲁斯特的八卷著作表明了他要在现在一代人面前重新树立讲故事的人的形象的意图。普鲁斯特以无比的坚韧从事这项工作。一开始他着力于再现自己的童年。他认为问题是否能根本解决要看机遇；而他的确淋漓尽致地展现了它的艰巨。在结合这些思考时他创造了"非意愿的"和"回忆"这两个词。这个概念本身说明了它由以产生的情境：它是这样或那样孤立着

的个体的存货的一部分。在严格意义上的经验之中，个体过去的某种内容与由回忆聚合起来的过去事物（材料）融合了起来。庆典、仪式、他们的节日（很可能普鲁斯特的著作里并没有这些回忆）不断地制造出这两种记忆成分的混合体。它们在某一时刻打开了记忆的闸门，并在一生的时间里把握住了回忆。这样，意愿回忆和非意愿回忆就不再是互相排斥的了。

三

为更具体地说明普鲁斯特的"智性的记忆"（mémoire de l'intelligence）中作为柏格森理论的副产品出现的东西，我们最好还是回到弗洛伊德（Freud）。1921年弗洛伊德出版了他的论文《超越快乐原则》；它以一种假设的形式表现出记忆（非意愿记忆意义上的记忆）与意识之间的关联。下面在这个基础上讨论的东西并不是想强调它；我们只有远离弗洛伊德的写作意图来研究这个假设的成果才会使自己满意。弗洛伊德的学生们就更乐于这样做了。雷克（Reik）有关自己的记忆理论的一些文章同普鲁斯特对于意愿记忆和非意愿记忆的区分是一致的。雷克写道："回忆（Gedächtnis）功能是印象的保护者；记忆（Erinnerung）却会使它瓦解。回忆本质上是保存性的，而记忆是消解性的。"④ 弗洛伊德的基本思想，即这些议论的基础是由这个假定阐明的："意识只在有记忆痕迹的地方出现。"⑤（这里，弗洛伊德文章中使用的记忆和回忆之间并无实质性的差别。）因而，"意识与所有发生有心理系统的事物不同，它的兴奋过程并

④ 雷克：《震惊心理学》，莱顿，1935，第132页。
⑤ 弗洛伊德：《超越快乐原则》，维也纳，1923，第31页。

不在它的成分中留下一种内在变化，而是在成为有意识的现象中消亡。这是意识的特殊性质。"⑥ 这个假设的基本阐述是，"进入意识和留下一个记忆的踪迹在同一个系统中是不能兼容的两个过程。"⑦ 相反，当遗留下的某桩小事永远也进入不了意识时，记忆的残片"经常是最有力、最持久的"。⑧ 用普鲁斯特的方式说，这意味着只有那种尚未有意识地清晰地经验过的东西，那种以经验的形式在主体身上发生的事才能成为非意愿记忆的组成部分。据弗洛伊德，"作为记忆的基础的内在踪迹"对于刺激过程的贡献被"另一个系统"——它必须被认为是与意识不同的系统——储存了起来。⑨ 在弗洛伊德看来，这样的意识怎么也得不到记忆踪迹，但却另有一个重要的功能：抑制兴奋。对于一个生命组织来说，抑制兴奋几乎是一个比接受刺激更为重要的功能；保护层由它本身的能量储备装备起来，它必然力求维护一种能量转换的特殊形式，在这种形式中，它的能量抵制着外部世界过度的能量的影响，而这种过度的能量会导致潜势的均等以致导致毁灭。⑩ 这些能量对人的威胁也是一种震惊。意识越快地将这种能量登记注册，它们造成伤害的后果就越小。精神分析理论力图"在它们突破刺激防护层的根子上"理解这些给人造成伤害的震惊的本质。根据这种理论，震惊在"对焦虑

⑥ 弗洛伊德：《超越快乐原则》，维也纳，1923，第31页以下。
⑦ 同上书，第31页。
⑧ 同上书，第30页。
⑨ 普鲁斯特曾反复地关注"其他系统"的问题，肢体是他最喜欢的代表。他常常谈到在肢体里面储存的记忆，比如人的腿、胳膊、肩膀像以前那样放在床上的位置会突然不经意识的指令而作为形象进入记忆的领域。"肢体的非意愿记忆"是普鲁斯特心爱的话题之一，见《追忆似水年华·在斯万家那边》（卷一），巴黎，1962，第6页。
⑩ 《超越快乐原则》，第34页以下。

缺乏任何准备"⑪当中具有重要意义。

 弗洛伊德的研究是由阵发性精神病患者的梦特征引起的。这种病的特征是患者重演他本人卷入的灾祸。这类梦按弗洛伊德看来"竭力通过发展焦虑而回溯性地把握刺激，而那种焦虑的遗漏正是伤害性精神病的原因"。⑫瓦雷里（Valéry）似乎有类似的看法。巧合是值得注意的。因为瓦雷里对在当前条件下的心理机制的特殊功能感兴趣。（瓦雷里甚至还能使这种兴趣同他完全是抒情风味的诗作相一致。从而，他作为唯一直接返归波德莱尔的诗人脱颖而出。）瓦雷里写道："人对印象与感觉的接受完全隶属于震惊的范畴；它们证明了人的一种不足……回忆是一种基本的现象；它旨在给我们时间来组织我们原本无法接受的刺激。"⑬对震惊的接受通过妥善处理刺激的训练而变得可能了；如果需要，梦和记忆也可以用来服务于这个目的。因而弗洛伊德认为，不管怎样，作为一条规则，这种训练是在清醒的意识之上发展起来的，它位于皮层的某个部位，这个皮层"如此经常地受到刺激的打击"⑭，以致它提供了接受刺激的最好条件。从而震惊就是这样被意识缓冲了，回避了，这给事变带来了一种严格的意义上的体验特征。如果它直接在有意识的记忆的登记注册中联合起来，它就把这个事变对诗的经验封闭起来。

 这个问题本身提示了抒情诗如何能把以震惊经验为标准的经验当作它的根基。人可能会期待这样的诗具有大量的意识内

⑪ 《超越快乐原则》，第41页。
⑫ 同上书，第42页。
⑬ 瓦雷里：《全集》卷二，巴黎，1960，第741页。
⑭ 弗洛伊德：《超越快乐原则》，第32页。

容；他会觉得有一个计划在写作中起作用。在波德莱尔的诗里的确如此；这在他的前辈中与爱伦·坡（Poe）建立起一种联系，在他的后继者中间同瓦雷里建立起联系。普鲁斯特曾写了一篇关于波德莱尔的文章，其重要性甚至超过了他小说中的类似思想。瓦雷里在《波德莱尔的地位》一文中提供了《恶之花》的经典引言。他写道："波德莱尔的问题在于：做一个伟大的诗人，但既不是雨果又不是拉马丁也不是缪塞（Musset）。我并不是说这是波德莱尔的有意识的野心；但它一直萦绕着他，这是他的'国家大计'（raison d'etat）。"⑮ 把国家大计用在一个诗人身上有些奇怪；对此要作些说明：摆脱经验的束缚。波德莱尔的诗担负着一个使命。他发现了一个空旷地带并用自己的诗填补了它。他的作品不能像任何其他人的作品一样仅仅是属于历史的范畴，但它却愿意这样，而且它也就是这样看待自己的。

四

震惊的因素在特殊印象中所占成分越大，意识也就越坚定不移地成为防备刺激的挡板；它的这种变化越充分，那些印象进入经验（Erfahrung）的机会就越少，并倾向于滞留在人生体验（Erlebnis）的某一时刻的范围里。这种防范震惊的功能在于它能指出某个事变在意识中的确切时间，代价则是丧失意识的完整性；这或许便是它的成就。这是理智的一个最高成就；它能把事变转化为一个曾经体验过的瞬间。如果没有思考，那么除了突然的开始——它往往是震惊的感觉，据弗洛伊德看，这证明了防范震惊的失败——便什么也没有了。波德莱尔在一个

⑮ 参看《恶之花·导言》（瓦雷里作），巴黎，1928。

启　迪

刺眼的意象中描绘了这种境况。他讲了一场决斗，其中那个艺术家在即将被打倒之前惊恐地尖叫起来。⑯ 这个决斗本身是一种创造性的过程。从而波德莱尔把震惊经验放在了他的艺术作品的中心。这个被几个同时代人印证了的自画像具有极大的重要性。既然是他自己面临震惊的，那么波德莱尔少不了引起震惊。瓦雷斯（Vallès）给我们讲了他的乖僻的怪相⑰，在纳吉奥（Nargeot）作的画像的基础上，蓬马尔丹（Pontmartin）确立了波德莱尔吓人的外表，克劳代尔强调了他言语中的尖刻的特点，戈蒂叶（Gautier）谈到波德莱尔背诵诗时沉醉于用手在下面加横线⑱；纳达尔（Nadar）描绘了他的痉挛的步态。⑲

　　精神病学了解导致精神伤害的种种类型。波德莱尔的精神自我和肉体自我力求回避震惊，不管它来自何方。震惊的防卫以一种搏斗的姿态被图示出来。波德莱尔描绘了他的朋友康斯坦丁·吉斯，他总是在巴黎沉沉睡去的时候去探访这位朋友："……他是怎样俯向他的桌子，仔细地读着那张纸，专心致志得就像白天处理身边的事情；他怎样用钢笔、铅笔和刷子刺过去，怎样把杯子里的水喷向天花板，并在衬衣上试钢笔；他怎样迅速而又专注地从事他的工作，好像生怕他总要避开来自自己的打击。"⑳ 在他的诗《太阳》（Le Soleil）的开放性诗节里，波德莱尔描绘了他自己埋头于这种幻想的搏斗；这或许是《恶之花》

⑯ 引自欧内斯特·雷诺：《夏尔·波德莱尔》，巴黎，1922，第 317 页以下。

⑰ 参看儒尔·瓦雷斯：《夏尔·波德莱尔》，见贝耶：《战斗的作家》，巴黎，1931，第 192 页。

⑱ 参看欧仁·马尔桑：《保罗·布尔杰的手杖和菲特林的正确选择，优雅的小生产者》，巴黎，1923，第 239 页。

⑲ 参看费尔曼·梅拉尔德：《智慧之城》，巴黎，1905，第 362 页。

⑳ 《全集》第二卷，第 334 页。

中唯一一处表现诗人在工作的地方。

> 穿过古老的郊区，那儿有波斯瞎子
> 悬吊在倾颓的房屋的窗上，隐瞒着
> 鬼鬼祟祟的快乐；当残酷的太阳用光线
> 抽打着城市和草地，屋顶和玉米地时，
> 我独自一人继续练习我幻想的剑术，
> 追寻着每个角落里的意外的节奏，
> 绊倒在词上就像绊倒在鹅卵石上，有时
> 忽然会想到一些我梦想已久的诗句。[21]

震惊属于那些被认为对波德莱尔的人格有决定意义的重要经验之列。纪德（Gide）曾经研究过波德莱尔诗的意象和观念，词与物之间的裂隙，而这些地方才真正是波德莱尔诗的激动人心之处。[22] 里维埃尔曾指出过动摇了波德莱尔的诗的那种暗地里的震惊；它们造成了词语间的缝。里维埃尔曾说明过这种分裂的词[23]。

> 但有谁知道我梦中的鲜花能否在
> 像堤岸一样被冲刷的泥土中，找到那
> 给予它力量的神秘的滋养？[24]

[21] 《全集》第一卷，第96页。
[22] 参看安德烈·纪德：《波德莱尔与M.法盖》，见《选集》，巴黎，1921，第128页。
[23] 参看雅克·里维埃尔：《论著》，巴黎，1948，第14页。
[24] 《全集》第一卷，第29页。

启 迪

或者：

> 西贝尔，谁爱它们，增加它翠绿的清新？㉕

另外一个例子是这著名的头一句：

> 那个你妒忌的宽宏大量的仆人。㉖

在他的诗行之处同样给予这些隐藏着的法律以它们应得的地位是波德莱尔的散文诗《巴黎的忧郁》（Spleen de Paris）的意图。在他全集献给《快报》（La Presse）主编阿尔塞涅·乌萨耶（Houssaye）的题词中，波德莱尔写道："在我们当中有谁不曾在一个踌躇满志的时刻梦想一种诗的散文的奇迹，梦想那没有节奏和韵律的音乐，明快流畅而又时断时续，足以适于灵魂抒情的激荡，梦的起伏的波纹和意识的突然跳跃？这种萦绕不去的理想首先是大城市经验的孩子，是无数的联系相交叉的经验的孩子。"㉗

这段话给我们两个启示。其一是，它告诉我们受惊形象与大城市大众的交往在波德莱尔身上的紧密联系。其二是，它告诉我们这些大众真正意味着什么。他们并不为阶级或任何集团而生存；不妨说，他们仅仅是街道上的人，无定形的过往的人群。波德莱尔总是意识到这种人群的存在，虽然它并未被用作

㉕ 《全集》第一卷，第 31 页。
㉖ 同上书，第 113 页。
㉗ 同上书，第 405 页以下。

他哪一部作品的模特儿。㉘但它作为一种隐蔽的形象在他的创造性上留下了烙印。正如它为前面所引的那些诗句提供了隐蔽的形象。我们可以从中分辨出击剑者的形象,他所实施的那些出击是要为自己在大众中打开一条路径。《太阳》的作者把郊区作为自己的逃路,而郊区无疑是荒漠。但隐蔽的形象(它揭示出那节诗的最深处的美),很可能是这样的:诗人在荒漠的街道上从词、片段和句头组成的幽灵般的大众中夺取诗的战利品。

五

大众——再也没有什么主题比它更吸引 19 世纪作家的注目了。它已准备好以一种能够轻松熟练地阅读的阶层广泛的公众形象出现。它变成了一个顾客;它希望自己在当代小说中被描绘出来,就像赞助人在中世纪绘画中被画出来一样。这个世纪的最成功的作家们在自身的内在需要之外遇到了这种要求。对于他们大众意味着——几乎在古代的意义上——市民群众、公众。维克多·雨果是第一个在他的书名中提及大众的人:《悲惨的人们》(Les Misérables,通译《悲惨世界》)、《海上劳工》(Les Travailleurs de la mer)。在法国,雨果是唯一一个能够同连载小说竞争的作家。像一般人知道的那样,欧仁·苏(Eugène Sue)是属于这一风格的,它开创了表现街上人的传统。在 1850 年他以压倒多数当选议会中的巴黎议员。年轻的马克思选择苏

㉘ 游荡者的特殊目的就是给这个人群赋予一个灵魂。游荡者从不厌倦于讲述他与人群的种种遭遇。对这种幻象的种种反映构成了波德莱尔作品的有机组成部分。它至今仍然是文学创作活动中的一种活跃的力量。儒尔·罗曼斯(Jules Romains)的"无名者"就是这种力量近来的令人钦佩的表现。

启 迪

的《巴黎的秘密》(Les Mystères) 作为攻击的对象不是偶然的。他很早就认识到，把那种不成形的大众锻造为钢铁般的无产阶级是他的任务；而当时的审美社会也正在向这一大众频送秋波。恩格斯的早期著作应看作是马克思一个主题的谦虚的序曲。在他的《英国工人阶级的现状》一书中写道："像伦敦这样的城市，就是逛上几个钟头也看不到它的尽头，而且也遇不到表明接近开阔的田野的些许征象——这样的城市是一个非常特别的东西。这种大规模的集中，二百五十万人口这样聚集在一个地方，使这二百五十万人的力量增加了一百倍……但是，为这一切付出了多大的代价，这只有在以后才看得清楚。只有在大街上挤上几天，费力地穿过人群，穿过没有尽头的络绎不绝的车辆，只有到过这个世界城市的贫民窟，才会开始觉察到，伦敦人为了创造充满他们城市的一切文明奇迹，不得不牺牲他们的人类本性的优良的特点……这种街头的拥挤中已经包含着某种丑恶的违反人性的东西。难道这些群集在街头的代表着各阶级和各个等级的成千上万的人，不都具有同样的特质和能力，同样是渴求幸福的人吗？……可是他们彼此从身旁匆匆走过，好像他们之间没有任何共同的地方。好像他们彼此毫不相干，只有一点上建立了默契，就是行人必须在人行道上靠右边行走，以免阻碍迎面走来的人；谁对谁连看一眼也没想到。所有这些人愈是聚集在一个小小的空间里，每一个人在追逐私人利益时的这种可怕的冷漠，这种不近人情的孤僻就愈使人难堪，愈是可怕。"㉙

这个描述与那些较次要的法国大师诸如戈兹朗（Gozlan）、德尔伏（Delvau）、卢里纳（Lurine）明显不同。它没有那种游

㉙ 恩格斯：《英国工人阶级的现状》，莱比锡，1848，第36页以下。

荡者借以在人群中活动和新闻记者渴望从那里学得的技巧和轻松。恩格斯被大众弄得灰心丧气；他以一种道德反应和一种美学反应来作答复；人们彼此匆匆而过的速度扰乱着他。他的描述的魅力在于使一种过时的观点同不可动摇的批判的正直性结合了起来。作者来自当时仍算是欧洲的"外省"的德国；他大概从没有面对那种在人流里失落自己的诱惑，当黑格尔在他去世前不久第一次来到巴黎时，他给他妻子写信道："当我沿街散步时，人们看上去同在柏林的一样；他们穿同样的衣服，面孔也差不多相同——同样的外表，但却是大群的。"㉚ 在这个人群中活动是巴黎人的本性。不管一个个体与之保持多大的距离，他俩会被它涂上颜色，而且他们不像恩格斯能站在它之外来看它。比如波德莱尔，大众是一切，唯独不是外在于他的；确实，在他的作品中追踪他对吸引和诱惑的防卫反应是很容易的。

　　大众如此地成为波德莱尔的一部分，以致在他的作品里很少能够找到对于它的描绘。他的最重要的主体很少以描述的形式出现。由于德雅尔丹（Dujardin）如此善于这样做，他"更接近于把形象嵌入记忆之中，而非精心修饰它"。㉛ 在《恶之花》或《巴黎的忧郁》里很容易找到那种雨果拿手的城市描绘的对应物。波德莱尔既不写巴黎人也不写城市。这样的描绘的高明之处在于它能够借此说彼。他的大众总是城市里的大众，他的巴黎也总是人口过剩。这一点使他优于巴贝尔（Barbier），后者的描述方法导致了大众与城市之间的裂隙。㉜《巴黎风光》中大众的秘密出现几

㉚ 黑格尔：《全集》第十九卷，书信，莱比锡，1887，第257页。
㉛ 保罗·德雅尔丹：《夏尔·波德莱尔》，见《蓝色街道》，巴黎，1887，第23页。
㉜ 巴贝尔的方式典型地表现在他题为"伦敦"的这首诗里。它用二十四句诗描绘了伦敦，并以这样笨拙的句子结尾：

启　迪

乎在哪里都可以展现。当波德莱尔把黎明当作他的主题时，荒凉的街道散发出"沉默的人群"，雨果在夜间的巴黎也觉察到了这种东西。当波德莱尔注视着满布尘埃的塞纳河岸上待售的解剖学著作的标签时，死去的大众代替了这些页面上的单个的骨架。在这种"死神之舞"（dans macable）的形象里，他看见了拥挤的大众在晃动着。组诗《小老太婆》所集中描写的枯萎的老女人的英雄主义表现在她们独立于大众之外，不再保持它的步态，不再让思想参与当前的事情。大众是一幅不安的面纱，波德莱尔透过它认识了巴黎。㉝大众的出现决定了《恶之花》中的最为著名的一部分作品。

在十四行诗《致一位交臂而过的妇女》（A une passante）中大众根本没有名字。不管是一个名字还是一句话。然而它却在

（接上页）
最终，伴着巨大而阴沉的杂物堆
一个发黑的人，在寂寂中生死。
千万种生命，循着命定的本能
或善或恶的手段追逐金子。
　　　（奥古斯特·巴贝尔：《抑扬格与诗》，巴黎，1841）

巴贝尔的富于倾向性的诗，尤其是伦敦组诗《传染病院》（*Lazare*），比一般人乐于承认的程度更深刻地影响了波德莱尔。波德莱尔的《黄昏的微光》（*Crépuscule du soir*）是这样结尾的：
他们气数已尽，走向共同的深渊
医院里充斥着他们痛苦的呻吟，就在今晚
有些人再也回不到爱人的身边
在炉火边喝着香喷喷的汤。
不妨把这个结尾同巴贝尔的《纽卡斯尔的未成年人》（*Mineurs de Newcastle*）的第八段作一比较：
有些人在心里梦到了家中，
甜蜜的家和妻子湛蓝的眼睛，
在深渊的深处找到了永恒的坟墓。
　㉝　译文见注㉜。

整体上决定了这首诗,就像一只行驶的小船的航线由风而定。

> 大街在我的周围震耳欲聋地喧嚷。
> 走过一位身穿重孝、显出严峻的哀愁
> 瘦长苗条的妇女,用一只美丽的手
> 摇摇地撩起她那饰着花边的裙裳;
>
> 轻捷而高贵,露出宛如雕像的小腿。
> 从她那孕育着风暴的铅色天空
> 一样的眼中,我像狂妄者浑身颤动,
> 畅饮销魂的欢乐和那迷人的优美。
>
> 电光一闪……随后是黑夜!用你的一瞥
> 突然使我如获重生的、消逝的丽人,
> 难道除了在来世,就不能再见到你?
>
> 去了!远了!太迟了!也许永远不可能!
> 因为,今后的我们,彼此都行踪不明,
> 尽管你已经知道我曾经对你钟情![34]

一个裹在寡妇的面纱里的陌生女人被大众推搡着,神秘而悄然地进入了诗人的视野。这首十四行诗所讲的只不过是:对大众的体验远不是一种对立的、敌视的因素,相反,正是这个大众给城市居民带来了具有强烈吸引力的形象。使城市诗人愉

[34] 《全集》第一卷,第106页(中译据钱氏译本)。

快的是爱情——不是在第一瞥中,而是在最后一瞥中。这是在着迷的一瞬间契合于诗中的永远的告别。因而十四行诗提供了一种真正悲剧性的震惊的形象。但诗人冲动的天赋仍然一直被感动着。波德莱尔说,使他的身体在颤抖中缩紧的——crispe comme un extravagant(像一个精神病人一样缩紧)——并不是那种每一根神经都涨满了爱的神魂颠倒;相反,它像那种能侵袭缠绕一个孤独者的性的震惊。如蒂博代(Thibaudet)指出,"这些东西只能在大城市里写出来。"㉟ 这一事实并不很富有意味。他们揭示了大都市的生活使爱蒙受的耻辱。普鲁斯特是在这种洞见中读这首十四行诗的。因而他把那个招魂的名字"巴黎女人"作为一个回声给予了在一天早上遇到的以阿尔贝蒂娜面目出现的女人。"当阿尔贝蒂娜再次进入我房里时,她穿了件黑缎子衣服。这使她显得苍白,她属于那种激烈但却苍白的巴黎女人的类型,这些女人总得不到新鲜空气,在大众的生活中或许还在一种堕落的气氛中深受影响。这类人如果脸上没有脂粉只消这么一眼就能认出来。"㊱ 这便是只有城市居民才能经验的爱的对象的样子,即使像普鲁斯特这么晚近的人也看到了它。波德莱尔认为他的诗捕捉住了这种爱,而人们经常会说,在波德莱尔的诗里,爱并非得不到满足,而是本来就不需要满足。㊲

㉟ 蒂博代:《内在世界》,巴黎,1924,第 22 页。

㊱ 普鲁斯特:《追忆似水年华》卷六,《女囚》,巴黎,1923,第 138 页。

㊲ 有关一个交臂而过的妇女的母题也出现在斯特凡·盖奥尔格早年的一首诗里。但诗人漏掉了重要的事情:即妇女在其中穿过的由人群而生的人流。结果不免是一首自我意识的挽歌。诗人的一瞥使他因而必须向他的女士坦白已经"移向远处,为期望的泪水所模糊/在他们还未能将你淹没的时候"(斯特凡·盖奥尔格《赞歌,朝圣,阿尔加巴》,柏林,1922)。波德莱尔则毫无疑问地看进了过往者眼睛的深处。

论波德莱尔的几个母题

六

波德莱尔翻译的一篇爱伦·坡的小说可视为以大众为主题的早期作品的经典例子。它以某种独特性为标志，只要进一步审视，就可以看到这种独特性暴露了某种力和内隐深度的社会性力量的种种方面，我们必须把这些方面作为能够独自对艺术作品产生微妙而又深刻影响的因素而加以考虑。小说题为《人群中的人》。故事发生在伦敦，叙述者是一个久病之后重又回到喧闹拥挤的城市去冒险的男人。在一个秋日的傍晚时分，他安坐在伦敦一家大咖啡馆的窗子后面。他扫视着其他客人，望着报上的广告出神，但他的兴趣却主要集中在窗外街道上蜂拥而过的熙熙攘攘的人群。"街道是城市的主要通道，尽日拥挤不堪。但是，当黑暗降临，拥挤程度便骤然增加；而当路灯朗照的时候，络绎不绝的稠密的人流便冲过门口，我从来没有在夜晚这个特殊时分，坐在这样一个位置上；喧嚣如海的人头使我产生了一种妙不可言的新奇的冲动。我终于把所有要照管的东西都交给旅馆，在外面尽情地享受这景象给我的满足。"这段话非常重要，这对叙述者来说只是一个序幕，但让我们抛开他来检验一下故事的背景吧。

坡所描绘的伦敦大众的面貌就像人头顶上的煤汽灯一样幽暗而飘忽不定。这不仅适用于"在黑夜降临后从他们的窝里被带出来的贱民。对那些上等阶层的雇员们，那些牢靠的商号的上等职员们"，坡是这样描写的："他们的头都微微有些秃，那只长期习惯用来架笔的右耳朵奇怪地从根上竖着。我看到他们总是用两手摘下或戴上帽子，他们戴着表，还有一根样式古朴实在的短短的金表链。"他对于人群运动的描述更加惊人。"远

处，人数众多的过往行人带着心满意足的生意人的举止，似乎一心只想着在人丛中走自己的路。他们眉头紧蹙，眼珠快速地转动着，一旦被同路人推撞了，他们丝毫不表示出不耐烦的神情，只是整整衣服加快步子。其他形形色色的人也都在不停地运动着，他们涨红着脸，同自己说着话，打着手势。仿佛因四周稠密的同伴而感到孤寂隔膜。如果被人流挡住前进不得了，这些人便会突然停止喃喃自语，手势却多了一倍，等待中唇边带着一种心不在焉的疲惫的微笑。如果被人撞了，他们便大度地向撞了他们的人鞠躬，并露出非常迷惑不解的神色。"㊳ 人们可能以为他在讲半醉的可怜虫，但事实上，他们是"高贵的人，商人，业务代理人，交易人，股票经纪人"。㊴

坡的表现手法不能称之为现实主义。坡在运用这种手法时有意展现出一幅变形的想象，这使得作品同人们通常所提倡的社会现实主义模式相去甚远。巴贝尔或许是人们心目中这类现

㊳ 这段文字在《雨天》中有一段对应的诗句。尽管它署着另一个名字，但这首诗肯定可以归于波德莱尔。最后一段给这首诗染上了极度阴郁的色彩，它在《人群中的人》里有段精确的摹本。坡写道："汽车的光线在于同奄奄一息的白昼的搏斗中，最初是苍白柔弱的，但最后终于强壮起来，把周围的一切都投上了恰到好处、光彩照人的光芒。一切都是昏暗的，但却辉煌耀灿——像是被用来比喻德尔图良（Tertullian）风格的乌檀木。"这种一致最惊人之处在于下面这些诗句写于1843年以前，那时波德莱尔还不知道坡。

每个人都在打滑的人行道上用胳膊肘推搡我们/每个人都自私而野蛮，匆匆而过，把积水溅在我们身上/要不然就加快脚步，越过我们，把我们推在一边/到处是泥泞，倾盆大雨天空阴沉/这阴郁者埃泽基尔梦见过的阴郁。

㊴ 马克思眼里的美国形象同坡的描写非常接近。他强调了一种"物质生产的狂热和充满青春活力的节奏"。他批评这种节奏，因为事实上，在那里"既没有时间也没有机会废除陈旧的精神世界"（卡尔·马克思：《路易·波拿巴的雾月十八日》，作品已注，第30页）。在坡那里，甚至生意人相貌上都带着一种恶魔般的东西。波德莱尔曾描绘在黑暗中"邪恶的魔鬼们在大气里/像实业家一样睁开睡眼"。《黄昏的微光》中的这几句或许是由坡的作品激发灵感的。

实主义的最好代表,他描写事物的方式不那么乖僻。另外,他选择了一种更明朗的主体:被压迫的大众。坡与此毫不相干,他同"人民"打交道,纯粹而又简单。他们所展现的场面对于他,就像对于恩格斯一样,带有某种威胁性。而恰恰是这个大城市大众的形象对于波德莱尔来说具有决定意义。如果他屈从于那种力量,被那种力量拉进他们中去,甚至像一个游荡者那样成为其中的一员,那么他就再不能使自己摆脱掉那种根本上的非人性的组成性质了。尽管他同他们分手了,但他还是变成了他们的同谋。他如此之深地卷进他们中间,却只为了在轻蔑的一瞥里把他们湮没在忘却中。他谨慎地承认了这种矛盾心理,这里有某种强迫性的东西,或许那首《黄昏的微光》(Crépuscule du soir) 如此难以理解的魅力就在于此。

七

波德莱尔认为,把坡的叙述者穷形尽相地描绘出来的夜间伦敦的"人群中的人"同"游荡者"相提并论是颇恰当的。[40] 这个观点难以接受。人群中的人绝非游荡者。在人群中的人身上,沉静让位于狂暴行为。因而他举例说明道,一旦人被剥夺了他所属的环境,就不得不成为一个游荡者。如果伦敦曾经给予他什么,那肯定不是坡所描绘的背景。相对而言,波德莱尔的巴黎倒保留了一些唤起幸福旧时的回忆的特征。在如今已是大桥飞跨的地方,仍有渡船在塞纳河上摆渡。波德莱尔去世那年,仍有些承包商为了投合富人们的舒适而用五百辆花轿马车在全城绕行。拱廊街能使游荡者不致暴露在那些全然不把行人放在

[40] 参看《全集》第二卷,第328—335页。

眼里的四轮马车的视野中,它自始至终受到欢迎。㊶ 行人让自己被人群推撞,但游荡者却要求一个回身的余地,并且不情愿放弃那种闲暇绅士的生活。让大多数人忙于他们的日常事务吧;闲暇者尽可以陶醉于游荡者的晃荡中,只是这样的话他便已经被抛出了他原有的社会坐落。他在这种完完全全的闲暇中与在那种狂热的城市喧嚣中一样成为了游荡者。伦敦有自己的人群中的人,与这种人相应的是南特孩子(费迪南),1848年3月革命前柏林街角上常见的形象;而巴黎的游荡者可谓居两者之间。㊷

闲暇者如何看待大众,这在霍夫曼(E. T. A. Hoffmann)最后所写的题为《表弟的街角窗户》(*The Cousin's Corner Window*)的短篇小说里表现得清清楚楚。它比坡的小说早十五年,或许在最早试图捕捉大城市街头景象的小说之列。两者间的不同值得注意。坡的叙述者从咖啡馆的窗子后面观察,而那个表弟却待在家里。坡的观察者惑于景象的吸引,最终听任自己走出去卷进了大众的旋涡。霍夫曼的表弟从他的街角窗户中看,像个瘫痪人似的动弹不得,即使他身在大众中也不会跟随他们的。他对大众的态度不如说是居高临下,这像是由他在公寓大楼窗户内的观察位置决定的。从这个制高点上,他仔细地审视着人群;这是个集日,人人都适得其所。他的歌剧望远镜能让他挑选出一些个人风格的画面。

㊶ 漫步者知道怎样不失时机地挑衅性地表现一下他们对事物的漠不关心。1840年左右,有一小段时间带着乌龟散步成了一种时髦。游荡者(flâneurs)乐意让乌龟给自己定迈步的速度。如果如其所愿,他们会迫使进步也调整到这个速度的。不过这种态度没能风行。倒是宣扬"打倒懒汉"的泰勒在当时走红。

㊷ 闲暇者在格拉斯布莱纳(Glassbrenner)的人物里像是"市民"(citoyen)的微不足道的后裔。南特(Nante),这个柏林街角上的孩子没有什么理由可以激励自己。他使自己在街头就像在家里一样,街头自然不会把他引向任何别的地方,他在这里就像市侩在家的四壁中一样舒服自得。

这个仪器的使用全然取决于使用者的内在安排。他承认[43]，他喜欢教客人如何掌握这门"不看的艺术的原则"[44]。这包含了一种欣赏热闹、一种比德梅尔（Biedermeier）时期流行的追捕游戏的能力。启发人的话给了我们解释。[45] 人们不妨把这种叙述看成一种在此后付诸行动的企图。但显然，柏林这个环境影响了它获得完全的成功。如果霍夫曼曾在巴黎或伦敦驻足，或者如果他一直致力于描绘大众，那么他就不会只盯住一个市场了；他就不会把景色描绘得好像是由女人牵着鼻子走，他或许会抓住那种坡从煤汽灯下蜂拥而过的大众那里得来的主题。事实上，如果为了描绘出那种其他大城市的相面学学生也能感受到的离奇场面，也许就无需这些主题了。海涅的一段富于思想的观察用在这里很贴切。1838 年一位记者在给瓦尔哈根（Varnhagen）的信中写道："春天的景象给海涅带来了极大的苦恼。上次我同他一起沿林荫道散步，那条奇特的大道的宏伟和它的生机唤起我无限的仰慕，但这时却

[43] 霍夫曼：《选集》第十四卷，《生活与遗产》卷二，斯图亚特，1839，第 205 页。

[44] 导致这种自白的东西很值得注意。在霍夫曼的小说里，来访者说那个表弟注视楼下的纷攘忙乱只是由于他欣赏那种色彩变幻的游戏，在长途旅行时，他说，这肯定让人厌倦。此后不久，果戈理（Gogol）以同样的格调写到了乌克兰的一场火灾："那么多人在路上跑着，简直让人的眼睛晕眩。"活跃的人群的日常景象使人的眼睛不得不首先适应这个画面。从根本上说，一旦人的眼睛把握了这个任务，他们就会乐于找机会试验一下他们新获得的官能。在这个意义上说，印象主义的绘画技巧——由色彩的狂欢组成画面——作为某种经验的反映早已为大城市居民的眼睛所熟悉。莫奈（Monet）的《大教堂》的画面像一堆密密麻麻的石头，它可以作为这种假设的图解。

[45] 霍夫曼在小说里有许多启发人的思考，比如对抬头望着天空的瞎子的思考。波德莱尔知道这篇小说，而且还在他的诗里推进了这种启发性的内容。《盲人》的最后一行这样写道："盲人们在天空里寻找什么？"（Que cherchent-ils au ciel, tous les aveugles?）

启 迪

有些东西促使海涅强调了一种恐怖,这个世界的中心蒙着那种恐怖。"㊻

八

害怕、厌恶和恐怖是大城市的大众在那些最早观察它的人心中引起的感觉。在坡看来它有些野蛮;纪律只勉强能使它驯服。此后,詹姆士·恩瑟尔(James Ensor)没完没了地使纪律与野性遭遇。他喜欢把军队放进他的狂欢的人群中去,并且让二者相处得极为融洽——在典型的极权国家里,警察和强盗是携手合作的。瓦雷里敏锐地看到了所谓的"文明"的一组征兆,并描绘出其中一桩有关的事情。他写道:"住在大城市中心的居民已经退化到野蛮状态中去了——就是说,他们都是孤零零的。那种由于生存需要保存着的依赖他人的感觉逐渐被社会机制磨平了。"这种机器主义的每一点进展都排除掉某种行为和"情感的方式"。㊼ 安逸把人们隔离开来,而在另一方面,它又使醉心于这种安逸的人们进一步机器化。19世纪中叶钟表的发明所带来的许多革新只有一个共同点:手突然一动就能引起一系列运动。这种发展在许多领域里出现。其中之一是电话,抓起听筒代替了老式摇曲柄的笨拙动作。在不计其数的拨、插、按以及诸如此类的动作中,按快门的结果最了不得。如今,用手指触一下快门就使人能够不受时间限制地把一个事件固定下来。照相机赋予瞬间一种追忆的震惊。这类触觉经验同视觉经验联合在一起,就像报纸的广告版或大城市交通给人的感觉一样。在这种来往的车辆行人中穿行把个体卷进了一

㊻ 海涅:《书信·日记》,俾伯编,柏林,1926,第163页。
㊼ 瓦雷里:《全集》,第588页。

系列惊恐与碰撞中。在危险的穿越中，神经紧张的刺激急速地接二连三地通过体内，就像电池里的能量。波德莱尔说一个人扎进大众中就像扎进蓄电池中。他给这种人下定义，称他为"一个装备着意识的 Kaleidoscope（万花筒）"。㊽ 坡的"过往者"东张西望，他只显得是漫无目标，然而当今的行人却是为了遵照交通指示而不得不这样。从而，技术使人的感觉中枢屈从于一种复杂的训练。不知从什么时候开始，一种对刺激的新的急迫的需要发现了电影。在一部电影里，震惊作为感知的形式已被确立为一种正式的原则。那种在传送带上决定生产节奏的东西也正是人们感受到的电影的节奏的基础。

马克思很有理由强调体力劳动各部分之间联系的巨大的流动性。这种联系以一种独立的、具体化了的形式在流水线上向工厂工人显现出来。要被加工的物体专横地进入又跑出工人的工作区域，完全独立于他的意志。马克思写道，"任何一种资本主义生产……在这一点上是共同的，那就是不是工人使用劳动工具，而是劳动工具使用工人。但是只有在工厂系统内这个转变才第一次获得了技术和可感知的现实性。"㊾在用机器工作的时候，工人们学会了调整他们自己的"运动以便同一种自动化的统一性和不停歇的运动保持一致"。㊿ 这些话揭穿了那种荒谬的统一性，坡想把它加于大众——那种行为和打扮的统一性，以及面部表情的统一性。那些笑给思想提供了粮食。他们或许是同一类，即所谓"总是微笑"的一类，在那种境况里他们起到了类似震惊吸收器的作用。在上面那段话里，马克思说道："所有的机器工作需要先对工

㊽ 《全集》第二卷，第 333 页。
㊾ 马克思：《资本论》，柏林，1932，第 404 页。
㊿ 同上书，第 402 页。

人进行训练。"㊼这种训练同实习不同。实习是手工作坊里的个人的事情,仍还是一种体力活。以此为基础,"产品的每一个特殊部分都能在经验中找到它据为己有的技术形式,并慢慢地使之完善。"可以肯定,"一旦当它成熟到一定程度,一切就都明朗了。"㊽在另一方面,这种体力劳动却"在它所从事的每一种手艺上都制造出所谓的'非熟练工人'这一阶层,这个阶层是被手工业严格排斥在外的。如果它以牺牲一个人的劳动能力的整体性为代价来使业已极大地简化了的分工日臻完善,那么它也开始了把一种任何发展都少不了的缺点注入了劳动分工。按照这种等级差别,便有了把劳动者分为熟练的和非熟练的划分"。㊾ 非熟练工人是受机器贬黜最厉害的一部分人。他的工作被经验拒之门外;实习在那里是一钱不值的。㊿ 游乐场用船、车和其他类似的逗人玩意儿为人提供的不过是一种训练的滋味而已,非熟练工人必须服从这种训练,某些时候给他们略尝一口对他们说来已是整顿佳肴了;而业已成为一个小丑的艺术则能像个游乐场似的为小人物们提供一个训练的场所,其兴衰总与失业率的涨落保持一致。坡的作品使我们懂得了野性与纪律之间的真正联系。他的那些行人的举止就仿佛他们已经使自己适应了机器,并且只能机械地表现自己了。他们的行为是一种对震惊的反射。"如果被人撞了,他们就谦恭地向撞他的人鞠躬。"

㊼ 马克思:《资本论》,柏林,1932,第402页。
㊽ 同上。
㊾ 同上书,第336页以下。
㊿ 一个产业工人的训练时间越短,一个军人的训练时间就越长。把生产实践的训练转移为破坏实践的训练,这或许是一个社会的总体战争准备的一部分。

九

过往者在大众中的震惊经验与工人在机器旁的经验是一致的。但这并不是说我们认为坡对现代工业生产过程了如指掌。无论怎么说,波德莱尔对此是一无所知的。他被一种过程迷住了。在懒汉身上,我们可以研究由机器强加于工人的反射机制。如果我们认为这个过程是赌博游戏,结论就会显得自相矛盾。哪儿还能找到比工作和赌博之间的矛盾更有说服力的例子呢?阿兰(Alain)下面这段话却使它令人信服:"赌博的概念本身就有这个意思:没有什么游戏依赖于先前的游戏。赌博不在乎既得的地位。它对前面赢到的东西是不加考虑的,在这点上,它与工作不同。它漠视沉重的过去,而这正是工作赖以建立的基础。"�55 这里阿兰心目中的工作是一种高度专门化的东西(诸如脑力劳动,或许带着某种手工艺的特点);这并不是大多数工厂工人的工作,更不是那种非熟练工人的工作。这种工作肯定缺少冒险的机会,缺少那种让赌徒着迷的海市蜃楼般的缥缈的幻影,不过它肯定不乏有害和空虚以及一个在工厂领工资的奴隶对于完成自己的分内事的无能。赌徒的样子甚至应和了那种工人被自动化造就出来的姿势,因为所有的赌博都必不可少地包含着投下骰子或抓起一张牌的飞快的动作。工人在机器旁的震颤的动作很像赌博中掷骰子的动作。工人在机器旁的动作与前面的动作是毫不相关的,因为后者是前者的不折不扣的重复。机器旁的每一个动作都像是从前一个动作照搬下来的,就像赌博里掷骰子的动作与先前的总是一模一样,因而劳动的单调足以和赌博

�55 阿兰:《理想与时代》卷一,巴黎,1927,第183页以下。

的单调相提并论。两者都同样缺乏一种实质。

塞尼费尔代（Senefelder）的一幅版画描绘了一个赌博俱乐部。那些画面上的人没有一个像通常那样专注于游戏。他们都被一种情绪支配着。一个人流露出压抑不住的欣喜；另一个人对他的对家疑心重重；第三个人带着阴沉的绝望；第四个人显得好斗；剩下的那个人已准备好离开人世。所有这些举止神态有个共同的隐蔽的特征：画中的形象展示出赌徒们信奉的机制是怎样攫获了他们的身心，即使他们是在私下里，也不管他们是多么焦躁不安，他们只能有反射行为。他们的举动也就是坡的小说里行人的举动。他们像机器人似的活着，像柏格森所想象的那种人一样，他们彻底消灭了自己的记忆。

波德莱尔并不曾热衷于赌博，尽管他对醉心于此道的人表示过友情般的理解甚至敬意。㊱ 他在写夜的小品 Le Jeu（赌博）里表现的主题是他对现时代看法的一部分，而且他认为写这首诗是自己使命的一部分。在波德莱尔的作品里，赌徒的形象已成为古代角斗士形象的一个典型的现代替手。两者对于他都是英雄人物。当路德维希·波尔涅（Ludwig Börne）用波德莱尔的眼睛看事物时他说道："如果欧洲年复一年地虚掷在赌桌上的能量和热情能被保存下来，从中足够产生罗马人和一部罗马史。然而仅仅是如果。因为每个人生来都是罗马人，资产阶级社会却要使之非罗马化，这就是有那么多冒险游戏、小说、意大利歌剧和流行报刊的原因。"㊲只是在19世纪，赌博才变成一种资产阶级娱乐的保留节目；在18世纪，只有贵族才赌博。拿破仑的军队把各种冒险游戏带到了四面八方，而现在，它们已经成了"时髦生活以及在大城

㊱ 参看《全集》第一卷，第456页；及第二卷，第630页。
㊲ 波尔涅：《文集》，汉堡与法兰克福，1862，第38页以下。

市底层无处安身的千百人的生活"的一部分，成为一种大场景的一部分，而在这个场景里波德莱尔宣称他发现了英雄主义——"它是我们时代的特征。"㊽

如果有人不仅要从技术上，而且还要从心理学观点上来考察赌博，波德莱尔关于它的概念就显得更为重要了。很明显，赌徒一心想赢，然而一个人是不愿意把他要赢、要赚钱的欲望在严格的文字意义上称为希望的。他可能内在地被贪心或一种更罪恶的决心所驱使，无论怎样，他的精神状态已使他不怎么能运用经验了。㊾一个希望，不管怎么说，是一种经验，歌德说："年轻时希望的东西，年老时会变得丰富。"人一生希望得越早，得到满足的机会就越大。希望在时间中走得越远，得到满足的可能也越大。是经验伴随着人在时间中行进，是经验填充并划分了时间。因而，一个满足了的希望是经验的圆满完成。在民间故事的象征中，空间的距离可以替代时间的距离；这就解释了为什么那些坠入无限空间的流星会成为满足了的希望的象征。而滚入下一个格子的象牙球，落在最上面的下一张牌都恰好是流星的对立面。在流星冲入闪光的瞬间里包含的一段时间，正如儒贝尔（Joubert）在他习惯性的断言中的描述，"时间即便在永恒中也能找到；但这已不是地球上的、世界上的时间了……那种时间不会毁灭，它只是完成。"㊿这是地狱中的时间的

㊽ 《全集》第二卷，第135页。

㊾ 赌博使经验的标准无效。或许正由于这种阴晦的意义，那种"对经验的庸俗低级的喜好"（康德）在赌徒中颇为盛行。赌徒就像城市居民说"我的款式"那样说"我的数目"。在第二帝国晚期这种姿态流行起来。打赌助长了这种趋向。打赌是通过某种安排和设置使事件带上一种震惊的色彩，从而把它们从经验的环境中分离出来。对于资产阶级来说，甚至政治事件也可以恰当地以赌桌上的突发事件的形式表现出来。

㊿ 儒贝尔：《通感的预见》卷二，巴黎，1883，第162页。

启 迪

对立面,在地狱里,不允许人们去完成任何他们已经开始做的事情。赌博游戏之所以声名狼藉是基于这个事实:玩游戏的人自己是这个游戏的一部分(而一个不可救药的抽彩老主顾却不会像一个严格意义上的赌徒那样被剥夺公民权)。

一切周而复始正是游戏规则的观念,就像干活拿工资的观念一样。因而,波德莱尔的"中间人"如果看上去像是赌徒的伙伴的话,那是很富有意义的:

> 记住,时间是一个狂热的赌徒,总是赢
> 却从来用不着欺诈——这是规律![61]

在另一处,撒旦本人取代了这个中间人。[62]《赌博》一诗把那些迷恋赌博的人放逐到山洞静寂的角落里去。那里无疑是诗人的天地的一部分。

> 这里你看见地狱一般的景象,那是一个夜晚,
> 在梦中我看见它在我超凡的及目前展开;
> 在这安静的洞中部拐角的深处,
> 我看见我自己,躬着身,寒冷,阴沉,妒忌
> 妒忌那些人的坚韧的热情。[63]

诗人并没有加入这场游戏,他缩在他的角落里,一点也不比那些玩着的人高兴。他同样被骗掉了他的经验,他也是一个现代人。仅有的不同是,他反抗那种赌徒们所寻求的麻醉。赌徒们用

[61] 《全集》第一卷,第49页。
[62] 同上书,第455—459页。
[63] 同上书,第110页。

这种麻醉来淹没那种被移交给中间人的意识。⑭

> 然而我的心在战栗着——在妒忌那些可怜的人们
> 正狂乱地奔向陡峭的深渊,
> 血液的奔突把他们灌醉,宁要
> 不幸但不要死亡,宁要地狱但不要虚无!!⑮

在这最后一段,波德莱尔把焦躁不安作为赌徒热情的深层基质描绘出来。他在自身里面,在其最纯粹的形式中找到了它。他的暴躁脾气是乔多(Giotto)的帕都亚(Padua)的伊拉坎迪亚(Iracundia)的最好表现。

十

如果我们遵循柏格森(Bergson),那么是绵延的现实化使人

⑭ 赌博对经验的麻醉效果首先是针对时间的,就像那种人们误以为可以减缓痛苦的疾病一样。时间是一种材料,而赌徒的变幻不定的幽灵就在其中翻腾。德·热努亚(Gourdon de Genouillac)在《夜晚的死神》中写道:"我宣布在所有的热情之中,赌博的狂热是最神圣的,因为它包括了所有其他的热情。一系列撞运气的coups(动作)带给我的快乐比一个非赌徒在整整一年里能有的快乐还多……如果你认为我只关心落进我腰包的金钱你就大错特错了。我在这里面找到了我将要征服的快乐。我全身心地完完全全地享受着这种快乐,它们来得太快了,绝不会让我感到疲惫;它们的种类也太多了,绝不会使我感到厌倦。我在这一种生活里过着几百种生活。当我旅行时我就像一道电流那样旅行。如果我很吝啬,把我的银行股票也用来赌博,那是因为我知道时间的价值太好,我不能像其他人那样用它来进行投资。我准许自己享有的快乐会让我以千百种其他的享受为代价。我有智慧的快乐,其他我什么也不要。"阿纳托尔·法朗士(Anatole France)在他的作品《伊壁鸠鲁的花园》(*Jardin d'Épicure*)里对赌博也有相似的观点。

⑮《全集》第一卷,第110页。

的魂摆脱了对时间的执迷。普鲁斯特也有这种信念。由此出发，他毕生致力于一种技巧，以便把那些浸透了回忆的往事再现出来。当他逗留在潜意识中的时候，这些回忆进入了他身上的每一个毛孔。普鲁斯特是《恶之花》无与伦比的读者，因为他从中领会到一种同类的成分。对波德莱尔的熟悉必然包含了普鲁斯特对他的体验。普鲁斯特写道："波德莱尔的时间总是奇特地割裂开来；只有很少几次是展露出来的，它们是一些重要的日子。因而我们就可以理解为什么诸如'一个晚上'这样的语句会在他的著作中反复出现。"⑯（按儒贝尔的意思）这些重要的日子便是时间得以完成的日子，它们是回忆的日子，而不为经验所标明。它们与其他的日子没有联系，卓然独立于时间之外。就其实质而言，波德莱尔在"通感"（correspondances）概念里给它下了定义。在波德莱尔看来，这个概念与"现代美"（modern beauty）的概念并列，但却没有联系。

普鲁斯特在"通感"问题上蔑视学究气的文学（它是神秘主义的通行内容，波德莱尔在傅立叶的文章中读到过它们），他不再对联觉（synaesthesia）条件下的艺术多样性感到迷惑。重要的是"通感"记录了一个包含宗教仪式成分在内的经验的概念，只有通过自己同化这些成分，波德莱尔才能探寻他作为一个现代人所目睹的崩溃的全部意义。只有这样，他才能从中认识到那种只对于他才有的挑战，即他在《恶之花》里与之联合起来的挑战。如果在这本书里真的有一座隐秘的建筑——许多人为此冥思苦想——那么第一卷的组诗或许是致力于某些无可挽回地失落了的事情。这组诗包含两首主题相同的十四行诗。第一首题为《通感》，开头是这样的：

⑯ 普鲁斯特：《论波德莱尔》，《新法兰西评论》（*Nouvelle revue française*），第16期，1921年6月号，第652页。

论波德莱尔的几个母题

> 自然是一座神殿,那里有活的柱子
> 不时发出一些含糊不清的语音;
> 行人经过该处,穿过象征的森林,
> 森林露出亲切的眼光对人注视。
>
> 仿佛远远传来一些悠长的回音。
> 互相混成幽昧而深邃的统一体,
> 像黑夜又像光明一样茫无边际,
> 芳香,色彩,音响全在互相感应。⑰

波德莱尔的"通感"所意味的,或许可以描述为一种寻求在预防危机的形式中把自己建立起来的经验。这只有在宗教仪式的范围里才是可能的。如果它超越了这个范围,它就把自身作为美的事物呈现出来。在美的事物中,艺术的宗教仪式的价值就显现出来了。⑱

⑰ 《全集》第一卷,第 23 页。

⑱ 美可以通过两种方式来定义,即通过它与历史的关系和通过它与自然的关系。在这两种关系中,美的事物的外表以及它的成问题的因素都把自己表现了出来。(让我们简单地说明一下第一种关系。在历史存在的基础上,美是一种与在一个更早的时代欣赏它的东西结合起来的感染力;被感动是一种 ad plures ire,罗马人用它来称呼死。根据这个定义,美的外观意味着人们在作品里找不到欣赏的同一个对象。这种欣赏收获了先辈们在它里面注入的欣赏。歌德的话在此说出了智慧的最终结论:"任何具有巨大效果的事物都不能估价。")美与自然(nature)的关系可以说"只有在它蒙上一层面纱时它才保持着本质上的真实"。通感(correspondance)告诉我们这层面纱的意味。我们不妨斗胆地简称之为艺术作品的"复制的一面"(reproducing aspect)。在由通感组成的判决法庭上,艺术对象被证明是一个忠实的复制品,这无疑使它整个地成问题了。如果谁想用语言来复制这种先验(aporia),谁就是把艺术定义为在相似状态下的经验的对象。这个定义可能同瓦雷里的阐述一致:"美或许要求严格摹仿对象中不可定义的东西。"如果普鲁斯特这样迫不及待地回到这个主题

启迪

"通感"是回忆的材料——不是历史的材料,而是前历史的材料。使节日变得伟大而重要的是同以往生活的相逢。波德莱尔在一首题为《过去的生活》的十四行诗中记录了这一点。在第二首十四行诗的开头唤来的山洞、植物、乌云、波浪等意象是从思乡病的泪水里,从泪水的热雾中涌现出来的。"游荡者凝望泪水模糊了的远方,歇斯底里的泪水充满了眼眶",波德莱尔在对马尔塞兰·戴博代—瓦尔莫尔(Marceline Desbordes-Valmore)的诗所作的评论中这样写道。⑩没有同时的通感,如象征主义者后来想达到的那样。往事的喃喃低语或许能在通感中听到,而它们的真正的经验则存在于先前的生活:

　　破坏者们,在天空摇晃着影子
　　神秘而又孤独地,混合了
　　他们华丽音乐的有力的和弦
　　和落日在我眼里投映的色彩

　　我仍然活着……⑪

(接上页)
(在他的作品中表现为复得的时间),我们不能说他是在谈什么神秘。不如说,这正是他的技巧的特征;他运用这种技巧反复不断地围绕着美的概念建筑他的回忆和思考,在此,美的概念简而言之就是艺术的"奥妙的一面"(hermetic aspect)。他写出他作品的根源和意图,其流畅和文雅会使一个精益求精的业余爱好者受益匪浅。他在柏格森那里找到了它的对等物。这位哲学家说明的可期待从生成的川流中不可阻断地呈现出来的一切事物的视觉的现实化在普鲁斯特那里变成了一种气息的回忆。"我们可以让我们的日常存在被一种具体化所渗透,从而——这要归功于哲学——享受到一种类似艺术提供的满足;但这种满足对于平常生活中的平凡的人来说却是更经常、享有规律,也更容易接受的。"瓦雷里的更好的歌德式(Goethean)理解把它具体化"这里",在此不充分性成为一种真实性,柏格森认为这是可以为人所把握的。

⑩《全集》第二卷,第536页。
⑪《全集》第一卷,第30页。

普鲁斯特的重建仍停留在尘世存在的界限内，而波德莱尔则超越了它，这个事实或许可视为波德莱尔所面对的无可比拟的更基本、更强横的反动力量的征兆。或许在此他获得了比他向他们妥协投降的时候更了不起的完美。

> 勾勒出深深的天空下面的古老的岁月，
> 看那死了的离去的岁月，穿着
> 过时的衣服，倚着天空的露台。⑦

在这些段落里，波德莱尔退了一步，让自己向那种在过时的伪装下逃之夭夭的被遗忘的时间表示尊敬。当普鲁斯特在他著作的最后一卷里转向那种以一块玛德兰点心的滋味将他围绕起来的感性时，他把出现在阳台上的时光想象为贡布雷岁月的亲密的姐妹，"在波德莱尔那里……这种怀旧甚至为数更多。显然它们不是偶然的。对我来说，这赋予他们绝对的重要性。再也没有别人能像他这样以从容不迫的兴致，挑剔然而又若无其事地捕捉着内在相关的通感——诸如在一个女人的气息中，在她头发或胸脯的芬芳中——这种通感使他写出了像'蔚蓝的广阔、穹隆的天空'或是'充满桅杆和火焰的港口'这样的句子。"⑫ 这些话是普鲁斯特作品的坦白的座右铭。它联系着波德莱尔的作品，而波德莱尔的作品把回忆的日子汇集进一个精神的岁月中。

但如果《恶之花》包含的一切只不过是这个成功，那么它也就不成其本来面目了。它之所以独特是因为它能从同样的安慰的无效、

⑦ 《全集》第一卷，第192页。
⑫ 普鲁斯特：《追忆似水年华》卷八，《重现的时光》卷二，巴黎，1927，第82页以下。

同样的热情的毁灭,和同样的努力的失败里获得诗。这种诗无论从哪方面说也不比那些通感在其中大获成功的诗更低级。《忧郁与理想》是《恶之花》组诗的第一首。"理想"提供了回忆的力量;而"忧郁"则召集了大批的分分秒秒来反对它。它是它们的指挥官,一如邪恶是苍蝇的主子一样。一首"忧郁"诗《虚无的滋味》(Le Goût du néant)写道:"可爱的春天失去了她的芳香。"⑦³ 在这里波德莱尔极其谨慎地表达了一种极端的东西;这毫无疑问是他特有的。Perdu(失去)一词宣告了他曾享有的经验目前正处于崩溃的境地。气息无疑是非意愿记忆的庇护所。它未必要把自己同一个视觉形象联系起来;它在所有的感性印象中,只与同样的气息结盟。或许辨出一种气息能比任何其他的回忆都更具有提供安慰的优越性。因为它极度地麻醉了时间感。一种气息能够在它唤来的气息中引回岁月。这就赋予波德莱尔的诗句以一种不可估量的安慰感。对于无法再经验的人,是没有安慰可言的。然而一种强烈的感情(如狂怒)的核心正是这种经验的极度无能。一个发怒的人"什么也不听";他的原型泰门对人不加区别地发怒;他不再有能力区分他的可信的朋友和道德上的敌人。德·渥里维利(D'Aurevilly)非常透彻地认识到波德莱尔的这种情况,称他为"一个有阿喀琉斯天赋的泰门"。⑦⁴ 愤怒的暴发是用分分秒秒来记录的,而忧郁的人是这种计时的奴隶。

> 一分钟一分钟过去,时间将我吞噬,
> 像无边的大雪覆盖一个一动不动的躯体。⑦⁵

⑦³ 《全集》第一卷,第89页。
⑦⁴ 巴尔比·德·渥里维利:《19世纪:著作与人》第一编,第三部分《诗人》,巴黎,1862,第381页。
⑦⁵ 《全集》第一卷,第89页。

论波德莱尔的几个母题

这几行紧接着前面所引的那些句子。在"忧郁"中，时间变得具体可感，分分秒秒像雪片似的将人覆盖。这种时间是在历史之外的。就像非意愿记忆的时间一样。但在"忧郁"中，对时间的理解是超自然地确切的。每一秒都能找到准备插入到它的震惊中去的意识。⑯

尽管编年表把规则加于永恒，但它却不能把异质性的、可疑的片段从中剔除出去。把对质的认识同对量的测量结合起来是日历的工作。在日历上，回忆的场所以节日的形式留给了空白。失去经验能力的人感到他像是掉进了日历。大城市的居民在星期日懂得这种感觉，波德莱尔在一首"忧郁"的诗中先行将它描绘为：

突然间那些钟愤怒地向前跳跃
向天空投下可怕的谩骂
像游荡着的无家可归的魂灵
破碎成顽固的哀号⑰

钟，曾是节假日的一部分，像人一样被从日历里抛了出来。它

⑯ 在神秘的《莫诺与尼那谈话录》（Colloquy of Monos and Una）中，坡不妨说是突入了空无的时间序列，进入到一种绵延之中；在那个空无的时间序"忧郁"的人被抛弃了，而现在他却摆脱了恐惧，这使他感到狂喜。这是从互相分离的事物中获得的"第六感"，它表现为一种能力，即使从空无的时间段落中也能抽绎出一种和谐。无疑，这种和谐非常容易被秒针的节奏毁掉。"有种东西会从脑子里突然蹦出来，对这种东西，没有任何语言可以为人的理智提供一个甚至是模糊的概念。我就把它称为心理钟摆的脉动吧。它是人有关时间的抽象观念的精神体现。这种运动的绝对的均衡调整了天穹的轨迹。我用它来衡量壁炉架上的时钟和佣人手上的手表走得有多不规律。秒针走动的声音像洪钟一样传进我的耳朵，任何一点偏离正确比例的误差都影响到我，就像种种对抽象真理的冒犯习以为常地影响世人的道德感一样。"

⑰《全集》第一卷，第88页。

们像不安地游荡在历史之外的可怜的灵魂。如果说,波德莱尔在《忧郁》和《过去的生活》中把握住了真实历史经验的消散的碎片,那么柏格森在他的"绵延"概念里就变得同历史更加疏远了。"柏格森这个形而上学家压制死亡"[78],死从柏格森的绵延里被排除掉了,这个事实使它有效地独立于历史的(同时也是前历史的)秩序之外。柏格森的"行动"概念与此是一致的,"实践的人"所特有的"健全的常识"是它的教父。[79] 把死从中排除掉的绵延有一个可怜的无穷无尽的名册。传统被排除在外。[80] 这种绵延是一个正在消逝的瞬间(体验)的精髓,它披着借来的经验的外衣神气活现地四处炫耀。而"忧郁"相反,它把正在消逝的瞬间赤裸裸地暴露出来。忧郁的人惊恐地看到地球回复到原本的自然状态。没有史前史的呼吸包围着它;压根儿就没有灵晕(aura)。在我刚引的那首诗下面的《虚无的滋味》中的两句表明了地球是如何出现的:

> 从冥冥高处我看着圆形的地球,
> 我不再去寻找小屋的庇护。[81]

十一

如果我们把灵晕指定为非意愿回忆之中自然地围绕起感知

[78] 霍克海默:《柏格森的形而上学》,《社会学年刊》,第三期(1934),第332页。
[79] 柏格森:《物质与记忆》,巴黎,1933,第166页以下。
[80] 经验的堕落在普鲁斯特的终极意图的完全实现中向他表明了自己。他通过一种无与伦比的巧创和坚定不移的方式漫不经心却又持续不断地告诉读者:拯救不过是我个人的展现(Redemption is my private show)。
[81] 《全集》第一卷,第89页。

论波德莱尔的几个母题

对象的联想的话，那么它在一个实用对象里的类似的东西便是留下富于实践的手的痕迹的经验。建立在使用照相机以及类似的许许多多机械装置基础上的技术把意愿记忆的领域扩大了；通过这些装置，他们使得一个事件在任何时候都能以声、像的形式被永久地记录下来。因而他们展示出一个实践衰落的社会的重大成就。波德莱尔对达盖尔照相机有一种深深的不安和恐惧。他着了魔似的说它极其"吓人"、"冷酷"。㉒ 因而他必然感受到了——尽管他肯定没有看透——我们刚才所说的那种关联。他总愿意承认现时代的地位，尤其在艺术里委之以一个重要的功能，这也决定了他对照相的态度。只要他还感到它是某种威胁，他就力图把它贬为一种"错误的进步"；㉓ 然而他承认这些是"大众的愚蠢"导致的。"这些大众要求一个理想来满足他们的渴望和脾性……他们的牧师被一个复仇的神首肯了，而达盖尔（Daguerre）成为他的预言者。"㉔然而波德莱尔试图采取一种调和些的观点。照相应该被解放出来以便申明对那种生命短暂的事物的所有权。这些事物理应在我们的记忆的档案中占有一席之地，只要它能弥补"无形、虚幻的领域"㉕的不足："在艺术里，却只有这个领域才给人一块地方来安放他灵魂的印记。"这像个神秘的所罗门的断言。不断地准备就绪的意愿，东拉西扯的记忆，有机械再生产技术壮胆，缩小了想象力活跃的范围。这种想象力的活动保不准被定义为某种"美的东西"，它是表达某种特殊的欲望的能力，而这种"美的东西"则被视为这种表

㉒ 《全集》第二卷，第 197 页。
㉓ 同上书，第 224 页。
㉔ 同上书，第 224 页以下。
㉕ 同上书，第 224 页。

205

达的完成。瓦雷里说明了这种完成的境况:"我们通过这种事实来识别一件艺术作品:它能激动我们的思想,而它建议我们采用的行为模式却不能穷尽它或处置它。我们闻一朵花儿,因为我们喜欢它,它的馨香总是怕人的;我们不可能使自己从这种馨香中摆脱出来,因为我们的感觉被它唤起,没有任何回忆、任何思想、任何行为模式能抹掉它的效果或把我们从它的掌握中解脱出来。谁要把自己的任务定为创作一件艺术作品,那么他处心积虑要达到的正是这种效果。"⑧ 根据这个观点,我们所注视的一幅画反射回我们眼睛的东西永远不会是充分的。它所包含的对一个原始欲望的满足正是不断地滋养着这个欲望的东西。因而,区别开照相与绘画的东西就很清楚了,没有适用于两者的共同的创作原则的原因是:我们的眼睛对于一幅画永远也没有餍足,相反,对于相片,则像饥饿之于食物或焦渴之于饮料。

以这种方式表明自己的艺术再生产的危机,可视为在感觉自身内的危机的一个内在组成部分。那种使我们在美之中的欢悦永远得不到满足的东西是过去的形象,即波德莱尔认为被怀旧的泪水遮住了的东西。"噢,你就是随着时间从我姐妹和妻子身上消失的东西——歌德。"这种爱的宣言是美的本质理所应当要占有的。只要艺术还以美的事物为目标,并且无论怎样谦虚地讲,要把它再造出来,艺术就以咒语把它从时间的母体中召唤了出来(像浮士德唤出海伦⑧),在技术的再生产中已没有这种情形了(美的事物在那里没有立足之地)。普鲁斯特抱怨他的意愿记忆呈现给他的

⑧ 瓦雷里:《前言》,《法兰西百科全书》,第十六卷,《当代社会的文学艺术》,一,巴黎,1935,16.04—16.06 以下。

⑧ 这样一种成功的瞬间本身就把自己显示为一种独特的东西。它是普鲁斯特作品的结构设计的根基。那些编年史家就在其中被失去的时间的气息所打动的每一个情景,因而都被描绘得无可比拟,并被从日子的序列中移开了。

威尼斯的意象贫乏而且缺乏深度，这说明恰恰是"威尼斯"这个词本身使得意象的内蕴在他看来枯燥乏味得像个照片陈列。⑧⑧ 如果从非意愿记忆中出现的意象的卓然不凡的特征在于它的灵晕，那么照片就是用在"使灵晕消失上的"。甚至有人一口咬定说，那种让人不可避免地感到非人性的东西就是往达盖尔相机里看，因为相机记录了我们的相貌，却没有把我们的凝视还给我们。当这个期待满足时，就有了一个充分的灵晕的经验（这在思维过程的情形中，可以同样用于注视心灵的眼睛，用于一个纯澈、简单的一瞥）。"感觉力"如诺瓦利斯所指出的，"是一种注意力"⑧⑨。由此可知他心目中的感觉为非灵晕莫属了。因而，灵晕的经验就建立在对一种客观的或自然的对象与人之间的关系的反应的转换上。这种反应在人类的种种关系中是常见的。我们正在看的某人，或感到被人看着的某人，会同样地看我们。感觉我们所看的对象意味着赋予它回过来看我们的能力。⑨⓪ 这个经验与非意愿记忆的材料是一致的。（顺便说，这些材料非常奇特；它们在试图保留住它们的记忆中消失。因而，它们为一种灵晕的概念提供支持，这种概念包含了"对一个距离的奇特的表现"⑨①，这一指明具有澄清这种现象的仪式性质的优越性。基本的距离是接近不了的：事实上，不可接近正是仪式意象的首要特性。）普鲁斯特对气味问题是多么熟悉已无须强调。然而，仍需注意，有时他间接提到它时，其

⑧⑧ 参看普鲁斯特：《重现的时光》，第236页。
⑧⑨ 诺瓦利斯：《诗集》，柏林，1901，第二部，第293页。
⑨⓪ 这种赋予是诗的源泉。当一个人、一个动物或一个无生命的对象被诗人如此赋予时抬起他的眼睛，就会把他自己同我们拉开距离，被唤醒的自然的凝视梦想着，并把诗人拖在它的梦想后面。同样，词也可以有它们自己的灵晕。卡尔·克劳斯这样描绘道："人看一个词时离得越近，词回头注视的距离就越远。"
⑨① 本雅明：《机械复制时代的艺术作品》，《社会学年刊》，第五期（1936），第43页。

中包含了他的理论:"喜欢探究奥秘的人总自以为客观对象中有种注视似的东西落在自己身上。"(这似乎是回报以注视的能力。)他们相信,"纪念碑和绘画只从敬仰的薄纱之下展现出自己,而这层薄纱是由那些仰慕者们几个世纪的热爱与敬仰为它们织成的。"普鲁斯特含含糊糊地断言:"只要他们把它同个体的有效性,即他热情的世界联系起来,这个幻想就会变成真的。"[32] 瓦雷里把梦中的感觉作为一种带有灵晕的东西的描述与此相似,但由于它的客观倾向而走得更远。"说在这儿我看见如此如此的一个物体,并没有在我和物体间建立起一个平等关系……在梦中,不管怎样,是有一个平等关系的,我所看见的东西像我看见它们一样看见我。"[33] 使感觉和梦中的相同是教堂的特性,对此波德莱尔说:

> 人穿行于象征之林
> 那些熟悉的眼光注视着他

波德莱尔对这一现象越富于直觉的洞见,气息的消散就越清楚地在他的抒情诗里被人感受到。这以一个象征的形式出现,在《恶之花》中,只要在写及人眼注视的地方,我们就几乎能一成不变地遇到这个象征(不去说波德莱尔没有遵循一些预想的计划)。包含在这里面的是,由人的眼睛唤起的期待并没有得到满足。波德莱尔所描绘的那些眼睛使人禁不住要说它们已丧失了看的能力。然而这正赋予它们一种魅力,在更大,或许还更具决定性的程度上说,这种魅力可以作为补偿它的本能欲望的一种方式。正是在这些眼睛的魅惑之下,波德莱尔笔下的性欲从爱欲(eros)中分裂

[32] 普鲁斯特:《重现的时光》,第33页。
[33] 瓦雷里:《选集》,巴黎,1935,第193页以下。

出来,如果在 Selige Sehnsucht(永生的渴望)中

> 没有任何距离让你为难;你飞来
> 停留在一个魅惑下面
>
> ——歌德

必须被视为那种浸透着灵晕经验的爱的古典描绘,那么抒情诗里很难再有像波德莱尔的诗那样的挑战了。

> 我崇敬你像崇敬夜的天穹
> 噢,你盛满忧伤的深深的宁静
> 可我更爱你,我的爱人
> 因为你离我而去又装饰起我的夜晚
> 那隔开我的怀抱同蓝色天宇的距离
> 你讥讽似的使它变得更长。㉞

人的目光必须克服的荒漠越深,从凝视中放射出的魅力就会越强。在像镜子般无神地看着我们的眼睛里,那种荒漠达到了极点。正是由于这个原因,这样的眼睛全然不知道距离。波德莱尔在一首精妙的两行诗里表现出这种盯视的平板光滑。

> 让你的眼睛直看进
> 森林之神和山泽女仙的盯视的深处。㉟

女性的森林之神和山泽女仙已不复为人类家庭的成员,这是另

㉞ 《全集》第一卷,第40页。
㉟ 同上书,第92页。

两个世界。重要的是，波德莱尔在这首诗中引入了被 regard familier（熟悉的目光）的距离所阻碍了的眼睛的注视。⑯ 这位未能有家庭的诗人使"家"一词充满了许诺和抛弃的回味。他自己失落在并未回报他注目的眼睛的魅惑里，而且无所幻想地屈从于它们的摆布了。

> 你们的眼睛，像商店的橱窗一样被点亮装饰得灯火辉煌
> 树木为众人的欢庆
> 用借来的权势耀武扬威。⑰

波德莱尔在他的一部最早的作品里说："沉闷往往是美的一种装饰，因此，如果眼睛是哀伤的、半透明的，像幽黑的沼泽，或如果它们的注视油腻呆滞，像热带的海洋，那么我们应归功于这种沉闷。"⑱ 当这样的眼睛活起来的时候，它有一种自我保护的警惕，像一只野兽在搜寻捕食的对象。(因此，妓女的眼睛在仔细打量着过往者的同时，也是在防备着警察。波德莱尔在康斯坦丁·吉斯的许多妓女画像中发现了在这类生活中形成的外貌类型。"她的眼睛像只野兽的眼睛，凝视着远方的地平线。它们有野兽的那种躁动不安……但有时也有动物的突然间的绷紧的警惕。")⑲ 城市居民的眼睛过重地负担着戒备的功能，这已是明显不过的事情。格奥尔格·西美尔（G. Simmel）还提到了一些它所承担的稍稍不那么明显的任务。"那些能看见却听不见的人，比那些能听见却看不见的人烦恼得多。这是大城市的特征，大城市里的人际关系的特点在于突出地强调眼睛的用处大于耳朵，这主要是对公众传播

⑯ 《全集》第二卷，第 622 页。
⑰ 《全集》第一卷，第 40 页。
⑱ 《全集》第二卷，第 622 页。
⑲ 同上书，第 359 页。

制度有所帮助。在19世纪公共汽车、有轨电车和无轨电车完全建立起来之前，人从来没有被放在这么一个地方，在其中他们竟能几分钟甚至数小时之久地相互盯视却彼此一言不发。"⑩

在戒备的眼睛里，白日梦没有向遥远的事物投降；堕落到这种放任中甚至让人感到某种快感。下面这个古怪的句子的意义大概正在于此。在《一八五九沙龙》里，波德莱尔让风景画片接受了一次检阅。在末尾他这样承认道："我渴望西洋景再回来，它的巨大的残酷的魔力使我受制于一种有用的幻觉的魅惑。我更喜欢看舞台的布景画，在那儿我看到我酷爱的梦被交给完美无缺的技巧和可悲的简洁处理。那些东西完全是假的，却正由于这个原因更接近于真实，在这里，我们尊敬的风景画家们是骗子，却只因为他们没能够说谎。"⑩ 人们可以倾向于认为"有用的幻觉"比"可悲的简洁"更重要。波德莱尔坚持距离的魔力；他走得如此之远，以致他用书市小摊上的绘画标准来绘制风景画。他的意思是神秘的距离应被冲破；就像观看者走近画好的风景画时一样吗？这在《恶之花》的两行了不起的诗中体现出来：

> 雾一般的快乐朝天边逃去，
> 一如翅膀后面的空气的精灵。⑩

十二

《恶之花》是最后一部在全欧洲引起反响的抒情诗作品；以

⑩ 西美尔：《关系哲学文集》，巴黎，1912，第26页以下。
⑩ 《全集》第二卷，第273页。
⑩ 《全集》第一卷，第94页。

启 迪

后再也没有哪一部作品能穿越多少是有限的语言范围而这样深入人心。再说,波德莱尔在这么一部作品里倾注了他几乎全部的创造力。最后,不能否认他的某些主题——到目前为止的研究是针对它们的——使得抒情诗的可能性变得可疑了。这个事实历史地规定了波德莱尔,它们表明他沉着地盯住他的目标,并一心一意地献身于自己的使命。他走得如此之远,以致他宣称自己的目标是"创作陈词滥调"[103];在那里,他看见了每个将来的诗人的境况;他对这些不胜任的诗人评价不高:"你喝神仙享用的牛肉茶么?你吃帕罗斯的炸肉排么?一把里拉琴在当铺值多少钱?"[104]对波德莱尔来说,头戴光环的抒情诗人早成了老古董,在一篇日后发现的散文《失去的光环》(A Lost Halo)中,波德莱尔的诗人是一个多余人。当波德莱尔的文学手稿第一次被审阅时,这篇东西被认为是"不宜出版"的;至今这篇东西还被研究波德莱尔的学者们所忽视。

"我看见什么了,我亲爱的伙计?你——在这儿?我在这名声狼藉的地方找到了你——这个饮着仙浆琼瑶,吃着山珍海味的人么?真的!没比这更让我大吃一惊的事情了。"

"你知道么,我亲爱的伙计,我是多么怕马和四轮马车,刚才我正手忙脚乱地穿过林荫大道,在这片骚动的混乱中,死亡瞬间从四面八方向你疾驰而来?我只能艰难而笨拙地移动,那光环从我头上滑落下来掉在泥泞的沥青路面上;我没有勇气把它抬起来,我觉得失去勋章的伤害比撞断骨头还是轻些。甚至我对自己说,每片云不都有一个银色的镶边么,现在我则可以隐姓埋名地四处走走了,做点坏事,沉醉在庸俗低级的行为中,就像普普通通的人们一样!"

[103] 参看儒尔·勒美特尔(Jules Lemaître):《现代人,文学研究与肖像》,巴黎,1895,第29页。

[104] 《全集》第二卷,第422页。

论波德莱尔的几个母题

"可你应该去为你的光环报失呀,或者去失物招领处打听一下。"

"我可不做这个梦,我喜欢这儿。你是唯一认出我的人。另外,尊严让我腻烦了,我倒乐意想象某个蹩脚人拾起它来,毫不犹豫地用来打扮自己。没什么东西比让别人高兴更让我喜欢了——尤其如果那个幸福者是可以嘲笑的人。画个 X,穿上它,或者画个 Y。不挺滑稽么?"[105]

在日记里能找到同样的主题;只不过结尾不同。那诗人很快把光环拾了起来,但随即他却不安地感到这是一个不祥之兆。[106]

写下这些片段的人绝非游荡者。它们以一种反讽的形式写出了与波德莱尔仓促而不加任何修饰地写进下面这个句子的经验相同的东西:"迷失在这个卑鄙的世界里,被人群推搡着,我像个筋疲力尽的人。我的眼睛朝后看,耳朵的深处,只看见幻灭和苦难,而前面,只有一场骚动。没有任何新东西,既无启示,也无痛苦。"[107]在所有的构成它这种生活的经验之中,波德莱尔唯独挑出他被人群推搡作为决定性的、特殊的经验。那一片骚动的人群就好像有一个属于自己的灵魂,它的光辉,那曾让游荡者们眼花缭乱的闪亮,在他眼前黯淡下来。他为了在自己身上打下人群鄙陋的记号而过着一种日子,但在那些日子里,甚至连被遗弃的女人和流浪汉都在鼓吹一种井井有条的生活,谴责自由化,并反对除金钱以外的一切东西。在被这些最后的同盟者出卖后,波德莱尔便带着那种人同风雨搏斗时的徒然的狂怒向大众开火了。这便是

[105] 《全集》第一卷,第 483 页以下。

[106] 《全集》第二卷,第 634 页以下。这首诗有可能是由一次足以致病的震惊事件引发的。它同波德莱尔的作品整体的联系方式极富启发性。

[107] 同上书,第 641 页。

体验(erlebnis)的本质;为此,波德莱尔付出了他全部的经验(erfahrung)。他标明了现时代通感的价格:灵晕在震惊经验中分崩离析。他为赞叹它的消散而付出了高价——但这是他的诗的法则。他的诗在第二帝国的天空上闪耀,像"一颗没有氛围的星"。[108]

[108] 尼采:《不合时宜的观察》,莱比锡,1893,第164页。

普鲁斯特的形象[*]

一

马塞尔·普鲁斯特的十三卷《追忆似水年华》来自一种不可思议的综合。它把神秘主义者的凝精会神、散文大师的技艺、讽刺家的机敏、学者的博闻强记和偏执狂的自我意识在一部自传性作品中熔于一炉。诚如常言所说,一切伟大的文学作品都建立或瓦解了某种文体,也就是说,它们都是特例。但在那些特例中,这一部作品属于最深不可测的一类。它的一切都超越了常规。从结构上看,它既是小说又是自传又是评论。在句法上,它的句子绵延不绝,好似一条语言的尼罗河,它泛滥着,灌溉着真理的国土。更令人惊异的是,这个特例同时也标志着过去几十年里的文学最高成就。这部作品的创作条件是极不健康的:非同一般的疾病,极度的富有,古怪的脾性。在任何一方面这都是不可效仿的生活,然而它却整个变成了典范。我们时代无与伦比的文学成就注定要降生在不可能性的心脏。它既坐落在一切危险的中心,也处于一个无关痛痒的位置。这标志着这部花费了毕生心血的作品乃是一

[*] 本文"The Image of Proust",原刊 *Literarische Welt*,1929。中译:张旭东。

个时代的断后之作。普鲁斯特的形象则是文学与生活之间无可抗拒地扩大着的鸿沟的超一流面相。这是我们为什么要乞灵于这个形象的理由。

我们知道，在他的作品里，普鲁斯特并非按照生活本来的样子去描绘生活，而是把它作为经历过它的人的回忆描绘出来。不过这样说未免过于粗疏空泛。对于回忆着的作者来说，重要的不是他所经历过的事情，而是如何把回忆编织出来，是那种追忆的佩内罗普（Penelope）的劳作，或者不如说是遗忘的佩内罗普的劳作。难道非意愿记忆，即普鲁斯特所说的 mémoire involontaire，不是更接近遗忘而非通常所谓的回忆吗？在这种自发性的追思工作中，记忆就像经线，遗忘像纬线，难道这不是佩内罗普工作的对等物、而非相似物吗？在此，白日会拆散黑夜织好的东西。每天早上我们醒来，手中总是攥着些许经历过的生活的丝缕，哪怕它们往往是松散的，难以辨认的。这张生活的挂毯似乎是遗忘为我们编织的。然而我们日常生活中有目的的行为乃至有目的的回忆却将遗忘的网络和装饰拆得七零八落。正是由于这个原因，普鲁斯特把他的白昼变成了黑夜。在那间人工照明的黑屋子里，他把所有的时辰奉献给不受袭扰的工作，以便将那些扑朔迷离、精美纷呈的形象尽收眼底。

拉丁文"文本"的原意是"编织"。谁的文本也没有马塞尔·普鲁斯特的编织得那样紧密。在他看来，任何事物都不够紧凑，不够耐久。从他的出版商伽里玛那儿我们得知，普鲁斯特的校阅习惯要了排字工的命。送还的清样上写满了边角注，所有的空白处都被新的文句填满，可错字却一个没改。这样一来，记忆的法则甚至在作品修改过程中也大行其道。因为一件经历是有限的，无论怎么样，它都局限在某个经验的领域；然而回忆中的事件是无限的，因为它不过是开启发生于此前此后的一切的一把钥匙。

记忆还在另一层面上颁布编织的法则。构成文本肌体的既不是作者也不是情节，而是回忆的过程本身。我们甚至可以说作者和情节是记忆连续性中的间断，它构成了那张挂毯的背面图案。普鲁斯特曾说，他更愿意把他的整部作品出成单卷，分两栏排印，中间不分段落。这里他要表明的正是这一点，我们也必须这样来理解他。

　　普鲁斯特如此狂热地追求的东西到底是什么呢？这些无止境的努力究竟包含着什么？我们是否可以说，一切生命、作品和事物不过是生活中一些最平常、最飘忽不定、最多愁善感、最隐晦不明的时刻一览无遗地展现在能将它把握住的人们的眼前？当普鲁斯特在一个著名的段落中描绘仅仅属于他本人的辰光时，他的描绘方式让人都觉得这辰光也在自己的存在之中。我们也许可以把它称为日常时辰；它是夜，是失去的鸟儿的婉转啼鸣，是在敞开的窗前的一次呼吸。如果我们不这么屈服于睡眠，也许我们就永远不知道有多少机遇正在翘首以待。普鲁斯特从未向睡眠屈服。然而，或不如说正由于此，让·谷克多[①] 在一篇优美的文章里说，普鲁斯特的声音抑扬顿挫，遵循着夜与蜜的法则。委身于这样的法则竟使他征服了一直伴随着他的无望的遗憾。他曾把这种遗憾称为"现实存在物本质上不可救药的不完美"（l'imperfection incurable dans l'essence même du présent）。在记忆的蜂巢里他为自己营造了容纳思想幼虫的房屋。谷克多所认识到的正是所有普鲁斯特的读者都开心的问题，但谁也没意识到这正是他思想和效果的枢纽。谷克多看出来普鲁斯特对幸福的追寻是那样盲目、狂热、不能自制。这一切闪烁在他的眼里；尽管这不是一双幸福的眼睛，但人们却可以在里面看到好运，就好像它们潜伏在赌博或恋爱之

[①] 谷克多（Jean Cocteau, 1889—1963），法国诗人。

中。普鲁斯特的读者不太能领会那种漫布在作品中的令人目瞪口呆的爆炸性的幸福意志，这里的原因并不奇怪。在许多地方，普鲁斯特易于让人从遁世主义、英雄主义或苦行主义等等久经时间考验的角度去看他的作品。无论如何，那些生活的小学生们最愿意相信这样的说教：伟大的成就是苦役、患难和挫折的果实。那种认为幸福也可在美的王国中占一席之地的念头未免过于像好事，令人们的 ressentiment（忌恨）难于接受。

但的确有一种二元的幸福意志，一种幸福的辩证法：一是赞歌形式，一是挽歌形式。一是前所未有的极乐的高峰；一是永恒的轮回，无尽的回归太初，回归最初的幸福。在普鲁斯特看来，正是幸福的挽歌观念——我们亦可称之为伊利亚式的②——将生活转化为回忆的宝藏。为此他在生活中牺牲了朋友和伴侣，在作品中割舍了情节、人物、叙事的流动和想象的游戏。马克斯·乌诺尔德③ 是一位具有洞察力的普鲁斯特读者，他指出，"无聊感"就是这样从普鲁斯特的行文中产生出来的。他把这称为"没有要点的故事"。他写道："普鲁斯特能使没有要点的故事变得兴味盎然。他说：'想想看，亲爱的读者，当昨天我把一块小饼干浸泡在茶里时我想起了孩提时在乡间度过的一段时光。'他为此用了八十页的篇幅。然而这一切是这样迷人，以至于你不再是一个听故事的人，而是变成了白日梦患者本人。"在普鲁斯特的笔下，"平平常常的梦一旦被讲述出来就立即变成了没有要点的故事。"乌诺尔德发现了通向梦境的桥梁。任何关于普鲁斯特的全面性阐释都不能无视这一点。通向这个地点的路径是足够的、毋庸置疑的。它们包括普鲁斯特对记忆的狂热研究，以及他对相似性的充满激情

② 源自古希腊伊利亚学派。——中译注
③ 乌诺尔德（Max Unold），德国画家、作家、插图画家。

的崇拜。当他出其不意、令人震惊地揭示出举止、相貌、言辞风格中的相像性时，这种同梦境间的关联尚没有暴露出它的无所不在的霸权。那种为我们所习以为常、并在我们清醒时被把握住的事物间的类似性，只是模糊地映射出梦的世界的更深一层的想象。在梦的世界里，一切发生的事情看上去不是彼此同一，而是在类似性的伪装下暧昧地彼此相像。孩子们都熟知这个世界的象征物：洗衣筐里卷好的长筒袜既是一个"包裹"又是一个"礼物"，它具有这个梦幻世界的结构。正如孩子们从不倦于迅速地把这只袋子连同里面的内容一道变成第三件东西——一只袜子，普鲁斯特也总是无法一下子将那只玩偶——他的自我——腾空，以便囤积第三种东西，那些满足他的好奇心，或不如说缓解他的怀旧病的意象。普鲁斯特躺在他那张床上被这种怀旧病折磨着，那是对一个在类似性的国度里被扭曲了的世界的乡愁。也就在这个世界里，存在的超现实主义面目凸显出来。普鲁斯特的一切，包括那些精心策划、挑挑剔剔的表现方式都属于这个世界。无论在辞藻上还是在视觉上，这个世界都永远不是孤立的；它总是被小心翼翼地引导出来，万无一失地予以呵护。它承受的是一种脆弱、珍贵的现实：意象。它自己从普鲁斯特的句子结构中脱颖而出，它像那个巴贝尔克的夏天——陈旧、干瘪、无从追忆——从弗朗索瓦丝手中的花边窗帘上浮现出来。

二

最重要的话并不总由人高声宣告。同样，我们也不总是私下里与那些最接近的人、最亲密的朋友或那些最乐于聆听忏悔的人分享非说不可的话。如果不仅人是这样，而且时代也以这种天真的——换句话说，误入歧途的，琐碎的——方式同路人

启迪

交流纯属自身的东西，那么19世纪与之倾诉衷肠的不是阿纳托利·法朗士，而是年轻的普鲁斯特。这个无足轻重的势利眼、花花公子、社会名流，竟若无其事地捕获了这个颓败时代最惊人的秘密，好像它不过是另一个疲惫不堪的斯万。普鲁斯特被挑中了来为记忆把19世纪孕育成熟。在他之前，这个时代显得松松垮垮，而如今却成了精力聚汇之所，后世作家更从中引出了五花八门的潮流。这类作品中两部最重要的出自两位与普鲁斯特私交甚密的仰慕者：克莱尔芒—托耐尔公主④的回忆录，及莱昂·多岱⑤的自传。两部作品都于近期出版，这不是偶然的。某种明确的普鲁斯特式的灵感激发了多岱将自己的生活转向城市，而他政治上的愚蠢又粗糙迟钝得不足以加害于他的令人钦佩的才华。《不复存在的巴黎》(Paris vécu)是一部传记在城市地图上的投影。我们在不止一处看到了普鲁斯特的影子。克莱尔芒—托耐尔公主的书名是 Au Temps des équipages（《相聚的时光》），这在普鲁斯特以前是无法想象的。这本书是普鲁斯特从圣日耳曼近郊发出的野心勃勃、亲昵而富有挑战性的召唤的轻柔的回声。此外，这部多彩多姿的作品也在气质和人物方面直接或间接地借鉴了普鲁斯特，甚至它描绘了普鲁斯特本人以及他在里茨饭店和几个最心爱的研究对象。无疑，这把我们带入了一种非常贵族气的环境中，外加克莱尔芒—托耐尔公主拿手地描摹出来的人物，比如罗伯特·德·孟德斯鸠，这还是一种非常独特的贵族环境。就普鲁斯特来说，情形同样如此。在他作品里亦有同孟德斯鸠相对应的人物。如果德国文学批评不是热衷于挑容易的大谈一气，这些无关

④ 克莱尔芒—托耐尔（Élisabeth de Gramont Clermont-Tonnerr），法国作家，普鲁斯特传记作者。

⑤ 多岱（Léon Daudet, 1867—1942），法国记者、作家。

宏旨的模特问题本是不值得讨论的。但德国文学批评不愿错过任何机会去迁就公共图书馆人群的阅读水平。雇佣批评家们忍不住要从普鲁斯特作品的势利气氛中得出关于作者的某种结论，他们把这些作品视为法国人的隐私，Almanach de Gotha（哥达年鉴）的文学副刊。显然，普鲁斯特的人物属于饱食终日者的圈子。但那里面没有一个人同作者的颠覆者形象相同。把这一切归纳为一个公式，我们可以说普鲁斯特的用心在于把整个社会的内部结构设计为闲谈的观相术。在它的偏见与准则的宝库里，每一样东西都被一种危险的喜剧成分彻底瓦解了。比埃尔—坎⑥是第一个注意到这一点的人。他写道："提到幽默作品，人们总想到薄薄的、滑稽的、带插图封套的小册子。人们忘记了《堂吉诃德》、《巨人传》、《吉尔·布拉斯》这样的印数不多的皇皇巨制。"当然，这种比较尚不足以充分说明普鲁斯特社会批判的爆炸性力量。他的风格是喜剧而不是幽默。他的笑声不是把世界捧起来，倒是将它摔到了地上。这样做的危险在于，这个世界会四分五裂，而这又会让普鲁斯特流下眼泪。不过，家庭与人格的整体、性道德和职业荣誉的确早已支离破碎了，于是布尔乔亚的矫揉造作在笑声中土崩瓦解。它们的回归和被贵族再吸收则是普鲁斯特作品的社会学主题。

　　普鲁斯特对那些进入贵族圈子所必须具备的训练从不厌倦。他调节自己的人格，把它弄得既捉摸不透又妙趣横生，既谦恭柔顺又难以对付。他做起这些来勤勉有加，不以为累，仿佛是其使命让他不得不如此。随后，这种神秘化和仪式化简直变成他人格的一部分。有时他的书信整个是一个插入语和附言的系统，而这绝不仅限于语法。撇开那些才华横溢、灵活多变的语句，他的书

⑥　坎（Léon Plerre-Quint），法国文学批评家，普鲁斯特专家。

启 迪

信有时像是书信写作手册里的一件格式样本:"亲爱的太太,我刚刚注意到我将手杖忘在了您府上;请您费心将它交给持信人。多有打扰,敬请原谅;我刚刚找到了手杖。又及。"普鲁斯特在制造复杂性方面最富于才智。有一次他深夜造访克莱尔芒—托耐尔公主。他能否在那里逗留全看有没有人能从他家把药取来。他让一个听差去取药,并给了他一份关于那个地段和房屋的冗长的说明。最后他说:"你肯定能找到。那是奥斯曼大街上唯一亮着灯的窗户。"他告诉了听差一切,却唯独没给地址。任何一个在陌生城市里问路、得到一大串指示却没得到街名楼号的人都明白这意味着什么,明白它与普鲁斯特对仪式的热爱,对圣西门公爵的敬仰,和他那毫不妥协的法兰西气质间的关联。它让我们发现,要了解乍一看三言两语就能说清楚的事情是多么困难,但这岂不正是经验的实质。这种语言是与种姓和阶级一同建立起来的,因而对于外人来说完全无法理喻。难怪沙龙密语会让普鲁斯特那么激动。他后来无情地把"奥丽雅娜精神"即库尔瓦西埃一家描绘成"小家族"。在此,他通过同毕贝科斯一家的联系来同沙龙秘密语码的即兴表演进行交流,从而把这种语言带给了读者。

在那些沙龙度过的日月里,普鲁斯特不仅把阿谀的恶习发展到神学高度,也把好奇心培养到极点。普鲁斯特喜爱大教堂的拱腹线,而它们常常表现的是"笨处女"(Foolish Virgin)们吐出像火苗一样卷曲着的舌头。那种能为人所察觉的普鲁斯特的笑就像是这副表情的倒影。是不是好奇心把他造就成了一个戏仿家呢?如果真的这样,这倒给我们提供了一个估价滑稽模仿的恰当语境。我们在此对戏仿家的评价不会太高。尽管这一形象传达出普鲁斯特极端的嘲讽和恶毒,却未能体现他的尖刻、粗野和严峻。在《拼贴与混合》(*Pastiches et mélanges*)中,普鲁斯特以巴尔扎克、

福楼拜、圣伯夫、昂利·德·雷格尼埃⑦、龚古尔兄弟、米什莱、勒南和他心爱的圣西门的文体写下了许多绚烂的篇章,它们充分表现出他尖刻、粗野和严峻的一面。某个好奇之士的鹦鹉学舌是贯穿这个作品系列的鲜明的文学手法,也是普鲁斯特创造力的整体特征之一。在这种创造中,他对植物性生命的嗜好值得我们认真看待。奥尔特加·伊·伽赛特⑧第一个提醒我们注意普鲁斯特笔下人物的植物性存在方式。这些人物都深深地根植于各自的社会生态环境,随着贵族趣味这颗太阳位置的移动而移动,在从盖尔芒特或梅塞格里斯家那边吹来的风中摇晃个不停,并同各自命运的丛林纠缠在一起而不能自拔。诗人的鹦鹉学舌正来自这样的环境。普鲁斯特最精确、最令人信服的观察总是像昆虫吸附着枝叶和花瓣那样紧紧地贴着它的对象。它在接近对象时从不暴露自己的存在。突然间,它振翅扑向前去,同时向受惊的旁观者表明,某种非计算所能把握的生命业已不知不觉地潜伏进一个异类的世界。真正的普鲁斯特的读者无时无刻不陷入小小的震惊。在文体游戏的伪装下,普鲁斯特发现了是什么在影响着他,让他像精灵一样在社会绿叶的华盖下为其生存而奋斗。在此我们不能不就好奇心和阿谀奉承这两种恶习之间紧密而又硕果累累的交织多说几句。克莱尔芒—托耐尔公主的作品里有一段话让人茅塞顿开:"最后我们不得不承认普鲁斯特对研究佣人有多么入迷。也许在佣人们身上他发现了在别处从未发现过的因素,而这激发了他刨根问底的本能。或许他嫉妒佣人们有更多观察生活隐私的细节的机会,而这又令他感兴趣。无论怎么说,形形色色的佣人一直是普鲁斯特热衷的题材。"在普鲁斯特作品里我们读到了朱庇安、艾梅先生

⑦ 雷格尼埃(Henri de Régnier, 1864—1936),法国诗人,小说家,批评家。
⑧ 伽赛特(José Ortega y Gasset),西班牙散文家、哲学家。

或塞莱斯汀·阿尔巴拉特身上动人的阴影。这一人物系列一直通向弗朗索瓦丝；她那粗犷、棱角分明的体形就像从《时辰之书》(*Book of Hours*)里的圣玛尔塔身上直接搬下来的。至于那些马夫和猎手，他们总是无所事事，好像付他们工钱就是为了让他们闲着发愣，而不是要他们干活。普鲁斯特对种种仪式的鉴赏集中于各种对下层佣人的描绘。谁又能说清楚这种对佣人的好奇心多大程度上变成了普鲁斯特阿谀奉承的一部分，而对佣人的阿谀奉承又在多大程度上同他的好奇心混合在一起？谁知道对这些置身于社会顶层的佣人角色的艺术描摹具有多大的艺术潜力？普鲁斯特呈现给我们正是这样一个摹本，他身不由己地这样做，因为他承认对他来说，"看"(voir)与"摹仿欲"(désirer imiter)本是同一桩事情。普鲁斯特身上这种既唯我独尊又巴结逢迎的双重态度由莫里斯·巴雷斯⑨的一句话形容得再贴切不过。他说普鲁斯特像个"挑夫客栈里的波斯诗人"(Un poete persan dans une loge de portiere)。这是有关普鲁斯特的文字中最精彩的一笔。

 普鲁斯特的好奇心里有种侦探成分。在他眼里，社会最上层的一万人是一个犯罪团伙，一群无与伦比的阴谋家：他们是消费者的黑手党。这个团伙把一切同生产有关的事情都从自己的世界里剔除干净，至少要求把这类事情优雅地、羞羞答答地藏在教养良好的职业消费者特有的做派之下。普鲁斯特对势利眼的分析是他的社会批评的顶峰，其重要性远在他对艺术的顶礼膜拜之上。因为势利眼的态度无非是从纯粹消费者角度出发的，对生活前后一致、井井有条，而又铁一般坚硬、冷酷的看法。在这个撒旦的魔幻世界里，有关大自然生产力的哪怕是最遥远、最原始的记忆也被删除了，因此普鲁斯特发现变态的关系比常态的关系更有用，

⑨ 巴雷斯（Maurlce Barrès，1862—1923），法国作家。

普鲁斯特的形象

甚至在爱情上也是如此。无论从逻辑上讲还是从理论上讲,纯粹的消费者也就是纯粹的剥削者;在普鲁斯特的世界里,这个形象达到了其真实历史存在的全部具体性。这个形象之所以具体,是因为它既深不可测又游移不定。普鲁斯特描绘的是这样一个阶级,它在任何场合都把自己的物质基础伪装起来,并由此同某种早已没有任何内在的经济上的重要性、但却足够充当上流中产阶级面具的封建主义文化结合在一起。普鲁斯特知道自己是个幻灭者。他无情地去除了"自我"和"爱"的光彩,同时把自己无止境的艺术变成了他的阶级的最活跃的秘密,即其经济活动的一层面纱。这样做当然不是为这个阶级效力。因为普鲁斯特作品中表现出来的是一种铁石心肠,是一个走在其阶级前面的人的桀骜不驯。他是他创造出来的世界的主人。在这个阶级尚没有在其最后挣扎中最充分地展露其特征之前,普鲁斯特作品的伟大之处是难于为人所充分领悟的。

三

上个世纪在格列诺布尔(Grenoble)有家旅馆名叫 Au Temps Perdu(逝去的时间),不过我不知道它现在是否还存在。在普鲁斯特的世界里,我们也像客人一样穿过大门。在我们头上,悬挂着的招牌在风中摇曳;在门后,等待我们的是永恒与狂喜。费尔南代斯[⑩] 正确地在普鲁斯特作品中区分出一种永恒主题(theme de l'éternité)和一种时间主题(theme du temps)。不过他所谓的永恒并不是柏拉图式的乌托邦式的,而是充满了

[⑩] 费尔南代斯(Louis Fernandez Ardavin, 1891—?),西班牙诗人、剧作家,法国文学翻译家。

狂喜和永恒。因此，如果时间披露了某种新的、尚不为人所知的永恒，并把人们湮没在它的展示过程中，这并不能使个人更接近那种柏拉图或斯宾诺莎一蹴而就的更高领域。的确，在普鲁斯特身上，我们看到一种挥之不去的理想主义残迹，但若把它当作阐释作品的基础就大错特错了。贝诺阿斯特—梅辛[11]在这方面错得最为醒目。普鲁斯特呈现给我们的不是无边的时间，而是繁复交错的时间。他真正的兴趣在于时间流逝的最真实的形式，即空间化形式。这种时间流逝内在地表现为回忆，外在地表现为生命的衰老。观察回忆与生命衰老之间的相互作用意味着突入普鲁斯特世界的核心，突入一个繁复交错的宇宙。这是一个处于相似状态的世界，它是通感（correspondances）的领域。浪漫主义者们第一个懂得了通感，波德莱尔最为狂热地拥抱了它，但普鲁斯特则是唯一能在我们体验过的生活中将它揭示出来的人。这便是 mémoire involontaire（非意愿记忆）的作品。这种让人重返青春的力量正与不可抵御的衰老对称。当过去在鲜嫩欲滴的"此刻"中映现出来时，是一种重返青春的痛苦的震惊把它又一次聚合在一起。这种聚合是如此不可抗拒，就像在《追忆似水年华》第十三卷里普鲁斯特最后一次回到贡布雷时发现斯万家的路和盖尔芒特家的路交织在一起，于是这两个世界也融合为一体。忽然间，四周的景物像孩子似的蹦了出来。Ah! que le monde est grand a la clarté des lampes! Aux yeux du souvenir que le monde est petit!（啊，世界在灯光里是多么大呀。而在回忆的眼中，它却是这么微小。）

普鲁斯特不可思议地使得整个世界随着一个人的生命过程

[11] 贝诺阿斯特—梅辛（Jacques Benoist-Méchin, 1901—?），法国史学家、外交家、文人。

一同衰老，同时又把这个生命过程表现为一个瞬间。那些本来会消退、停滞的事物在这种浓缩状态中化为一道耀眼的闪光，这个瞬间使人重又变得年轻。A la Recherche du temps perdu（《追忆似水年华》）时时刻刻在试图给一个人生整体灌注最彻底的意识。普鲁斯特的方法是展现，而不是反思。他的直觉是：我们谁也没有足够的时间去经历各自生活的真正的戏剧。这正是我们衰老的原因。我们脸上的皱褶登记着激情、罪恶和真知灼见的一次次造访，然而我们这些主人却不在家。

自从罗耀拉（Loyola）的宗教苦行以来，还没有比这更极端的自我沉溺。普鲁斯特自我沉溺的中心同样是孤独，这种孤独用风暴般的力量把整个世界拖进了它的旋涡。那些过于喧闹但又空洞得不可思议的闲聊在普鲁斯特的小说里向外咆哮着，它们是这个社会落入那个孤独的深渊时发出的声音。这里是普鲁斯特痛骂友谊的场所。它像是在火山口的底部感受寂静，这最安静的地方同时也最能够捕捉各种各样的声音。在普鲁斯特笔下许许多多的故事里，谈话的密度和强度无与伦比，但他同时又躲闪着他的谈伴儿，两者间总有一种无法逾越的距离，这种结合在作品里表现得反复无常，令人气恼。没有人像普鲁斯特那样会把那么多事情指给我们看，他那只指点事物的手是谁也比不上的。但在友情绵绵的聚会和谈话之外还有一种姿势：身体的接触。这对普鲁斯特来说是最为陌生的异物。普鲁斯特也不能触到读者，世上没有任何东西能让他去做这件事。如果人们想以这两极来把文学归为指示性的一类和接触性的一类，那前者的核心一定是普鲁斯特的作品，后一类的核心一定是贝居伊⑫的作品。这也基本上就是费尔南代斯出色地表达过的事情：

⑫ 贝居伊（Charles Peguy，1873—1914），法国诗人。

启迪

"深度和强度一直都在他这边,从来不在他的谈话伙伴那边。"普鲁斯特的文学批评极好地、尽管是玩世不恭地表明了这一点;其中最重要的一篇,"A Propos de Baude-laire"(《论波德莱尔》)问世时,普鲁斯特已处于其声名的顶峰和病榻上生命的低谷。这篇文章所表现出的对疾病的默认带有耶稣会式的阴谋气,但另一方面却又不无傲慢地喋喋不休,对周围的一切毫不在意,好像是一个已被打上死神印记的人想再一次张口说话,不管是说什么话题;普鲁斯特既歇息在这种漠不关心的状态中,又为这种状态而感到惊恐。普鲁斯特在死亡面前所获得的激动同时也塑造了他与同代人的交流方式。它忽而尖刻挖苦,忽而温情脉脉,两者间的交替是如此突兀、粗暴,以至于承受它的人都禁不住因筋疲力竭而瘫倒在地。

这种挑衅性的、不稳定的个性甚至影响到读者。只需回顾一下普鲁斯特行文中没完没了的"不是……就是"就足够了。在这种句式中,行为由它所根据的动机而被表现出来,其方式既穷形尽相又令人压抑。然而,这种寄生式的句子排比却揭示出普鲁斯特弱点和天才的结合点。他在思想上消极弃世,面对事物时是一个经得起考验的怀疑论者。在经过了浪漫主义自我满足的内心生活之后,普鲁斯特没有止步不前,而是决定不给那种"Sirenes intérieures"(内在性的诱惑)以任何信任。"普鲁斯特在处理经验时没有丝毫形而上的兴趣,没有丝毫构筑的狂热,也没有丝毫要去安慰别人的爱好。"这话再对不过。普鲁斯特一再声称《追忆似水年华》是规划设计出来的,但这部作品却唯独不是建构铺排的结果。如果说它是设计出来的,那么它是像手上的掌纹或花萼上雄蕊的排列一样被设计出来的。在筋疲力竭之后,普鲁斯特这个衰老了的孩子重又落入了自然的怀抱——不是为了吸吮她的乳汁,而是为了在梦中进入它的心跳。

普鲁斯特的形象

如果我们能把普鲁斯特的弱点放在这幅图景中看,我们就能领会雅克·里维埃尔⑬对其弱点的阐释有多么贴切:"缺乏经验是马塞尔·普鲁斯特的死因,也是使他能够写出东西来的条件。他死于天真无知,死于不晓得如何改变种种会把他压垮的环境,死于不会生火或把窗户打开。"当然,他也死于精神性哮喘。

在这种疾病面前大夫们束手无策,但作家本人却能有条不紊地将它利用起来。就最外在的说,普鲁斯特是自己疾病的出色的舞台导演。有好几个月他同一位爱慕者保持来往,不过这位爱慕者送来的芬芳的鲜花却让普鲁斯特受不了它们的气味。随着病情的时好时坏,普鲁斯特向他的朋友们发出警告,而那些朋友们既怕又盼着作家本人会在半夜十二点早过了以后 brisé de fatigue(拖着疲惫的步子)突然出现在他们的小客厅。他说只逗留五分钟,但一坐就坐到了天蒙蒙亮,最后疲倦得没有力气从椅子上站起来或中断谈话。即使在写信时他也能从他的疾病中提取出奇的效果。"我的呼哧呼哧的喘气声湮没了我的笔的沙沙声,也湮没了楼下的洗澡声。"不仅如此,他的疾病还使他远离了时髦生活。他的哮喘成了他艺术的一部分,甚至可以说是他的艺术把他的疾病创造了出来。普鲁斯特的句式在节奏上亦步亦趋地复制出他对窒息的恐惧。而他那些讥讽的、哲理的、说教的思考无一例外是他为摆脱记忆重压而做的深呼吸。在更大的意义上说,那种威胁人、令人窒息的危机是死亡;普鲁斯特时时意识到死,在写作时尤其如此。这就是死亡与普鲁斯特对峙的方式,早在他病入膏肓之前,这种对峙就开始了;它不是表现为对疾病的疑神疑鬼,而是作为一种 réalité nouvelle(新现实),投射在人和事上。

⑬ 里维埃尔(Jacques Rivière, 1886—1925),法国小说家、记者、文学批评家。

启迪

它是衰老的印记。某种风格的观相术能把我们带入这种创造性的最内在的核心。如果我们知道气息——哪怕它不在记忆中——能多么强烈地保存记忆,我们就绝不会认为普鲁斯特对气味的敏感是偶然的。的确,我们所搜寻的记忆大部分以视觉形象出现。就连 mémoire involontaire(非意愿记忆)的飘浮流动的形式也主要是孤零零的、谜一样的视觉形象。因此,如果我们想有意识地让自己沉醉在《追忆似水年华》最内在的基调中,我们就必须把自己放在非意愿记忆的特殊的、最根本的层次上。在这个层次上,记忆的材料不再一个个单独地出现,而是模糊地、形状不清地、不确定地、沉甸甸地呈现出来,好似渔网的分量能让渔夫知道他打捞到了什么。对于把渔网撒向 temps perdu(逝去的时间)的大海的人来说,嗅觉就像是分量感。普鲁斯特的句子包含了内心机体全部的肌肉活动,包含了试图把那沉甸甸的网拖出水面的巨大的努力。

许多创造的天才用他们傲视一切的英雄主义突破了自身的弱点,但这在普鲁斯特身上却闻所未闻。这再清楚不过地表明了普鲁斯特特殊的创造性同他疾病间紧密的共生状态。因此,从另一个角度着眼,我们也可以说,要不是他的痛苦是如此巨大而持续不断,普鲁斯特同生活和世事进程之间亲密的同谋关系,本来是会不可避免地将他引向平庸、懒惰、沾沾自喜的生活。然而,他的疾病却注定要由一种没有欲望和悔恨的激情来把它安置在伟大作品的创造过程中。当米开朗基罗在西斯廷大教堂的天穹上画《创世记》时,人们看见艺术家站在脚手架上,头仰在身后作画。在马塞尔·普鲁斯特那里,我们看到同样的脚手架又一次升了起来:它就是他的病床。在这张病床上,普鲁斯特诡秘地将他的笔迹布满了不计其数的稿纸;他将它们举向空中,仿佛是在庆祝他那小小宇宙的诞生。

机械复制时代的艺术作品[*]

早在那些与目前大不相同的时代里,我们的艺术就已经得到了发展,它们的类型和功用也已确立,然而那些造就这一切的人们驾驭事物的活动能力与我们相比却是微不足道的。我们技术手段的惊人增长,它们所达到的适用性和精确性,以及它们正在制造出来的理念和习惯使得这一点变得确切无疑:在美的古代工艺之中,一场深刻的变化正日益迫近。所有的艺术里都有一种物质成分,对此,我们既不能像往常那样去思考,也不能像往常那样去对待;它不可能不被我们的现代知识和力量所影响。过去二十年里,无论事物还是空间还是时间都已不是那种从无法追忆的时代流传下来的东西了。我们必然会迎接一场伟大的创新,它将改变整个的艺术技巧,并因此影响到艺术自身的创造发明,甚至带来我们艺术概念的惊人转变。

保罗·瓦雷里①《艺术片论》
——摘自《无所不在的征服》

* 本文 "The Work of Art in the Age of Mechanical Reproduction",德文原刊 *Teitschrift fur Sozialforschung*, V, I, 1936。中译:张旭东。

① 瓦雷里(Paul Valéry, 1871—1945),法国诗人、批评家。——中译注

启 迪

序

　　当马克思对资本主义生产方式展开批判的时候，这种生产方式还处在它的婴儿期。马克思运用自己的努力，使之具有了预言的价值。他回到为资本主义生产方式提供基础的基本条件中去，通过他的描绘向人们展示出资本主义未来的可以预料的东西。结果是，人们不仅可以预期它对无产阶级的日益强化的剥削，而且可以预期它最终创造出使废除资本主义制度成为可能的条件。

　　上层建筑的转变却要比基础的转变慢得多。它花了半个多世纪方在文化的各个方面表明了生产条件的变化。只有在今天我们方能说明这种转变的形式。这些论断应该符合某些预言性的要求。然而，关于无产阶级掌权之后的艺术或关于无阶级社会的艺术的论题，会比那些关于在目前生产条件下的艺术发展趋势的论题，更难为这些要求提供根据。上层建筑的辩证法同经济基础的辩证法同样是可以被观察到的。因此，低估这些论题作为武器的价值是错误的。它们扫除了许多早已过时的概念，诸如创造性和天才，永恒价值和神秘。这些概念如不加控制地使用（而今确是几乎无法控制的）将导致在法西斯主义的意义上加工处理素材。我们随着引入艺术理论的诸概念与那些更为人所熟知的概念不同，它们对于法西斯主义的意图来说是完全没有用的。但在另一方面，它们却有助于在艺术政治学中阐明一种革命的要求。

一

　　从原理上说，一件艺术作品总是可复制的。人造的器物总是可以由人来仿制。学生制造复制品以练习技艺，大师制造复制品以传播自己的作品，最后其他人制造复制品以图收益。然而机械复制却反映了某种新东西。历史地讲，它断断续续地发展，在长久的间歇之间跃进，而强度却以一种加速度递增。希腊人只知道两种技术复制技术作品的工序：铸造和冲压。青铜器、陶器和钱币是仅有的可以批量复制的艺术作品，而所有其他的都是独一无二、无法机械复制的。远在印刷术使手稿变得可以复制之前，绘图艺术就已通过木刻而成为一种能够机械复制的东西了。印刷术这种书写的机械复制给文字带来的巨大变化已是人们熟知的故事。然而，就我们目前正从世界历史角度加以考察的现象来说，印刷术只不过是个特殊的、虽然有着特别重要性的例子。在中世纪，在木刻之外产生了镌刻和蚀刻；19世纪初则出现了平版印刷。

　　以平版印刷为标志，复制技术进入了一个根本性的新阶段。这种直接得多的制版法的特点是，在石版上描绘图样，而不是在木片上雕刻或在一块铜版上蚀刻；这使得书写和绘画艺术第一次不仅以巨大的数量，而且以日日翻新的形态把它的作品投入市场。平版印刷使得书写和绘画艺术能够描绘日常生活，从此它开始与印刷术齐头并进。可仅仅数十年后，平版印刷便被照相术超越了。在图像复制的工艺流程中，照相术第一次把手从最重要的工艺功能上解脱出来，并把这种功能移交给往镜头里看的眼睛。由于眼睛能比手的动作更迅速地捕获对象，图像复制工序的速度便急剧加快，以至于它能够同说话步调一致了。在摄影棚里拍摄场景的摄影师能够像演员说话一样快地拍下各种形象。正如平版印刷最

终包含了带插图的报纸,照相术也预示了有声电影。上世纪末人们掌握了复制声音的技术。这些会聚在一起的努力预示着这样一个环境,对此瓦雷里形容道:"正如水、煤气和电从很远的地方被引入我们的房子里,我们的需要不用吹灰之力就能得到满足;将来也会有视觉、听觉的形象提供给我们,我们只需做个手势它们就会出现或消失。"在1900年左右技术复制达到了一种标准,这使它不但能够复制所有流传下来的艺术作品,从而导致它们对公众的冲击力的深刻的变化,并且还在艺术的制作程序中为自己占据了一个位置。若要研究这种标准,则再没有什么东西能比两种现象对传统形态的艺术的冲击的本质更具启发性了,这两种现象便是艺术品的复制和电影艺术。

二

 艺术作品的即使是最完美的复制品也缺少一种因素:它的时间和空间的在场,它在它碰巧出现的地方的独一无二的存在。艺术作品存在的独特性决定了在它存在期间制约它的历史。这包括它经年历久所蒙受的物质状态的变化,也包括它的被占有形式的种种变化。②前者的印记可由化学式物理的检验揭示出来,而在复制品上面就无法进行这种检验了;被占有形式的变化则取决于传统,这必须从原作的境况说起。

 原作的在场是本真性概念的先决条件。对一件青铜器上的镟斑进行化学分析能够帮助确立这种本真性,就仿佛某件中世纪手稿是出自一个15世纪的档案馆一样能为本真性提供证据。本真性的整个

② 当然,一件艺术作品的历史所包含的不止这些。比如《蒙娜丽莎》的历史还包括它在17、18和19世纪的复制品的种类和数目。

领域都外在于技术的——当然,不仅仅是技术的——复制能力。③当原作遇上通常带着赝品烙印的手工复制品时它保有它全部的权威性;可是当它面临机械复制品时,情形就并非一模一样了。原因是两方面的。首先,照相复制比手工复制更加独立于原作。比方在照相术里,用照相版影印的复制能够展现出那些肉眼无法捕获、却能由镜头一览无遗的方面,因为镜头可以自由地调节并选择角度。不仅如此,照相复制还能借助于特写的程序,诸如放大和慢镜头捕捉到逃身于自然视线之外的影像。其次,技术复制能把原作的摹本置入原作本身无法到达的地方。最重要的是,它使原作能够在半途中迎接欣赏者,不管它是以一张照片的形式出现,还是以一张留声机唱片的形式出现。大教堂搬了家,以便在某个艺术爱好者的工作间里供人观赏;教堂或露天里上演的合唱作品在私人客厅里再次响起。

机械复制品所进入的环境也许并未触及事实上的艺术作品本身,然而艺术作品存在的质地却总在贬值。这不仅对艺术作品来说是如此,并且,举例说,对在电影观众眼前一闪而过的风景说来亦是这样。在艺术对象这个问题上,一个最敏感的核心——即它的本真性——受到了扰乱,而在这一点上,任何自然对象都是无懈可击的。一件物品的本真性是一个基础,它构成了所有从它问世之刻起流传下来的东西——从它实实在在的绵延到它对它所经历的历史的证明——的本质。既然历史的证明是建立在本真性

③ 确切地讲,因为本真性是无法复制的,某种(机械)复制方法的强有力的冲击倒可以用作将本真性加以区分和归类的手段。培养这种区分能力是艺术品生意的一种重要机能。可以说,木刻的发明早在取得累累硕果之前,便已从根子上摧毁了本真性的实质。无疑,一幅中世纪的圣母像在它出世之际还不能称之为"本真的"。只是在后来的几个世纪中,或许最引人瞩目的是在上个世纪中,它方才变成了"真品"。

的基础之上的，那么当那种实实在在的绵延不再有什么意义的时候，这种历史证明也同样被复制逼入绝境。而当历史的证明受到影响时，真正被逼入绝境之中去的正是本真性。④

我们不妨把被排挤掉的因素放在"灵晕"（aura）这个术语里，并进而说：在机械复制时代凋萎的东西正是艺术作品的灵晕。这是一个具有征候意义的进程，它的深远影响超出了艺术的范围。我们可以总结道：复制技术使复制品脱离了传统的领域。通过制造出许许多多的复制品它以一种摹本的众多性取代了一个独一无二的存在。复制品能在持有者或听众的特殊环境中供人欣赏，在此，它复活了被复制出来的对象。这两种进程导致了一场传统的分崩离析，而这正与当代的危机和人类的更新相对应。这两种进程都与当前的种种大众运动密切相连。它们最有力的工具便是电影。电影的社会影响，特别在它最积极的形式里，若不从它毁灭性、宣泄性即它荡涤文化遗产的传统价值这一面着眼，便是一种无从把握的东西。这种现象在伟大的历史影片中最为明显。它总朝着常新的领域伸展。在1927年，阿贝尔·冈斯⑤热情地宣称："莎士比亚、伦勃朗、贝多芬将被搬上电影……所有的传说、所有的神话、所有的宗教创始人以及宗教本身都等待着在银幕上复活，主人公们已在大门前你推我搡。"⑥他这是发出了一张远征讨伐的呼吁书，尽管他也许并非蓄

④ 即使最贫穷的省份上演的《浮士德》剧也比一部浮士德电影强，因为，在理想的情形下，它简直可以同魏玛的首演相媲美。银幕前的一切无助于我们记起那些传统内容，比方说，在靡非斯特身上有歌德的朋友约翰·海因里希·默克的影子，而在舞台前，这些却会从我们脑子里闪过。

⑤ 冈斯（Abel Gance, 1889—?），法国著名电影导演。——中译注

⑥ 冈斯：《走向形象时代》，载《电影艺术》（*L'Art cinématographique*），巴黎，1927，第二卷，第94页以下。

意为之。

三

在漫长的历史阶段中，人类感知方式随整个人类生存方式的变化而变化。人类感知的组织形态，它赖以完成的手段不仅由自然来决定，而且也由历史环境来决定。在公元 5 世纪，随着人口大迁移，我们看到了晚期罗马艺术工业和维也纳风格；在此不仅一种与古代艺术不同的艺术得到了发展，还有一种新的感知也被培养出来。维也纳学派里格尔⑦和维克霍夫⑧顶住古典传统的压力，率先从埋没在它下面的较晚近的艺术形式中得出了关系到那个时代的感知结构的结论。然而尽管这些学者目光深远，他们却仍局限于表明构成后期罗马时代感知特征的重要的、形式方面的特点。当前的条件对于有类似洞见的人类来说是更为有利了。而如果能从灵晕的凋萎这方面来理解当代感知手段的变化，我们就有可能表明这种变化的社会原因。

在说到历史对象时提出的灵晕概念不妨由自然对象的灵晕加以有益的说明。我们把后者的灵晕定义为一种距离的独特现象，不管这距离是多么近。如果当一个夏日的午后，你歇息时眺望地平线上的山脉或注视那在你身上投下阴影的树枝，你便能体会到那山脉或树枝的灵晕。这个意象让人能够很容易地理解灵晕在当前衰败下去的社会根基。这建立在两种情形之中，它们都与当代生活中日益增长的大众影响有关。这种影响指的是，当代大众有一种欲望，想使事物在空间上和人情味儿上同自己更"近"；这种

⑦ 里格尔（Alois Riegl, 1858—1905），奥地利艺术史家。——中译注
⑧ 维克霍夫（Franz Wickhoff, 1890—1945），奥地利艺术史家。——中译注

欲望简直就和那种用接受复制品来克服任何真实的独一无二性的欲望一样强烈。⑨这种通过持有它的逼肖物、它的复制品而得以在极为贴近的范围里占有对象的渴望正在与日俱增。无疑，由画报和新闻短片提供的复制品与由未加武装的眼睛看到的形象是不同的。后者与独一无二性和永恒性紧密相连，而前者则与暂时性和可复制性密切相关，把一样物体从它的外壳中剥离出来。毁灭掉它的灵晕是这样一种知觉的标记，它的"事情的普遍平等感"增强到如此地步，以致它甚至通过复制来从一个独一无二的对象中榨取这种感觉。这样，在理论领域中颇值得注意的统计学的日益增长的重要性，也在知觉领域中表现出来。现实与大众以及大众与现实之间的相互适应对于思想和知觉来说，同样都是一个无穷无尽的过程。

四

一件艺术作品的独一无二性与它置身于传统的织体之中是分不开的。这个传统本身完全是活生生的，极易发生变化的。比方说，一尊维纳斯的古代雕像就曾置身于不同的传统的环境之中，希腊人把它变成了一个崇拜的对象。而后，中世纪的牧师们却把它视为一个邪恶的偶像。然而这两种传统同样都得面对它的独一无二性，就是说，与它的灵晕相遇。起先，传统艺术语境上的一体性建立在表达崇拜的基础上。我们知道最早的艺术作品起源于

⑨ 满足大众的人性旨趣或许意味着把人的社会功能排除出视觉领域。如果当今哪位肖像画家描绘一位同家人一起坐在桌边进早餐的名医，那么什么东西也不能保证他能把这位医生的社会功能表现得像17世纪画家表现这一职业时描绘的那样确切。比如像伦勃朗的《解剖课》。

为仪式服务——首先是巫术仪式，其次是宗教仪式。重要的是，同它的灵晕相关的艺术作品的存在从来也不能完全与它的仪式功能分开。⑩换句话说，"本真的"艺术作品的独特价值植根于仪式之中，即植根于它的起源的使用价值之中。这个仪式性基础无论多么遥远，仍可以在世俗化的仪式甚至在对美的崇拜的最亵渎的形式中辨认出来。⑪美的世俗崇拜在文艺复兴时期发展起来，并在此后的三个世纪里势如卷席，这清楚地表明那个正在倾颓中的仪式基础以及降临在它头上的深刻的危机。随着第一个真正是革命性的复制方法即照相术的出现，同时也随着社会主义的兴起，艺术感受到那场在一个世纪之后变得显而易见的危机正渐渐逼近。那时，艺术以"为艺术而艺术"的口号作为反应，就是说以艺术的神学作为反应。这带来了一种不妨称之为"否定的神学"的东西的兴起，它以"纯"艺术观念的形式出现，既反对艺术的一切社会功能，也反对任何通过题材进行的划分（在诗歌中，马拉美⑫首先采取了这一立场）。

⑩ 把灵晕定义为"一种距离的独特现象，不管这距离是多么近"，正体现出了在时空知觉范畴内的艺术作品的仪式价值的准则。距离是贴近的对立面。从本质上讲，处在一定距离之外的对象是不可接近的。不可接近性确实是受崇拜的形象的一种主要品质。就本质来说，它便需"保持在一定距离之外，不管这距离有多远"。人们从内容方面获得的贴近并不能减少对象在外观方面仍然保持着的距离。

⑪ 绘画的崇拜价值世俗化到什么地步，它根本的独特性观念便也模糊到什么地步。在观赏者的想象中，崇拜价值中占统治地位的现象的独特性越来越被创作者经验的独特性或他的创造性成就的独特性所取代。毫无疑问，决不会完全如此；本真性概念总是超越真伪性概念。（这在收藏家身上表现得尤为明显。收藏家总保持着某种拜物教徒的痕迹，他们通过占有艺术作品而分享了它的仪式力量。）然而，本真性概念的功能仍然决定着对艺术的评判；随着艺术的世俗化，本真性取代了作品的崇拜价值。

⑫ 马拉美（Stéphane Mallarmé, 1842—1898），法国象征主义诗人。——中译注

启　迪

在机械复制时代，对艺术进行分析就必须公正地看待这些关系，因为它们带给我们一种极为重要的洞见。在世界历史上，机械复制首次把艺术作品从对仪式的寄生性依赖中解放出来。在大得多的程度上，被复制的艺术作品变成了为可复制性而设计出来的艺术作品。[13]比方说，我们可以用一张底片印出任意数量相片，而问哪张是"真品"则是毫无意义的事情。然而一旦本真性标准不再适用于艺术生产，艺术的整个功能就被翻转过来。它不再建立在仪式的基础上，而是建立在另一种实践的基础上，这种实践便是政治。

五

种种艺术作品在不同的层面上被人接受，被人估价。在此矗立着两个极端的类型：一方的着重点是崇拜价值；另一方则更强

[13] 电影的情况与绘画、文学不同，在此，机械复制不是它大量传播的外在条件。机械复制恰恰是内在于电影生产技术的。这种技术不仅以一种最直接的方式允许大量发行，并且事实上造成了大量发行。这是因为电影制作的费用太昂贵了，以至于一个比方说，买得起一幅油画的就买不起一部影片。在1927年有人做过计算，一部上乘的影片若要支付自身的制作费用，就必须找到九百万个观众。至于有声电影，的确，在向国际发行之初遇到挫折：因为观众受到了语言的局限。这正与法西斯主义对民族兴趣的强调相吻合。注意它与法西斯主义的联系要比注意这种挫折本身更为重要，因为这种挫折很快就被那种综合化减小到最低限度。这两种现象的同时性可归咎于大萧条。同样的但却是更大范围里的混乱，导致了要仅凭武力维持现有财富结构的企图，这促使处在险境中的电影资本加速开发有声电影。有声电影的出现带来了一阵短暂的松弛，这不仅因为它把大众再次领回到剧院，而且还因为它用电影工业的资本把电气工业的资本吸收过来。因而，从外表看有声电影助长了民族趣味，但从骨子里看，它比以往更加有效地帮助了电影生产的国际化进程。

调作品的展览价值。⑭艺术生产始自服务于崇拜的庆典之物。我们可以料想这里关键的是它们的存在,而不是它们被人观赏。石器时代的人在他们洞穴里描画的麋鹿是他们巫术的一种工具。画它的人并不会用它来向自己的同伴炫耀,然而它却指向了精神。今日,崇拜价值似乎要求艺术品藏而不露。某些神的雕像只能由教

⑭ 这种对立的极性是无法在唯心主义美学中确立其内容的。它的美的观念不加区分地把这些极端的对立面包括进来,从而排除了它们的极性。然而在黑格尔那里,这种极性却在唯心主义局限内最为清晰地宣告了自己。我们从他的《历史哲学》中摘出这段话:

> 人们很早就认识了形象。久远时代的虔诚要求人们顶礼膜拜,但美的形象却不在此列。这简直令人心烦意乱。在每一幅美的绘画里都有某种非精神的、仅仅是外在的东西,但它的精神却通过它的美向人说话。相反,膜拜关系到的是作为一个对象的作品,因为它只不过是灵魂的一个无精神的僵尸……艺术兴起于教堂,尽管这已经越出了它作为艺术的原则。

同样,《美学》里的这段话说明黑格尔在此觉察到一个问题。

> 我们已经超越了这样的阶段,即把艺术作品作为圣物,当作值得我们去顶礼膜拜的对象来加以尊敬。它们造成的印象是更带反思色彩的一类,它们唤起的冲动也需要更高级的检验……

这种从第一种艺术接受到第二种艺术接受的转变勾画出普遍的艺术接受史的特征。由此出发,在每一件艺术作品中都可以看到一种特写的介乎接受的两个极端模式之间的摆动。就说《西斯廷圣母》。从格林⑮的研究中我们得知,它起先是为展览而作的。这样一个问题激发了格林的研究:画面前景显眼位置上两个丘比特靠着的装饰线条意图何在? 格林更进一步问,拉斐尔怎么会用两幅衣饰来装饰天空呢? 研究表明,这幅圣母像是受教皇西克斯陀斯(Sixtus)遗容瞻仰活动委托制作的。教皇的遗容停放在圣彼得大教堂的某个侧厅里供人瞻仰。而拉斐尔的画就被固定在灵堂隐蔽处的一个壁龛似的地方,由棺木支撑着。在这幅画里拉斐尔描绘了圣母玛丽亚从壁龛深处的云中向装饰着绿帷的教皇灵柩走近。在西克斯陀斯的葬礼中,拉斐尔的画也得以展览,获得了现世的声名。之后这幅画被人放在皮亚干萨黑衣男修士教堂的圣坛上。这次流放的理由是有人在罗马祭仪中看到了这幅画,而祭仪禁止油画在葬礼中被当作崇拜对象在高坛上展出。这条规矩使拉斐尔的画贬了值。然而为了求得一个合适的价码,教皇希(See)在讨价还价时默许了这幅画可以被放在高处的圣坛之上。为避开人们的注意,这幅画给了边远城镇里的僧侣。

启 迪

士在密室里接近；某些圣母像几乎一年到头被遮盖着；某些雕塑令地面上的观察者无法看到。而随着种种艺术实践从仪式中解放出来，它们的产品也获得了日益增多的展览的机会。半身肖像可以搬来搬去，因而便于展出，然而神的雕像却是固定在寺院的深处，要展出就不那么容易了。油画之前的壁画和镶嵌画亦是如此。即便一部弥撒曲的公众可接受性一开始就与一部交响曲的公众可接受性一样大，交响曲仍是诞生于这样一个阶段，即它的公众可接受性保证要超过弥撒曲的公众可接受性。

艺术作品的五花八门的艺术复制手段使它越来越适于展览，直到它的两极之间的量的转移成为它本性的质的变化。这正可以与史前时期艺术作品的处境相比；那时，由于绝对强调它的崇拜价值，它首先是一个巫术的用具。只是到后来它才被人作为一件艺术作品来认识。同样，在今天，由于绝对强调艺术作品的展览价值，它变成一种功能全新的创造，在这些全新的功能里，我们知道的那种功能，即艺术的功能，不久也许就会表明不过是一个捎带的细枝末节。⑯有一点是确切无疑的。今天，照相术和电影是这种新功能的最能说明问题的例证。

⑮ 格林（Hubert Grimme，1864—1942），德国东方学家、艺术史家。——中译注

⑯ 布莱希特在一个不同的层面上致力于一种类似的反思："如果'艺术作品'这个概念已不再能运用于那种在作品转变成商品时出现的事物上，我们就不能不摒弃这个概念，这时我们应带着一种审慎的关切，而不是恐惧；同样，我们也必须清算那种事物的功能。不带任何精神上的保留而沿着这条道路走下去，这并非一种不明朗的偏离正道；不如说，艺术作品在此遭遇的一切将把它从根本上改变，并把它的过去抹得干干净净，以至于当人们再度捡起老概念——会这样的，为什么不呢？——时，它已不能够激起人们对于它曾经指明的事物的任何记忆了。"

六

在照相术里,展览价值开始全面取代崇拜价值。但崇拜价值并非毫不抵抗就乖乖让路。它退守最后一道防御工事:人类的面部表情。肖像是整个照相术的焦点,这并非偶然。对活着或死去的心爱的人的回忆,对这种回忆的崇拜为照片的崇拜价值提供了最后一个庇护所。从一张瞬间表现了人的面容的旧时照片里,灵晕最后一次散发出它的芬芳。这便是构成它忧郁的、无可比拟的美的东西。然而一旦当人从照片形象中消失,展览价值便首次显示出它对于仪式价值的优势。要准确标出这一阶段就不能不提到阿特杰⑰无与伦比的重要性,他在1900年左右拍摄了许多荒芜的巴黎街道的照片。可以很公正地说:他把这些街道拍摄得像犯罪场面。犯罪场面同样也是荒无人迹的;人们把它拍下来是为了立证据。在阿特杰手里,照片成为历史现象的标准证据,并获得了一种隐蔽的政治含义。那些历史现象需要从一种具体途径去接近,自由飘忽的沉思对于它们是不合适的。它们激动着目击者,而目击者感到自己以一种新的方式受到了它们的挑战。同时,画报开始为他们树立路标,不管是对的还是错的。文字说明破天荒变成一种强制性的东西。显然,这些文字说明与图片标题的性质是完全不同的。插图杂志中的文字说明对那些看图片的人发出的指令很快就在电影里变得更明白、更专横了;在电影里,每个单独画面的意义都是由后面的一系列画面指定的。

⑰ 阿特杰(Eugène Atget,1856—1927),法国摄影家。——中译注

启 迪

七

19世纪关于绘画的艺术价值与照相术之间的争论在今天看来显得混乱而不得要领。然而这并不削弱它的重要性；如果说有什么东西想达到这样的目的，反倒突出了它的重要性。这场争论事实上是一场历史转变的征候；然而争论的双方都未能把它的普遍冲击揭示出来。当机械复制时代把艺术与它的崇拜根基分离开来，它的自律性的外貌便也永远消失了。这在艺术功能方面引起的变化超越了这个世纪透视事物的能力；它甚至在很长一段时间里逃脱了20世纪的视野，而20世纪是经历了电影的发展的世纪。

早先人们竭力思索照相术是不是一门艺术，结果一无所得，首要的问题——无论照相术的发明是否已然改变了整个艺术的本质——还没有被提出来。不久电影理论家们就电影提出了同样欠考虑的问题。然而与电影相比，照相术给传统美学造成的困难不过是儿戏。那么早期电影理论的迟钝生硬的特征从何而来呢？比如，阿贝尔·冈斯[18]把电影和象形文字相比："在此，通过一种行人瞩目的倒退，我们回到了埃及人的表现水平……象形文字尚未成熟，因为我们的眼睛还没有调节到适应它的地步。对于它所表现的东西我们还缺乏足够的尊敬、足够的崇拜。"或用赛夫林—马尔斯[19]的话说："这是什么样的艺术啊，它被赋予了一个梦，更诗意，同时又更真实！"在这一时尚中前进，电影也许体现了一种无与伦比的表现手段。只有那些心智最高的人，在他们生命的最完

[18] 冈斯，作品已注，第100—101页。
[19] 赛夫林—马尔斯（Séverin-Mars，即A. J. de Malasayade，1873—1921），法国演员、作家、电影导演。——中译注

美、最神奇的一瞬方能被允许进入它的范围。[20] 阿列克桑德尔·阿尔诺克斯[21]用这个疑问总结了他对无声电影的幻想："我们难道不是把所有大胆的描绘都献给了祈祷的明确性了吗？"[22] 我们注意到，把电影纳入"诸门艺术"的分类中去的愿望，使得这些理论家的辨别力惊人地欠缺，硬把一种仪式成分塞进他们对电影的理解之中，这颇有启发性。当这些思考被印成铅字时，像《公众意见》（L'Opinion publique）和《红色冲击》（The Gold Rush）这样的影片已经问世了。然而这一切既未妨碍阿贝尔·冈斯援引象形文字来作比较，也没能防止塞弗兰—马尔斯像谈论拉·安琪里科[23]的绘画一般地谈论电影。尤为典型的是，就连当今极端反动的作家也给予电影一个相似的上下文中的含义——如果不是一个彻底神圣的含义，至少也是一个超自然的含义。维尔弗[24]在评论马克斯·莱因哈特[25]的电影版《仲夏夜之梦》时断言，这部影片只是外部世界的缺乏独创性的摹本，街道、室内、铁路、餐馆、摩托车、海滩，这一切至今仍阻碍着电影升入艺术的国度。"这部影片还没有认识到它真正的意义，它实际的可能性……这包含在它独特的本领中，即用自然手段，以一种无与伦比的信服力去表现，而所有这一切又是像仙女一般，美妙、神奇。"[26]

 [20] 赛夫林—马尔斯，阿贝尔·冈斯摘，作品已注，第100页。
 [21] 阿尔诺克斯（Alexandre Arnoux, 1884—?），法国小说家、剧作家。——中译注
 [22] 阿尔诺克斯：《迷人的电影》（Cinéma pris），1929，第28页。
 [23] 安琪里科（Fra Angelico），意大利文艺复兴时期画家。——中译注
 [24] 维尔弗（Franz Werfel, 1890—1945），德国表现主义诗人、剧作家。——中译注
 [25] 莱因哈特（Reinhardt Max, 1873—1943），奥地利剧作家。——中译注
 [26] 维尔弗：《仲夏夜之梦：莎士比亚与莱因哈特的电影》，《新维也纳杂志》（Neues Wiener Journal）十一号，1935。

启迪

八

舞台演员的艺术表演无疑是由演员亲身向公众呈现的；然而一个银幕演员的艺术表演却是由摄影机提供给公众的，这带来了双重的后果，把电影演员的表演提供给公众的摄影机无须把表演奉为一个内在整体。摄影机由摄影师操纵着，随着表演不断更换位置。剪辑者从提供给他的材料中组成一个不同位置的画面的连续体，这构成一部完整的影片。它包含的一些运动因素事实上是摄影机的运动，更不用说摄影机的特殊角度、镜头终止等等了。因此，演员的表演服从于一系列视觉试验。这是演员表演由摄影机提供这一事实的第一重后果。此外，电影演员缺少舞台演员所有的那种机会，即在表演时根据观众的反应来调整自己，因为他并非亲身向观众呈现他的表演。这使得观众站在了批评家的立场上，不再体验到与演员之间的个人接触了。观众与演员的认同实际上是同摄影机的认同。结果是，观众又站在了摄影机的立场上；这种方法是试验的方法。[27] 这不是崇拜价值可以被展示出来的方法。

九

对于电影来说，首要的是演员在摄影机前向观众再现自己，

[27] "电影提供了——或能够提供——关于人类活动的细节的洞察……性格从来也没有被用来作为动机形成的源泉；人的内在生活从来没有提供情节的原则性导因，而仅仅是情节的主要结果。"（布莱希特：《探索》，《三毛钱歌剧》，第268页）机械装备给演员带来的试验领域的扩大与经济条件给个人带来的试验领域的巨大扩张是一致的。这样，职业能力的测验就变得越来越重要。这种测验关心的是人的零碎局部的表现。电影拍摄与职业能力测验都是在一个专家委员会面前进行的。摄影棚里摄影导演的位置与能力测验中考官的位置是一样的。

而不是再现别的什么。首先意识到演员在这种试验形式中变形的人是皮兰德娄㉘，尽管他在他的小说 Si Gira 中对这个问题的看法局限在其消极方面，且仅仅涉及无声电影，但这却并不削弱它的有效性。因为在这方面，有声电影并没有从根本上改变什么。问题不过是表演不再冲着观众，而是冲着一个机械装置——在有声电影的情况下则是两个。皮兰德娄写道："电影演员感到是在流放途中——不仅从舞台，而且从自身被流放了。在一种模模糊糊的不舒服的感觉中，他感到一种难于言表的空虚：他被剥夺了真实性、生命、话音以及他走动引起噪声，为了被变为一个暗哑的影像，短暂地在银幕上闪烁，随即进入寂静……放映机在公众面前同他的阴影嬉耍，而他则只能满足于同摄影机嬉耍。"㉙这个处境必须作如此描绘：人第一次——而这是电影的结果——必须开动起他整个活生生的身体，但却不得不放弃灵晕。因为灵晕与他的在场联结在一起；没有任何东西可以替代。舞台上麦克白散发出的灵晕对于观众来说不能同演员割裂开来。然而，拍摄的单一性却在于摄影机替代了公众。结果是，环绕着演员的灵晕消失了，随即，他所扮演的形象的灵晕也四散殆尽。

　　由一位像皮兰德娄这样的剧作家，在描绘电影时漫不经心地点到戏剧所处的危机，这毫不奇怪。任何周到的研究都可以证明，确实没有什么对立比舞台剧与一种完全隶属于机械复制，或如电影，建立在机械复制基础之上的艺术作品之间的对立更为尖锐了。专家早已认识到，在电影里，"最了不起的效果几乎总是得自尽可

　　㉘　皮兰德娄（Luigi Pirandello, 1867—1936），意大利小说家、剧作家。——中译注

　　㉙　皮兰德娄，Si Gira，利昂·彼埃尔—坎摘，《电影的含义》，《电影艺术》作品已注，第14—15页。

启迪

能少的'表演'……"1932年，鲁道夫·阿恩海姆㉚发现，"最近出现一种趋势，即把演员视为一个为剧中人物而挑选来的插在合适之处的舞台支架。"㉛ 另一些事物与这种观念紧密相连。舞台演员与他所扮演的角色认同。而电影演员往往拒绝这个恩赐。不管怎么说，他的创造都是一些片段，由许多割裂的表演构成。除了考虑某些偶然因素，诸如摄影棚的租金、能否找到合作演员、布景等等，设备的本质的必然性也会把演员的作品分割成一系列可以装配起来的段落，特别是照明和照明设备要求把事件的呈现分为一系列独立的拍摄过程，更不用说那种明显的蒙太奇了；在银幕上，它是一个迅速的、统一的场面，然而在摄影里拍摄起来却需要好几个小时。因而一个从窗户上跳下来的场面只要在摄影棚里拍摄从脚手架上跳下来即可；而随后发生的跌落过程，如果需

㉚ 阿恩海姆（Rudolf Arnheim, 1904—?），德裔美国心理学家、艺术史家、教育家。——中译注

㉛ 阿恩海姆：《电影作为艺术》（*Film als Kunst*），柏林，1932，第176页以下。在这段话里，电影导演背离舞台实践的某些似乎是无关宏旨的细节，被饶有趣味地抓住了。这便是诸如德莱叶在《圣女贞德》（*Jeanne d'Arc*）中让演员不加化妆就表演的尝试。德莱叶花了几个月搜罗了四十个男演员组成宗教裁判所的陪审团。这种寻找演员的方式就像是在寻找不易获得的舞台道具。德莱叶竭尽全力避免这些演员在年龄、身材、面容等方面相似。如果演员因此而变成了一种舞台道具，那么这种道具反过来说也经常是像演员那样起作用的。至少，在电影，把一个角色指派为一件舞台道具并不是罕见的事情。若不想从一大堆例子中匆忙地选择，我们则可以集中考虑一个特别令人信服的例子。在舞台上，一台正走着的钟总是件打扰人的东西。在此不能容忍它的测度时间的功能。在一部自然主义戏剧中，天文学时间也会挤垮戏剧时间。在这种情形下，电影却可以在任何时候使用钟表所测定的时间，这极有启发性。这一点比从其他方面都更能够清晰地认识到，在特定情形下，电影里的每一个支架都可以承当重要的功能。至于距普多夫金的下述言论只有一步之遥了："那些与一个物体相关联并被树立在它周围的演员的表演永远是电影造型的一个最强有力的手法。"〔普多夫金：《电影导演与电影制作》（*Filmregie und Filmmanus Kript*）〕电影是第一种能够展示物质是如何在人身上搞恶作剧的艺术形式。因而，电影也是物质再现的绝好手段。

要的话，不妨在数星期之后等外景搭好了再拍。我们还可以轻而易举地解释那些远为悖乎常理的情形。让我们设想一个演员假定被敲门声吓了一跳。如果他的反应不令人满意，导演可以求助于一种权宜之计：当这个演员正巧在摄影棚里时，他身后会突遭枪击，而他事先没有得到任何警告。现在他受惊的反应可以被拍下来并插入至银幕叙述中去。再没什么比这更惊人地表明，艺术已离开了"美的外观"的国度，而这是迄今为止人们视为它能健康成长的唯一的范围。

十

皮兰德娄描绘的那种演员面对摄影机时感到的陌生，从根本上说，与人在自己镜中映象面前所感到的疏离是同一性质的东西。但如今映象变得可以独立于人了，可以被移来搬去了。它被搬运至哪里呢？它被搬运到公众的面前。㉜银幕演员对这一事实的意识从来没有停止过。当面对摄影机时他知道，他最终将面临公众，那些构成了市场的消费者。在这个市场里他不仅捧出了他的劳动，

㉜ 这里，我们在由机械复制导致的展览方法中指出的这种变化也已运用到政治领域。当前资产阶级民主的危机包含了一种社会条件的危机，它决定了统治者的公众形象。民主把一些政府直接地、亲身地展出在国民代表的面前。国会更是它的公众。照相及录音设备的发明使演说家能够对于无限数量的人来说成为看得见、听得着的东西，政治家在照相机和录音机面前的出场变成了最最重要的事情。国会和剧场一样被他们弃之不顾。广播和电影不仅影响了职业演员的作用，也同样影响了那些把自己展出在机械装置之前的人、那些治人者的作用。虽然他们的任务各不相同，但是这种变化平等地影响了演员和统治者。潮流趋于在特定的社会条件之下建立起一种可以控制的、可以传递的技巧。这在一场新的选举㉝中取得了结果，从这场机械装备面前的选举中，星星和独裁者一同胜利地浮现在天空。

㉝ 指1933年希特勒上台。——中译注

而且捧出了他整个的自我,他的心和他的灵魂,然而这个市场却是他无法触及的。在拍摄过程中,他同这个市场的联系就像在工厂里被制作的用品一样少。这加剧了那种压抑,那种新的焦虑,在皮兰德娄看来,它们在摄影机前牢牢地抓住了演员。在摄影棚之外,电影用一种人工造作的"人格",来呼应灵晕的凋谢。用电影工业的金钱培养出来的明星崇拜并不保护人的灵晕,而是保护那种"人格的外壳",那商品的虚假外壳。只要电影制造商们的首都还在确立时尚,那么就电影来说,除了倡导一种对传统艺术概念的革命性批评之外就不可能有什么革命成绩,这是一条法则。我们不否认在某种情况下当今的电影也能带动对于社会状态甚至对于财产分配的革命性批评。不管怎么说,我们目前进行的研究尤为特别地关心这一点,而非西欧的电影创作。

电影技术当中固有的东西就同体育运动中的一样,每个目睹它的成就的人在某种意义上都是一个专家。这是显而易见的,我们只要听一听一群报童靠在自行车上谈论一场自行车赛就可以了解这一点。报业老板为他们的送报孩子们举办自行车赛并非没有目的。这激发了参赛者的巨大兴趣,因为胜利者有机会由一个送报人升为一名职业赛车手。同样,新闻短片也给每个人提供了一个由行人升为群众演员的机会。以这种方式,任何人都甚至能发现自己成了艺术作品的一部分,就像在维尔托夫㉞的《关于列宁的三首歌》或伊文思㉟的 *Borinage* 里那样。今天任何人都可以自认为适于上电影。这种要求可以从当代文学的历史处境得到最好的解释。

㉞ 维尔托夫 (Dziga Vertoff),俄国早期电影导演。——中译注
㉟ 伊文思 (Joris Ivens, 1898—?),荷兰电影导演。——中译注

几个世纪以来，一直是数目很小的作者面对成千上万的读者。然而这种情况到上世纪末有了变化。由于印刷越来越发达，不断把各种各样新的政治的、宗教的、科学的、专业的，以及地方的报刊推到读者眼前，越来越多的读者变成了作者——起先只是偶尔写写的作者。这开始于日报为读者开辟"编辑信箱"专栏。时到如今，每个有工作有收入的欧洲人从原则上讲都有一个机会在某个地方发表关于他的工作、不满、文件报告或诸如此类的事情的意见。这样，作者和公众之间的区分就快要失去它最基本的特征了。差别仅仅是功能上的；它可以因具体情况而变化。在任何时候，读者都做好了变成一个作者的准备。比如一个专家，不管他愿不愿意，他已被纳入一个极度专门化的工作流程之中，然而即使在最细小的方面，他也能获得一个作者的资格。在苏联，工作本身被赋予了一个声音。把它用语言表达出来不过是一个人工作能力的一部分。文学的特许权建立在多种多样的、综合的而非专门化、具体化的训练的基础之上，并因此而成为共同的财富。㊱

　㊱　令人尊敬的技艺的特权性质不存在了。阿尔都斯·赫胥黎㉜写道："技术进步导致了……庸俗化。照相复制与转轮印刷使无穷多的文字和图片可以问世。普遍教育和相对高的工资创造出一个巨大的公众，他们知道怎样读书，买得起读物和画报。一种巨型工业被唤来以便提供这些商品。如今，艺术天才是一种极为罕见的现象，结果是，在每个时期，每个国家，大多数艺术一直是一些次货。而现在垃圾在整个艺术产出中所占的份额比任何时期都大。它必然如此的原因只不过是一道简单的算术题。西欧人口比上一世纪翻了一倍还多。而各种读物和画报的增长，按我预见，至少增长了二十倍，也许是五十倍甚至一百倍。如果在一千万人口中应有 n 个天才，那么在两千万人口中就有 2n 个天才。我们可以这样来估算形势。一百年前每印刷一页文字或图片，今天就要印刷二十页甚至一百页。但那时有一个天才的话，现在仅只有两个。当然，或许很多在过去流产的天才如今可以自我实现了，这得感谢普遍教育。让我们设想过去每有一个天才，我们如今就有三个甚至四个天才。可是我们仍不得不说，人们对读物和画报的消费远远超出了有天分的作家和画家的产量。听觉材料的情况亦是如此。繁荣、电唱机和收音机造就了听众，他们消费大量的听觉材料，其

启 迪

我们可以把所有这一切运用于电影,在电影那里,文学历经几个世纪的流传在十年里就告完成。在电影实践中,特别在俄国,这种转变已经部分地变成为已然确立的现实。我们在苏联电影里见到的扮演者并非我们所说的那种演员,他们是描绘他们自己的人——最重要的是,就在他们自己的工作流程中描绘自己。在西欧,对电影的资本主义的利用拒绝考虑现代人要求自己被再现出来的合法权利。在这种情况下,电影工业竭力通过激发幻觉的场面和暧昧可疑的投机来刺激大众的兴趣。

十一

一部电影,尤其是一部有声电影的拍摄给我们提供了一幅以前在任何地方都无法想象的画面。在它所呈现给我们的拍摄过程中,我们根本不可能给一个观察者指定一个把诸如摄影设置、照明机械、助理人员等等外在附加物排除在外的视点——除非他的眼睛与镜头处在一条平行线上。这种情形比任何其他因素都更使得任何摄影场面与舞台场面之间可能有的相似变得琐碎、无关紧要了。剧场里人们能充分意识到,在这个地方,戏剧不会被当即觉察为一场虚幻。然而在电影拍摄场面里就不存在这样一个地方了。它的虚幻的本质在于它的二度性,这是剪辑的结果。就是说,

(接上页)
增长速度远远超过了人口的增长,从而也超出了天才音乐家的增长。因此我们可以断言,在所有艺术门类中,垃圾的产量无论绝对地还是相对地都多于以往;并且只要这个世界继续消费目前数量毫无节制的阅读材料、视觉材料和听觉材料,上述那种情况就会继续下去。"阿尔都斯·赫胥黎:《跨越墨西哥湾——旅行手记》,伦敦,1934年,第 274 页以下。显然,这不是一种先进的观察方式。

㊲ 赫胥黎(Aldous Huxley, 1894—1963),英国小说家、散文家。——中译注

在摄影棚里，机械装置如此之深地刺入现实，以至于现实的纯粹面貌反倒从那种装备的异己实质中解脱出来；这是一种特殊程序的结果，这种特殊程序便是，由专门调整好的摄影机拍摄，再把个别的镜头与其他类似的镜头剪接在一起。在此，现实的不受装备影响的方面已经变成了人工巧智的顶峰；而直接现实的景象则成为技术国土上的一朵兰花。

若把这些已然与戏剧迥然不同的情形再和绘画的情况作一番比较，结果便会更加耐人寻味。这里的问题是：摄影师怎样同画家相比？回答这个问题我们不妨求助于用外科手术来作一个类比。外科医生同巫师构成一对最极端的对立。巫师把手搁在病人身上来看病；外科医生则切入患者的身体。巫师在患者与自己之间保持着一段自然距离；尽管他把手搁在患者身上从而微微缩小了这段距离，但他的权威性则事实上极大地增加了这一距离。外科医生正相反；他穿入患者体内，从而极大地消除了他同患者之间的距离，只是由于他的手在器官之间运动而稍稍拉大了这段距离。简而言之，外科医生同巫师——他仍藏身于行医者之中——相对立，他在决定性的时刻避开了同患者像人与人一样照面；不如说，在手术过程中，他穿透了患者。

巫师与外科医生这一对正好可比作画家和摄影师这一对。画家在他的作品中同现实保持了一段距离，而摄影师则深深地刺入现实的织体。㊳在他们捕获的画面之间有着惊人的不同。画家的画面是一

㊳ 摄影师的大胆真可以同外科医生相比。吕克·杜尔丹（Luc Durtain）把"外科医生在某种困难的手术中需要的手的功夫"也列入那些需要特殊技巧的手的把戏之中。"比方耳鼻喉科的一个病例，比方神经内膜观察过程；或那种按喉镜的翻转画面实施喉部手术的杂作式恶作剧。还有耳部手术，要求钟表匠般的精工细作。修复或挽救人类身体的要求需要最精微的肌肉杂技！只要想想切除白内障或者腹部手术（剖腹术），那真是铁与几乎是流质的人体组织之间的辩论呀。"——吕克·杜尔丹，作品已引。㊴

幅整体，而摄影师的画面则由多样的断片按一种新的法则装配而成。因此，对于当代人来说，电影对现实的再现要比绘画的再现重要得多，以至于不可比拟；因为它提供了现实的一个不受一切装备左右的方面，而这恰恰是机械装备无所不在地渗透的结果。这赋予我们权力去向艺术作品问个究竟。

十二

艺术的机械复制改变了大众对艺术的反应。对一幅毕加索绘画的消极态度变成了对一部卓别林电影的积极态度。这种积极反应通过视觉情绪上的享乐与内行倾向的直接而亲密的混合最为典型地表现出来。这种混合具有极大的社会重要性。一种艺术形式的社会意义跌落得越厉害，批评与公众享乐之间的分歧也就越是尖锐。习俗是被人不加批判地享用的，而真正新的事物总是被人带着厌恶而加以指责。至于银幕，公众的批评态度与尊敬态度恰好一致。决定性的原因在于，个人反应已由它们即将制造出来的大众反应预先设定好了，他们是在这种大众的观众反应里而不是在电影里做出判断的。一旦当这种反应被再现出来，它们便彼此操纵。在此，再次同绘画作一比较会有很多收获。一幅绘画总有一个极好的机会被一个人或很少几个人观赏。一大群人同时注视一幅画是19世纪出现的事情，这是绘画的危机的早期征候，这样危机无论怎么说也不是单单由照相术引起的，不如说，它是由大众对艺术作品的爱好相对独立地引发的。

㊴ 原文如此，实际文中并未有此段引文的出处。——中译注

绘画绝对不能够为一种同时的集体经验提供对象，建筑却在任何时候都可以做到，史诗在过去能做到，而电影则可以在今天做到。尽管这一点本身并不能让我们对绘画的社会作用做出结论，但只要当绘画在特定的社会条件下，即在反其本质的社会条件下与大众相遇，它就构成了一种严重的威胁。在中世纪的教堂和修道院里，以及在18世纪的王侯宫廷里，对一幅画的集体接受并不是同时发生的，而是经过依次的、等级化的中介。目前这场变化是一种特别的冲突的表现，在这场冲突中，绘画卷进了绘画的机械复制可能性之中。尽管绘画早就开始在美术馆和沙龙里当众展出，但过去大众并不能在他们的接受中把自己加以组织和控制。[40] 因此，同样的公众可以对一部怪诞电影持积极反应，而对超现实主义就只囿于做消极反应了。

十三

电影的特性不仅存在于人在其中朝机械装备展示自己的方式，也同样存在于人借助于这种机器再现他自己环境的方式之中。我们只要留意一下职业心理，就能发现机器装备的测验能力。精神分析学家从另一个角度表明了这一点。电影丰富了我们的感知领域，其手段可以弗洛伊德的理论来说明。五十年前，一个口误多少是不为人注意就被放过了。只有在特殊情况下，这种口误才在

[40] 这种观察方式也许显得冷酷，但正如大理论家列奥纳多[41]所表明的，冷酷的观察方式有时可以非常有用。列奥纳多这样比较绘画和音乐："绘画优于音乐，因为，同不幸的音乐不一样，它并不在诞生的一刻就死亡……音乐在它诞生之时就枯萎了，而绘画却借助一层罩光漆获得了永恒，因此，音乐不如绘画。"（Trattato I，第29页）

[41] 列奥纳多，指达·芬奇。——中译注

启　迪

对话中揭示出一个似乎只是在表面循其常轨的深度之维。自《日常生活的精神分析》问世以来，情况发生了变化。这本书把迄今为止一直在感知的辽阔川流中不为人注意地漂走的东西分离出来，并把它们变成了可以分析的东西。在整个视觉——如今还有听觉——范围内，电影带来了一场相似的统觉（Apperzeption）的深化。只有电影表现出来的行为项目这一事实的正面才能被更精确地分析，并比绘画或戏剧所表现的行为获得更多的观察角度。与绘画相比，电影行为使自己更为分析做好了准备，因为它对环境有着无可比拟的精确的陈述。与舞台场面相比，拍摄下来的行为项目更为分析做好了准备，是因为我们可以把它更容易地分离出来。这种情形的最主要的重要性来自它自己倡导艺术与科学互相渗透的趋势。事实上，干净利落地截取自某一环境的银幕行为项目，就像身体上的一块肌肉，很难说哪个更吸引人，也很难道出它的艺术价值与科学价值。展示照相术的艺术运用和科学运用的一致性——而迄今为止两者一直是被割裂的——将是电影的革命性功能之一。㊷

通过用周围的事物把我们封闭起来，通过聚焦于熟悉之物的隐秘细节，通过在照相术坦率的引导下探索共同的背景，电影一方面延伸了我们对统治着我们生活的必需之物的理解，另一方面又保证了一个巨大的意想不到的活动领域。我们的小酒

㊷ 文艺复兴时期绘画给这种情况提供了一个颇有启迪性的类似物。这门艺术及其社会意义的无与伦比的发展建立在这样一个基础上，即一批新科学，至少是一批新的科学材料构成了一个有机整体。文艺复兴时期的绘画利用了解剖学、透视，利用了数学、气象学和颜色学。瓦雷里写道："列奥纳多把绘画视为知识的高级目标和终极说明，还有什么东西比他的奇怪言论离我们更远呢？列奥纳多相信绘画需要普遍知识，即使在那些对我们来说深奥精微得炫目的理论分析面前他也毫不畏缩……"保罗·瓦雷里：《艺术片论》，《关于柯罗》，巴黎，第191页。

店和大都会的街道、我们的办公室和布置好的房间、我们的铁路车站和我们的工厂似乎把我们无望地锁闭起来。这时电影出现了,这个监狱世界随即被十分之一秒的运动速度扯得粉碎,现在,我们可以在它的抛得远远的废墟瓦砾中平静而又不无冒险地旅行。在封闭之中,空间扩大绝不仅仅是把那种无论怎样都可以看见、只不过不太清楚的东西弄得更确切;它整个揭示出课题的新的结构形态。同样,慢镜头也不仅仅是呈现运动的为人熟知的特性,而是在里面揭示出一种全然不为人知的东西,"它与快速运动十分不同,它制造出一种它独有的滑翔、漂浮、超自然的运动效果。"㊸ 毫无疑问,一种不同的自然冲照相机打开了自身,而这是肉眼无法捕获的——这仅仅是因为人有意识去探索的空间为一个被无意识地穿透的空间所取代。即使人具有关于人如何走路的一般知识,也会对几分之几秒内人的步态姿势一无所知。伸手去拿一个打火机或一个汤匙的动作是人人都很熟悉的机械动作,然而我们谁也不知道在手与器物之间真正发生的事情,更不用说这一切还怎样随我们的情绪状态而变化。在此,摄影机借助它上升或下降,插入或隔离,延伸或加速,放大或缩小等等机能而介入进来。摄影机把我们带入无意识的视觉,犹如精神分析把我们领进无意识的冲动。

<center>十四</center>

到目前为止,艺术最首要的任务之一一直是创造一种只有在

㊸ 鲁道夫·阿恩海姆,作品已注,第138页。

后来才被完全满足的要求。㊹各门艺术形式的历史都有一些批判的时代,这时,某种艺术形式追求的效果只有通过一种改变了的技术标准,就是说,在一个新的艺术形式里才能够充分获得。由此而出现的艺术的无节制与粗糙,特别是在所谓颓废时代,事实上却是来源于它最丰富的历史能量的核心。近年来,这种野蛮主义在达达主义里面颇为盛行。只有在此时,它的冲击力才看得分明。达达主义企图通过图像的——以及文字的——手段创造出公众当今在电影里寻求的效果。

创造任何从根本上说是新的、先锋的要求总会超出它的目标。达达主义就是这样,它超出到如此地步,以至于它为了更高的野心而牺牲了作为电影特性的市场价值,尽管它本身并未意识到我们在此描述的意图。达达主义者给予自己作品的市场重要性远远

㊹ 安德烈·布勒东㊺说:"艺术作品之所以有价值,仅仅由于它随未来的反响而颤动。"的确,任何发达的艺术形式都与三条发展线索相交叉。技术正渐渐地变成一种艺术形式。电影出现以前有一种小照片册,人们用拇指按着它快速翻过,便能看到一场拳击或一场网球比赛。随后在百货商店里出现了自动投币机,它的画面系列是由转动曲柄造成的。

其次,传统艺术形式在它们发展的某一阶段所达到的效果在新的阶段里可以毫不费力地获得。电影出现之前,达达主义表演力图创造出一种观众反应,而后来卓别林用一种更自然的方式唤起了这种反应。

第三,隐蔽的社会变化常常带动起一场接受性的变化,而这将使新事物获益。在电影创造出它的公众之前,已经不是静止不变了的绘画在所谓"西洋景"(Kaiser-panorama)中吸引了大批观众。在这里,公众聚集在屏幕前面,每个往里看的人面前都有一个装配好的立体视镜。单独的画面通过一种机械装置迅速出现在立体视镜之前,随即被换成另一些画面。当人们还不知道银幕和放映机时,爱迪生仍不得不用这种装置提供最早的电影条幅。一小群往仪器里盯视的公众可以看到里面转动着的一系列图片。这种西洋景装置偶然地但却清楚地表明了发展的辩证法。在电影把对画面的接受变成一种集体接受的前夜,在这种迅速被淘汰的装置里再一次出现了对画面的个人观赏,其专致和强烈堪与在密室中凝视神像的古代教士相比。

㊺ 布勒东(André Breton, 1896—1966),法国诗人,超现实主义代表人物。——中译注

少于给予自己的、专心致志的沉思的无用性。我们研究过他们的材料的堕落，但这绝非他们获取这种无用性的手段。他们的诗是包含着污言秽语以及所有可以想象的语言垃圾的"词的沙拉"。他们的绘画也同样如此，他们在画上拼贴上纽扣和车票。他们意欲并获得的是无情地摧毁他们创造的灵晕，在这种创造上面，他们通过完全是独创的方式打上了复制的烙印。而对一幅阿尔普的画或一首斯特拉姆的诗，我们不可能像面对戴兰的画或里尔克的诗那样去花时间细细观赏和评价。随着中产阶级社会的衰落，凝视和沉思变成了一种落落寡合的行为，与此相反是那种涣散迷乱，它正是社会引导的变体。㊻ 达达主义的活动事实上通过把艺术作品变成流言丑闻的中心而保证了一种尤为剧烈的纷乱。首要的是这种需要：激怒公众。

　　从一种迷惑人的外表或从一种诱人的噪声结构来看，达达主义的艺术作品变成了一个弹道器械。它像一颗子弹一样射向观看者，它碰巧撞上了他，因此它获得了一种可以触摸的质地。它唤起对电影的要求，而电影娱乐人的成分首先也是这种可触摸性，这种可触摸性建立在不断袭击观看者的位置与焦点的变化上。让我们比较一下放映电影的银幕与绘画的画布。绘画呼唤观看者凝神注视；面对画布，观看者能够在自己的联想中放弃自己。而在电影画框前他就不能这样。一个画面刚等到被他的眼睛抓住就已经变成了另一个画面。它不能被人捕获。杜亚美㊼虽然对电影的结构有些知识，却憎恶电影，对它的重大意义一无所

　　㊻ 这种凝视注目的神学原型是这样一种意识，即与自己的上帝单独待在一起。这种意识在资产阶级的全盛期曾加强了一种自由，它动摇了牧师的指导。而在资产阶级衰落时期，这种意识就不得不考虑那种隐藏的趋势，即把个人同上帝建立交流的努力从公众事物中抽回来。

　　㊼ 杜亚美（Geoges Duhamel, 1884—?），法国小说家、批评家。——中译注

知,他写道:"我已不能思考自己到底在思考什么了。运动的形象已经取代了我的思想。"⑱ 的确,在观看这些形象时,观看者的联想过程被这些形象不停的、突然的变化打断了。这构成了电影的震惊效果,同所有震惊一样,这也应该由提高了的内心现实来加以缓解。⑲ 电影以其技术构成为手段,从那种表面包装里获得了一种心理震惊效果,而达达主义则是在这层包装里面把它保留在首先的震惊效果之中。⑳

十五

大众是一个发源地,所有指向当今以新形式出现的艺术作品的传统行为莫不由此孕育出来。量变成了质。大众参与的巨大增长导致了参与方式的变化。新的参与方式首先以一种声名狼藉的形式出现。这是事实;但观察者务必不能被这个事实迷惑住。可还是有人恰恰对这个无关紧要的方面大肆讨伐。在这些人里,杜亚美的姿态最为激烈。他否定得最厉害的是电影导致的大众参与。

⑱ 杜亚美:《未来生活的景象》(*Scène de la vie future*),巴黎,1930,第52页。

⑲ 现代人面临着一种日益加剧的威胁,电影这种艺术形式与这种威胁是步调一致的。人把自己暴露在震惊效果面前的需要不过是他面临威胁自己的危险时的自我调整。电影应和了在视觉机器方面的深刻变化——在个人的天平上,这场变化由人在大城市街道交通中体验到了;在历史的天平上,则被每一个当今的公民体验到了。

⑳ 像对达达主义一样,对立体主义和未来主义的重要洞察也能从电影获得。两者都表现为艺术适应机器对现实的败坏的不充分的尝试。与电影相反,这些流派并不想这样利用机器来艺术地表现现实,而是想把现实表现与机器熔于一炉。立体主义预感到机器将从结构上为视觉提供基础,这种预感起着决定性的作用;而未来主义则预感到这种机器带来的效果,这种效果是由电影胶片的飞速转动带来的。

杜亚美把电影称为"农奴的消遣，被烦恼折磨着的白丁、倒霉蛋、筋疲力竭者的娱乐，一种不需要集中精力、不需要任何才智的景观，它不能在人心中投下任何光芒，不能唤起任何希望，唯能挑起一个荒唐可笑的念头：有朝一日在洛杉矶成为一个'明星'"。[51] 显然，这说到底是一首挽歌：艺术要求欣赏者专心致志而大众却追求消遣。这里有一个共同之处。问题在于，它是否提供了一个分析电影的平台。这些需要仔细地观察。消遣与专心构成一个两极化的对立，对此我们可以作如下论断：一个面对艺术作品全神贯注的人是被它吸引进去了。他进入这件作品中去的方式宛若传说中的中国画家凝视他刚刚完成的作品。相反，娱乐消遣的大众却把艺术作品吸收进来。就建筑物说，这再明显不过。建筑永远为艺术作品提供原型，它的接受是由处于散乱状态的集体完成的。它的接受法则最富教导性。

自从原始时代建筑物就是人类的伙伴。自那时起有许多艺术形式发展又灭亡。悲剧始于希腊人，也毁于希腊人，数世纪之后复活的仅仅是它的"法则"。史诗源于一个民族的青年时代，在文艺复兴末期寿终正寝。镶嵌画是中世纪的一个发明创造，然而没有任何东西能够保证它不被打断地存在下去。但人类的遮蔽需要却持续到如今。建筑从未被闲置一旁。它的历史比任何其他艺术都古老，而它要做一种生机勃勃的力量的宣言，对于我们任何企图把握大众与艺术的关系的尝试都具有深意。我们可通过两种方式把建筑据为己有：通过使用或通过感知——或不如说，通过触觉和视觉。这种占有不能按照一个旅行者驻足一座著名建筑前的专注凝神的方式来理解。就可触摸这一面来讲，它在视觉观赏方面找不出任何对等物。触觉的占有与其说是由注意力完成的，不

[51] 杜亚美，作品已注，第58页。

如说是由习惯完成的。关系到建筑，习惯在很大程度上起支配作用，甚至支配了视觉接受。后者同样更多地发生于偶然注意到对象的方式之中，而不是发生在全神贯注的注目之中。这种随建筑培养起来的占有方式在集体情况下获得了规范的价值。因而在历史转折点，正视人类感知器官的任务并不能通过视觉方式加以解决，这就是说，不能仅仅通过凝神注视来解决。它们由习惯掌握，并被置于触觉占有的指导之下。

消遣娱乐的人同样可以形成习惯。不止于此，在消遣状态中把握某项任务的能力还证明他们的解决是一种习惯的东西。艺术提供的消遣表明一种暗地里的控制，即对新任务在多大程度上能由统觉解决的程度的控制，更进一步说，鉴于个人总是企图回避这些任务，艺术就要对付这些最困难而又最重要的任务，在此它能够把大众动员起来。如今，电影就是这样做的。消遣正在艺术的所有领域里变得日益引人注意，并在统觉中变成了一场深刻变化的征候，这种状态下的接受在电影里找到了它真正的活动方式。而电影也带着它的震惊效果在半途中迎接这种感知模式。电影把公众摆到批评家的位置上，而同时，在电影里这一位置又全然不需要注意力，通过这两种手段，电影把崇拜价值斥入后场。

后记

现代人的日益无产阶级化和大众的日益形成是同一过程的两个方面。法西斯主义企图毫不影响那种大众努力要废除的财产结构，就把新产生出来的无产阶级大众加以组织。法西斯主义并不给予大众他们的权利，而代之以提供一个让他们表现自己的机会，

并以此视为它的拯救。㉜ 大众有权利要求改变财产关系；法西斯主义却寻求在保留财产的前提下给他们一个表现。法西斯主义合乎逻辑的结果是把美学引入政治领域。大众法西斯以其领袖崇拜使之屈服于自己的侵害与那种强加于仪式价值生产中的机器的侵害是对等的东西。

所有诉诸美学政治的努力最终归结为一件事情：战争。在维护传统财富体系的前提下，大规模群众运动所能确立的目标是且只能是战争。这是这种形势的政治公式。而它的技术公式可做如下表述：在维护财富体系的前提下，只有战争才能动员起当今所有的技术资源。不言而喻，法西斯主义的战争神话并不采纳这种观点。可是，马利奈蒂㉝在他关于埃塞俄比亚殖民战争的宣言里还是这样说道："二十七年来我们未来主义者一直反对给战争抹上反审美的罪名……因此我们声明……战争是美的，因为它通过防毒面具、吓人的机关枪、火焰喷射器、小型坦克等手段确立了人对被制服的机器的支配权。战争是美的，因为它开创了我们梦寐以求的把人类身体金属化的伟业。战争是美的，因为它为鲜花盛开的牧场增添了机关枪这种暴怒的兰花。战争是美的，因为它把机关枪火力、火炮轰鸣、停火、芳香与腐尸的恶臭一同汇成了一

㉜ 在此，一个技术特征具有重大意义，这特别同新闻短片有关，新闻短片宣传上的重要性从来也不会被过高估计。大众复制尤其从对大众的复制上获得支援。在大阅兵和巨型接力赛中，在运动会和战争中，在这由摄影机和录音机捕获到的一切当中，大众面对面看到了自己。这个过程，其意义无须强调，是同复制和照相技术的发展紧密联系在一起的。照相机往往能比肉眼更好地看清大众运动。一个鸟瞰能最好地抓住一个几十万人集会的场面。即使人眼同样能够看到这个景象，人眼所看到的形象也无法像底片一样被放大。这意味着，大众运动（包括战争）所包含的人类行为方式特别喜爱机械装备。

㉝ 马利奈蒂（Emilio Marinetti, 1876—1944），意大利诗人，未来主义创始人。——中译注

部交响曲。战争是美的，因为它创造出一种新的建筑风格，比如巨大的坦克，飞行编队的几何构图，燃烧的村庄冒出的盘旋上升的浓烟，还有许多其他的东西。……未来主义的诗人们和艺术家们！……牢记这些战争美学的原则，它们将照亮你们谋求新的文字和新的造型艺术的奋斗！"

这一宣言有种明晰的优点。它的阐述值得被辩证论者接受下来。对于后一种人，当今的战争美学是这样的：如果财富体系阻碍了对生产力的自然利用，那么技术设备、速度和能源方面的增长就会导致一种非自然的利用，而这正是我们在战争中看到的情况。战争的毁灭性进一步证明，社会还没有成熟到能够把技术像自己的器官一样同自己结合为一体，而技术也尚未充分发展到能与社会的基本力量步调一致。帝国主义战争的骇人听闻特性可归因于惊人的生产手段与它在生产过程中的不充分利用——换句话说，失业和市场紧缺——之间的脱节。技术在"人性材料"的形式里聚集起它的权利要求，而社会却拒不承认这些权利要求的自然材料；帝国主义战争正是技术的反抗。社会不去排干河流，反倒把一支人的洪流引入堑壕；它不用飞机播种，而是用它在城市上空投炸弹，而毒气战争更以一种全新的方式消灭了灵晕。

"Fiat ars-pereat mundus"（为了艺术，何妨世界毁灭），法西斯主义说道，而正如马利奈蒂所承认，他们期待战争给人提供感官知觉的艺术满足，而这种感官知觉早已被技术改变。这毫无疑问是"为艺术而艺术"（l'art pour l'art）的极致。人类在荷马史诗时代曾是奥林匹斯（Olympian）众神注视的对象，而如今则是自己的对象了。人类自我异化已达到这样的程度，以至于它能把自身的毁灭当作放在首位的审美快感来体验。这便是法西斯求助于美学的政治形势。共产主义会用政治化的艺术来做出回答。

历史哲学论纲*

一

据说有一种能和人对弈的机械装置，你每走一步，它便回应一手。表面上看，和你下棋的是个身着土耳其服装、叼水烟筒的木偶。它端坐在桌边，注视着棋盘，而一组镜子给人一种幻觉，好像你能把桌子的任何一侧都看得清清楚楚。其实，一个棋艺高超的驼背侏儒正藏在游戏机里，通过线绳操纵木偶。我们不难想象这种诡计在哲学上的对应物。这个木偶名叫"历史唯物主义"，它总是会赢。要是还有神学助它一臂之力，它简直战无不胜。只是神学如今已经枯萎，难当此任了。

二

洛采（Lotze）说过，"人类天性中最堪称奇之处是我们对眼前之物锱铢必较，对于未来却毫无妒意。"对此稍作思考便会发现，我们关于快乐的观念和想象完全是由我们生命过程本身所指

* 本文 "Thesis on the Philosophy of History"，德文原刊 *Neue Rundschau*，61，3，1950。中译：张旭东。

定的时间来决定其特性和色彩的。那种能唤起嫉妒的快乐只存在于我们呼吸过的空气中,存在于能和我们交谈的人,或本可以委身于我们的女人身上,换句话说,我们关于幸福的观念牢不可破地同赎救的观念联系在一起。这也适用于我们对过去的看法,而这正切关历史。过去随身带着一份时间的清单,它通过这份时间的清单而被托付给赎救。过去的人与活着的人之间有一个秘密协议。我们的到来在尘世的期待之中。同前辈一样,我们也被赋予了一点微弱的救世主的力量,这种力量的认领权属于过去。但这种认领并非轻而易举便能实现。历史唯物主义者们知道这一点。

三

把过去的事件不分主次地记录下来的编年史家依据的是这样一条真理:任何发生过的事情都不应视为历史的弃物。当然,只有被赎救的人才能保有一个完整的、可以援引的过去,也就是说,只有获救的人才能使过去的每一瞬间都成为"今天法庭上的证词"——而这一天就是末日审判。

四

衣食足
天国至

——黑格尔,1807

受马克思主义影响的历史学家眼里总会有阶级斗争。这种斗争是为了粗俗的、物的东西的斗争。但没有这种粗俗的、物的东西,神圣的、精神的东西就无法存在。然而在阶级斗争中,这种

神圣的、精神的东西却没有在落入胜利者手中的战利品上体现出来。相反，它们在这种斗争中表现为勇气、幽默、狡诈和坚韧，它们有一种追溯性力量，能不断地把统治者的每一场胜利无论是过去的还是现在的——置之疑问之中。仿佛花朵朝向太阳，过去借助着一种神秘的趋日性竭力转向那个正在历史的天空冉冉上升的太阳。历史唯物主义者必须察觉到这种最不显眼的变化。

五

过去的真实图景就像是过眼烟云，他唯有作为在能被人认识到的瞬间闪现出来而又一去不复返的意象才能被捕获。"真实不会逃之夭夭"，在历史主义历史观中，哥特弗里德·凯勒（Gottfried Keller）的这句话标明了历史主义被历史唯物主义戳穿的确切点。因为每一个尚未被此刻视为与自身休戚相关的过去的意象都有永远消失的危险。过去的历史学家心脏狂跳着带来的喜讯或许在他张口的刹那就已消失在空寂之中。

六

历史地描绘过去并不意味着"按它本来的样子"（兰克）去认识它，而是意味着捕获一种记忆，意味着当记忆在危险的关头闪现出来时将其把握。历史唯物主义者希望保持住一种过去的意象，而这种过去的意象也总是出乎意料地呈现在那个在危险的关头被历史选中的人的面前。这种危险既影响了传统的内容，也影响了传统的接受者。两者都面临同样的威胁，那就是沦为统治阶级的工具。同这种威胁所作的斗争在每个时代都必须赋予新的内容，这样方能从占绝对优势的随波逐流习性中强行夺取传统。救世主

启迪

不仅作为拯救者出现,他还是反对基督的人的征服者。只有历史学家才能在过去之中重新燃起希望的火花。过去已向我们反复证明,要是敌人获胜,即使死者也会失去安全。而这个要做胜利者的敌人从来不愿善罢甘休。

七

噢,这黑暗而寒冷的山谷
充满了悲惨的回声
——布莱希特,《三毛钱歌剧》

富斯代尔·德·库朗日(Fustel de Coulanges)建议那些要重新体验一个时代的历史学家把自己关于后来的历史过程的知识统统抹杀掉。这再好不过地描绘出一种方法特征。历史唯物主义则正是要破除这种方法。这种方法本身是一个移情过程,其根源在于思想的懒惰和麻木。在于对把握真实而短暂的历史形象的绝望。中世纪的神学家们认为这是悲哀的根本原因。福楼拜(Flaubert)对此了然于心,他写道:"很少有人能揣度一个为迦太基的复兴而活着的人是多么悲哀。"要是我们追问历史主义信徒的移情是寄与谁的,我们就能更清晰地认识那种悲哀的本质。问题的答案是不可避免的:寄与胜利者。一切统治者都是他们之前的征服者的后裔。因而寄与胜利宝座的人在凯旋的行列中入主这个时代,当下的统治者正从匍匐在他脚下的被征服者身上踏过。按照传统做法,战利品也由凯旋队伍携带着。这些战利品被称为文化财富。历史唯物主义看这些文化财富时带着一种谨慎的超然态度,因为他所审视的文化财富无一例外可以追溯到同一个源头。对此,历史唯物主义者不能不带着恐惧去沉思。这些财富的存在不仅归功于那

些伟大的心灵和他们的天才，也归功于他们同时代人的无名的劳作。没有一座文明的丰碑不同时也是一份野蛮暴力的实录。正如文明的记载没有摆脱野蛮，它由一个主人到另一个主人的留传方式也被暴力败坏了。因而历史唯物主义者总是尽可能切断自己同它们的联系，他把同历史保持一种格格不入的关系视为自己的使命。

八

被压迫者的传统告诉我们，我们生活在其中的所谓"紧急状态"并非什么例外，而是一种常规。我们必须具有一个同这一观察相一致的历史概念。这样我们就会清楚地认识到，我们的任务是带来一种真正的紧急状态，从而改善我们在反法西斯斗争中的地位。法西斯主义之所以有机可乘，原因之一是它的对手在进步的名义下把它看成一种历史的常态。我们对正在经历的事情在20世纪"还"会发生感到惊诧，然而这种惊诧并不包含哲理，因为它不是认识的开端，它还没有认识到它由以产生的历史观本身是站不住脚的。

九

我的双翅已振作欲飞
我的心却徘徊不前
如果我再不决断
我的好运将一去不回

——盖哈尔德·舒勒姆(Gerhard Scholem,
"Gruss vom Angelus")

启 迪

保罗·克利（Paul Klee）的《新天使》（*Angelus Novus*）画的是一个天使看上去正要从他入神地注视的事物旁离去。他凝视着前方，他的嘴微张，他的翅膀张开了。人们就是这样描绘历史天使的。他的脸朝着过去。在我们认为是一连串事件的地方，他看到的是一场单一的灾难。这场灾难堆积着尸骸，将它们抛弃在他的面前。天使想停下来唤醒死者，把破碎的世界修补完整。可是从天堂吹来了一阵风暴，它猛烈地吹击着天使的翅膀，以至他再也无法把它们收拢。这风暴无可抗拒地把天使刮向他背对着的未来，而他面前的残垣断壁却越堆越高直逼天际。这场风暴就是我们所称的进步。

十

修道院的条例指定修士们去冥思苦想的论题，本意在使他们脱离尘世俗物。我们在此进行的思考也出于相同的目的。法西斯主义的反对派曾把希望寄托在一些政治家身上，但这些政治家却卑躬屈膝，随波逐流，以背叛自己的事业承认了失败。在此情形下，我们的观察和思考旨在把政治上的凡夫俗子同叛徒为他们设下的陷阱辨别开来。我们的观点来自这样一个洞察：那些政治家对进步的顽固信仰，他们对自己的"群众基础"的信心，以及他们同一部无从驾驭的国家机器的奴颜婢膝的结合是同一件事情的三个方面。这样的观点试图向人们表明，我们习以为常的思维得为一种新的历史概念付出高昂的代价。这种历史的观念将避免同那些政治家仍然坚信的观念发生任何同谋关系。

十一

随大流一直是社会民主派的组成要素，它不但表现在后者的政治策略上，也表现在其经济观点上。这是它日后垮台的原因之一。没有任何东西比这样一种观念更为致命地腐蚀了德国工人阶级，这种观念就是他们在随时代潮流而动。它把技术发展当成大势所趋，把追随这一潮流当作任务。以技术进步为目的的工厂劳动给人以它本身包含着一个政治成就的假象，而那种随潮流而动的观念离这种假象只有一步之遥。关于工作的老式清教伦理于是以一种世俗形态在德国工人中间复兴了。哥达纲领（The Gotha Program）业已带上了这种混淆的印记，它把劳动定义为"一切财富和文化的源泉"。这引起了马克思的警觉，他反驳道："除了自己的劳动力外一无所有的人"必然成为"另外一些已使自己成为主子的人的奴隶……"然而，这种混淆却在日益扩大，此后不久，约瑟夫·狄兹根（Josef Dietzgen）宣扬道："现时代的救星叫工作。劳动的改进所包含的财富如今能完成任何救世主也未曾做到的事情。"这种关于劳动本质的庸俗马克思主义概念逃避了这样一个问题：在劳动产品尚未由工人支配时，它又怎能使工人受益呢？这种观念只认识到人类在掌握自然方面的进步，却没有认识到社会的倒退。它已暴露出专家治国论的特征，而我们随后在法西斯主义里面又一次听到这种论调。在这些概念中有一个关于自然的概念，它同1848年革命前社会主义乌托邦理想中的自然概念之间有一种不祥的差异。新的劳动概念简直就等于剥削自然，这种对自然的剥削带着人们幼稚的心满意足同对无产阶级的剥削形成了对照。与这种实证主义相比，傅立叶（Fourier）的幻想就显得惊人地健康，尽管它是如此经常地遭到嘲笑。在傅立叶看来，充分地

协作劳动将带来这样的结果：四个月亮将朗照地球的夜空，冰雪会从两极消融，海水不再是咸的，飞禽走兽都听从人的调遣。这一切描绘出这样一种劳动，它绝不是剥削自然，而是把自然的造物，把蛰伏在她孕育之中的潜力解放出来。正如狄兹根所说，自然"无偿地存在着"。这个自然是败坏了的劳动概念的补救。

十二

我们需要历史，但绝不是像知识花园里腐化的懒散者那样子需要。

——尼采，"对历史的利用与滥用"

知识的保管人不是某个人，也不是某些人，而是斗争着的被压迫阶级本身。在马克思笔下它作为最后的被奴役阶级出现，作为复仇者出现。这个复仇者以世世代代的被践踏者的名义完成了解放的使命。这种信念在斯巴达克团（Spartacist group）里有一阵短暂的复活，它总是与社会民主派相左。后者用了三个十年最终抹去了布朗基（Blanqui）的名字，尽管这个名字本身只是激荡于上个世纪的声音的回响。社会民主派认为给工人阶级指派一个未来几代人的拯救者的角色是再恰当不过了，他们就这样斩除了工人阶级最强大的力量。这种训练使工人阶级同时忘却了他们的仇恨和他们的牺牲精神，因为两者都是由被奴役的祖先的意象滋养的，而不是由解放了的子孙的意象来滋养的。

十三

我们的目标越来越清楚，人越来越机灵。

——狄兹根,"社会民主的宗教"(Wilhelm Dietzgen, Die Religion der Sozialdemokratie)

社会民主主义的理论和实践都是围绕着"进步"概念形成的。但这个概念本身并不依据现实,而是因之造出一些教条主义的宣言。社会民主党人心中描绘的进步首先是人类自身的进步(而不仅是人的能力和知识的增进)。其次,它是一种无止境的事物,与人类无限的完美性相一致。第三,它是不可抗拒的。它自动开辟一条直线的或螺旋的进程。所有这些论断都引起了争吵,招来了批评。但真正的批评必须穿透这些论断而击中其共同的基础。人类历史的进步概念无法与一种在雷同的、空泛的时间中的进步概念分开。对后一种进步概念的批判必须成为对进步本身的批判的基础。

十四

起源即目标。

——卡尔·克劳斯(Karl Kraus, *Worte in Versen*, Vol. I)

历史是一个结构的主体,但这个结构并不存在于雷同、空泛的时间中,而是坐落在被此时此刻的存在所充满的时间里。在罗伯斯庇尔(Robespierre)看来,古罗马是一个被现在的时间所充满的过去。它唤回罗马的方式就像时尚唤回旧日的风范。时尚对时事有一种鉴别力,无论在哪儿它都能在旧日的灌木丛中激动风骚。它像一次虎跃扎入过去。这一跃无疑发生在统治阶级发号施

令的竞技场里。在广阔的历史天空下,这样的一跃是一个辩证运动。马克思就是这样理解革命的。

十五

在行动的当儿意识到自己是在打破历史的连续统一体是革命阶级的特征。伟大的革命引进了一个新的年历。这个年历的头一天像一部历史的特技摄影机,把时间慢慢拍下来后再快速放映。这个日子顶着节日的幌子不住地循环,而节日是回忆的日子。因此,日历并不像钟表那样计量时间,而是一座历史意识的纪念碑。在欧洲过去的几百年中,这种意识没有露出一点蛛丝马迹。不过七月革命中发生的一件事表明这种意识依然有生命力。在革命的第一个夜晚,巴黎好几个地方的钟楼同时遭到射击。一位目击者或许由此得到灵感,他写道:

> 谁又能相信!钟楼下的新领袖
> 朝指针开火,让此刻停留
> 仿佛时间本身令他们恼怒

十六

历史唯物主义者不能没有这个"当下"的概念。这个当下不是一个过渡阶段。在这个当下里,时间是静止而停顿的。这个当下界定了他书写历史的现实环境。历史主义给予过去一个"永恒"的意象;而历史唯物主义则为这个过去提供了独特的体验。历史唯物主义者任由他人在历史主义的窑子里被一个名叫

"从前有一天"的娼妓吸干，自己却保持足够的精力去摧毁历史的连续统一体。

十七

历史主义理所当然地落入了普遍历史的陷阱。唯物主义史学与此不同，在方法上，它比任何其他学派都更清晰。普遍历史理论连护甲都没有。它的方法七拼八凑，只能纠合起一堆材料去填塞同质而空洞的时间。与此相反，唯物主义的历史写作建立在一种构造原则的基础上。思考不仅包含着观念的流动，也包含着观念的梗阻。当思考在一个充满张力和冲突的构造中戛然停止，它就给予这个构造一次震惊，思想由此而结晶为单子。历史唯物主义者只有在作为单子的历史主体中把握这一主体。在这个结构中，他把历史事件的悬置视为一种拯救的标记。换句话说，它是为了被压迫的过去而战斗的一次革命机会，他审度着这个机会，以便把一个特别的时代从同质的历史进程中剥离出来，把一种特别的生活从那个时代中剥离出来，把一篇特别的作品从一生的著述中剥离出来。这种方法的结果是，他一生的著述在那一篇作品中既被保存下来又被勾除掉了，正如在一生的著述中，整个时代既被保存下来又被勾除掉了，而在那个时代中，整个历史流程既被保存下来又被勾除掉了。那些被人历史地领悟了的瞬间是滋养思想的果实，它包含着时间，如同包含着一粒珍贵而无味的种子。

十八

一位现代生物学家写道："比起地球上有机生命的历史来，人类区区五万年历史不过像一天二十四小时中的最后两秒钟。按这

个比例，文明的历史只站最后一小时的最后一秒的最后五分之一。"现代作为救世主时代的典范，以一种高度的省略包容了整个人类历史，它同人类宇宙中的身量恰好一致。

其一

历史主义心满意足地在历史的不同阶级之间确立因果联系。但没有一桩事实因其自身而具备历史性。它只在事后的数千年中通过一系列与其毫不相干的事件而获得历史性。以此为出发点的历史学家该不会像提到一串念珠似的谈什么一系列事件了。他会转而把握一个历史的星座。这个星座是他自己的时代与一个确定的过去时代一道形成的。这样，他就建立了一个"当下"的现在概念。这个概念贯穿于整个救世主时代的种种微小事物之中。

其二

在时间中找到其丰富蕴藏的预言家所体验的时间既不雷同也不空泛。记住这一点，我们或许就能想见过去是如何在回忆中被体验的，因为两者的方式相同。我们知道犹太人是不准研究未来的。然而犹太教的经文（Torah）和祈祷却在回忆中指导他们。这驱除了未来的神秘感。而到预言家那里寻求启蒙的人们却屈服于这种神秘感。这并不是说未来对于犹太人已变成雷同、空泛的时间，而是说时间的分分秒秒都可能是弥赛亚（Messiah）侧身步入的门洞。

附　录

本雅明作品年表

（选目）

说明

1) 以下所列条目对照七卷本德文标准版《本雅明作品全集》（*Gesammelte Schriften*［GS］, Rolf Tiedermann 与 Hermann Schweppenhaeuser 编, Frankfurt am Main：Suhrkamp Verlag, 1972—1989）、六卷本《本雅明书信全集》（*Gesammelte Briefe*［GB］, Christoph Goedde 与 Henri Lonitz 编, Frankfurt am Main：Shurhkamp, 1995—2000）和美国五卷本英译《本雅明作品选》（*Walter Benjamin：Selected Writings*, Michael Jennings, Howard Eiland, 及 Gary Smith 编, Cambridge, MA：Harvard University Press, 1999—2005）选出，涵盖除《德国悼亡剧的源流》（*Ursprung des deutschen Trauerspiels*, Berlin, E. Rowohlt, 1928）和《拱廊街计划》（*Das Passagen-Werk*, 未完成, Frankfurt am Main：Suhrkamp Verlag, 1982）之外的主要作品。

2) 考虑到绝大多数国内读者可以使用英文文献，本雅明作品题目的中译后附英文翻译而非德文原文。

3) 作品题目后附带下列信息：写作年份（如 1913, 1928 等）；原始出版或发表处及年份（如 Verlag von A. Francke, 1920; *Die literarische Welt*,

December 1927 等）或注明"生前未刊行"；以及全集标准版卷数及起止页码（如 GS IV, 454, GS II 310—324, 等）。

1913—1919

论经验 Experience, 1913, *Der Anfang*, 1913—1914

关于青年的形而上思考 The Metaphysics of Youth, 1914, 生前未刊行

学生生活 The Life of Students, *Der neue Merkur*, 1915

悼亡剧与悲剧 Trauerspiel and Tragedy, 1916, 未刊行

语言在悼亡剧和悲剧中的作用 The Role of Language in Trauerspiel and Tragedy, 1916, 未刊行

论本质语言与人的语言 On Language as Such and on the Language of Man, 1916, 未刊行

同一性问题论纲 Theses on the Problem of Identity, 1916, 未刊行

陀思妥耶夫斯基的《白痴》Dostoevsky's *The Idiot*, 1917; *Die Argonauten*, 1921

油画，或符号与记号 Painting, or Signs and Marks, 1917, 未刊行

论感知 On Perception, 1917, 未刊行

对贡道夫《歌德》一书所作的评论 Comments on Gundolf's *Goethe*, 1917, 未刊行

未来哲学的纲领 On the Program of the Coming Philosophy, 1918, 未刊行

德国浪漫派的批评概念（博士论文）The Concept of Criticism in German Romanticism, 1919, published by Verlag von A. Francke, 1920

命运与性格 Fate and Character, 1919, published in *Die Argonauten*,

1921

1920—1926

批评的理论 The Theory of Criticism, 1919—1920, 未刊行
审美诸范畴 Categories of Aesthetics, 1919—1920, 未刊行
论相似性 On Semblance, 1919—1920, 未刊行
世界与时间 World and Time, 1919—1920, 未刊行
论爱以及同它相关的事物 On Love and Related Matters (A European Problem), 1920, 未刊行
使用武力的权力 The Right to Use Force, 1920, 未刊行
艺术对后世发生影响的媒介 The Medium through Which Works of Art Continue to Influence Later Ages, 1920, 未刊行
暴力批判 Critique of Violence, 1921, in *Archiv fuer Sozialwissenschaft und Sozialpolitik*, 1921
译者的使命 The Task of the Translator, 1921, in *Charles Baudelaire, "Tableaux parisiens": Deutsche Uebertragungmiteinem Vorwort ueber die Aufgaber des Uebersetzers, von Walter Benjamin*
论想象 Imagination, 1920—1921, 未刊行
时间在道德世界中的意义 The Meaning of Time in the Moral Universe, 1921, 未刊行
资本主义与宗教 Capitalism and Religion, 1921, 未刊行
论歌德的《亲和力》Goethe's Elective Affinities, 1921—1922, *Neue Deutsche Beitraege*, 1924—1925
论卡尔德隆的《嫉妒,最大的怪兽》与黑贝尔的《黑罗德斯与玛丽安妮》Calderón's *El Mayor Monstruo, Los Celos*, and Hebbel's *Herodes und Mariamne*, 1923, 未刊行

279

被人遗忘的老小人书 Old Forgotten Children's Books, 1924, *Illustrierte Zeitung*, 1924

那不勒斯 Naples, 1925, *Frankfurter Zeitung*, 1925

小人书世界一瞥 A Glimpse into the World of Children's Books, 1926, *Die literarische Welt*, 1926

单行街 One-Way Street, 1923—1926, 未刊行

**以上篇目均选自 GS VI: Fragmente vermischten Inhalts, Autobiographische Schriften

1927

梦幻的媚俗——超现实主义概览 Dream Kitsch—Gloss on Surrealism, 1925, *Die neue Rundeschau*, January 1927, GS II 620—622

俄国作家的政治团体 The Political Groupings of Russian Writers, *Die literarische Welt*, March 1927, GS II 743—747

论俄国电影现状 On the Present Situation of Russian Film, *Die literarische Welt*, March 1927, GS II 747—751

莫斯科 Moscow, Die Kreatur, 1927, GS VI 316—348

评格拉德科夫的《水泥》Review of Gladkov's *Cement*, *Die literarische Welt*, June 1927, GS III 61—63

新闻业 Journalism, *Die literarische Welt*, *Die literarische Welt*, June 1927, GS IV, 454

戈特弗里德·凯勒: 为其全集考证版出版而作 Gottfried Keller, In Honor of a Critical Edition of His Works, *Die literarische Welt*, August 1927, GS II 283—295

评黑塞尔的《不为人知的柏林》Review of Hesel's *Heimliches Berlin* [Unknown Berlin], *Die literarische Welt*, December

1927,GS III 82—84

色情业的垄断状态 A State of Monopoly on Pornography, *Die literarische Welt*, December 1927, GS IV 456—458

1928

安德烈·纪德与德国 André Gide and Germany, Deutsche allgemeine Zeitung, January 1928, GS IV 497—502

我对印度大麻第二次感受的若干要点 Main Features of My Second Impression on Hashish—Written January 15, 1928, at 3:30pm, 未刊行, GS VI 560—566

与安德烈·纪德的对话 Conversation with Andre Gide, *Die literarische Welt*, February 1928, GS IV 502—509

老玩具 Old Toys—The Toy Exhibition at the Maerkisches Museum, *Frankfurter Zeitung*, March 1928, GS IV 511—515

评胡戈·冯·霍夫曼斯塔尔的《塔》Hugo von Hofmannsthal's *Der Turm*, *Die literarische Welt*, March 1928, GS III 98—101

月光下的波艾蒂街 Moonlit Nights on the Rue La Boetie, *Die literarische Welt*, March 1928, GS IV 509—511

卡尔·克劳斯读奥芬巴赫 Karl Kraus Reads Offenbach, *Die literarische Welt*, April 1928, GS IV 515—517

玩具的文化史 The Cultural History of Toys, *Frankfurter Zeitung*, May 1928, GS III 113—117

玩具与游戏:就一部巨著所作的边角札记 Toys and Play—Marginal Notes on a Monumental Work [Karl Groeber, Kinderspielzeug aus alter Zeit: Geschichte des Spielzeugs/Children's Toys from Olden Times: A History of Toys, Berlin: Deutscher Kunstverlag, 1928, 68pp, with 306 b & w illustrations and 12

color plates〕, *Die literarische Welt*, June 1928, GS III 127—132

精神病患者所写的书:出自自己的收藏 Books by the Mentally Ill—From My Collection, *Die literarische Welt*, July 1928, GS IV 615—619

评门德尔松的《人如其书〔手迹〕》Review of Mendelssohns' *Der Mensch in der Hanschrift* 〔Man in His Handwriting, Leipzig: E. A. Seemann, 1928—30, 100 pp〕, *Die literarische Welt*, August 1928, GS III 135—139

食品市场:柏林食品展览会后记 Food Fair—Epilogue to the Berlin Food Exhibition, *Frankfurter Zeitung*, September 1928, GS IV 527—532

女神般的巴黎:由毕贝斯科公主最新小说所发的幻想 Paris as Goddess—Fantasy on the Latest Novel by Princess Bibesco, *Die literarische Welt*, September 1928, GS III 139—142

成功的途径:十三题 The Path to Success, in Thirteen Theses, *Frankfurter Zeitung*, September 1928, GS IV 349—352

魏玛 Weimar, *Neue schweizer Rundschau*, October 1928, GS IV 353—355

火边的世家故事 The Fireside Saga, *Die literarische Welt*, November 1928, GS III 144—148

花的新闻(为植物摄影艺术而作) News about Flowers, *Die literarische Welt*, November 1928, GS III 151—153

歌德 Goethe, *Die literarische Welt*, December 1928〔condensed version〕, GS II 705—739

卡尔·克劳斯片论 Karl Kraus (Fragments), *Internationale Revue*, December 1928, GS II 624—625

1929

卓别林 Chaplin,未刊行,GS VI 137—138

无产阶级儿童剧纲领 Program for a Proletarian Children's Theater, 未刊行,GS II 763—769

超现实主义:欧洲知识分子的最后快照 Surrealism—The Last Snapshot of the European Intelligentsia, *Die literarische Welt*, February 1929, GS II 295—310

回顾卓别林 Chaplin in Retrospect, *Die literarische Welt*, February 1929, GS III 157—159

上个世纪的女仆言情小说 Chambermaids' Romances of the Past Century, *Das illustrierte Blatt*, April 1929, GS IV 620—622

马赛 Marseilles, *Neue schweizer Rundschau*, April 1929, GS IV 359—364

普鲁斯特的形象 On the Image of Proust, *Die literarische Welt*, June—July 1929; revised 1934, GS II 310—324

儿童文学(广播稿) Children's Literature, Radio talk broadcast by Suedwestdeutschen Rundfunk, August 1929, GS VII 250—257

游荡者的复归——评弗朗兹·黑塞尔的《漫步柏林》 The Return of the *Flaneur*—On Franz Hessel, Spazieren in Berlin, *Die literarische Welt*, October 1929, GS III 194—199

短影 Short Shadows (I), *Neue schweizer Rundschau*, November 1929, GS IV 368—373

共产主义教育方法 A Communist Pedagogy, *Die neue Buecherschau*, December 1929, GS III 206—209

略论民间艺术 Some Remarks on Folk Art,未刊行,GS VI 185—187

1930

文学批评纲要 Program for Literary Criticism, 未刊行, GS VI 161—167

赌博理论手记 Notes on a Theory of Gambling, 未刊行, GS VI 188—190

小说的危机——评德波林的《柏林亚历山大广场》The Crisis of the Novel [on Alfred Doeblin, *Berlin Alexanderplatz*: *Die Geschichte von Franz Biberkopf*], *Die Gesellshcaft*, 1930, GS III 230—236

局外人的影响——评克拉考尔的《白领工人：来自德国的最新发展》An Outsider Makes His Mark [on S. Kracauer, *Die Angestellten*: *Aus dem neuersten Deutschland*], *Die Gesellshcaft*, 1930, GS III 219—225

对德国法西斯所作的理论思考——评容格尔所编论文集《战争与武士》Theories of German Fascism—On the Collection of Essays *War and Warriors*, edited by Ernst Juenger, *Die Gesellshcaft*, 1930, GS III 238—250

鬼蜮的柏林（广播稿）Demonic Berlin, Radio talk delivered on Berlin Rundfunk, February 1930, GS VII 86—92

印度大麻，始于1930年3月 Hashish, Beginning of March 1930, 未刊行, GS VI 587—591

论于连·格林 Julien Green, *Neue schweizer Rundschau*, April 1930, GS II 328—334

巴黎日记 Paris Diary, *Die literarische Welt*, April—June 1930, GS IV 567—587

评克拉考尔的《白领工人》Review of Kracauer's *Die Angestellten*,

May 1930, GS III 216—228

食品 Food, *Frankfurter Zeitung*, May 1930, GS IV 374—381

贝尔托特·布莱希特 Bert Brecht, Radio talk broadcast by Frankfurter Rundfunk, June 1930, GS II 660—667

拒不作判断的批评之第一种形式 The First Form of Criticism That Refuses to Judge, 未刊行, GS VI 170—171

从布莱希特评论想到的 From the Brecht Commentary, *Literaturblatt der Frankfurter Zeitung*, July 1930, GS II 506—510

反对一部名著——评马克斯·考默莱尔的《作为德国古典主义领袖的诗人——克洛普施托克、赫尔德、歌德、席勒、让·保罗、荷尔德林》Against a Masterpiece—On Max Commerell, *Der Dichter als Fuehere in der deutschen Klassik: Klopstock, Herder, Goethe, Schiller, Jean Paul, Hoederlin, Die literarische Welt*, August 1930, GS III 252—259

米斯洛维奇—布劳恩施维希—马赛: 一次印度大麻的迷幻经历 Myslovice—Braunschwig—Marseilles: The Story of a Hashish Trance, *Uhu*, November 1930, GS IV 729—737

出版业批判 A Critique of the Publishing Industry, *Literaturblatt der Frankfurter Zeitung*, 1930, GS II 769—772

新老笔迹学 Graphology Old and New, *Suewestdeutshce Rundfunkzeitung*, November 1930, GS IV 596—598

新生代的特征 Characterization of the New Generation, 未刊行, GS VI 167—168

认真对待布尔乔亚写作的中介特性 The Need to Take the Mediating Character of Bourgeois Writing Seriously, 未刊行, GS 174—175

启迪

伪批评 False Criticism，未刊行，GS 175—179

1931

批评是文学史的学科基础 Criticism as the Fundamental Discipline of Literary History，未刊行，GS VI 173—174

新客体性批判 Critique of the New Objectivity，未刊行，GS VI 179—180

左翼的忧郁 Left-Wing Melancholy，*Die Gesellschaft*，1933，GS III 279—283

神学批评 Theological Criticism，*Die neue Rundschau*，February 1931，GS III 275—278

卡尔·克劳斯——献给古斯塔夫·格吕克 Karl Kraus—Dedicated to Gustav Glueck，*Frankfurter Zeitung und Handelsblatt*，March 1931，GS II 334—367

文学史与文学研究 Literary History and the Study of Literature，*Die Literarische Welt*，April 1931，GS III 283—290

德语书信选序 German Letters，未刊行，GS IV 945—947

打开我的图书馆 Unpacking My Library，*Die Literarische Welt*，July 1931，GS IV 388—396

弗兰茨·卡夫卡：万里长城建造时 Franz Kafka：*Beim Bau der Chinesischen Mauer*，1937年7月广播稿，GS 676—683

摄影小史 Little History of Photography，*Die literarische Welt*，September—October 1931，GS II 368—385

保罗·瓦雷里——为他的六十周岁生日而作 Paul Valery，*Die literarische Welt*，October 1931，GS II 386—390

毁灭性人格 The Destructive Character，*Die Frankfurter Zeitung*，GS IV 396—398

关于无线广播的思考 Reflections on Radio，未刊行，GS II 1506—1507

米老鼠 Mickey Mouse，未刊行，GS VI 144—145

唯物主义文学史上几乎所有的例子 In Almost Every Example We Have of Materialist Literary History，未刊行，GS VI 172

批评家的任务 The Task of the Critic，未刊行，GS VI 171—172

1932

论经验 Experience，未刊行，GS VI 88—89

旧信寻踪 On the Trail of Old Letters，未刊行，GS IV 942—944

史诗句中的家庭戏 A Family Drama in the Epic Theater，*Die literarische Welt*，February 1932，GS II 511—514

得天独厚的思考——论泰奥多尔·海克尔的《浮吉尔》Privileged Thinking—On Theodor Haecker's *Virgil*

考古挖掘与记忆 Excavation and Memory，未刊行，GS IV 400—401

俄狄浦斯，或理性神话 Oedipus, or Rational Myth，*Blaetter des hessischen Landtheaters*，April 1932，GS II 391—395

论成语 On Proverbs，未刊行，GS VI 206—207

戏剧与广播——它们是如何相互控制对方的教育节目的 Theater and Radio—The Mutual Control of Their Education Program，生前未发表，*Blaetter des hessischen Landestheaters*，May 1932，GS II 773—776

伊比萨岛漫记 Ibizan Sequence，*Frankfurter Zeitung*，June 1932，GS IV 402—409

柏林编年纪事——给我亲爱的斯蒂芬 Berlin Chronicle—For my dear Stefan，未刊行，GS VI 465—519

西班牙 Spain, 1932, 未刊行, GS VI 446—464

来自昏暗之域的光——评汉斯·里勃施托柯尔的《我们时代之光照耀下的玄秘知识》Light from Obscurantists—Hans Liebstoeckl, *Die Geheimwissenschaften im Lichte unserer Zeit*, *Frankfurter Zeitung*, August 1932, GS III 356—360

手帕 The Handkerchief, *Frankfurter Zeitung*, November 1932, GS IV 741—745

在阳光下 In the Sun, *Koelnische Zeitung*, December 1932, GS IV 417—420

严格的艺术研究——评《艺术研究论文年刊》第一卷 The Rigorous Study of Art—On the First Volume of the *Kunstwissenschaftlische Forschungen*, *Literaturblatt der Frankfurter Zeitung*, July 1933 (用笔名 Detlef Holz 发表), GS III 363—369

马赛的印度大麻 Hashish in Marseilles, *Frankfurter Zeitung*, December 1932, GS IV 409—416

1933

灯 The Lamp, 未刊行, GS VII 792—794

相似性学说 Doctrine of the Similar, 未刊行, GS II 204—210

短影（2）Short Shadows（II）, *Koelnische Zeitung*, February 1933, GS IV 425—428

克尔恺郭尔——哲学唯心论的终结 Kierkegaard—The End of Philosophical Idealism, *Vorsische Zeitung*, April 1933, GS III 380—383

斯蒂芬·格奥尔格回顾——评一部研究该诗人的新作 Stefan Georg in Retrospect, *Frankfurter Zeitung*, July 1933, GS III 392—399

词与名的反题 Antitheses Concerning Word and Name，未刊行，GS VII 795—796

论模仿的官能 On the Mimetic Faculty，未刊行，GS II 210—213

思想形象 Thought Figures, *Die literarische Welt*, November 1933（用笔名 Detlef Holz 发表），GS IV 428—433

经验与贫困 Experience and Poverty, *Die Welt im Wort*（布拉格），December 1933，GS II 213—219

1934

报纸 The Newspaper, *Der oeffentliche Dienst*（慕尼黑），March 1934，GS II 628—629

法国作家当前的社会处境 The Present Social Situation of the French Writer, *Zeitschrift fuer Sozialforschung*, spring 1934，GS II 776—803

作为生产者的作者——1934 年 4 月 27 日在巴黎法西斯主义研究所所作的讲演 The Author as Producer—Address at the Institute for the Study of Fascism, Paris, April 27, 1934，未刊行，GS II 683—701

斯文德堡手记，1934 年夏 Notes from Svendborg, Summer 1934，未刊行，GS VII 523—532

希特勒消弭了的男子气 Hitler's Diminished Masculinity，未刊行，GS VI 103—104

弗兰茨·卡夫卡——纪念作者逝世十周年 Franz Kafka—On the Tenth Anniversary of His Death, *Juedische Rundschau*, December 1934，GS II 409—438

1935

布莱希特的《三毛钱小说》Brecht's *Threepenny Novel*,未刊行,GS III 440—449

约翰·雅科布·巴霍芬 Johann Jocab Bachofen,原文为法文,未刊行,GS II 219—233

滨海大道之上的谈话——回忆狂欢节时的尼斯 Conversations above the Corso: Recollections of Carnival—Time in Nice, *Frankfurter Zeitung*, March 1935(用笔名 Detlef Holz 发表),GS IV 763—771

巴黎,19 世纪的都城 Paris, the Capital of the Nineteenth Century,未刊行,GS V 45—59

就"巴黎,19 世纪的都城"与阿多诺的通信 Exchange with Theodore W. Adorno on the Essay "Paris, the Capital of the Nineteenth Century," GB V 95—100

语言社会学诸问题:概论 Problems in the Sociology of Language: An Overview,未刊行,*Zeitschrift fuer Sozialforschung*, summer 1935,GS III 452—480

电影辩证结构的表述公式 The Formula in Which the Dialectical Structure of Film Finds Expression,GS I 1040

1936

技术可复制性时代的艺术作品(第二稿)The Work of Art in the Age of Its Technological Reproducibility (2^{nd} version),未刊行,GS VII 350—384

另一种乌托邦意志 A Different Utopian Will,未刊行,GS VII 665—666

美的相似性的重要意义 The Significance of Beautiful Semblance，未刊行，GS VII 667—668

时代的签名 The Signatures of the Age，未刊行，GS VII 668—669

关于注意力分散的理论思考 Theory of Distraction，GS VII 678—679

讲故事的人：就尼古拉·列斯克夫作品所作的思考 The Storyteller: Observations on the Works of Nikolai Leskov, *Orient und Occident*, October 1936, GS II 438—465

德语书信选 German Men and Women: A Sequence of Letters, *Vita Nova Verlag*, November 1936, GS IV 149—233

巴黎书简（2）：油画与摄影 Letter from Paris (2): Painting and Photography，未刊行，GS III 495—507

翻译——支持与反对 Translation—For and Against，未刊行，GS VI 157—160

模仿能力检验自身的最初物质基础 The Knowledge That the First Material on Which the Mimetic Faculty Tested Itself，未刊行，GS VI 127

1937

布莱希特《三毛钱歌剧》评论附录 Addendum to the Brecht Commentary: *The Threepenny Opera*, GS VIII 347—349

爱德华·福克斯，收藏家与历史学家 Eduard Fuchs, Collector and Historian, *Zeitschrift fuer Sozialforschung*, fall 1937, GS II 465—505

1938

神学政治片断 Theological—Political Fragment，未刊行，GS II

203—204

一所致力于独立研究的德国研究所 A German Institute for Independent Research, *Mass und Werk*, May—June 1938, GS III 518—526

对布洛特《卡夫卡传》的看法 View of Brod's *Franz Kafa*, 未刊行, GS 526—529

就弗兰茨·卡夫卡致格肖姆·舒勒姆书 Letter to Gershom Scholem on Franz Kafa, 未刊行, GB VI 105—114

无产阶级不被提及的国度——就布莱希特八部独幕剧首演所作的思考 The Land Where the Proletariat May Not Be Mentioned: The Premiere of Eight One—Act Plays by Brecht, *Die neue Weltbuehne*, June 1938, GS II 514—518

日记选 Diary Entries, 未刊行, GS VI 532—539

1900 年前后的柏林童年（定稿及 1934 年稿）Berlin Childhood around 1900—Final Version & 1934 Version, 未刊行, GS VII 385—433（1938 年定稿）; GS IV 245—246, 250, 252—253, 260—263, 264—267, 268—269, 276—278, 280—282, 283—288, 300—302（1934 年稿）

波德莱尔笔下的第二帝国巴黎（包括"波西米亚人"、"游荡者"、"现代性"，以及两篇附录："论唯物主义方法"和"论趣味"）The Paris of the Second Empire in Baudelaire, 未刊行, GS I 511—604, 1160—1161, 1167—1169

布朗基 Blanqui, 未刊行, GS I 1153—1154

研究从思考《恶之花》的影响开始 The Study Begins with Some Reflections on the Influence of *Les Fleurs du mal*, GS I 1150—1152

就"波德莱尔笔下的第二帝国巴黎"同阿多诺的通信 Exchange

with Theodore W. Adorno on The Paris of the Second Empire in Baudelaire, *Briefwechsel, 1928—1940*, Suhrkamp Verlag, 1994, 364—386

德国失业编年史——评安娜·西格尔的小说《救济》A Chronicle of Germany's Unemployed—Anna Seghers' novel *Die Rettung*, 删节版发表于 *Die neue Weltbuehne*, May 1938, GS III 530—538

一部关于德国犹太人的小说——评斯蒂芬·拉克纳的小说《无家可归》A Novel of German Jews—Stefan Lackner's novel *Jan Heimatlos*, *Die neue Weltbuehne*, December 1938, GS III 546—548

1939

评亨尼希斯瓦尔德的《哲学与语言——问题批判与系统》Review of Hoenigswald's *Philosophie und Sprache*, 未刊行, GS III 564—569

关于布莱希特的笔记 Note on Brecht, 未刊行, GS VI 540

中央公园 Central Park, 未刊行, GS I 665—690

就"波德莱尔笔下的第二帝国巴黎"中"游荡者"部分同阿多诺的通信 Exchange with Theodor W. Adorno on "The Flaneur" Section of "The Paris of the Second Empire in Baudelaire", *Briefwechsel, 1928—1940*, 388—407

对布莱希特诗所作的评论 Commentary on Poems by Brecht, 部分发表于 *Schweizer Zeitung am Sonnetag*, April 1939, GS II 539—572

技术可复制性时代的艺术作品(第三稿) The Work of Art in the Age of Technological Reproducibility (third version), 未刊行,

GS I 471—508

1789 年的德国人 Germans of 1789，原文为法文，发表于 *Europe*：*Revue mensuelle*，July 1939，GS IV 863—880

什么是史诗剧？What Is Epic Theater? *Mass und Wert*，July—August 1939，GS II 532—539

1940

论波德莱尔的几个母题 On Some Motifs in Baudelaire，*Zeitschrift fuer Sozialforschung*，January 1940，GS I 605—653

论卡尔·约赫曼的《诗的退化》The Regression of Poetry, by Carl Gustav Jochmann，*Zeitschrift fuer Sozialforschung*，GS II 572—598

论席尔巴哈 On Scheerbach，原文为法文，未刊行，GS II 630—632

论历史概念 On the Concept of History，未刊行，GS I 691—704

"论历史概念"补遗 Paralipomena to "On the Concept of History"，未刊行，GS I 1230—1235

就波德莱尔、格奥尔格和霍夫曼斯塔尔致阿多诺书 Letter to Theodor W. Adorno on Baudelaire, George, and Hofmannsthal，*Briefwechsel*，*1928—1940*，424—434